使不可见者可见

——保罗·克利艺术研究

苏梦熙 —— 著

复旦大学出版社

本书获广西艺术学院2019年度新增博士学位授予单位立项建设、一流学科建设专著出版经费资助

序

苏梦熙博士的《使不可见者可见——保罗·克利艺术研究》原是在我指导下完成的一篇博士学位论文，将由复旦大学出版社出版，嘱我作序，欣然为之。

克利是欧洲现代画家群像中一位独行者，一方面与时俱进，积极投入到现代主义的画法创新潮流中，另一方面又没有简单随波逐流，而是植根于自身南德文化土壤造就的世界感，力图将之诉诸现代艺术语汇，于是出现了独树一帜的现代主义绘画。画法上的现代，一目了然，但又很难将之归属于哪个现代主义画派。他领悟了当时席卷整个欧洲的时代艺术精神，又牢牢从自身文化土壤出发，创造出了一种独具特色的现代主义绘画语汇和画面传达。时代艺术精神使得他的艺术出现了装饰性和平面性，南德艺术传统又使他的艺术带有着戏剧叙事性。这一独特构造使得研究界的解读出现了难处，难以形成一致观点，意见分歧成了目前克利研究一个持续的现状。

苏梦熙博士早在西南大学读硕期间就立志研究西方现代绘画，硕士论文《塞尚风景绘画中家乡主题研究》已经初显其对现代主义绘画的敏感和解说能力。博士论文选题克利，难度明显上了一个台阶。数年寒窗，功夫不负有心人。摆在我们面前的这部成果，无论是在色彩、色调、线条等具体要素方面，还是在生成性、中间性等

总体特征上，乃至背后的思想支撑，基本把握住了克利绘画艺术的几个面向。而且阐述中广泛授引相关资料，尤其是名家解读，提供了国内第一部从学术角度研究克利绘画艺术的开垦之作。

当然，本书属于艺术美学研究。艺术美学虽兴起于西方，但在中国不仅传统悠久，而且当今时代还有着良好的发展势头。对艺术作品、艺术现象的美学研究，不同于艺术学，虽必须触及一些具体的作品语汇，但不钩连技法，更不突出创作问题，而是专门指出和挖掘单个作品或艺术现象的美学特点和审美依据所在；艺术美学研究也不同于艺术哲学，不是自上而下从概念和范畴出发，而是自下而上，从作品的具体特点和语汇出发，披露具体作品和艺术现象之美。苏梦熙博士的这部著作以单个艺术家为对象，既没有写成一部艺术家评传性的著述，也没有或不可能写成一部例释特定概念或观念的著作，因此较好体现了一部艺术美学研究的成果。

当然，克利是难以一语道尽的，疏漏或偏废在所难免。好在如今正式出版，广大读者的批判性解读一定会使这部成果走向完善。

是为序！

王才勇
2019 年岁末

目录

绪论　　1

第一章　克利与现代艺术的追求　　30
 第一节　色调的再发现　　34
　　一、纳入色调：对马奈的学习　　35
　　二、色调塑造空间：初识塞尚　　40
　　三、色调的本质：德劳内的创造　　48
 第二节　线条的精神性　　54
　　一、德国美术的灵魂　　56
　　二、浪漫主义的启示　　65
 第三节　色彩的意义　　78
　　一、青骑士色彩的发展　　81
　　二、色与乐的交织　　92

第二章　克利与形式的宇宙　　99
 第一节　现代绘画中时空观念的转变　　101
　　一、印象主义与立体主义：相对的时空　　102
　　二、时空不存在　　107
 第二节　克利的宇宙动力学　　108

　　　　一、静止的力量　　109
　　　　二、植物形态的嬗变　　114
　　　　三、自然的隐喻：塞尚之后　　117
　　第三节　物质与想象　　121
　　　　一、超越机器　　122
　　　　二、崭新的科学　　132

第三章　克利与生成的世界　　144
　　第一节　生成的"中间世界"　　147
　　　　一、从培根到克利　　148
　　　　二、中间世界　　154
　　　　三、潜能的实现　　160
　　第二节　欲望和生命之歌　　165
　　　　一、线条的象征之力　　167
　　　　二、无止境的能量——色彩　　176
　　第三节　生成的绘画语言　　187
　　　　一、生成的源头　　188
　　　　二、主题的指引　　202

第四章　克利与可见者的深度　　214
　　第一节　身体的深度　　215
　　　　一、"描述"深度　　216
　　　　二、身体的逻辑　　221
　　　　三、身体的内部　　225
　　第二节　绘画的深度　　228

第三节　剧场的深度　*238*
　　一、音乐与表演　*239*
　　二、微缩世界　*249*

第五章　克利与艺术的真理　*256*
第一节　艺术·真理·世界　*258*
　　一、海德格尔《关于克利的笔记》　*260*
　　二、克利的真理——永不可见的彼岸　*265*
第二节　通向自然的路　*270*
　　一、自然的特质：熟悉又神秘　*271*
　　二、飞翔的箭头　*278*
第三节　真理的居所：克利艺术中的疾病和死亡意象　*286*
　　一、悲剧和喜剧之间　*287*
　　二、描绘疾病与死亡　*294*

结语　*305*

注释　*310*

参考文献　*351*

索引　*364*

后记　*370*

保罗·克利在工作室

绪论

保罗·克利（Paul Klee，1879—1940，一译为保罗·克莱），西方现代主义艺术家、小提琴演奏家、诗人。克利在现代艺术发展进程中起到了十分重要的作用，他的作品和自成一体的艺术理论不仅受到后世艺术家与艺术爱好者的重视，也在其他人文学科领域激发了许多思考，许多对现代哲学和美学作出重大贡献的思想家都对克利进行过积极的探讨。总的来说，克利是一个早已译介到大众书架上，人文学界比较熟悉的艺术家。二十世纪末，随着西方艺术作品的译介，国内有过一阵对克利关注的热潮，许多艺术家和美学家对克利给予了高度评价，但是，从国内大大小小的论著和文章看来，我们对这位重要艺术家的认识仅仅停留在感性层面，既对克利艺术作品在现代艺术中起到的作用没有全面而深入的挖掘，也没有对克利艺术理论同现代哲学美学之间的对话交流给予足够的重视，这样的研究现状促成了本书写作的动机。

克利于1879年12月18日出生于瑞士首都伯尔尼附近的一个叫做明亨布赫塞（Münchenbuchsee）的村庄，他的父亲汉斯·克利（Hans Wilhelm Klee）是德国人，母亲艾达（Ida Marie Klee）是瑞士人，家庭成员还包括姐姐玛蒂尔德（Mathilde Klee）。自克利开始上学起，全家便居住在伯尔尼的一个小巷子中。克利对绘画的热爱自童年开始，这一点有他外祖母的功劳①，同时，克利的父母都

是音乐教师，他自小便练习小提琴并有着丰富的演出经历。音乐同绘画一道共同伴随克利成长，但随着年岁的增长，他作出了抉择，放弃将音乐作为专业的念头，转而进入美术专科学校学习绘画，后得以进入慕尼黑美术学院学习，师从当时著名的画家弗朗茨·施塔克（Franz von Stuck）。青年时期，克利以慕尼黑作为活动中心，加入康定斯基组织的"青骑士"（Der Blaue Reiter）团体，同弗朗茨·马尔克（Franz Marc）等人为色彩抽象主义的发展做出了贡献；中年时期，他接受格罗皮乌斯（Walter Gropius）的邀请，任教于德国包豪斯工艺美术学院，对美术教育做出了伟大革新，关于这一点，在克利因战争及学院内部矛盾离开包豪斯时，康定斯基所发表的《保罗·克利》（1931）一文中作了相关介绍；在患上难以治愈的硬皮病（scleroderma）之后，再加上时时受到德国纳粹的骚扰，克利举家迁往瑞士伯尔尼，并在那里度过了晚年。虽然生于瑞士也逝于这片土地，但克利一直保持着德国公民的身份，直到去世前，他入籍瑞士的申请仍没有得到政府批准，这也可以表明，艺术家的归属只在于他的内心，而艺术家所留下的财富是不分国籍的。

十九世纪末二十世纪初，欧洲发生着剧烈的变化，现代化的到来对生活中的方方面面都产生了不同程度的影响，人性、空间、时间、宇宙构成和我们自身结构等方面的概念发生了重大变化。艺术家借助自己对世界的敏锐感知成为了社会变革的先行者，他（她）的观察与实践代表了一种新的世界认知方式，并通过对世界的认知来反观个体的本质，克利正是这样先行者中出色的一员。按照克利的友人，也是最权威的克利研究者威尔·格罗曼（Will Grohmann）的说法，克利是一个为了艺术的综合性与完善性而奋斗的艺术家。为了追寻视觉的真实，克利和同时代的大师一起挖掘了艺术的多样

性，开拓了当代艺术观念。②在慕尼黑的岁月使克利处于二十世纪艺术从再现性到抽象风格的转变的开端，他积极地参加艺术活动与展览，同时保持着对艺术的思索和写作。包豪斯学院（包括魏玛时期与德绍时期）和杜塞尔多夫普鲁士艺术学院的两段教学生涯帮助他实现了对艺术的各个方面进行思考与实验。在意大利、突尼斯、埃及等地的漫游增长了他的见识、使他远离纷繁的艺术圈从而获得沉淀的时间。随着克利绘画作品的展览和印刷品的传播及专论现代艺术的文章的发表，他逐渐受到了同时代人的重视，获得了极大的荣誉，在世时作品就已被德国柏林博物馆收藏，来自巴黎的超现实主义画家群体视他为先驱，对其推崇备至，欧美世界更是不乏他的拥趸。

在现代艺术发生转变的重要阶段，克利没有同周围的艺术学习者一样，马上投入各个艺术潮流的怀抱，而是不断反观自身，立足于"自我"来发展艺术，众多现代艺术革新只能作为他探索个人艺术风格的助力。一方面，他不遗余力地对艺术媒介和材料进行试验，希望探寻形式的全貌；另一方面，他通过对音乐、诗歌、戏剧等不同门类艺术的感悟及对各个不同领域的自然科学的了解来进行一种形而上的理论探索，这种丰富而细致的理论工作融合在画家多样化的形式创作中，造就了克利的伟大。从作品风格上看，克利曾受到来自印象主义、立体主义、热抽象艺术、纯粹主义、儿童绘画、原始艺术、东方艺术、古罗马艺术等艺术传统及其创作技法的影响；从对人文领域的学习上来看，克利热爱并精通古典音乐理论，熟读包括古希腊戏剧、大量现代小说与诗歌（克利还为其中一些画了插图，包括伏尔泰的《老实人》、德国诗人多伊布勒的《银色镰刀》），克利自己也是一个诗人，这些作品成为克利艺术创造

的思想宝库，是理解克利个人形式语言的关键。

克利的作品尺寸都不大，有的画甚至只有书页大小，这或许正是克利作品传播甚广的一个重要原因。1921年在柏林一场小型展览中，德国思想家本雅明购得克利的一幅画作《新天使》，这幅画一直被本雅明随身携带，成为本雅明的珍贵藏品，并激发了他关于自我、宗教和历史之间错综复杂关系的思考。战争时期的《新天使》曾辗转于肖勒姆、乔治·巴塔耶和阿多诺之手，见证了思想家人生的起起落落，也促成了现代艺术同哲学相互缠绕的开端。此后，克利的作品又遇到了海德格尔、福柯、梅洛-庞蒂、德勒兹、利奥塔等众多思想家，这使他成为现当代哲学重点关注的艺术家之一。绘画艺术同哲学之间的对话成为本书论述的主题，克利作品的美学分析同克利艺术理论所体现的美学思想是本书论述的核心，这些方面在国内并没有得到足够的关注，大部分艺术研究者无法深入考察克利个人形式语言所形成的根源，从艺者对克利的学习也因此成为了表面的模仿，这些缺口的存在正是本选题得以成立的原因。

第一节　艺术学界的克利研究

一、国外艺术学界的克利研究

从艺术史的研究角度来看，克利的作品包含了他对当时所能接触到的所有艺术形式的思考，他并不像毕加索、马蒂斯一样在不同时期推陈出新，而是在同一时期同时实验多种风格。这样复杂而自成一体的艺术家在现代艺术史上十分少见，这同样对克利的研究者

提出了十分高的要求，这或许也正是为什么西方艺术史学家自克利在世时就已对其开始关注，但当时研究者却寥寥无几的原因。直到威尔·格罗曼的研究之后，对克利作品的研究才逐渐得到艺术界的重视。格罗曼是著名的德国现代艺术史家，他一生支持并致力于推广表现主义和抽象艺术，被称为"现代艺术的教父"。作为克利的亲密友人，他针对克利艺术的特点采取了一种传记式的研究思路，在其经典著作《克利》（1954）中，他全面而生动地还原了克利的成长历程，对那些在画家生活中起着关键作用的细节给予重视，并试图找到艺术家创作的来源和风格转变的动力。此外，格罗曼还考察了克利作品的形式与技法，最早指出了克利作品与众不同的特征，包括克利对线条的重视、诗歌和音乐对其绘画作品的影响、克利的疾病同他后期作品之间的联系等。作为第一个深入研究克利的理论家，格罗曼的整全式研究为后来的具体化研究提供了大大小小不同的思路。而就传记研究这一方法来看，当代关于克利的传记研究同样不乏优秀之作，德国当代学者罗兰·多施卡（Roland Doschka）的《保罗·克利：天才的抉择》（2007）以克利1917—1933年的创作为研究对象来深入探讨画家成熟期风格的形成，对于克利是如何吸收同时代的艺术成就来拓宽了自己的风格给予了详细说明。除此以外，传记式的研究还有道格拉斯·霍尔（Douglas Hall）的《保罗·克利：最后的岁月》（1974）与肖恩·康诺利（Sean Connolly）的《保罗·克利的生活与艺术》（2000）。

现代主义艺术批评巨擘克莱门特·格林伯格（Clement Greenberg）在《艺术纪事：论保罗·克利》（1988）一文中将克利与毕加索进行比照，得出了现代艺术发展的两种截然不同的路径，他说："毕加索的作品在我们的世界中运动着，它们存在于每一个

事件和对象的身上,而克利的作品借助于更加虚构的媒介,要求观者错置这个世界。"③同时他认为,克利是属于"架上画"(easel painting)传统的现代画家,而且还是"最后一位守卫者",而毕加索、马蒂斯、蒙德里安等画家居于装饰性的壁画(mural painting)传统:"架上画"以戏剧性为主,目的在于吸引观者参与绘画的戏剧性深度构建,而"壁画"以装饰性为主,以消解中心的、复调的满幅图像为体现。格林伯格一反将克利看作抽象主义阵营的观点,以克利作品形式和"平面化"的区别来反观其作品,认为克利作品同西方古典绘画中的剧场相联,代表了对现实世界的虚构。不过,也有学者反驳了格林伯格的一些观点,认为克利的绘画并非同"装饰性"的现代艺术作品没有任何关系,相反,克利作品的"平面性"给了朝这一方向所努力的画家新的启示,珍妮·安格尔(Jenny Anger)的《保罗·克利和现代艺术中的装饰性》(*Paul Klee and the Decorative in Modern Art*,2004)一书就在现代艺术史的语境中阐释了这一点。

一种普遍的观点认为,克利作品中神秘的艺术氛围主要来自于他所植根的德国文化土壤,理解了这一传统,就理解了克利作品的艺术内涵。格林伯格也对此进行了解释,他认为,如果把毕加索的艺术看作"世界性"的艺术,那么克利的艺术就是"地方性"的艺术,属于德国南部传统艺术所滋养的一部分。美国现代艺术史家罗伯特·罗森布鲁姆(Robert Rosenblum)把克利看作一个同时体悟大自然规律和宗教神秘主义的画家,在他的《现代绘画与北方浪漫主义传统》(1975)一书中,克利同凡·高、马克·罗斯科等现代画家一起成为与古典艺术相异的另一个艺术传统——北方浪漫主义——在二十世纪的延存与复兴的代表人物,这尤其在克利对动植

物的描绘中可以得见。在克利的风景画研究方面，戴维·伯内特（David Burnett）在《保罗·克利：浪漫主义风景》（1977）一文中强调了克利的风景画同歌德以及早期浪漫主义风景大师龙格（Philipp Otto Runge）之间的紧密联系，认为克利的风景画反映了人对自然总体性的感受，他更加清醒地去面对早期浪漫派所取得的成功，即自我与物在艺术中的共同存在及对它们的联合。为了做到这一点，克利形成了一种"流动性"的风景，希望它能够解决主观性与客观性之间的冲突。凭借此，他既不放弃自身的任何要素，也不否定自然的任何要素，而是力求完成对两者的统一，因此，他的作品显得十分难解，因为观者必须要同时了解创作主体与大自然本身各自的内核。

克利作品的研究者还提供了研究克利与异域艺术（古代与现代）之间关系的一种视角，认为克利独特的艺术风格来自于他对不同地域文化和宗教的综合。这方面的研究包括詹姆斯·史密斯·皮尔斯（James Smith Pierce）的《保罗·克利和原始艺术》（1976）一文与佩格·德拉梅特（Peg Delamater）的《保罗·克利艺术中的印度因素》（1984）一文。皮尔斯分析了克利作品同原始艺术和非洲艺术之间的关联，认为克利受到原始人类对自然神崇拜的影响，而德拉梅特的这一文章则细致地分析了克利受到印度宗教的影响。这些研究都有其客观之处，但它们也都或多或少认为克利作品形式的抽象、图形符号的神秘是其受到异域文化影响的表现。有学者还指出，克利不仅受到异域文化宗教的影响，还受到了异域风景（大自然的多样性）与异域艺术中形式表达的启示，比如菲利斯·威廉姆斯·莱曼（Phyllis Williams Lehmann）《克利〈运动员头像〉中的罗马源流》（1990）一文就关于克利对罗马镶嵌艺术手法运用进

行了说明。几乎可以认定，在克利的创作中，异域旅行起着转折点的作用，他也和同时代人一样受到当时传播到欧洲的东方艺术和原始艺术潮流的影响。

除了分析克利所受到异域文化和艺术形式的影响，越来越多的研究者意识到克利的绘画创作同他关于诗歌和音乐的创作之间不可分割的联系，而后两者都是有着自身规律的艺术创造活动，尝试理解克利作品的另一种成功的尝试便是将两者同克利的绘画进行联系。如K. 波特·艾歇勒（K. Porter Aichele）《保罗·克利：诗人/画家》（2006）一书对克利的双重身份进行了探讨，把克利的诗歌实践与相关的绘画创作和同时代的德国诗人如克里斯蒂安·莫根施特恩（Christian Morgensten）、达达主义者科特·施维特斯（Kurt Schwitters）等相联，认为克利用同样的想法来构思诗歌和绘画，并在两种艺术形式中都加入了隐喻的色彩和线条的结构。贾尼丝·琼·沙尔（Janice Joan Schall）在其博士论文《1900—1930 年的德国艺术与韵律》（2010）中分析了克利是如何将音乐动力学挪移到视觉形式中去的，他教授学生的"个体韵律"（individual rhythms）正是基于身体对空间的整全认知。与结构的、非身体的韵律相区分，这种基于身体的韵律更加完整而复杂，也是他的作品要表现的。关于克利与音乐的研究著作十分丰富，这里不再赘述。

随着各个学科之间的交融，研究者的知识领域得到拓宽，方法论得以丰富，西方学界对现代艺术的研究越来越具体，也更多地同各个学科各个领域的知识系统交织在一起，为研究艺术家和其所在的时代的精神文化状况提供了多样化的视角。由早年对克利其人的传记式研究逐渐发展到对克利绘画某一主题要素或形式特征的专业和文化研究，这同样是一个由贫乏到丰富的过程。除去对克利作品

及理论的美学研究之外,对于现当代克利研究的综述仍然能为读者反映出西方学界对这位艺术家的不同解读角度。

二、克利的跨学科研究

正是由于克利的形式语言有着高度的个人性,不为他者所轻易了解,为了破解克利作品的神秘性,克利作品的研究者们提供了两种不同途径。

一是运用心理学与精神分析学的方法来对作为创造性主体的克利进行理解,现代艺术史家赫伯特·里德(Herbert Read)在《保罗·克利》(1966)一文中进行了初步尝试,里德根据荣格的学说把克利当作"内向型感觉"的代表,认为这种类型的艺术家在表达自己时,使用的是与内心已理解了的感情相适应的象征——他既不想模拟所见事物的外表,也不想使他的感情去适应一种共同的语言或习惯,这是典型的音乐表达方式④。雅尼娜·马格利特·蕾(Janine Margaret Ray)的硕士论文《保罗·克利作品中的精神显现:童年、游戏与幻想》(2008)梳理了这一方面的研究成果。美国当代著名的艺术史家哈尔·福斯特(Hal Foster)在其《盲目的直觉:现代主义者对精神病人艺术的接受研究》(2001)中分析了克利在包豪斯期间受到的精神疯人艺术(Art of the Mentally Ill)的影响在其作品中的体现。以《新天使》为例,这幅画深深影响了德国思想家本雅明,但福斯特提出的问题是,这幅画的意图到底展现了本雅明的自我刻画与追求,还是展现了心理疾病者对宗教的异见,还是两者皆有?福斯特提供了一种理解克利作品中宗教、心理疾病、艺术三者关系的崭新思路。

二是运用符号学的知识来对克利作品中的符号进行阐释,法国著名当代艺术史论家为贝尔·达弥施(Hubert Damisch)就曾用十分精彩的语言来分析了克利作品《无限的平等》一画中的"无限符号"。巴黎符号学学派在对克利具体作品的分析中显示出了不同的倾向,这包括费利克斯·蒂尔勒曼(Félix Thurleman)的《克利的〈神话花〉(1918)》与保罗·法布里(Paolo Fabbri)的《未被理解的斯芬克斯——保罗·克利的水彩画〈斯芬克斯形式〉研究》。其中,蒂尔勒曼展现出对克利作品符号的细致归类与概括分析,他分析了《神话花》中特有的视觉符号编码,认为其在"天空/圆形"和"大地/尖形"之间有着系统性的认可,在这样的构图中,最终反映了一种色情成分。在法布里那里,克利对于符号的神秘性构筑是其作品独特性的根源,他从拓扑学、色调的变化、像似关系(iconique)等角度来分析了《斯芬克斯形式》一画,借助神话、哲学、艺术的互文性,他指出了克利在残酷时代中对主体的反思,并赋予这反思以含混的意义。比起蒂尔勒曼来说,法布里论据更加充足,思考也更加客观,他关于主体反思的论证是本书认同的。除此以外,法国学者乔治·马纳科尔达(Giorgio Manacorda)也对克利的诗歌符号同绘画符号的特质进行了区分。

在借助跨学科的方法来解读克利高度个人化的形式语言时,有部分研究者认为,克利构造这样不为人所了解的绘画空间正是为了逃避充满斗争的现实生活(包括里德、格林伯格等大家都持这样的观点)。但在后来的克利研究中,更多的研究者倾向于认为,克利不是忽略了真实世界,而是冲破了视觉的秩序,以独特的方式重新"构建"世界的真实。马塞尔·弗朗奇斯科诺(Marcel Franciscono)在《保罗·克利的作品与思想》(1991)一书和《保罗·克利

与儿童艺术》（1998）一文中就对克利画中戏谑的喜剧感进行了描绘，认为克利不仅没有逃避真实世界，而且还以绘画作为艺术家特有的手段对两次世界大战进行了回应。克里斯蒂娜·霍普芬格特（Christine Hopfengart）关于克利为儿子所制作的木偶的著作《保罗·克利：手工木偶》（2006）中认为，从克利为手偶剧场所精心制作的小玩具可以了解到当时社会状况在他心中的投影。相比以上各种成系统的研究方法，还有一些为克利研究提供了新角度的研究视角，如加利福尼亚大学伯克利分校电影研究专业的梅雷迪斯·安妮·霍伊（Meredith Anne Hoy）在其博士论文《从点到像素：数字美学系谱学》（2010）中对克利所继承与发展的"分色主义"进行了研究。这些多角度的研究反映出克利研究的丰富性。

三、国内艺术学界的克利研究

最早介绍克利的期刊文章是 1986 年刘和平译的美国艺术史家 H. H. 阿纳森的《保罗·克利》一文，这篇对克利的介绍文章影响了后来许多国内的克利研究者，可以说是把克利引入国内的第一篇文献。同年张荣生《瑞士画家克利》一文发表，这是国内学者所写的第一篇关于克利的文章。1987 年，江苏美术出版社出版了《艺术·自然·自我——克利日记选》一书，这是国内关于保罗·克利的最早译著。格罗曼的《克利》（1992）也为赵力等译介，此书被看作克利研究的最经典著作。除此以外，克利的艺术论文和相关生平经历也都得到译介，包括重庆出版社于 1992 年出版的《克利画风》与王美钦编著的《克利论艺》；随后 1999 年周群超译的克利在包豪斯任教期间创作的《保罗·克利教学手记》出版。随着对西方

现代艺术文献积极的译介，克利成了国人知晓的现代艺术家。

到了二十一世纪，克利渐渐得到国内重视，包括雨云译的《克利的日记》（2011）、周丹鲤译《克利与他的教学笔记》（2011）。何政广主编的"世界名画家全集"里的《克利：诗意的造型大师》（2000）一书成为了解克利的普及读本。美籍华裔艺术家孟昌明多次在自己的著作中提及克利，包括《思想与歌谣——克利和他的画》（2001）与《我毫厘不让》（2007）中的一章"克利：面对彩色世界张开你嘹亮歌喉"都书写了对克利这位艺术先辈的景仰。作为一位艺术家，孟昌明从艺术创作者的角度还原了克利的生活，富含情感和想象力的文字使读者接近作为一个普通人的克利，但推断臆测过多、缺乏对具体作品的分析则是这种散文化的传记研究的缺点，这里不过多深究。2014年，陈忠强编译了《克利谈艺录及克利诗歌选》一书；2015年，他出版了《原色》一书，其中部分是以其博士论文为基础的克利专论，并附录格罗曼《保罗·克利的绘画与诗意》《三十一幅克利画作分析》的译文。2018年，道格拉斯·霍尔的《克利》由曹丹苧翻译出版，对克利艺术做了有趣而简洁的介绍。

从国内对克利的译介及研究现状来看，虽然对克利的译介有待增加，对其研究有待深入和拓宽，但不可置疑的是，克利受到了越来越多的重视，2000年以来逐年增加的期刊论文与学位论文就是重要体现。以克利为主题的学位论文包括2007年张阳《心灵的绘画大师——保罗·克利和他的艺术》、2016年于晓楠《保罗·克利铜版组画〈发明〉艺术语言研究》，除此以外，笔者认为涉及克利并对其作出出色分析的学位论文还有2011年薛朝晖《早期抽象绘画中的"象"》。以克利为题的期刊论文大都以介绍其艺术特点为

主,如翟熙伦《"与线条携手同游"——保罗·克利的绘画造型语言》(2004),其中也有学者注意到了克利艺术同其他艺术门类的联系,如刘仲夏《音乐精神的流动——克利的绘画艺术》(2001)、叶敏《保罗·克利与儿童绘画》(2005);还有的研究者指出了克利作品符号的意义,如张晓菊发表在《文艺研究》上的《难以归类的保罗·克利》(2009)、张柳《保罗·克利绘画中符号的意义》(2013)等。

第二节　克利作品美学研究

对于西方学界来说,克利对二十世纪欧洲大陆哲学的重要性不言而喻。可以说,极少有一位艺术家像他这样得到二十世纪几乎所有里程碑式哲学家的青睐。他的艺术和理论在过去半个世纪的哲学家中有着独特的地位,首先是因为他本身就是一个不断用理论来对自己的创作进行反思和探索的理论者,在克利的日记、诗歌、包豪斯的课堂教学笔记、关于艺术讲演的文字和一些书信中,他以思辨的文字解释了自己艺术的主张和对艺术形式的深刻演绎,可以说,经过长时期的实践和思索,克利已经形成了系统化和十分完整的艺术理论。同时,克利的艺术理论同他的绘画是不可分离的,赫伯特·里德认为克利是"形而上"的画家代表。所谓"形而上"并非指二十世纪的"形而上学画派",而是指"个人用概念(即是说用无意象的符号和象征)来表现感情和直觉……"。赫伯特·里德对于"概念"的界定不是本书讨论的重点,本书关注的是他比较重要的一个结论,即"形而上的画家试图不是为思想内容,而是为被感觉到的思想激烈程度找到某种造型上的对等物。思想不是用图解来

说明的：图解就是思想"⑤。这一观点对于讨论克利绘画语言对于思想的优先性给出了引导。

对克利的美学研究提供了对克利作品的一种整全性思考：正如约翰·A. 思韦茨（John A. Thwaites）所说的那样，克利的感性世界之所以被人们遗漏（也就是被归于不可解的神秘性）的原因正是在于克利将它表现得如此富有理性，这就是为什么克利成为西方现代思想家重点关注的画家，这也是为何对克利作品的美学研究成为克利研究中最为重要的思路。可以说，对克利作品的美学研究在当代已经取得了许多成果。本书将这些繁多的材料与极具重要价值的研究成果主要分为两大类。

第一类是西方重要思想家对克利的阐释，他们是最早看到克利艺术及其理论所具有的思辨特性和"形而上学"本质的人，开启了对克利艺术的美学研究的道路。同时，这些思想家对克利的研究也组成了自身理论发展的重要部分。对其中一些哲学家而言，对克利艺术的阐释还成为他们思想发生转折的契机。第二类是西方当代学者对克利艺术的哲学性解读，这些解读一方面延续了重要思想家对克利艺术的美学阐释，另一方面体现为运用具体的哲学方法或某种美学理论来对克利进行相关阐释，或者运用跨学科的观点来对其进行思辨性的解读。

一、从本雅明到利奥塔：思想家笔下的克利

哲学家对于思想的显现和生长有着与常人不同的敏感。在二十世纪二三十年代，也就是现代艺术如火如荼发展之时，克利还没有多大名气，此时他的理论尚未完全形成，文字也都没有完整出版，

已经有思想家先一步看到了克利绘画中的思想光芒,这位思想家就是德国美学家本雅明(Walter Benjamin,1892—1940)。买下克利的《新天使》(1920)之后,本雅明终身珍藏这幅小画⑥,据好友肖勒姆(Gershom Scholem)所说,在买下此画二十年间,本雅明在包括《魔鬼天使》("Agesilaus Santander",1933)、《卡尔·克劳斯》(1930—1931)等文章中透露出此画对于他的重要意义。在逝世前的最后一篇文章《历史哲学论纲》(1940)第九小节中,他写道:"保罗·克利的《新天使》画的是一个天使看上去正要由他入神注视的事物离去。他凝视着前方,他的嘴微张,他的翅膀张开了。人们就是这样描绘历史天使的。他的脸朝着过去。在我们认为是一连串事件的地方,他看到的是一场单一的灾难。这场灾难堆积着尸骸,将它们抛弃在他的面前。天使想停下来唤醒死者,把破碎的世界修补完整。可是从天堂吹来了一阵风暴,它猛烈地吹击着天使的翅膀,以至他再也无法把它们收拢。这风暴无可抗拒地把天使刮向他背对着的未来,而他面前的残垣断壁却越堆越高,直逼天际。这场风暴就是我们所称的进步。"⑦

《新天使》的主题与构形带给本雅明极大的震撼。克利的天使展现出同过去绘画中天使不一样的形象。可以相信,正是其形式的特异性使得本雅明赋予了克利天使强烈的救赎意义。雷蒙德·巴尔格洛(Raymond Barglow)指出,我们注意到,存在着促使形象活跃起来的一定张力:天使的眼睛指向右边,而身体的其余部分稍微向左弯曲,表明被捕的运动,可能是过去与未来之间的冲突。天使的脸上露出惊讶的神色,而且还张开嘴巴,同本雅明的描述也相符合。⑧在以"进步"为目标的历史所带来的风暴面前,克利的天使成为了本雅明"历史的隐喻"⑨,唯一能将历史从当中解放出来的力

量。在当时纳粹势力席卷欧洲的背景下,虽然集中营的惨相还没有完全显现在世人眼前,但思想家已经通过历史天使看到了文明在进步过程中展现的暴虐的一面,历史的进步所积留下来的废墟越来越多,天使的力量微乎其微,历史天使在此显现出悲剧性的宿命。在本雅明的一生中,克利的天使对他来说代表着一种自我的精神形象,本雅明把天使对历史的过去的看法描述得如此紧张。肖勒姆认为,正是"进步"使救赎的恢复任务变得更加危险和难以解决,解决这个问题的办法在于神学,在于弥赛亚,本雅明还是肯定了犹太教的历史观。⑩对天使来说,无法逐渐远离苦难将使其遭受到巨大的衰减,这种恐怖无论文字还是图像都无法充分表现出来。而就像克利的天使一样,本雅明也陷入了历史的缠绕之中——被推着向前进,同时却无法脱离过去。⑪

本雅明逃亡到西班牙时,这幅画被乔治·巴塔耶保存在法国国家图书馆里,二战结束之后阿多诺得到了这幅画,待阿多诺去世之后,《新天使》被按照本雅明生前的嘱托交给了肖勒姆,肖勒姆遂将《新天使》捐给位于耶路撒冷的以色列博物馆中。阿多诺在其《美学理论》(1970)中同样提到了《新天使》,克利描绘的这一形象被阿多诺称为印第安神话中的半人半兽。在题为"艺术与反艺术"的章节中,阿多诺阐释了艺术的本质特征之一"幻象"。艺术品向观者短暂显露出的幻象如果被当作现实事物固定下来(例如在物质世界还原绘画中的超现实世界),幻象本身就无法显示真理了("它们绵延得愈是持久,其外显性的自我显现愈是短暂"⑫),只有艺术自身将幻象具体化为表象之后,艺术才会开始表述自己。

艺术将自身幻象化为表象这个过程是一个幻象和真实不断交织、不断否定的批判过程,正是借助了历史,艺术才摆脱了完全的

幻象。⑬艺术将幻象化为表象，一方面反映为对幻象的保存，另一方面反映为对幻象的消解。艺术对幻象的保存表现在现代绘画对再现性最低限度的保存上。阿多诺指出，最为抽象的绘画创作，已知其材料以及视觉组织，依然保持着它们声称要予以取消的再现性的形式。⑭这就是为什么克利的天使仍然是天使而不是别的事物，在艺术作品中，非存在物通过存在物的碎片（fragments）得以传达，并汇聚在幻象之中。⑮另一方面，现代艺术也是对幻象的消解，艺术表现出来的震惊感正是其表现，克利的天使不是我们经验认知中的天使，它是一件非存在物。非存在物就是非完美物，而非完美物就象征着对非同一性事物的保留。在阿多诺看来，传统美学往往存在一种误解，认为艺术的形式是完美的、完成的，而现代艺术通过打破这种完美性来暴露一体化显示虚假的同一性。⑯

对于同资本主义历史展开搏斗的法兰克福学派来说，克利的艺术也成为其抗争的武器之一。但对于同时代的另一位重要的哲学家来说，克利的艺术则提供了一种走向真理的新路径，指出了纯粹哲学的重要性，这就是海德格尔对克利的阐释。海德格尔对克利的阐释并不丰富，因为他对克利的发现较晚。在1960年《关于克利的笔记》中，海德格尔重新思考了艺术和存在之间的关系，这个文本十分零碎，以至于它在海德格尔生前从未发表。但这并不代表克利对于他来说不重要，在与友人的书信中，海德格尔曾提及一个为《艺术作品的起源》撰写"吊坠"的计划，这个计划与克利息息相关。⑰丹尼斯·J.施密特（Dennis J. Schmidt）在《语言和图像之间：表达及创生处的海德格尔、克利与伽达默尔》（2013）一书中指出，当海德格尔最后真诚地以非代表性绘画的形式来挑战现代艺术的挑战时，他几乎完全参照了克利的作品。⑱

海德格尔学者冈特·绍伊博尔德（Günter Seubold）细读了海德格尔论克利的这些手稿，在《海德格尔未发表的克利研究笔记》（2017）、《"原型"与"事件"：海德格尔对克利的解读》（2017）这两篇文章中进行了分析。他认为，海德格尔在艺术和美学方面的"转向"不亚于他在其他思想领域的转变，海德格尔的克利笔记对每个阐释者来说都是一个挑战，这些符号的内核也更需要被推测。海德格尔正是要通过"引导（Her-vor-bringen）"，"世界的可塑性（Bildsamkeit）"和"看（seeing）"这样的一些概念来理解克利艺术的特殊性。[19]对于海德格尔来说，转向克利是同转向对传统的——形而上学的——西方艺术的解构相联系的，他要借助克利来反对这样的艺术，同时为克利保留了一个特殊的位置，海德格尔并不承认克利之后的抽象艺术。斯蒂芬·H. 沃森（Stephen H. Watson）在《海德格尔、保罗·克利与艺术作品的起源》一文中指出，克利更明确关注的是自然的存在，例如，他呼吁一种超越形式主义的自然功能主义，但这与海德格尔关于自然和存在的观点有所差异。[20]海德格尔到底在克利的艺术中发现了什么，对克利的理解是否起到帮助作用或者误解了克利，本书第五章将在海德格尔对克利的阐释基础上来尝试解答这些问题。

法国著名的现代思想家德勒兹对克利线条的"生成性"与"中间性"进行了阐释，这是克利美学研究中比较重要的一个方面，利奥塔后来也继承了这一思路来对克利进行分析。现代艺术是德勒兹思想的主要源泉之一，他把艺术创作看作思想的生产过程。在《千高原》（1980）、《福柯：褶子》（1986）、《感觉的逻辑》（1981）等文本中，德勒兹对克利都有所提及，他深入地对克利"不是要去呈现可见者，而是使不可见者可见"[21]这一观点进行了分析[22]，把可见的

艺术形象看作是思想潜能的展现，经由内部的差异性进行着变形。德勒兹对克利的研究成为其美学理论中重要的一部分并不断启发着后来的学者。朱迪·普尔东（Judy Purdom）在博士论文《绘画中思考：德勒兹与从再现到抽象的革命》第五章中通过对"散步的线条"的分析把克利的格式塔方法（一种实验的、创造性的形态）看作一种形态的生产：他指出克利图像的空间只属于其展开的运动，克利的线条在其光滑、无限的（n－1）的维度空间中进行奇特的运动，从而展现了"使其可见"的激进本质。㉓

约翰·迪斯伯里（John Dewsbury）与奈杰尔·斯里夫特（Nigel Thrift）在《永恒的生成：保罗·克利之后》㉔（2005）中指出，德勒兹的空间总是真实的，但并不总是实际的，它是一个充满虚拟性、事件和奇点的领域。为了理解这样的空间，就要理解艺术领域，特别是克利的工作领域。㉕通过克利作品的无形性（incorporeality）以及它与世界可理解的物质的共鸣，我们才能接近福柯与德勒兹的内在的空间概念。从概念上看，克利和德勒兹都把世界看作是无限的，且不断地通过宇宙间的张力被创造，克利关于"原始的运动"的相关叙述也许是描述德勒兹所阐释的世界的最好方式。㉖法国哲学教授安妮·索瓦尼亚格（Anne Sauvagnargues）《德勒兹与艺术》（2005）、美国的德勒兹专家丹尼尔·W. 史密斯（Daniel W. Smith）的论文集《论德勒兹》（2012）都不同程度地提到了德勒兹同克利之间的关系，史密斯在这本书中提到，现代艺术中至关重要的不再是"事物-形式"关系，而是"物质-力量"关系，艺术家用一种由强烈的特质和奇点组成的精力充沛的材料来合成不同的元素，以便它能够利用或捕捉这些强度，也就是克利所称"宇宙的力量"㉗。他的这一叙述在本书第三章中得到了具体阐释。

福柯对于克利的研究不多,但为我们理解克利提供了重要路径。在福柯阐释比利时超现实主义画家马格利特(René Magritte)的《这不是一支烟斗》(1968发表,1973年以书的形式出版)中,福柯以《克利、康定斯基和马格利特》为题指出在西方绘画中有两种占主导的原则㉒:一是"造型表现"与"语言指示"的分离;二是"表象事实"和"表象联结的确认"的对应。前者是指在观看中,话语指示和图像表现相互对立并且无法同时并存,打破这个原则的是克利。在福柯看来,克利通过在一个不确定、可逆和浮动的空间(同时呈现为页面和画布,平面和体积,图形和书写记录)中来展示形状的并列(juxtaposition)和线条的语法(syntax)来打破第一个原则。㉓这种"画"与"写"的并列的结合,使得"意象"变形,不易辩"认",而"写"出来的"字"也不易辨"读",但二者合起来,却被认为"告诉"了一些"什么"。㉔关于这一点的详细分析可见叶秀山先生发表在《外国美学》第十辑中的《"画面"、"语言"和"诗"——读福柯的〈这不是一支烟斗〉》(1994)一文。福柯认为,从表面上来看,马格利特的风格与克利和康定斯基的很不相同,但他们都是对西方绘画中既定原则的破坏者。在后期的《言与文》(1994)中,福柯更进一步指出克利的绘画是所有艺术中最能代表二十世纪的,就像委拉斯凯兹代表了他的那个世纪一样。克利使绘画中所有的手势、动作、图形、符号、形貌和平面全都成为可见物,他使得绘画成为关于它自身的一门宽广与智慧的知识。㉕

　　法国现象学家梅洛-庞蒂对克利所作的现象学解读构成了克利美学研究的主要部分。梅洛-庞蒂深入地阅读了克利关于艺术的笔记,同时他还阅读了格罗曼的《保罗·克利》法文译本,在《眼与心》及1959—1961年法兰西学院的讲稿中,克利成了梅洛-庞蒂的

重要研究对象之一。对克利的阐释同梅洛-庞蒂对身体内部、肉身的深度、运动的本质与生活世界的分析息息相关，而对这些问题的思考是梅洛-庞蒂后期哲学发生转折的重要原因。梅洛-庞蒂的研究推动了我们从克利对大自然的观察、科学知识的汲取以及对身体的把握来理解克利作品的意蕴和克利的艺术追求，具体可见本书第四章的相关阐释。

法国当代著名的梅洛-庞蒂学者莫罗·卡波内（Mauro Carbone）在《图像的肉身：在绘画与电影之间》中指出梅洛-庞蒂后期对克利逐渐重视，并在此基础上展开了对"超视觉"的研究。拉吉夫·考希克（Rajiv Kaushik）《艺术与直觉：梅洛-庞蒂晚期作品中的美学》（2011）一书最为关注的是艺术作品是如何帮助梅洛-庞蒂建构起直觉的原则，而不是对意识的意向结构的关注，这使现象学可以解决关于本体论差异，意义的起源以及内与外关系的问题。书中指出克利关于线条和色彩的理论都是梅洛-庞蒂所关心的，对于他来说，绘画中的色彩问题在克利绘画中表现得最为明显。②除此以外，此书对《眼与心》中其他关于克利的讨论也都有所涉及。玛西亚·舒巴克（Marcia Schuback）在《自然的眼睛和精神：对梅洛-庞蒂关于谢林论艺术与自然关系解读的几点思考》（2013）一文中分析了梅洛-庞蒂对谢林自然哲学的接受：谢林坚持认为人类意识是自然本身的连续性，而自然本身的不连续性出现在梅洛-庞蒂的哲学中，特别是在他对克利的画作的解释中，正是克利的作品让我们看到了一定程度上与谢林和梅洛-庞蒂哲学核心发生共鸣的悲剧结构。③美国当代著名美学家约翰·萨利斯（John Sallis）在《解放线条》（2010）一文中指出，克利的作品——无论是他的艺术作品还是他的理论文本——都引导了梅洛-庞蒂在《眼与心》中的努

力,从而使他发展出了一种本体论的绘画概念③。国际梅洛-庞蒂年会秘书长盖伦·A. 约翰逊(Galen A. Johnson)在《艺术中真理的起源:梅洛-庞蒂,克利与塞尚》(2014)一文中指出通过梅洛-庞蒂对克利与塞尚两位画家的叙述,证明艺术中的真理不像传统哲学中的真理一样只有唯一的源头,它的源头是多样且含混的,与来自身体同世界的交织,同运动、愉悦感以及创造的欲望息息相关。

法国后现代主义理论家利奥塔在其著名的博士论文《话语,图形》(1971)中对克利的作品进行了分析,以"语—图"关系的变更来考察为何克利的创作才是"真正的艺术"。利奥塔继承并发挥了德勒兹对于克利的阐释,"力比多"在利奥塔对克利的分析中承担着主要任务,它标志着创作过程中欲望的形成。然而这一欲望(言语的表达)受到绘画"不可识别"特征的对抗而无法实现,因此欲望被阻挡,线条不过是能量的痕迹。需要注意的是,利奥塔所指的"欲望"不仅仅是生理上的、精神分析的,还是一种哲学本体论意义上的,关于人类生存状态的动力,克利的艺术正是欲望运作的原始体现,对此进一步的讨论可见本书第三章。

正如舒巴克总结的那样,所有关注克利的哲学家虽然各有阐述,但他们背后的问题却是共通的,这些对思想发展作出重大贡献的哲学家们并不只因为关注美学领域或者艺术批评才将视线投向了克利,他们共同关注的是对哲学自身的可能性的反思——这是由哲学最基本的一系列任务所决定的:对真理的关注、对思想本质的关注、对自然的关注、对存在与生成的关注、对语言和图像的关注。⑤从克利艺术及其理论出发,本雅明看到个人和历史思想的本质,阿多诺看到了现代艺术进行抗争的勇气,海德格尔准备进行真理和存在的另一种阐释,梅洛-庞蒂深入挖掘了身体和自然的深度,德勒

兹看到了生成的线条是如何形成中间世界，利奥塔深入了语言和图像背后的潜能和欲望。

二、克利的其他美学研究

在整理西方重要思想家对克利的研究成果之外，本书还梳理了当代一些学者对克利的美学研究，我们可以将其中重要的一些研究思路作为理论依据和论述基础，来展现克利艺术新的美学内涵。其中最值得重视的是 2014 年由著名现象学美学家、艺术评论家约翰·萨利斯主编的论文集《保罗·克利的哲学视野》（The Philosophical Vision of Paul Klee）。这本书是 2012 年 10 月波士顿学院举办的国际克利研讨会的成果，最初发表在 2013 年第三期《现象学研究》（Research in Phenomenology）杂志上，这一期以克利艺术的哲学研究为主题集结了 11 篇文章，其中部分学者此前已经发表或出版了不少有关克利研究的文章和著作，如丹尼斯·施密特和玛西亚·舒巴克。在此书导言中，萨利斯首先指出克利研究的困难之处，他认为克利的作品中出现了前所未有的事物，正是因为它是前所未有的，所以可以用来比较的东西与可以提供足以理解它的条件很少或者根本没有。此外，他的作品抗拒着被人理解，既没有艺术哲学留下的任何概念，也没有艺术史所阐述的任何分析形式用来把握克利作品中那些从未出现过的事物。⑧但正因为如此，对克利的研究成了思维的冒险，也成了思想能借此超越自身的途径。萨利斯猜想，我们是否可以从克利的作品——他的艺术创作，也许还有他的思想中——转向展现可见性（bringing forth into visibility）的另一种方式，一条朝向艺术实践并使艺术实践不能被古典的艺术哲学

所吸收的转变之路。①

这些论文试图以一种与克利作品相适应的方式来询问克利艺术可见的独特方式，以及他所想要展现的可见物的具体内容。德国著名当代艺术史家、哲学家戈特弗里德·玻姆（Gottfried Boehm）在《创生：克利对形式的沉思》一文中试图重建克利尚未发表的手稿中的一些论点，包括作为克利线条和图形表达起源的"灰点"：他作品中运动与静止的关系，以及克利对艺术家的角色和其在世界中的位置的理论模型（树）。玻姆着重分析了克利是如何把创生的形式概念固定在自然和宇宙的运动之上，并且展示了"思考的视觉"是如何实现的，对克利艺术所反映的科学和美学意识给予了准确的阐释，开启了当代克利美学研究的新思路。其中，以"动力"为中心的研究思路在达米尔·巴尔巴里奇（Damir Barbaric）的《节奏运动》中也可以找到，巴尔巴里奇指出克利把生成和运动作为主要的动力假设，并在此基础上组织起作品的节奏。节奏的源头是混沌（chaos），混沌本身不是静止的死物，而是有力量、强度和脉动的活物。在节奏的形成过程中，有序和无序的对比进一步发展，直线与曲线，垂直与水平，明度和暗度与层出不穷的各种色彩之间的对比的多重维度，最终在作品内部融合成一种紧张运作而又谐和平衡的布局。

迈克尔·鲍姆加特纳（Michael Baumgartner）在《保罗·克利：从结构分析与形态学到艺术》一文中分析了克利艺术中科学意识的展露。这篇文章主要从克利对形态学知识的使用入手，指出克利对艺术形式创造的看法同他对大自然中生物生长的看法一致，这种再现大自然的复制手法同自由与创造的形态学原则相对抗的核心也以一种微妙的方式表现在克利在包豪斯的教学和艺术创作中。俄

勒冈大学哲学教授、作家与画家亚历杭德罗·瓦莱加（Alejandro A. Vallega）在《保罗·克利的原型绘画》中同时提到了克利艺术中"变形"与"创生"的问题，在他看来，克利将艺术创造同生命创生相联的思考方式在巴塔哥尼亚人对于图绘身体的态度中也可以找到，这种对生命原始的感受甚至使克利超越了许多当代艺术家。

从克利自身的艺术哲学形成过程来看，反讽、寓言、象征的图像为他提供了反思途径，节奏、宗教、神话与科学的相互融合为他提供了精神资源。对克利作品中常用的某一种主题或某一种具体形象的美学研究同样也是克利美学研究中重要的一部分，如施密特《克利的花园》就探讨了"花园"在克利整个创作思想中所占的地位，他认为花园提供了一种不断生长和拥有处所的图像，这一图像揭示了理解人在世界中的位置的可能性。亚里士多德学者克劳迪娅·巴拉基（Claudia Baracchi）在《保罗·克利：树木与生命的艺术》中追溯了"树"这一形象所具有的哲学源起，它是对天和地的连接，是雌雄同体（bisexual）之物，同构造世界本原的元素密不可分，他的贡献在于指出了"树"和艺术家身上同时具备"自我形成的意识"，把克利的艺术同一种悠久的生命观念相联。德国当代哲学家、海德格尔与尼采专家戴维·克雷尔（David Krell）在《折返的向下之路：保罗·克利的高度与深度》中探讨了克利《走钢丝的人》中"钢丝者"的形象，将这一形象同尼采《查拉图斯特拉如是说》中"走钢丝的人"（*Seiltänzer*）形象与一部纪录片《走钢丝的人》（*Man on Wire*）放在一起讨论，借用海德格尔、德里达等人关于形而上学"下降"和"贫困"的评论来思考这些形象中共同反映出来的积极性。克雷尔的阐释受篇幅所限没有更加深入，本书第五章将会对这一话题进行延续性的思考。

将克利的艺术同他对音乐和文学的形而上思考联系在一起也是克利研究不可忽视的部分。玛西亚·舒巴克在《绘画与音乐之间——或对保罗·克利与安东·韦伯恩的思考》中揭示了克利对现代音乐中的"十二音"复调的理解是如何体现在他的作品中的,作者探讨的不是音乐与绘画的关系,而是朝向音乐的运动与朝向绘画的运动二者之间的关系,指出克利作品只能在绘画变为音乐、音乐变为绘画这样的过程中才能被理解。玛丽亚·洛佩斯(María López)《悲剧的表现:保罗·克利论悲剧与艺术》关注的是克利不同时期的艺术理论对悲剧的理解,并且探究对悲剧的认识是如何改变了他对绘画艺术的理解方式。有关戏剧的题材是克利最常用的题材之一,这也是本书关注的另一方面,将克利对悲剧的理解融入他对于人的处境的看法是作者的主要思路,而本书更加关注的是克利从戏剧表演中获得的空间感受在绘画中的表现。

三、国内的克利美学研究

20世纪后半叶,随着改革开放、中西文化交流日益增进,关于西方艺术的史学著作、理论著作以及艺术家的作品集纷纷被译介到国内,克利的作品及理论在内的文本纷纷被译成中文。克利走进了国内学者的视野并得到了一定程度的重视。著名当代美学家汝信就曾撰写长文《论克列——一颗寂寞的心》来阐发对克利艺术的思考。在这篇文章中,汝信先生指出了克利艺术背后深藏着的悲剧意识,这是难能可贵的。他提出克利创作的特点是让自己对现实的感受冷却并埋藏起来,等待种子发芽,从而形成了其独特的艺术品性。与国内大部分研究者对克利的观点不同,汝信认为克利从来就

没有放弃过对外部世界的汲取,而深刻的社会危机在人们的精神和心理上造成的苦恼困惑、惶恐不安的状态在克利的艺术中都是存在的。[38]除此以外,汝信还关注克利艺术中的"变形"问题,认为这是其容易引发异议的关键论点,克利对艺术坚持变形的观点同现实主义美学看上去相差甚远,但实则不然,他的作品仍然展现了真实的心境和当时人们所生存的社会状况。笔者赞同汝信先生对克利的部分观点,但对其认为克利作品中"唯一没有看到的是希望"[39]这一说法持保留态度。

第三节 小结

笔者认为,在克利丰富的作品主题与多样的形式技法背后潜藏着克利毕生追求的艺术目标,即"艺术并不是呈现可见者,而是使不可见者可见"[40]。本书将重点讨论克利构建一个同自然平行的艺术世界的过程,这样的过程有着哲学先验论的痕迹,而不是简单的"主观化"幻想的产物。在这一过程中,克利继承了西方现代艺术对形式要素(色调、线条及色彩)的变革,掌握了现代艺术这一创造的核心,即使形式要素独立发展的观点。同时,克利以对自然科学、宇宙动力学等各个领域的学习来构建绘画形式,意图建立一种新的形式学习方法。可以说,克利的艺术既是其自然哲学的体现,又是其对现实世界进行科学研究的结果。本书力图体现的是,只有通过全方面分析克利的作品,才可以看出他的艺术是如何改变人们的观看方式,是如何赋予了人们"思考的眼睛"。

克利是以形式语言来进行哲学思考的独树一帜的艺术家,因此,无论是分析其艺术形式语言的形成还是其作品的美学内蕴都成

为本书的目标。本书主要采取形式分析方法、图像学分析、艺术史史料分析、现象学美学阐释方法，部分采用了社会学的研究方法。据此从五个部分来加以论述。

第一章是艺术史研究，从克利在现代艺术革新过程中所处的位置出发，结合西方艺术的发展史同克利的个人学习历程来还原克利形式语言是如何一步步被塑造的；第二章是自然哲学分析，从克利对自然科学及时空观念的理解出发，对其艺术展现的宇宙动力论进行探讨，指出克利将艺术与科学、想象和研究紧密结合的形式创造理论；第三章是对克利的生成论进行总体透视，借助德勒兹、利奥塔等思想家对克利的阐释，分析克利艺术中的生成之缘由和体现，并指出这种生成性不是哲学观念的移入，而是具有丰富的语言文化资源；第四章是现象学美学的展现，借助梅洛-庞蒂关于克利的分析，深入克利生成性艺术背后的现象学身体内部，并在此基础上探讨克利艺术同中国艺术之间的联系，指出克利艺术在人生哲学上的独特贡献；第五章是存在论美学的呈现，以海德格尔对克利的研究入手，到当代美学家对克利的研究延伸，最终以克利的疾病对其艺术的影响收笔，对克利艺术带来的美学启示作最后的总结。

本书力求在以下几个方面作出一点微薄的贡献。

第一，西方学界很早就了解到克利对于思想界的意义（更不要说他本人也是一位思想者）并不断挖掘两者的对话，本书将结合丰富的文献材料，在前人研究的基础上进一步呈现现代思想家眼中的克利，进行客观及相对全面的梳理。同时在笔者研究克利的过程中，这些观点会提供论述基础和思想延伸。

第二，本书以"生成"为进入克利艺术的突破口，这是本书的研究重心所在。只有通过对克利形式要素的"生成性"的探索，才

能理解克利"中间世界"是如何构建并发挥其作用。在这一部分的探讨中,本书将会联系相关的生成美学理论,以及克利的人生经历和他所在的时代特征,指出他的"生成"既是一种哲学意义上的反思,又是一种生命意义上的反抗。

第三,克利的艺术虽然独树一帜,却不是独立于时代及艺术发展的潮流之外的,本书将要指出,克利的艺术不仅源流宽广,而且与不同地区、不同门类的艺术都有着十分深切的关系。本书对于克利同音乐、诗歌、东方艺术、工艺美术、神话、歌剧等不同类型的艺术之间的关系均进行了具体的分析。

第四,对于克利这样一个风格多变、"难以下手"去具体研究的画家,本书始终立足在其理论和教学笔记的基础上对其进行阐释。深入克利自身的文本,尤其是那些尚未被翻译过来的文本来进行对克利艺术理论全貌的还原,这是本书的目标所在。不过遗憾的是,因为受到时间及篇幅限制,本书能做的工作十分有限。

第五,本书的论述将克利的人生历程同其艺术发展紧密结合,期望能更好地展示每一时期克利艺术及理论的变化,以最大程度还原一个有血有肉的艺术家形象。这一写作最终并不希望以某一个研究主题限制读者对克利的认识,实际上克利研究在国内才刚刚开始,期待日后有更多的著作及文章填补空白。

第一章

克利与现代艺术的追求

在现代艺术中,绘画形式的复杂性格外凸显出来。克利的艺术既受到现代艺术多种潮流的影响,也为现代艺术的多样性作出了贡献。克利的个人风格独树一帜,但这并不代表他的艺术是毫无秩序和规律可言的。他曾在1924年耶拿的演讲中根据自己的创作提出三大形式要素——线条、色调与色彩。在他看来,这些形式要素正是艺术家创作的基本点,其重要性显而易见:"这是我们意识到的创造力的顶峰。这是我们技巧的精粹。这是关键所在。"[①]本章将回溯克利个人风格的形成初期,揭示他是如何在前代和同代大师的影响下探索这三种形式要素,并借克利自身之变来切入现代艺术从自然主义发展到抽象主义的重要转变阶段。

本章依照克利对三种形式要素的探索分为三小节。第一节追溯现代绘画的开端,主要从克利对现代艺术的三位大师马奈、塞尚和德劳内的学习来看克利对绘画色调的认识。克利通过马奈初识色调,从塞尚那里学到色调的构成作用,最终在德劳内那里从色调过渡到对色彩的探索。第二节将克利置于德国美术的研究语境中,结合克利的版画艺术及对浪漫主义艺术的学习来看他对传统的承继,以线条的"精神性"在现代艺术中的发展来反观克利线条的形成过程。第三节分析克利早期创作中最重要的转折点,即加入"青骑

士"艺术团体,通过与"青骑士"画家的交流,克利深入色彩的领域,并建立了从色彩到精神,从自然到宇宙的创作理念,最终联结起了三种形式要素,把色彩同色调、线条合为一体。本章抛弃了传统以史料为主的艺术史研究方法,而是转向艺术作品的形式分析,以期深入克利艺术与同时代艺术发展之间的关系,尽可能找到这位艺术家的创作原点,还原一个真实奋斗的、对艺术孜孜以求的克利。

首先来看克利的早期创作经历。

与欧洲其他国家将首都作为艺术中心的做法不同,德国从十九世纪开始艺术中心就不止一个。德国慕尼黑美术学院,欧洲最久负盛名的美术院校之一,建于十九世纪初,与相隔不久成立的杜塞尔多夫美术学院(克利晚年曾在此任教)一道成了柏林之外最重要的两大艺术中心。十九世纪初的德国艺术院校十分开放,杜塞尔多夫美术学院和慕尼黑美术学院广泛招收了大批外籍学员,并同英法美术学院一样定期举办展览,不过,他们也同英法的美术学院一样固守古典的理想主义和画种的高低等级。[2]到了世纪末,除了个别科目有所调整以外,慕尼黑美术学院的教育仍旧恪守古典主义的教育,1898年克利进入慕尼黑学习,师从当时学院有名的画家,被称为"慕尼黑象征主义者"的弗朗茨·施塔克。不过他在日记中写道,"当施塔克的学生听起来似乎很不错,实际上却未必光荣。我带着千种痛苦与无数偏见来到他的课堂。"[3]从我们后来对现代艺术史的了解来看,比起印象主义那一代人来说,克利和他大部分同代从艺者与美术学院的矛盾更尖锐。不过,世纪末的学院美术教育已然无法将学生同外部艺术发展趋势隔离开来,作为巴伐利亚的首府,王室对慕尼黑各种艺术博物馆和活动的赞助使艺术成为了当地知识

界、政界以及工人平民的共同爱好，各类艺术在此自由发展，新的艺术团体应运而生，其中最引人注目的便是受到新艺术运动影响而诞生的德国"青春风格派"（Jagendstil，也称青年风格派）。1897年，慕尼黑成了世界新艺术运动的中心，分离派艺术家在这里举办了第七届国际艺术博览会，受到了其他国家新艺术运动中佼佼者的瞩目[④]。这场声势浩大的艺术潮流席卷着慕尼黑，美术学院里的师生也都在不同程度上受到了影响。此时，《青春》（*Jugend*，1896 年创刊）、《简化主义》（*Simplizissimus*，1896 年创刊）等杂志都是克利能接触到的期刊，在看过克利交上来的一些插画之后，老师施塔克建议他投稿给《青春》杂志，可是不知什么原因他的作品被杂志拒稿了。

青春风格派前期紧紧跟随英国新艺术运动的脚步，试图将具有线条装饰性的艺术作品风格化，把从自然植物中抽象出来的花纹直接作为作品的主题加以呈现，并深受当时风靡欧洲的日本浮世绘的影响，采取单色平涂法[⑤]（cloisonné）和清晰的线条构图，有着很明显的装饰效果。1899 年后，青春风格派中一些艺术家的作品从装饰性风格走向象征主义，最终又发展为抽象表现主义风格。从克利初期的作品来看，他也不可避免受到前期青春风格派的影响。格罗曼对此持肯定态度，但他并没有就此结论进一步作出具体分析，不过本章第二节将会证明，在克利的早期学习生涯中它已经成为不可或缺的一环。

1901 年，克利离开慕尼黑，开始了真正的个人艺术创作历程。与慕尼黑美术学院的其他学生（比如康定斯基）不一样，克利不愿意过早踏入各种热烈的现代艺术活动。他首先选择去古典艺术的发源地意大利作了一次旅行，此后又相继去巴黎、柏林等地进行了短

途旅行。在旅行过程中，他增长了更多的艺术见闻，在同众多专业与业余的艺术家交往时，克利逐渐接触并深入了解比亚兹莱、威廉·布莱克、戈雅等同现代艺术发展息息相关的大师，"接受这些象征新时代的东西并非单单出于冲动，更出于需要和意愿；因为，说句老实话，我一直过分疏远了"⑥。但是，克利内心仍然坚持自我的道路，他有自己的计划，绝不随意更改前进方向，这恐怕是大部分伟大艺术家都拥有的一种自信。1906 年，克利与在慕尼黑读书期间相识的一位钢琴教师莉莉·施通普夫（Lily Stunpf）在伯尔尼登记结婚，婚后两人立即移居慕尼黑，他们的独生子菲利克斯（Felix）于第二年诞生。在艺术创作生涯的开端，克利个人的家庭生活也拉开了帷幕。

总的来说，虽然经济状况不佳（全家只有莉莉有一份稳定的授课收入），但生活的方方面面都已趋于稳定，定居慕尼黑之后，克利不再像过去那样同现代艺术的各个潮流保持距离（无论是从心理上还是地理空间上），他积极地思索现代艺术的多种发展趋势并保证高效的创作，同时也不忘同康定斯基等人交往。值得一提的是，克利一开始是作为音乐爱好者而活跃在慕尼黑的艺术圈子中，他在伯尔尼的音乐圈中是小有名气的演奏者。1910 年之前，他的绘画作品陆续被选入各种展览（1906、1908 年的慕尼黑分离派展览各有十张和三张作品展出，1908 年柏林分离派展览中有七张作品展出，1910 年柏林分离派展览和慕尼黑水晶宫展览中各有一幅作品入选）。与此同时，克利也喜欢到各个展览现场去欣赏其他画家的作品，正是如此，他才更加接近了马奈、塞尚、凡·高、恩索尔、德劳内等现代艺术先驱。在广泛的艺术交往中，克利又加入艺术团体"青骑士"，并结识毕加索、康定斯基等现代流派的开创者。自此，

克利从慕尼黑出发,开始从现代艺术的方方面面汲取营养。

第一节 色调的再发现

现代艺术建立在对绘画色彩的重新挖掘和表现上,正如艺术史家约翰·拉塞尔(John Russel)在《现代艺术的意义》(*The Meanings of Modern Art*)一书中所说的那样,人们对艺术的基本原理研究得越多,色彩就越发地成为他们探索的中心。⑦与其他现代艺术大师相比,克利创作初期对色彩作品并不关心。但描绘没有色彩的世界并不是克利的初衷。为了探索自然,克利甚至借助相机来观察色彩⑧,素描中的明暗关系和玻璃画中的光色对比也都帮助克利思考色调的形成与作用。对现代艺术先驱者的学习和与同时代艺术家的交流更是直接把克利带入现代艺术色彩的领域,促使他寻求起初并不在意的这一形式要素的本质。色调是克利最为重要的形式要素,因为它一方面作为色彩的属性,体现了色彩中明暗关系的变化,另一方面色调在克利成熟期的作品中同线条相结合,形成了其独特的艺术风格。

在个人风格成形阶段,马奈、塞尚和德劳内这三位画家对色调的研究给了克利很大启示:马奈对于色调的处理使克利深入了微妙的视觉世界,塞尚用色调塑造空间的做法引发了克利关于色调独立性的思考,德劳内对光色的分解和并列带来了色彩同音乐交流的可能性,使绘画要素第一次接近了精神世界。经过现代主义者的色彩洗礼,克利更加接近自然,准确地认识到色调这一形式要素的作用,即在画面中表达重量和进行建筑式的构成。通过对色调的深入探索,他的绘画发挥出更强的表现力。

一、纳入色调：对马奈的学习

"色调"（hue）表征着颜色和邻近色之间的距离[9]，它的原意是音乐中的"调式"，指色彩之间的协调关系，是西方造型艺术中最重要的概念之一。正如音乐需要调式来创作一组乐曲一样，色调所组建的是色彩的乐章，这也就是说，我们必须要在对整体色彩的了解上来分析色调。

根据牛顿发明的太阳光谱，色彩可以按特定的顺序排列为：红、橙、黄、绿、青、蓝、紫，画家依此建立了色轮（color circle，图1）用来识别颜色的相互关联并确定色调。比如说，黄色同时具有绿色或橙色的色调，蓝色则同时具有青色或紫色的色调。色调与色彩的明度（lightness）、纯度（saturation，如深色、浅色）和色值（chroma，如红色、黄色）相关。

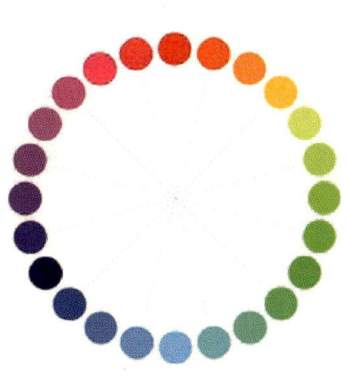

图1 常见的色轮图

在绘画中，亮色调和暗色调指的不是色调本身亮或暗，而是指色彩的光泽度和饱和度。在暗色调的画中，充满表现力的色彩没有过度混合，提供了形成更饱和色值的绝佳机会；而在亮色调的画中，色彩中的强度和对比度通过添加白色变得更亮。[10]在所有的颜色中，白色反射任何光线，而黑色吸收一切光线，因此没有出现在色轮中。画家通过各种色彩之间的混合来形成色调的变化，这并不是无规律可循的。普遍的观点认为，色调虽然仅从视觉

克利与现代艺术的追求　　35

上进行判断,但由于色彩的心理观念的介入,使得人们对色调的理解和组织不尽相同。⑪

色调是色彩变化的奥秘所在,也是画家孜孜以求的富饶宝藏,但一开始克利就发现在慕尼黑学院的学习无法满足他对色彩的渴求。当时的美术学院更多地教授素描课程,对色彩的学习十分程式化,学生对于色调一知半解,"我发觉不易在色彩的领域里得到进步。由于我在形式方面的技巧凌驾于受心情影响的色调,我至少可尽量追求此地所提供的利益。自然我并非彼时唯一在色彩方面失败的人,康定斯基日后在其文章中也说过同样的话"⑫。此时,克利在慕尼黑美术学院时画的水彩画十分中规中矩,像《伯尔尼的乡村教堂》(1893)这样的作品用色清新,结构和谐严整,同德国文艺复兴时期最杰出的画家丢勒的水彩倒是有几分相似。但此时的克利没有满足于对古典作品的色彩学习,他一方面受到现代艺术的影响,一方面重拾对自然的描绘,心中充满对于色调学习的急迫感。在意大利旅途中,他抱着学习的态度仔细观察前人绘画作品中的色调,"卡里埃尔(Eugéne Carriére,法国印象主义画家)的形式主义相当诱人,是演练色调的范例。……有一些达·芬奇的重要作品,其画的保存状况也不好,但由于他没有拉斐尔或提香那种对暖色调的偏好,所以在黄色黄泽之下的冷色调依然有力,……他毕竟是处理调子方面的开拓者"⑬。

最终,对色调的学习将克利引向了印象派,定居慕尼黑之后,克利很快就投入对印象派的研究中。比起印象派其他几位主要成员(包括莫奈、雷诺阿、毕沙罗),对克利来说马奈更加亲近,很大程度上是因为他读过很多左拉写的有关马奈的评论文章。⑭在左拉对马奈的评价中有着许多关于色调的准确评价:"看马奈的画,最使

我震惊的就是色调关系的极其准确和雅致。……如果你一开始就把调子定得比实际更亮一些,那么你就必须保持这个较明亮的色阶(即亮度的指数);如果你把调子定得较暗,对色阶的处理也就相反。我认为,这就是称之为色阶规律的东西。……这样的处理,使作品获得一种特别的透明度,具有深刻的真实感以及视觉上的魅力。"⑮通过左拉的解释,即使是业余爱好者也能对色调的规律一目了然。

阅读左拉对马奈绘画的评价之后,克利愈加希望从马奈那里学到更多关于自然处理对象的方法与色调的巧妙运用。1907 年 2 月在海那曼美术馆展出的印象派作品中,马奈《喝苦艾酒的人》(图 2)及一系列油画作品成了克利主要学习色调的对象。《喝苦艾酒的人》是一幅大尺寸的肖像画(画框高 180.5 cm,宽 105.6 cm),描画的是一个常年在卢浮宫附近游荡的流浪汉。在画面中央,一位男子坐在长条石台上,旁边放着一只装着苦艾酒的杯子。男子身披褴褛的斗篷,画面左下方还有一个空酒瓶。这幅画的现实主义取材同表现手法引起了当时的官方和学院派的反感,也因此落选了第一届沙龙画展。马奈在过去只用来描绘王公贵族的大幅画布上画上了一个处于社会底层的流浪汉,褐色(男人的斗篷)、灰色(墙面和地板)和黑色(男人的帽子、鞋子及他投在身后墙上的阴影)构成了画面,这些色块之间没有明确的线条作为界限。而由于色调处理得过于平滑和细腻,对象上身与背景交接的地方消失了,几乎同阴影融为一体,左拉很明确地指出这种画法带来的效果:"一切都被强烈的色块简化了,都从背景上突现出来。准确的色调把层次铺开,使画面充满了空气感,赋予对象以力量。"⑯马奈最早学习西班牙绘画大师委拉斯凯兹与戈雅,这两人都是克利比较偏爱的画家,尤其是

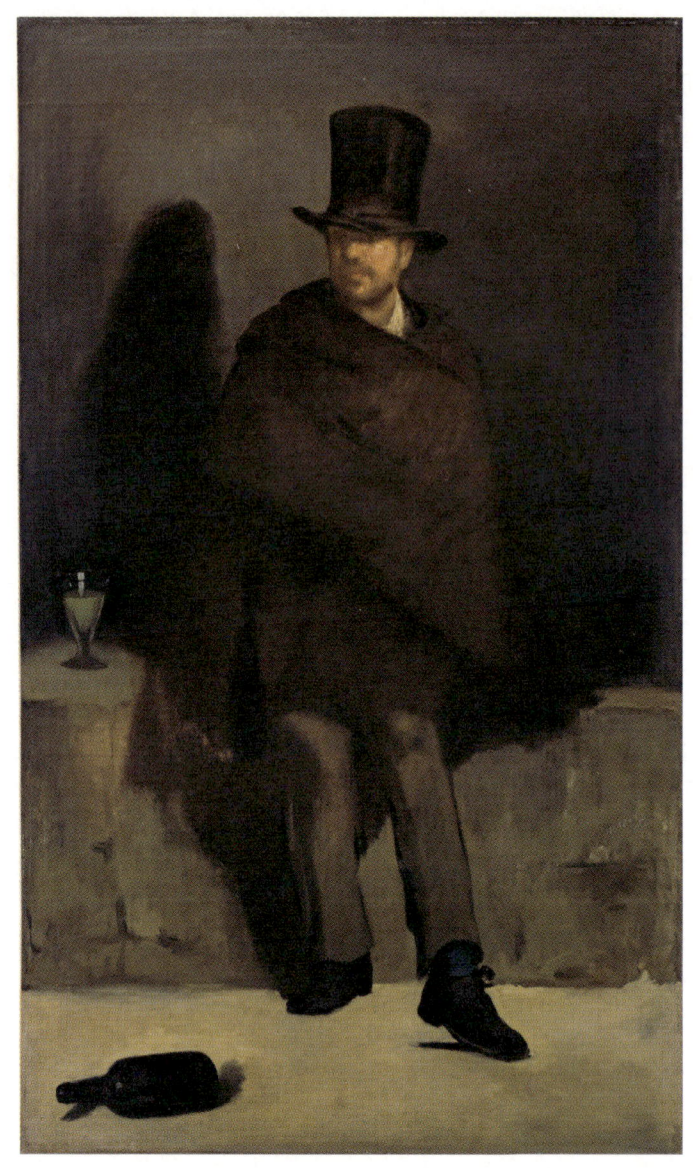

图 2　马奈,《喝苦艾酒的人》,1859

戈雅,"我更喜爱戈雅,他的画面由灰到黑的变化精彩繁复,肌肤的色调在其中就像是娇弱的玫瑰;这是一种更有亲切感的手法"。[17]

克利理想中的色调同马奈所学习的17世纪绘画中那种依托于微妙的视觉变化的色彩处理方法是分不开的,但是,在马奈这里,色调的变化更加细致,更加符合视觉的要求。最重要的一点是,马奈画中对光源的舍弃[18]使得颜料不再是模仿物质的肌理,而是模仿物质表面的光色,这使得整个绘画空间始终处于颤动之中。正如当代艺术史家阿尔珀斯(Svetlana Alpres)所说的那样,颜料不再模仿物质的质感这一点造成了马奈作品中那种消极的空间关系[19],消极的空间关系将人物置于形体的扁平化同色彩的写实之间,但是人物却又真切地存在,让我们认识到写实与平面性并不是对立的。这幅画中的流浪汉就是一个例子,他的眼睛轮廓消失在被帽檐遮挡的阴影里,面目不清甚至看上去有些困顿,就像T. J. 克拉克(T. J. Clark)所说的那样,"他们的面部表情很呆板,身体看上去很笨拙,似乎忘了如何让自己看上去快乐些,或者严肃些"[20]。马奈的模特抵制着当时的评论家关于画中人身份和阶级的描述,抵制对绘画主题的牵强解读,将对象还原为一个个具体的自然的人。

通过努力,克利在1908年2月的日记中突然宣称,"学习如何由色彩学家的观点来识别调子的变化(单色的或多色的),有心得了!"他具体说明了自己的一些方法,"除了图画的构成要素之外,我研究自然的调子,我的方法是一层层添加黑色淡彩。每一层必须完全干了以后才加上另一层。结果获得如数学般准确的明暗度。眯着眼睛可以助我们认知自然中的此种变化。"[21]虽然在此

时，克利的作品还是以素描为主，但是像《采石场的两架起重机》（图 3）这样的作品中，马奈的影响起到了十分明显的效果，格罗曼评价说，这一时期的克利画作显示出了一种令人不可思议的虚无缥缈，一种细腻的敏感以及在他以往的作品中从未有过的心理上的直接表露。[22]可以毫不夸张地说，马奈关于色调处理所带来的启示存在于克利整个创作生涯中，这尤其体现在克利素描同色彩相结合的绘画中。比如《鱼图》（图 4）中鱼儿背后那令人心醉的背景，灰蓝和天蓝色的过渡显得十分自然，其中夹杂着星辰般的亮白，仅用色调的变化就界定了空间，这在以前的绘画中是不敢想象的。

克利在意大利的旅行途中曾写下这样的话："就我的情形而言，色彩只供润饰造型印象之用。不久我将尝试把自然直接移到我目前的创作方式里。"[23]这说明一开始色彩对于克利来说只是造型技巧，慢慢地，色彩成为画家观察世界的必备工具，而正是通过把色调变化与对自然的感受相融，克利在日记中写道："只用一片片色彩或调子便可借最简单的方式，灵活而即兴地捕捉每一自然影像。"[24]克利走近了马奈，理解了色调在描绘自然中起到的作用，但是，他没有走向马奈之后的印象主义画家，而是在从内心视觉逐渐走向了外部视觉的过程中接近了塞尚。

二、色调塑造空间：初识塞尚

1908 年，克利在慕尼黑分离派展览上第一次见到塞尚的原作，这是继 1900 年柏林之后塞尚画作第二次来德国展出，此时塞尚去

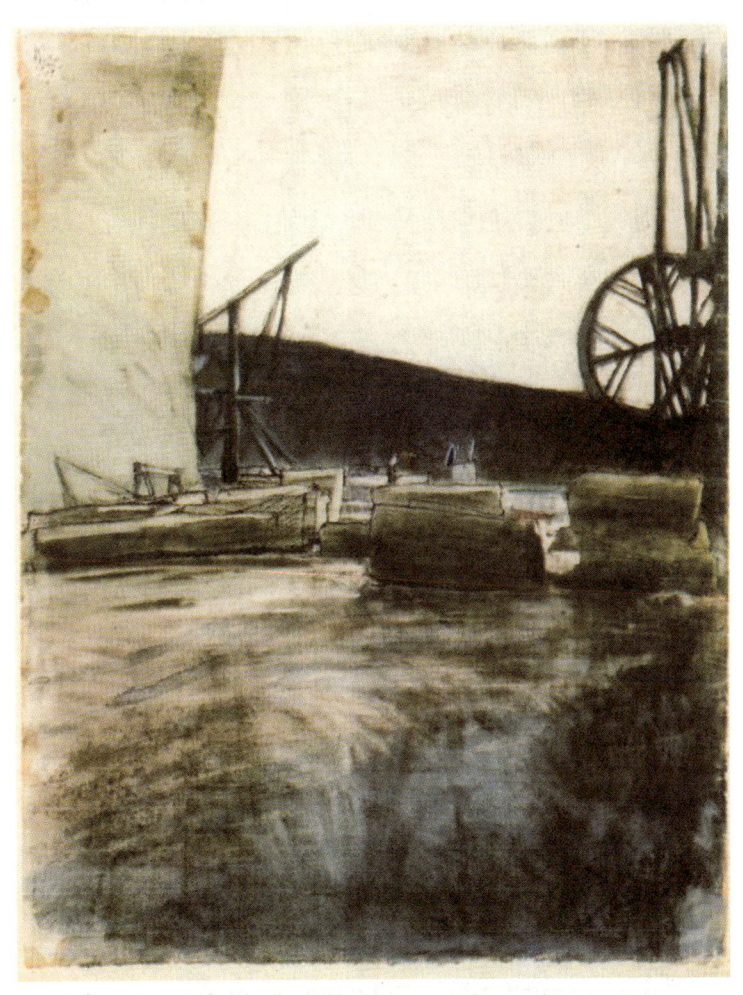

图3　克利,《采石场的两架起重机》,1907

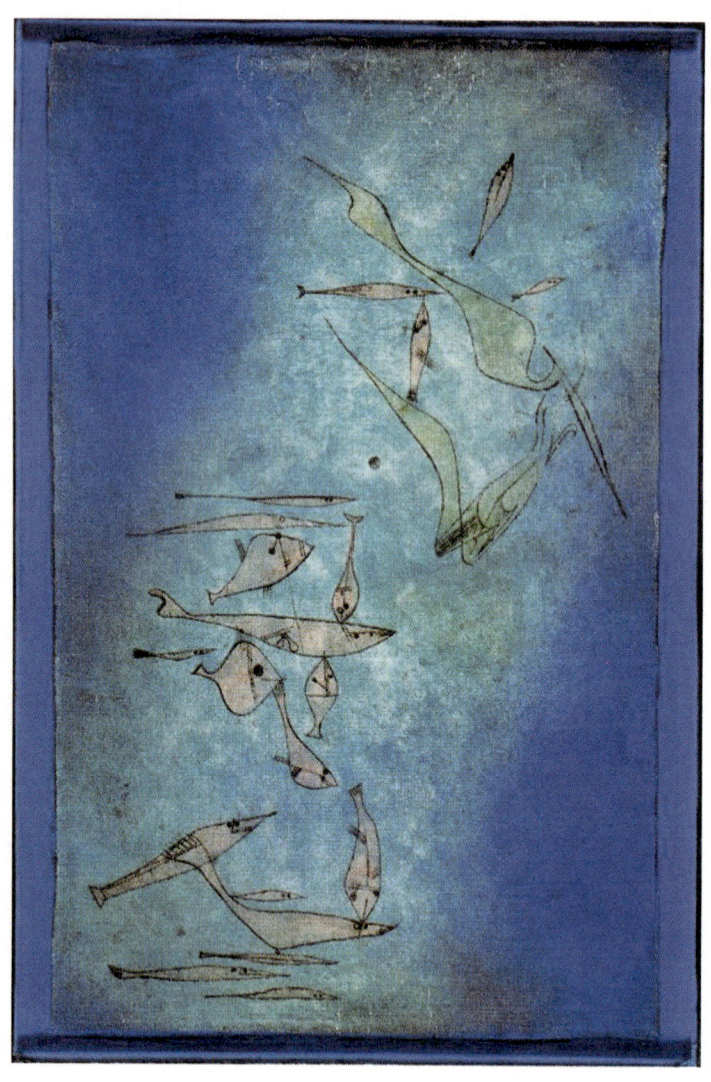

图4 克利,《鱼图》, 1925

世已有两年,罗杰·弗莱(Roger Fry)尚未发明著名的"后印象主义"一词来标明塞尚和凡·高等人从印象派中发展出来的不同于印象派的画风。当时的塞尚对于克利来说还是一位比较陌生的法国画家,对他的了解远远不如对凡·高的了解。对于后者,克利不但观看了其展出的作品,还阅读了当时已出版的《凡·高书简》,但看完塞尚展览的克利在日记写道:"在我眼中,塞尚是最优秀的教师,比凡·高更有教师的气质。"㉕这意味着克利敏锐地意识到了塞尚绘画中那种更具普遍性的形式革新,是色彩,还是结构?当时的克利没有进行更多评价。格罗曼认为,克利直到五年后才真正理解了他对塞尚作品的那种直觉。在1911年底加入"青骑士"之前,克利在慕尼黑创作了一批水彩画,格罗曼认为这些画作开始显露出塞尚对他的影响,他对此解释道,通过这些画作,可以看出克利已经领悟塞尚所谓"自然与艺术相平行"的观点,领会了塞尚的感觉力——"塞尚正是凭着这种感觉力使面与面相对,并且使各种颜色相互接触"㉖。格罗曼所说的克利与塞尚共有的这一感觉力正是一种自由塑造绘画空间的能力。他没有指出这批画作中马奈对克利的影响,但实际上,马奈的色调正为塞尚对绘画空间的变革打下了坚实的基础。没有经过对马奈的学习,克利也无法体会塞尚对色彩的进一步创新,马奈对色调的深刻理解在塞尚那里获得了坚实度,化为一种制造绘画内部空间的重要因素。

照罗杰·弗莱所说,较早的印象派画家(如马奈)并没有背离人们称之为绘画传统核心的东西,但随着对户外光线效果及阳光下色彩变化的研究不断深入,印象主义进入了一个新阶段。㉗莫奈对于光色的视觉体验有着形象的表述:"一片绿色树叶的阴影可能是浅蓝色的,但其中也可能有一些变化,如果仔细观察,会发现它是接

近紫色的。"㉘印象派对于色彩的运用造就了画面强烈的动感。近观画面，传统风景画对于细部的刻画已经不存在了；远观画面，色彩丰富多彩层层叠叠，恰如雨后彩虹。印象主义画家们从书写强烈的瞬间光色出发，使观者有且只有从一瞥中才能了解风景的形貌。用约翰·雷华德（John Rewald）的话来说就是："他们为了瞬间而追求瞬间。"㉙瞬间性意味着中心的脱落，意味着结构变成多中心性，最典型的莫过于莫奈晚年的《睡莲》组画㉚。这幅作品称得上是对印象主义最好的阐释。作品在构图上完全消除画框的界限，睡莲零散地平铺在池中，描绘池水的色彩同描绘莲花的色彩因光色效应而交融，观者的注意力被多中心的画面分散了，空间呈现为光色的表皮㉛，空间中的实体随之消失。虽然塞尚继承了印象主义对自然色彩的精确捕捉，但他从一开始就看出印象主义丢失空间实体的做法，因此他提出，"个人必须沿着自然的道路走向卢浮宫，再沿着卢浮宫的道路返回自然。"㉜从自然到卢浮宫，就是恢复印象主义风景中的实体，从卢浮宫到自然，就是要回到"原初风景"，抛弃以前人的视角来看风景的传统，达成与自然的平等对话。

 为了重塑绘画空间，找回被印象主义丢失的实体，塞尚发明了一种空间塑形方法，正是这种方法产生的效果深刻地影响了克利。1872年，塞尚跟随印象主义画家毕沙罗赴法国南部地区作画。这段经历对塞尚的艺术发展至关重要，他在与毕沙罗的合作中学会了使用调色刀。这种刀长而宽，使用起来非常灵活，能涂抹大量色彩，运用调色刀所构建起来的色彩可以很快勾画母题。凭借突出的阴影与鲜明的色调，风景在塞尚的笔下呈现出一种按照建筑手法堆砌起来的有着微妙层次变化的形体。贝尔纳曾经描述塞尚的作画过程："他先在阴影部分涂上一笔颜色，然后用第二笔压住第一笔，把它

盖上，然后再画第三笔，直到这些颜色像一层层屏幕一样，既赋予了物像颜色，又赋予了物像形体。"㉝在《大松树与红土地》（图 5）中，塞尚通过这样的手法描绘出一种新的画面空间。在这一画作中，原本长在画面中间和前景交叉点处的松树被推到了视觉前景，从枝叶的缝隙里透露的风景片段与地理位置发生了脱节。对色彩的"形体调整"正是变化的力量来源，画面中充斥着各种颜色与其互补色组成的多种中色的主色，"天空蓝与作为反射光的前景蓝相接，带土色的橙黄色出现在树冠上；各种红色最终停留在远处的房子上并在前景中的一小块地方得到延伸"㉞。从画面上看，这一色彩方法所带来的效果是"既闪烁不定又令人信服"㉟。

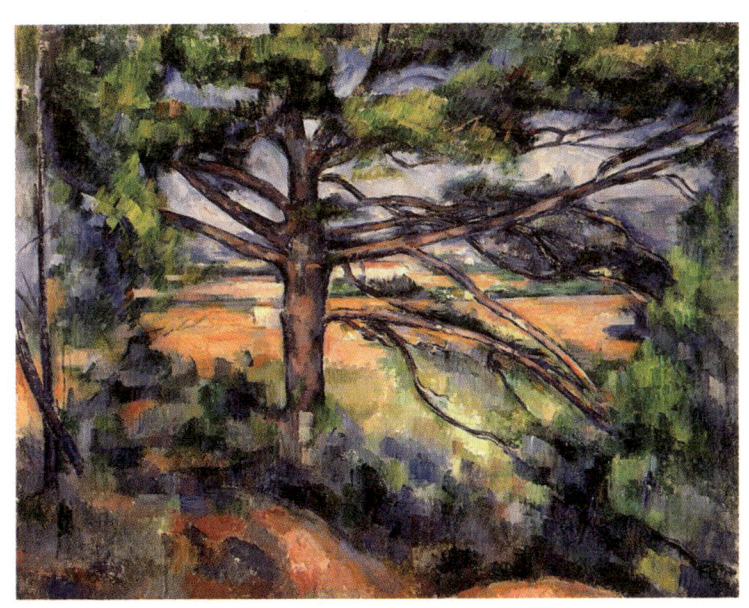

图 5　塞尚，《大松树与红土地》，1885—1887

克利与现代艺术的追求

克利明显感觉到，在用色彩进行空间造型的过程中，塞尚没有抛弃马奈的细致色调，但他不是在破坏物体结构的基础上来完成色调，就好像立体主义者认为的那样，用画笔或调色刀一笔笔分解了这种色调整体，相反，塞尚的每一笔都引发了下一笔的变化，而在每一笔中都充满了色彩平滑的过渡，也就是贝尔纳所说的，"每一笔都包含了空气、光线、物体、结构、特征、轮廓与风格。"⑪这种对色调独立性的领悟激发了克利，他不再局限于在画面整体性的层面上使用色调，而是在局部完成了对整体的补色。克利从一开始对色彩就有着这样的意图，这可能正是他对罗马时期的镶嵌画十分感兴趣的原因，也解释了为什么修拉、西涅克（Paul Signac）等人的分色主义会吸引他。但是，无论是镶嵌画还是分色主义都失去了马奈对色调的细致处理，唯有塞尚将色彩过渡中那种微妙的变化保留了下来，浮现出了十七世纪画家笔下神秘的审美氛围，这是一种深刻的古典作风。在《花女》（1909）这样的早年作品中，克利对色彩笔触的运用介于印象派和塞尚之间，色彩鲜艳夺目，同时笔触又十分柔和，他以一种独特的方式使马奈同塞尚的影响合二为一。到了此时，克利准确地认识到色调这一形式要素的作用，他总结道，色调是一种重量因素，因为"各种不同的色层相互衬托而产生了重量感"⑫。

在晚年的风景画中，塞尚直接抹去了物象和物象之间的界限（不管是传统绘画中的素描线条还是印象主义那在色块边缘起划分作用的色带），最终，他消除了绘画空间的组合感，用一种整体的"气氛"取而代之（图6），自然对象变得无法穷尽。经过长时间的抉择，克利最终在色调绘画中放弃了对物象之间界限的强调，像水彩画这样的画类由于其笔触的透明性，反而成为克利练习色调融合的好平台。在克利的突尼斯之旅以前，塞尚的色彩观念已经通过德

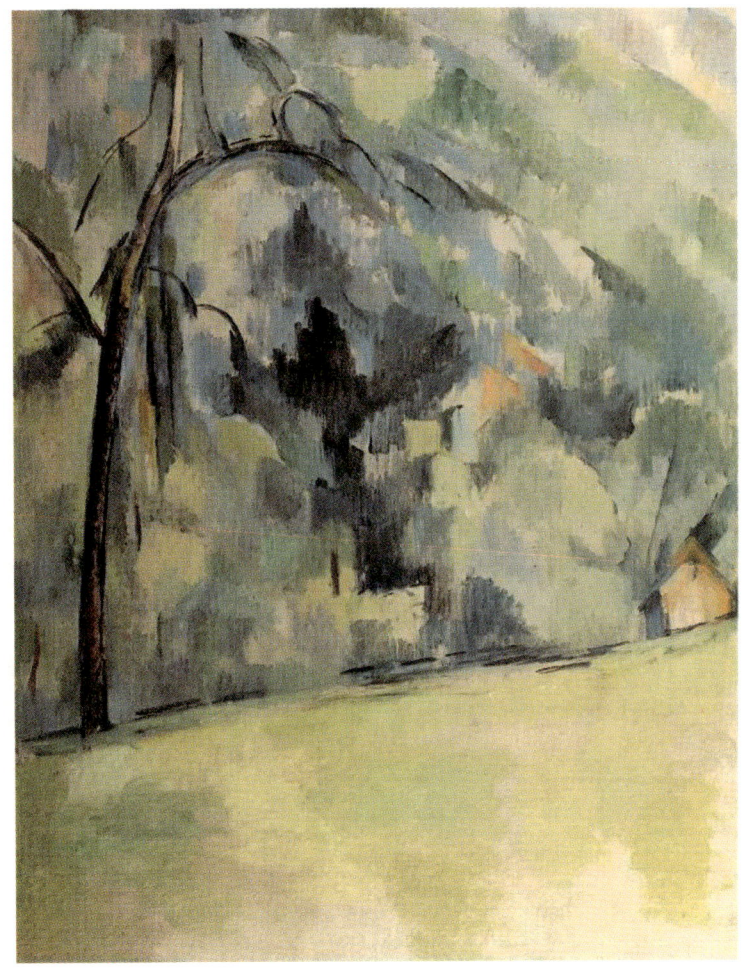

图 6　塞尚,《普罗旺斯的清晨》,1900

劳内更加深入他的内心。格罗曼认为,他在突尼斯创作的水彩画中,色彩第一次在没有线条的帮助下塑造出了客体对象与空间⑧,几何形体的色块并存而不突兀,对比色的调节十分和谐。在《在凯鲁万的大门前》(图7)中,风景仅仅通过色彩的对比和变化显现在观者眼前,风景中不仅有物体,还有光线、空气、水汽,克利通过这些没有线条的水彩画,试图探索绘画的空间和时间。

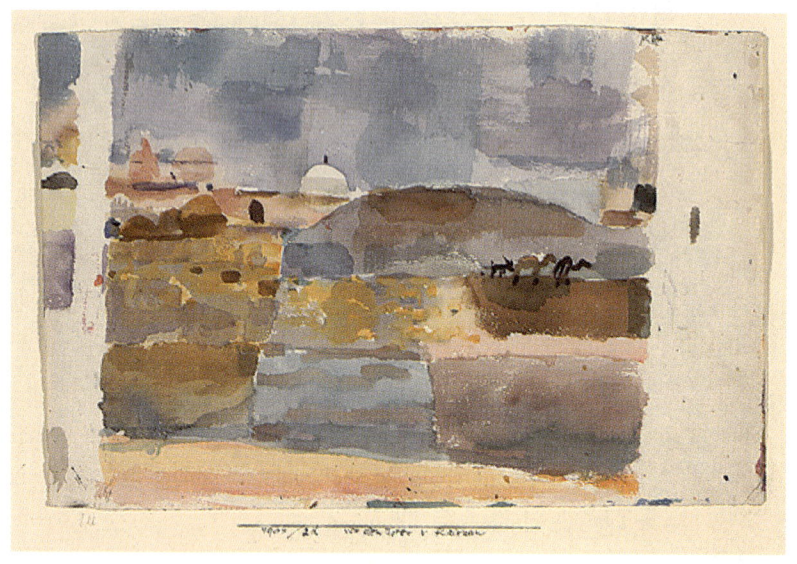

图7 克利,《在凯鲁万的大门前》,1914

三、色调的本质:德劳内的创造

对马奈和塞尚的学习将克利引入色彩这一广阔领域。但此时的

克利只是把色彩当作一种表现明暗和塑形的手段，虽然塞尚对色调的使用帮助克利进一步理解了绘画空间，但带领他接近色调本质从而通过其释放更深层表现力的却是德劳内夫妇的创造。德劳内对光色的创造最终促成克利绘画时空观念的转变，光色的运用是一体的，正如时空在克利这里又合二为一，激起了克利内心的一种普遍的韵律感。

在绘画中只考虑色彩而不考虑光是不可能的，即使在马奈缺乏内部光源的画作中，画家也利用了亮色调再造光线用于点亮视野。自笛卡尔 1637 年发布他对彩虹的研究成果以来，科学家对光的研究早已超越古人的想象，现在连小学生都能从课本上学到最基本的光照定律。我们知道，色彩是观者的头脑中对作用于视觉机制的波长的辐射能量作出的反应，正是被光照射的表面反射了物体性质的波长，并吸收其余的波长，因此可以说光包含了所有色彩的波长。当它通过棱镜时，折射出的彩虹光谱组成了色轮，七种主要的颜色因此从光中被分离出来。现代科学研究表明，光包含了所有色彩，研究色彩就是研究光色关系。对色调绘画的研究促使克利投向对光的研究，这是他被德劳内吸引的重要原因。精通四门外语的克利将德劳内《论光线》一文翻译并发表在 1913 年的《狂飙》（*Der Sturm*）⑲ 杂志上，马上就引起了德国艺术界的各种讨论。在这篇文章中，德劳内提到一种"色彩的共鸣"：色彩不断进行自我分解，又在这种分解中重新聚合为一个整体。这种同步性的行动应被视作绘画艺术根本的和唯一的主题。⑳

德劳内对"色彩的共鸣"的探讨得益于科学和艺术的共同发展，1908 到 1909 年之间，德劳内致力于专研法国著名化学家谢弗勒尔（Michel Eugène Chevreul）的《论色彩的同时对比规律与物

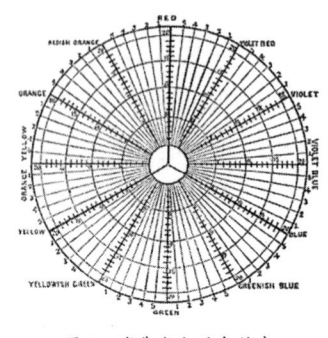

图 8　谢弗勒尔的色值表

体固有色的相互配合》和《工业美术色素范围的颜色及其应用》。在色彩原理尚未清晰的近代，谢弗勒尔率先根据七种色值构造出了一个详细的色值表（图 8）。在这个表中，色阶划分十分清楚，颜色之间的对比是谢弗勒尔这张表的重点。根据色阶数值的变化，我们可以看到，两种颜色之间越接近边缘亮度越大，根据他所提出的共时对比原则，无论什么时候两种不同的色彩进入直接对比，它们的相似性似乎在削弱，而它们的不相似性却似乎在增加。[41]谢弗勒尔的这一新发现深深地影响了印象派画家，在三十年前就对修拉起过决定性作用，印象主义在用色上注重色彩对比，颜色对比愈强烈，画面就显得愈明亮。[42]

艺术史家米歇尔·瑟福认为，德劳内在这些论著中找到了完全凭他个人的直觉所产生的思想论据，并在这种思想的基础上，在以后几年中建立起了自己的表达形式，根据棱镜原理把光分解成七种颜色。[43]这种同时性对比存在的色彩还源于对塞尚的学习，塞尚对色调独立性的发明让德劳内看到同时性对比色彩在以描绘自然为己任的绘画中存在的可能性。值得一提的是，对光进行分解的做法是夫妇俩共同专研的结果，德劳内的妻子索尼娅·德劳内（Sonia Delaunay）起到的作用十分重要，甚至有一种说法认为德劳内是受到了索尼娅的启发才发明了这样的光色形式。在索尼娅 1913 年创作的《电棱镜》（图 9）中，物象被完全消除了，不同色带组成了圆环的不同部分，并按照同时性对比的规律排列组合。这种方法同样

也出现在德劳内的许多画作中。

1912年,克利去往法国巴黎,这是他第二次巴黎之行。这一次,他来到了德劳内的画室,拜访了这位在光色研究上卓有成果的画家。德劳内告诉克利,散光可以暗示出服从于色彩对比的韵律,客体与形式可以建立起光与色、表面韵律和诗意,而他也正在用这样的方法来创作自己最具实验性的作品[㊽],即著名的《窗》系列(图10)。在这幅仅由几何形状的色块组成的抽象作品中,德劳内向观者打开了一扇可以看到巴黎市景的窗户。当眼睛看到画面右边的橙色—绿色色块时,会自动寻找互补色,即蓝色和红色。通过同时性对比,色彩的强度得到提升,橙色在绿色旁会显得更红,绿色则显得更蓝,由此在观者眼里产生的律动会形成一种动感,德劳内称之为运动中的社会的一面镜子。[㊾]埃菲尔铁塔的轮廓若隐若现,提醒着人们这幅画同现实之间的联系。这幅画引发了阿波利奈尔的灵感,令他写下著名的先锋诗歌《窗景》,诗歌中充满着没有逻辑关联的偶发意象,诗人首先宣告对话的开始:"由红转到绿,黄色已完全消亡",然后其中一个人回应他,"这是书写一只单翼鸟儿的诗篇",第三个人让某人"把盲人举高",第四个人则建议"我们可以通过电话把它传达"。在这首诗歌中,没有任何事物可以凝固成"信息""观点"或者"思想"。阿波

图9 索尼娅·德劳内,《电棱镜》,1913

克利与现代艺术的追求

图10　罗伯特·德劳内,《窗》,1912

利奈尔用这首诗表达了对德劳内《窗》的理解,每一个诗歌意象恰如每一个色块,色块之间毫无相似处,但却互相影响,引发一种整体的律动感。

从马奈到塞尚,物象在二维空间和三维空间之间受到的张力越来越大,内部运动越来越明显,这就为立体主义进一步分解空间作出了预示。在分解空间的过程中,立体主义和德劳内所代表的奥菲主义逐渐分道扬镳,原因在于对空间结构的重建中,立体主义是用物象的碎片填满原有的空间,德劳内则是取消了空间固有的形式,将空间直接转化为时间。这一点可以通过光色的相互转换来理解,画家研究对象的色彩并将其并置,也就是传达了含有色彩的光,物象反射到眼睛中的波长而不是物象的具体形貌成了德劳内的画作主题。绘画不再只是空间的艺术,以物象来填充一个固定的框架;绘画同样是时间的艺术,要求艺术家描绘真实的自然。印象主义之后的画家们开始逐渐放弃了这一前进方向,但在克利个人风格形成的重要时期,描绘自然仍是他最主要的目标。借由德劳内的光色实验,克利领悟了此前塞尚画中色彩并存的伟大目标。

《尼森山》(图11)这样的作品最能反映克利是如何通过德劳内最终领悟"与自然相平行"这一观点的。画面中按照古典"三角"

图 11　克利,《尼森山》,1915

构图排列着许多完整的几何色块,高大的尼森山呈现为深蓝色的三角形,背景是灰蓝的天空。围绕着尼森山有许多不同色块,有的色块中加以色点透露着树木的轮廓。山脚下有一棵独立存在的树。天空上有月亮、星星,好像是乌云的色块背后露出两个太阳的形状。色块高低起伏,就像建筑物和田地。与塞尚晚年描绘圣维多克山的画作相比,这些色块的纯度更高,更接近德劳内从光中分解出来的色度。1910 年 3 月的日记中,克利记述自己利用放大镜来研究自然的过程,"这个放大镜同时使自然面貌的色彩要素映入眼帘,所有细节均被略除"㊺。这样的观察方式使克利发现自然的和谐同色彩的自由组合异曲同工,到了 6 月,克利尝试着把色值同色调相等同,用颜色来代表调子。色调不再是平滑的,而是跳跃性的,色彩的纯度变高,但是,克利创造性地在画面下方纷繁的色块与中心单纯的大色块之间

克利与现代艺术的追求

留下了一段空白，正是这段空白缓和了两个部分色块的冲突，使眼睛得到了休息，这也是塞尚常用的方法，使我们对自然的感觉不容易被色块组合的抽象性所打断，把自然带给视觉的影响抽离出来，给予主题自由但又不失对象。最终克利还是在《尼森山》这样的作品中把德劳内的创造同对马奈、塞尚的学习结合在了一起。

 色块的自由组合必将带来主题的抽象，关于这一点克利看得很清楚，他认为德劳内创造了不是取自自然的主题，而是有着完全抽象形式生命的独立的绘画作品，创造出了与巴赫的赋格曲一样完全摆脱了单调的重复的造型结构。⑰二十世纪重要的艺术批评家、现代诗人阿波利奈尔在《立体派的发轫》一文中曾将德劳内划为玄秘立体主义⑱中的一员，他指出，"玄秘艺术家的作品必须自然而然地给予一种纯美学的乐趣，一种不证自明的结构和崇高的意义，也就是主题，此乃纯艺术。毕加索画中的光线就是根植于这个观念，对此，德劳内的发明有巨大贡献……"⑲阿波利奈尔的这一评价敏锐地指出德劳内画作最重要的特点，也就是纯抽象艺术所具有的抒情力量。将绘画中的色彩作为独立的一部分而同精神联系起来的努力从塞尚就开始了，最终经由德劳内在康定斯基那里达成。其中，德劳内对光的研究深刻影响了欧洲抽象表现主义绘画，甚至有的研究者认为，没有德劳内，根本就不会出现"青骑士"艺术社团，也不会有康定斯基、马尔克这样的抽象主义大师⑳，而克利正是从与他们的交流中获得了对色彩的更深体会。

第二节　线条的精神性

 格林伯格在《艺术纪事：论保罗·克利》一文中把以克利为代

表的"本地性艺术家"同毕加索这样的"世界性艺术家"作对比，认为克利的画作之所以独立于现代艺术的各派之外，正是得益于他对地区性艺术的保留和发展。格林伯格说，克利所属的拥有本地特质的"地区性艺术"对西方主流绘画贡献了一些相对来说新颖的东西，这种地区性艺术远离所有熟悉的传统，甚至现代主义作品中出现的那些细节与复杂性也远不及它。它具有不安分的平面、精确设计和制定的图像，对色彩的看重也明显高于文艺复兴时期以来的绘画，这些特质联结所形成的地区性艺术比起佛莱芒和荷兰风格的艺术更接近于德国南部和德国-瑞士地区的传统艺术。[31]

十世纪中叶以后，德国名义上是神圣罗马帝国的中心，但是封建割据日益严重，各地文化也都经历了罗马式和哥特式两个阶段，再加上加罗林和奥托美术的发展，漫长的中世纪给了德国独特而丰富的艺术成果。[32]从文艺复兴时期开始追溯德国美术[33]的发展，我们会发现德国美术在欧洲美术中有着独特的位置，它具有符合自身民族和地区的特质，这表现在以下两个方面：第一，德国美术对中世纪艺术继承和保留最多，这一点造就了风格强烈和宗教情怀浓郁的图形艺术（graphic art）[34]，这种艺术成了德国艺术的最大特点；第二，德国美术自十七世纪以来同浪漫主义运动紧密相连，浪漫主义运动所崇尚的种种意象在其经典艺术作品之中都可以被找到，龙格、弗里德利希（David Casper Friedrich）等浪漫主义画家成为世界艺术史中的里程碑。

无论是图形艺术还是其他艺术形式，德国美术中所具备的"精神性"成为它最显著的特质。面对包括德国和尼德兰美术在内的艺术风格自发展以来就受到艺术史家蔑视的研究现状，维也纳学派艺术史家马克斯·德沃夏克（Max Dvorax）在《作为精神史的美术

史》《哥特式雕塑与绘画中的理想主义与自然主义》等著作中阐发了一种重要的观念，那就是在美术史中存有物质主义的同时也存在着精神主义的发展，而且艺术的发展更多取决于智性和精神的进步。更为重要的是，他看到了精神主义同物质主义在德国美术中从相互疏远到相互借鉴的发展历程，他对物质自然和精神智性在德国美术中相融合的看法也因此成为本节讨论克利线条的艺术史基础。

在这一节中，我们将要展现克利对于线条这一形式要素的探索，回答以下这些看似简单实则牵涉甚广的问题：为什么线条成为克利造型中最重要的形式要素？德国美术是如何帮助线条发展出了"精神性"，在这一过程中，哪些艺术家深刻地影响了克利？他又做出了怎样的选择？

一、德国美术的灵魂

（一）版画技艺与"哥特式线条"

版画创作是德国美术中极为重要的一部分，这是因为版画展现的图形艺术正是德国艺术最大的特色。正如德沃夏克所说，一部德国艺术史若忽略了图形艺术，就像一部希腊思想史不提希腊悲剧。他认为，宗教改革之前德国人对艺术的企盼和抱负正是通过图形艺术这一最纯然有力的形式表现出来的。[⑤]近代以来的德国各地区不同程度上受到了欧洲其他地区的艺术影响，但在十五世纪时，德国美术完全是独立自主地繁荣起来的，由木版画与铜版画发展而成的便是表现。版画的创作孕育了德国美术中充满表现力的线条，帮助现代德国画家重拾线条的精神性。

在德国版画创作中，最突出的是木版画。木刻艺术是一门朴素的艺术，它的制作是以木刻刀直接在木版上进行雕刻，然后用墨印出画稿。最早的木刻只有黑白两色，刻刀所划出的痕迹十分明显，与画笔光滑的笔触相去甚远。也就是说，木刻的材料（只有黑白两色）和工具（刀刻的特殊性）决定了它一开始就不能走传统绘画的模仿道路。㊱木刻家大多是默默无闻的工匠，这决定了木刻艺术的大众性，这些特点都决定了它的发展与创新与主流的欧洲绘画艺术有所区别。木刻在文艺复兴时期的发展因此被忽略，十四世纪的人们甚至根本无法区分当时的木刻手稿和中世纪福音书上的插图。可以说，正是丢勒的创作重塑了德国版画，甚至是德国美术在欧洲美术中的地位，丢勒将铜版画与木刻的技艺相联结，使木版画得以进入艺评家的视野。

凹版印刷最古老的形式就是铜版画，早期铜版画的刻印技术十分简单，随着时间一长就只有主要的线条留在版上，大量的细节和阴影效果都丢失了。欧洲文艺复兴时期，这种在铜版上进行刻画的形式十分流行。丢勒早期在纽伦堡沃尔格穆特（Michael Wolgemut）处学习木刻版画的技巧，后来，他又进入位于科尔玛的马丁·施恩告尔（Martin Schöngauer）工作室学习（虽然此时施恩告尔已经去世）。施恩告尔可以说是德国版画第一人，通过扩展技术把线条刻印得更深，逐渐以空间和塑像的清晰度与其他人的作品区别开来，在施恩告尔影响下，丢勒使用"明暗法"和极度戏剧化的光完善了铜版画的技术㊲，这些技术同样被运用在木刻版画之中，丢勒为了实现铜版画中丰富的光影效果，选择了交叉线条进行叠印，也就是用两个木版分别刻印线条，最后再分别进行两次印刷，对克利影响很大的《启示录》就是丢勒用这样的方式完

成的。

在《启示录》（图 12）系列木刻版画中，丢勒对线条的使用令人瞩目。他一反过去木刻中简单的结构，用平行的线条制造出了丰富的层次感，显示出阴影。线条明明是黑色的，通过丢勒的安排却显现出灰色的调子，使往常朴拙的木刻显现出细腻的自然主义风格；而同时，线条又是单独存在的、不可磨灭的，线条在整体构图

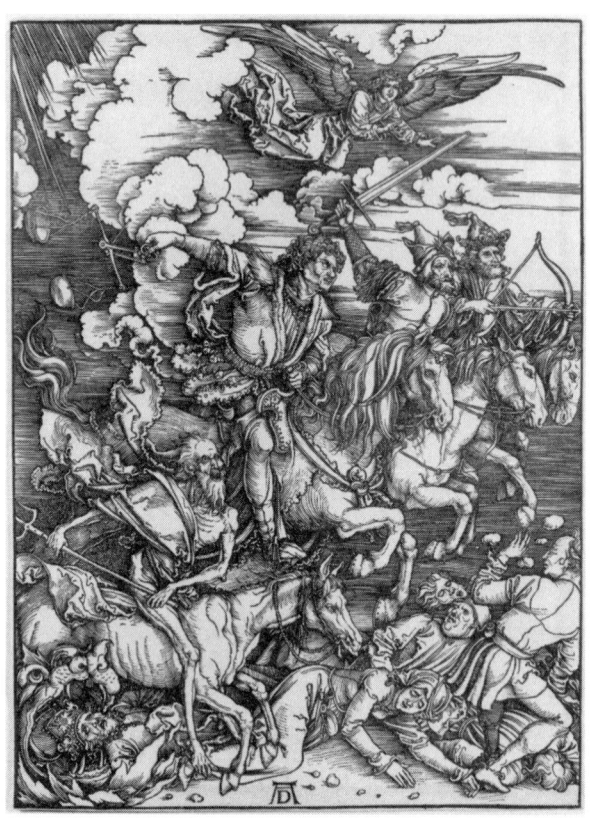

图 12　丢勒，《启示录之四骑士》，1498

中的清晰显现突出了木刻的特点,与传统素描和铜版画(以细密的线条所组成的平面来表征阴影)有所区别,"每一个东西,如草、花、衣褶、头发等的结构都变成了抽象的,既是一个结构系统,同时也是一个抽象系统"㊲。因此丢勒的画面往往会给我们一种十分宏大复杂的感觉。

丢勒对线条的处理影响了后世版画家对线条的具象性和抽象性的理解,克利也从中获得了帮助。克利创作的蚀刻版画与其他凹版版画不同,它的线条不是雕刻或摩擦版材所得到的,而是用蚀刻针沾上金属腐蚀剂在金属版上进行自由的创作,并用耐酸层来保护不需要腐蚀的部分。㊳经过冲洗之后,印版上的线条会根据蚀刻的程度而显示出深浅不一的效果,因此,它的线条同木刻一样清晰,却比木刻更加灵活多变。这样一来,我们就可以解释《树上的处女》(1903)对线条的使用,克利在日记中写道:"《树上的处女》一画在技术上更成熟,这得归功于各种粗细线条的应用。首先,我蚀镂并雕刻树的轮廓;其次,塑造树的立体感,同时画出人体的轮廓;然后,修饰人体,又画出一对鸟儿。"㊴除了层次的繁复、线条的流畅,人体还被拉长了,线条在身体的不同部位进行灵活的转折和重新构形,使得人体本身同植物一样嶙峋,甚至处女的一条腿还与树枝重合。克利在慕尼黑时曾上过人体解剖课,但这并不妨碍他同丢勒一样在版画雕刻中用线条进行变形。这种变形是他在接触色彩前用线条构形最大的收获,可以说,克利对线条自由构形的追求贯穿了他的一生,他回忆九岁那年在舅舅所开餐馆中的大理石桌上看到的景象,"这些桌面像是坚硬的石头构建的迷宫。你可以在其纠缠的线条间,挑出怪异的人形图案,然后拿铅笔将之捕捉下来"㊶。

图形艺术能给人带来不同的观感,那不仅仅是因为图形本身代

表了某种物象,丢勒的版画已经说明了线条同图形之间的分离与配合,现在克利要依靠图形的嬗变试图将线条从素描和版画中分离出来作为一个单独的形式要素,他明显知道这样的处理方式会使得形象十分怪异,当时的艺术界无法接受这样的风格,一位评价家对像《树上的处女》这样的画作给予了批评,认为"即使在噩梦中也不会出现如此混乱的景象。他们所做的只是蓄意将蛮荒时代的人类和昔日的猛兽的肌体肢解并作无意义的混杂"㊷。但是,克利没有放弃这一处理方式,与西班牙版画大师戈雅一样,线条在他那里成了最具表现力的形式要素。

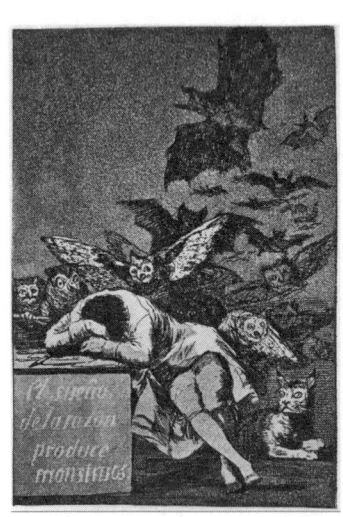

图 13　戈雅,《理智沉睡产生魔鬼》,1799

克利常常在日记中提及对戈雅的欣赏。1799年,戈雅推出了一套80张蚀刻版画的画册《狂想曲》。在这部作品中,戈雅不仅转而使用新的印刷技术,还独立创作和销售自己的作品,从宫廷画家变成了独立的艺术家。在《理智沉睡产生魔鬼》(图13)这幅版画中,他把自己作为模特,表现了一个沉睡中的艺术家被夜间动物所包围的惊恐场景。戈雅对丢勒使用的平行线刻手法十分熟悉,但他增加了线条的密集度,着力表现了阴影,并且灵活运用线条,使它给人一种不受控制的感觉。戈雅在这幅图的附录中更清晰地阐释了作品的艺术意义:"让理智和想象力联结在一起吧,她是艺术之母,奇迹之源。"㊸这幅作品一方面从主题上点明了艺术

创造的核心，另一方面则借戈雅的描绘证明线条的丰富性，表明除了绘画媒介的影响之外，线条的特性还由艺术家的能力、经验、意图、精神和身体状态决定。㉝它的运动痕迹比起色调和色彩更为直观，观赏者可以清晰地看见它所产生的微妙变化，并感觉到线条背后深藏着一只带着感情来描画的手。

虽然线条背后的情感很难被清晰界定，但艺术史家还是试图为它们找到归属，并冠以不同的风格之称，"哥特式的线条"（The Gothic Line）就是这样产生的，它背后的情感不是世俗间表征欢乐悲伤的生活情感，而是超验性的宗教精神。按照德国艺术史家威廉·沃林格（Wilhelm Worringer）所说，一条哥特式的线条应该与古典主义流畅和优美的曲线相区别，因为它的背后潜藏着一种永远不满足、急切抓住每一个新的增强自身的机会，以使自己消失在无限的情感冲动中。㉞这种不断渴求的精神压力迫使艺术家改变手腕的自然运动，用一种坚硬、角状、不停被切断的曲折线条代替了优美圆滑的曲线。沃林格指出，"不是腕部自发地创造这些线条，而是我们趋向于表现的强烈意志，它专横地驱使着腕部运动，一旦趋向运动的最初冲动出现，它便不再被允许顺遂着其自然的趋势自主地延伸，而必须融入一种更新了的运动冲动里。"㉟可以说，正是基督教体系的完善性给了北方日耳曼民族的混沌的、骚动不安的神秘主义以一种可以阐释的体系。借此，沃林格把以"桥社"㊱为代表的德国表现主义艺术看作哥特精神在现代的继承者，从民族艺术的发展上试图借此为其正名。他更在《抽象与移情》中借用艺术史家李格尔（Alois Riegl）关于"艺术意志"（Kunstwollen）的阐释，把抽象艺术看作为北方艺术所含有的精神性的具体展现。

（二）线条的另一种精神性

然而，在德国美术的发展中，还有另一种精神性的线条存在，它的背后是在观察自然的基础上产生的对生命的抽象感受。沃林格虽然继承自维也纳艺术史学派关于德国艺术具有"精神性"的主张，但他并非将这种"精神性"的全部内涵放在自己的著作当中加以阐释，他对哥特式线条的解释只囊括了德国图形艺术的部分特征，对于那些直接从对自然的观察而得来的图形作品他没有过多的涉及。德沃夏克首先在施恩告尔对常春藤的刻画中找到了另一种精神性，他认为，这位铜版画大师关注的不是植物背后超验的象征意义，也不是植物的细部刻画，而是植物的生长特性，常春藤在他的笔下缭绕扭转着，甚至纠结在一起，向四处延伸，爬满墙壁，活力盎然，这种植物的线条创造了对世界的感官及情感体验与"生成"意识之间的对比，而"生成"对世间万事万物都是最根本的所在。⑱如果说，中世纪的奇思异想仅限于将宗教主题与人类形体怪诞地组合起来，而现在，由于仔细研究大自然的缘故，想象力极大地丰富起来⑲，到了新艺术运动中德国青春风格派的兴起时，这种使用抽象线条的倾向更加明显。在德国画家厄尔勒（Fritz Erler）为《青春》杂志绘制的封面上，一束雏菊处于构图中心，植物的花朵及根茎的细部都被省略了，唯有线条所勾勒的轮廓显现了雏菊的特征，画家将雏菊叶和花瓣的特征凸显出来，在画家眼里，锯齿状的黄色花盘与发光的星辰的形象并无任何区别。

克利通过版画探索的线条的精神性更多来源于对自然的抽象而非"哥特精神"，正如格罗曼认为的那样，这些初期创作的版画表现了视觉对自然的直接观感，因此就可以理解为什么在克利看来线

条是一种度量因素,同自然物象息息相关。他在总结三种形式要素时补充道,线条的性质是"长度(长或短)、角度(钝角或锐角)以及半径和焦距的长度"[20]。克利的线条因对自然的简化和抽象而饱含一种幽默感,这让他在逐渐脱离自然的过程中找到与自然相平行的道路。贡布里希认为他是那种将幽默风格与艺术探索相结合的不可多得的例子,他在谈到克利时说:"他说明了艺术家兼创作家是怎样首先按纯形式的平衡和和谐法则去合成一个物像,让它成形,然后欢迎这个在他手下生长起来的生物,给它起个名字,有时古怪,有时严肃,有时兼而有之。"[21]

从幽默这一主题上看,克利的版画创作一直同书籍、报刊插图的联系十分紧密,而从现代版画的发展史来看,二十世纪初一些最重要的版画就是为书籍插图而作的。[22]克利在早期个人风格探索阶段对插画十分着迷,等到小有名气之后,他便开始为文学作品单独制作插画。在早期版画中,克利刻画了一些与政治现实无关的讽刺性主题,这让人想到比亚兹莱(图14)这位新艺术大师对克利的影响。鲁迅先生在自费出版的《比亚兹莱画选》序言中提到,比亚兹莱是个讽刺家,他只能描写地狱,没有指出一点现代的天堂的反映。比亚兹莱对线条的使用受到日本浮世绘的影响,克利认为他"具有煽动性,其诱惑性令人踌躇跟进"[23],一方面指他常用与情色有关的插画主题,另一方面则是他对物象的变形所具有的感染力。这种将线条与理性结合起来建构主题的做法印证了克利对于线条的要求,他对物象的变形绝不是像评论家所说的那样是无意义的混杂,而是有着鲜明的指向性。比如在《两位相互谦恭的绅士》(图15)这样的作品中,他描画了两位赤裸的、身体因为相互鞠躬而变形的男人,他们像两只大甲虫一般相遇在沙漠之中。他对自然的想

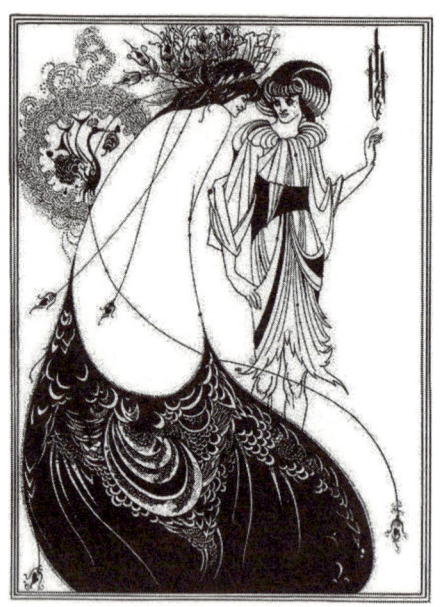

图 14　比亚兹莱,《孔雀裙子》,1894

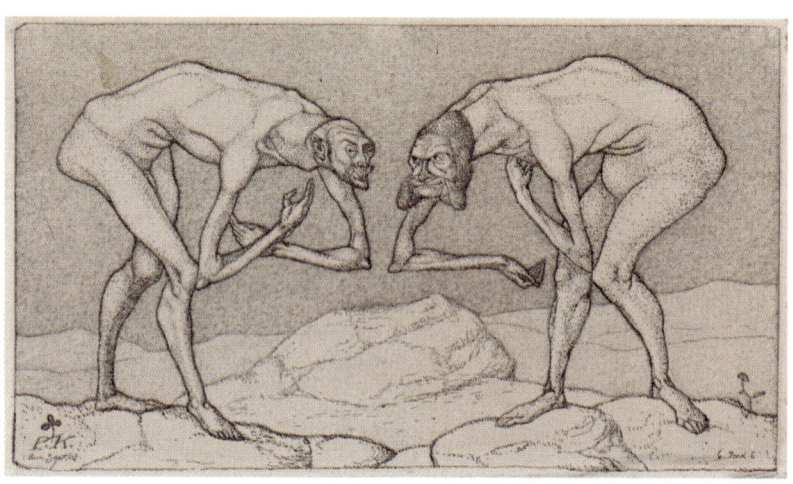

图 15　克利,《两位相互谦恭的绅士》,1903

象在主题的牵引下而产生了讽刺和幽默的意味。

由于对线条这一形式要素的独立阐发,德国艺术在近代发展出了与意大利和法国文艺复兴不同的绘画风格,自温克尔曼(Johann Joachim Winckelmann)以来,艺术史家大都青睐于古希腊艺术传统中的意大利和法国艺术,对于德意志、尼德兰等地的艺术则不屑一顾,认为它们是野蛮的、堕落的艺术。这种观念维持了很长一段时间。可以说,这样的观念不仅妨碍了人们对德国美术的深入了解,甚至影响了后人对德国现代艺术的评价。我们从图形艺术的发展出发,厘清了克利对德国美术中线条精神性的继承,分析了他在初期创作中是如何运用线条这一形式要素进行变形的。而不管是来源于对视觉印象的刻画效果,还是智性的长足发展,变形都作为德国图形艺术中最重要的一环蓬勃发展着,直到二战前,一切怪异的形象都被纳粹当作"堕落艺术"封锁起来,克利的作品也未能幸免于难。

二、浪漫主义的启示

克利对于线条构形的热爱使他很早就投入版画创作,通过对德国图形艺术的学习,他获得了对线条抽象性和具象性的认识;通过图形的变形,克利达成了对线条精神性的理解。这种把建构主题的理智同对自然的想象力结合起来的做法将克利引向了浪漫主义艺术,对线条精神性的进一步领会则让他接近凡·高和恩索尔。他开始抗拒单一化图形艺术的限制,思考作为形式要素的线条同其他形式要素的结合,这是他塑造个人风格过程中最重要的一步。

（一）浪漫主义的朦胧远景

创作了大量的蚀刻版画作品之后，克利遭遇到了困境，正如前一节已经说过的，他始终没有放弃对自然的描绘，正是这一点让克利看到光色的必要性。他开始采用一种新的版材——玻璃，一开始的创作方法是把玻璃全部涂黑，然后用针在上面作画，这种全新的创作方式让他惊喜，"工具不再是黑线而是白线了，背景不明亮却变幽暗了，就像现实世界一样"[72]。

玻璃画背景的混沌与水彩画中透明的色彩一样，都体现了克利对晦暗朦胧的绘画背景的追求，这是克利向浪漫主义艺术学习的结果。许多评论家都认为，欧洲浪漫主义的发展在十九世纪末时已经衰微，而在现代艺术史家罗伯特·罗森布鲁姆看来，北方浪漫主义精神从未失落，在现代艺术甚至后现代艺术中仍有一席之地，克利正是延存这一传统的艺术家之一。罗森布鲁姆认为的北方浪漫主义精神可以定义为"在世俗中追求神圣，在经验中找寻超验"[73]，艺术家之所以能够做到这一点，凭借的是绘画中的象征物：大海、月光、船只、哥特式教堂等各类具有宗教意义的植物……这些事物引发观者对于神秘未知的渴望。显而易见的是，浪漫主义与哥特精神有很大的区别，有时我们无法说清楚对自然的情感和对宗教的情感在本质上是否一致，但罗森布鲁姆所界定的北方浪漫派更多地要求艺术创作要深入自然、体会自然的生长规律并从中得到生命的启示，这种把建构宗教主题的理智同对自然现象的想象力结合起来的做法诞生了龙格、弗里德利希等画家笔下的世界，还包括一位对克利影响深刻的英国画家威廉·布莱克。

布莱克的《天真之歌》与《经验之歌》这两卷诗集中的每一页

都有一首诗和一幅通过装饰性的边框与文本连接的插图。布莱克拒绝使用活版印刷，而坚持将文本和图像放在同一张铜版上印刷。为了实现这个目标，布莱克发明了一种新的蚀刻技法，他用一种颜色印刷文本和图像，其他颜色则由自己或妻子手工添加上去。⑱在《天真与经验之歌》诗集的《羔羊》一诗中（图16），他描绘了一个牧羊的小童（象征着耶稣），插图的前景勾勒了牧童和小羊，背景用极其简洁的线条和大块的水彩构成了树木、房屋和远山，简洁流畅

图16　威廉·布莱克，《天真与经验之歌》，1789

的线条与古雅的用色相结合，这正是克利在有线条的水彩画中所体现的特征。水彩的色彩应用在版画创作中，一方面不像油彩那样容易掩盖线条，另一方面印刷之后的线条自身的色彩渐趋透明，同水彩色块相交十分和谐。在绘图过程中，布莱克把自己创作诗歌的宗教情感同对自然色彩的观察结合在一起。在克利受到德劳内同色并存规律影响的同时，布莱克的插图中的色彩搭配深入了他的创作。在突尼斯旅行过程中创作的水彩画中，克利虽然放弃了线条，但线条仍然存在于他的构图想象之中，这就可以解释为什么在这些作品中色彩如此整饬的原因。此外，在后来的画作中，克利将单个字母或词语引入画作，增强了绘画的多义性，这或许也是受布莱克插图的影响所致。[17]

（二）线条作为表现手段而不是装饰因素

克利在后来的日记中总结了自己独创的玻璃画技术："一、在版上均匀涂上蛋白，需要的话再洒上稀薄的混合液；二、等它干了以后，用针把素描刻进去；三、固定它；四、背面用黑色或其他颜色密封起来。"[18]正是在创作玻璃画的过程中他深入了线条的本质，在黑色或暗色油彩的背景上用蚀刻针划出明亮的痕迹，这比起在白色底子上画上黑色线条让克利更加亲近，"这黑底色上的光线初兆也不像白色上的黑色力量那么猛烈逼人。让你能够以更悠闲的方式前进。原来的黑色成为一种反力量，由现实停止之处开始。那效果就像初升太阳的光线在山谷的两侧微微闪亮，太阳升高时光线逐渐穿射得更深，剩下的黑暗角落只是余留物"[19]。

在版画中，线条第一次不以刻画阴影的方式来表现光的存在，而是直接成为光本身。在为父亲所作的这一幅玻璃画肖像（图17）

中,克利赋予线条的这种超越的精神性体现得十分明显。在最初走上职业画家这条路时,克利受到了来自父亲的阻挠,他曾创作许多幅以"父与子"为主题的画作,每一张作品都表达出克利对父亲认可自己的期待,可惜这些画作大都被他自己毁掉了。⑧在一幅尚未毁掉的玻璃画中,克利用细密的线条勾勒出一位严厉与谦卑并存的父亲。他的嘴唇紧抿,表现出高度的原则性(克利曾记录他因为食物不符合要求而不跟自己住在一起的事情)。他的眼神平和,再加上

图 17　克利,《我父亲的肖像》(局部),1906

克利与现代艺术的追求

光头和浓密的胡须,这些特征显示出克利父亲的慈祥。黑色的底版给予人物一种深沉、虔敬的氛围。父亲脸庞上的纹路显示出了苍老,然而这些纹路中透露的光芒却展现了一股强劲的生命力,使得人物精神矍铄。

克利之所以要继续探索线条的表现力,这与他坚持把线条作为一种独立的形式要素来看待是分不开的。这种在版画中通过抽象线条而获得光色的做法使他重新看待线条的本质,他很快意识到线条实际上拥有许多人们没有赋予过它的作用:古典绘画中的线条只是为了准确再现物体的形状,正如安格尔所说的那样,"要得到优美的形,应尽量避免用方形或带棱角的轮廓,必须使形体圆润,并且要防止形体结构内部的细节'跳'出来"⑪,线条被埋没在总体的造型中,为观者再现对象的物质感。现在,克利不仅仅在版画创作中通过变形来突出线条的特质,他还想在有色彩的构图中给予线条一个合理的位置。

新艺术风格给克利带来了关于主题和构形的启示,但是同时也让他看到了线条很容易被当作图形的一部分从而被忽略,这种把线条作为装饰因素而不是绘画因素的做法使他慢慢警觉起来。他曾在日记中写下这样的话:"1906 年至 1907 年的线条是我最个人性的产物。然而我不得不打扰它们,……最后甚至可能成为装饰性的。简言之,虽然它们深深埋入我心田,因为我害怕,所以我中止下来。问题是我就是没有办法把它们引唤出来。周围也不见其影子,内外之间的融合真是难以获致。"⑫但是,线条如何被作为表现的手法被提出而又不至于落入装饰的效果中去?对这一问题的思考使他靠近了凡·高与恩索尔的创作。

凡·高的线条一开始就具备沃林格所说的哥特式线条的特征,

这些线条不像在达·芬奇和伦勃朗的速写中那样柔滑，而是曲折的，充满着一种主观性的扭转，这一扭转是如此不自然，以凸显线条的存在感：同样是运用墨水笔，伦勃朗的线条是飘逸自如的，凡·高的线条却曲折蜿蜒。在《坐着的女人》（1882）这一墨水习作中，这种特征表现得很明显，线条甚至超出原来用调子画出的轮廓，凸显出自身的重要性，从视觉心理上来说，多次转变前进的线条要求视知觉保持一种经常的、不断转移的甚至费力的注意力，这让线条看上去精力充沛和令人兴奋。③再看看凡·高对树木的描绘（如《修剪过的桦树》［1884］、《冬季的花园》［图18］），就能找到克利《树上的处女》一画中嶙峋的树木的来源，这恐怕就是为什么后来的研究者认为克利具有哥特风格的原因。

图18 凡·高，《冬季的花园》，1884

罗森布鲁姆将凡·高看作北方浪漫主义精神的重要继承者之一。实际上，由于笔触的凌乱和清晰，凡·高的风景绘画中的背景通常不像是浪漫主义画家笔下那样晦暗和朦胧（除了《纽南公墓中的塔》[1885]这样的画作），但罗森布鲁姆还是坚持认为他继承了弗里德利希作品中那种在经验观察的世界上对宗教真理的含有激情的追寻[⑱]，认为凡·高对于植物的描绘展现了北方浪漫主义对于原始激情的热爱。除了主题，罗森布鲁姆没有说明更多的原因。笔者认为，凡·高的植物之所以使观者感受到画家对于自然的激情，是因为他的线条以色带的方式显现，极具主观情感。这种手法最早出现在塞尚的笔下，在对他成熟期的静物画进行分析时，弗莱指出了这一点。[⑲]例如在《铜花瓶中的贝母花》（1887）一画中，凡·高已经不再费心去用线条组合出贝母花的叶子，而是把每一条线条的笔触同每一片叶子合二为一。在他描画龙柏树的画作中这种倾向更加明显，这是除了向日葵以外他重要的绘画符号之一，在《星夜》（1889）、《普罗旺斯乡间小路的夜色》（1890）等晚期作品中，龙柏树叶被抽象成向上的螺旋线条，凡·高想用这种螺旋线条表现枝叶摆动时的复杂效果，最终这一方法表现出了风景的动荡不安[⑳]。可以说，克利从凡·高的创作中学到了对线条的全面把握，德沃夏克认为德国美术具有的"生成"的精神性在他们的线条中都得到了表现。罗森布鲁姆联系克利成熟期的动物和植物绘画，认为在克利"希冀进入树木与花草隐秘的生命和情感，捕捉有机生成与变化的奇迹、植物的昌茂"[㉑]。

比利时浪漫主义画家恩索尔（Jams Ensor，1860—1949）是克利学习的另一位重要对象，1907年克利写道："我像个钟摆一样，在注重调子的严谨手法与恩索尔的梦幻格调之间摆动……梦幻的质

素未必没有价值,也不必然是文学性的,此类图画必须续存下去。"⑱克利在之后的日记中又写道:"一件艺术品超越了自然主义的瞬间,线条便以一个独立的图画要素进入其间,例如凡·高的素描与绘画及恩索尔的版画,在恩索尔的版画构图里,线条的并列很值得注意。"⑲这证明克利同时从恩索尔那里学习到了线条和色调的处理方法。作为一个继承了北欧浪漫主义绘画传统的画家,恩索尔在创作后期开辟了自己特有的风格。恩索尔喜欢描绘戴面具的丑角(克利受其影响对此题材也有偏好),在《与面具一起的自画像》(图19)中,画家自己被一群"面具"所包围。这些面具千奇百怪、其中还夹杂着几个骷髅。除了画家本人的形象较为写实之外,周围的面具无不形状扭曲,这种对怪异面孔的描画在克利那里屡见不鲜,这种变形的手法在其成熟期的作品《面具们》(1923)、《演员的面具》(1925)与《面具和小红旗》(1925)中表现得十分明显。除此之外,恩索尔一反浪漫主义的晦暗色调,这幅画大面积地使用红色、黑色和黄色,所插入的灰蓝调子也就变得十分突兀。恩索尔帮助克利找到了一条同浪漫主义齐头并进的表现的道路(一条梦幻的道路),像在《南方的花园》(图20)这样的画作中,克利把明艳的色彩同浪漫主义细腻晦暗的色调相结合,在对比中产生了和谐的感觉。

恩索尔的版画主题充满了对当时社会和政治的嘲讽,更有一种对人性的反讽,他沉迷于"骷髅"这一浪漫主义艺术常用的形象符号。在施恩告尔的版画中,骷髅可以手拉着手跳起死亡的舞蹈(见《死神之舞》),恩索尔显然把这种对死亡的揶揄引入了现代生活中。假如说克利在早期版画中对人体的变形靠近比亚兹莱,那么在

图 19　恩索尔,《与面具一起的自画像》,1899

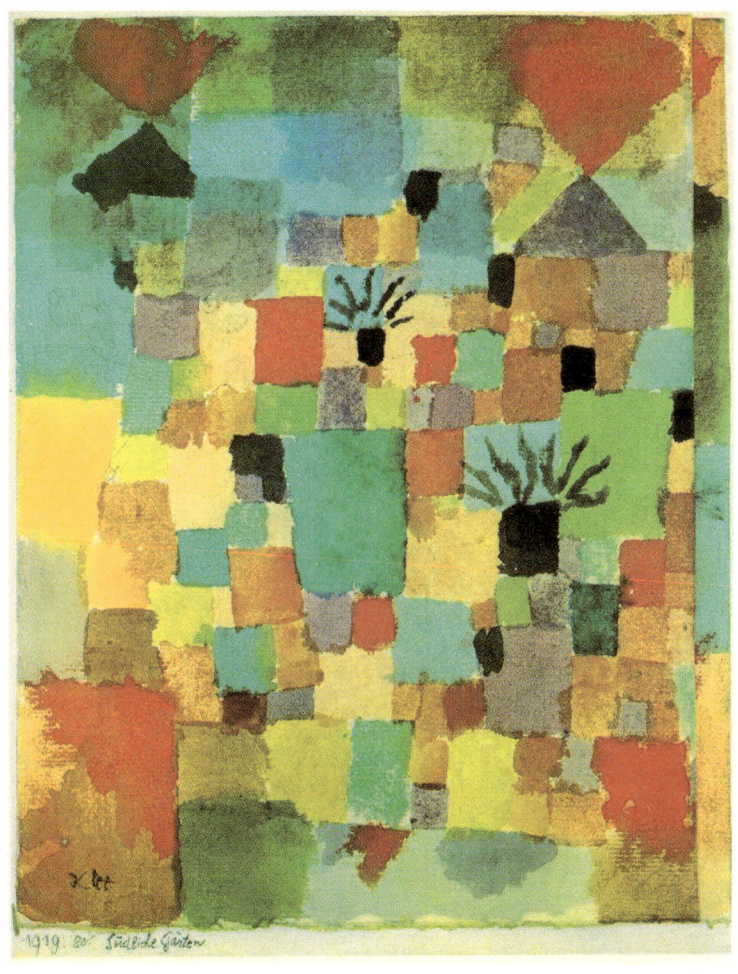

图 20　克利,《南方的花园》, 1919

克利与现代艺术的追求

将线条和色彩结合起来的画作中，克利通过对恩索尔绘画形式的学习而深入了其反讽的精神。德国现代艺术史专家保尔·福格特（Paul Vogt）指出，克利受到恩索尔影响，他要在物质世界的表面下唤起隐藏着的深层意识，要展示他所谓的"精神上的即席创作"的各个领域，因此需要线条的表现力以及线条的精神反应，而不再是它们的标识和勾勒作用。㊾福格特同时指出，克利在1911年为伏尔泰小说《老实人》绘制的插图达到了这个目标，正是这种将表现形式和主题紧密相连的独特方式使得线条保存住了自己的精神性，不至于落入装饰的效果中，从一种对自然"生成"的激情扩大为对人性的思考。

（三）"散步的线条"

通过对凡·高和恩索尔的学习，线条获得了前所未有的独立。在日记中克利切身地写道："实际上，我正在寻求一个为我的线条提供地位的手法，我终于逐渐走出装饰的死巷。"在之后的几年中，克利着力于将素描和色调、钢笔与画笔相结合。如何使线条与色调和谐地相处，使它们既相互独立又相互依靠，方法就是在对自然观察的基础上进行一种即兴创作，"用符号表示在漆黑的夜里也能自己转化成线条构图的经验……以此种方式工作，我的真正性格将得到发挥，我将得到最大的自由"㊿。正是在即兴创作中，克利看到了版画与音乐交流的可行性，不过此时的他尚未采取进一步的行动。

克利试图一方面表现线条的节奏感，另一方面又不想放弃线条"支撑空间"的作用，就这样，他对线条的处理一定程度上回到了他在1902年就领悟到的一种他从未在版画中运用过的方法。通过将光线引入版画、将色调引入素描，克利开始重新使用这一方法，

即一种"在平面上呈现三维空间的特殊方法",这一方法由以下几个步骤组成:(1)想象一个非常小的形式,试用铅笔一口气把它精简地勾勒出来;(2)清晰呈现其外表;(3)不采用缩小深度画法。㉒这些试验体现在一些人体素描中,克利放弃用缩减深度的方法来描绘人的肢体,要描绘"一个飞行的人",一个漂浮在空间中的人(图21)。这种空间的漂浮感并没有拒斥平面的存在,而是使平面隐去,只着力于平面之间关系的想象,对线条的这一安排诞生了"散步的线条"这样的特殊产物。

图21 克利,《被嘲笑的嘲笑者》,1930

"一条运动的线条,在空间中自由且没有目的地进行散步。"㉓这种"散步的线条"一直是克利研究者所重点研究的内容,可以说,正是克利首次在现代艺术史上明确提出这一对线条进行生命化与精神化的构思。安德鲁·休伊什(Andrew Hewish)在《克利的线

条》（2015）一文中辨析了对"散步"的英文翻译，他并不赞成将"散步的线条"翻译为"taking a line for a walk"，即使这一翻译已经为大部分人所接受。他认为"散步的线条"应当翻译为"line going for a stroll"，借此同古希腊亚里士多德所创的"逍遥学派"（peripatetic）联系在一起㉔，这一称呼正是因为亚里士多德经常与他的学生在一条叫作"peripatos"的林中小道上边散步边讨论哲学问题而来。通过对不同翻译的辨析，休伊什想要说明克利的线条所进行的漫游并不是无目的的，不像坚持使用"walk"的一些研究者所认为的那样——线条充满了艺术家自己也无法察觉的潜意识，而且"taking a line for a walk"仿佛将线条看作是一个需要艺术家去牵引的对象，就好像"walking a dog"（遛狗）那样。相反，克利的线条是具有主动性的，而且十分理性、具有自己内在的逻辑，正是克利对"散步"的重新阐释延伸了这一在漫游中思辨的人文传统。本书认同于休伊什的这部分观点，在第三章及第四章中，联系克利本人的作品以及各位思想家对其研究，本书将会完整地呈现对"散步的线条"这一概念的相关美学思考。

第三节　色彩的意义

色彩是一种判断差异的标准。在克利界定的三种基本形式要素中，色彩起到了决定性的作用，因为它是区分不同事物的重要手段，同时它也是一种混合物，因为色彩自身包含了可度量的线条与可感知重量的色调。㉕色彩产生对物象的区分，这一点是不言而喻的，对于传递信息、引起重视来说，色彩甚至远比声音和文字更有效力，例如交通信号灯。但是，色彩并不像人们认为的那样容易了

解和辨认，这是因为色彩包含着色调的细腻变化，而每一种色调中又含有许多种不同的色阶。例如，以"绿色""紫色"称呼的颜色实际上包含了十分细微的划分，或许也只有画家才会煞费苦心地去辨别色彩。在"尼克尔森色彩系统"⑥中，自然物品同色彩名称相联，"绿色"包含了诸如"柳叶绿""豆绿""鸭蛋绿"等具有不同饱和度和色值的不同色阶，这样的名称指出了自然与绘画艺术的息息相关，体现了色彩系统的复杂性，对于克利来说，"大自然中充满着各种色彩典型"⑦，艺术家应当苦心孤诣去研究大自然中的色彩，而不是在艺术学院里模仿古人画作。

克利在包豪斯时的同事、瑞士艺术家约翰·伊顿（Johannes Itten）发明了现代艺术中最常见的十二色环。他主张中间色（黑色、白色和灰色）之外的色彩都可以通过红黄蓝三原色混合而得到。据伊顿自己的解释，十二色环共有七种不同的色彩对比效果：纯色对比（黑白）、明暗对比、冷暖对比、互补色对比（色环上相反的两种颜色）、同步对比（根据补色规律，每种色彩在视觉上都有一种补色，如果这种补色没有，视觉就会对相邻的颜色产生对比，因为红绿互补，所以绿色可以使相邻的灰色变红）、色度对比（所含中间色，即黑白灰的对比）、量比（色块大小的对比）⑧，伊顿对色彩的研究跟康定斯基大约同时。另一位现代著名的色彩研究者约瑟夫·阿尔伯斯（Josef Albers）也是包豪斯的教师、抽象主义艺术先驱，在《色彩构成》（*Interaction of Color*）一书里，他延续了伊顿关于明暗度、互补色的探讨，并依据色彩会受到环境影响而造成视觉器官的反应不同这一事实，提出有关"色彩错觉"的色彩心理概念。

对各种重要色系和色彩基础理论的梳理不是为了说明绘画艺术

应该像摄影一样准确呈现出大自然的光色，也不是主张艺术家要遵守固定的色彩对比规律。从古至今，每一个具有创造力的画家都有着自己对色彩的不同认识和构思，有着自己的偏爱色。这样一来，色彩就从自然物品的固有色转变成了画家个人的主观色彩（subjective color）。正是这种主观色彩成就了画家的个人风格，这在色彩被重新发现的现代艺术中最为突出。比如凡·高喜好绿色，但是他有时并不是直接用绿色颜料作画，而是用黄色和蓝色的笔触来营造这种特异的绿；意大利现代画家乔治·莫兰迪（Giorgio Morandi）创造出了自己低纯度和低饱和度的色系，这种缺乏光泽的色彩使得他的作品笼罩在一层灰色的调子中，这也成了画家独有的风格；美国抽象画家克莱因（Yves Klein）在自己的单色画中创造了一种十分纯粹的蓝色，这种蓝色此前在绘画中从未有过，国际上将命名其为"克莱因蓝"，并为其申请了专利。

克利对色调的学习自他到达慕尼黑之后便开始了。通过对马奈和塞尚的学习，色彩已经成为他十分看重的形式要素，而德劳内对色彩共时对比原则的研究则促成了克利色彩观念的转变，色彩已经逐渐深入他的内心；同时，他对大自然的描绘从整理已存在的形式慢慢变为构建新的秩序。本节将说明克利是如何通过加入"青骑士"受到崭新的色彩创作理念的影响的，"青骑士"艺术家对色彩主观性的追求与马蒂斯、毕加索这两位现代艺术大师对色彩的探索殊途同归，共同揭示了现代艺术重要的发展线索。这也是克利在创作成熟期前最后的摸索阶段，在这一阶段，他深入绘画同精神的相关探讨，把对自然的理解同对宇宙的探索相连。克利最终依据绘画形式要素建立了自己的抽象风格，不仅同"青骑士"中其他艺术家的风格相区别，还同蒙德里安为代表的构成主义有很大不同，他的

色彩同色调、线条合为一体,"这三种量根据各自的个性贡献——三个相互联结的分割空间——显示出本质特性"[99]。

一、青骑士色彩的发展

(一) 色彩的独立

1911 年冬天,克利加入康定斯基(Wassily Kandinsky,1866—1944)组织的"青骑士"(Der Blaue Reiter,一译蓝骑士)[100]艺术社团,康定斯基同克利一样都是慕尼黑学院施塔克教授的学生,但二人直到毕业之后才相识。克利对这位俄国人颇有好感,"私人交情使我对他有更深的信任,他是一个了不起的人,气质格外优美清澄"[101]。康定斯基在克利的早期创作历程中起到了十分重要的作用,通过康定斯基,克利还结交了一生的挚友弗朗茨·马尔克。这两位"青骑士"社团的主要人物在色彩绘画上有着同他一致的追求,这让克利对色彩的探索充满信心。

同德国表现主义流派"桥社"(Die Brucke)不同,"青骑士"对色彩的领悟来自于对自然和宇宙的感受,而非像"桥社"那样同宗教的超验精神相关,且对政治和社会现实十分关注。福格特敏锐地指出德国中部和德国南方抽象艺术的区别,他认为桥社的表现主义是在一种清醒而理智的状态下进行变革的,他们受到诸如蒙克、易卜生等北欧画家和文学家的影响,继承了北方民族的神秘主义和象征主义,并坚持版画艺术创作;而以青骑士为代表的德国南方艺术受到法国艺术的影响较大,坚持以架上画为主的创作。1891 年(一说 1895 年)康定斯基在莫斯科举办的一场印象画派中得见莫奈

创作的《干草堆》系列画作，他马上就被莫奈对光色的使用深深震动，"我有一种感觉，这幅画的主题在某种意义上就是画作本身"，"而且，我想知道在这条路上能否可以走得更远"[18]。单从色彩这一形式要素上看，德劳内、马蒂斯、保罗·高更、立体主义和未来主义都对青骑士产生了影响，其中德劳内的色彩共时对比原则通过克利传播到青骑士内部，而马蒂斯对色彩的运用则通过青骑士传递给克利，这两位艺术家对青骑士色彩的创作影响最大。

印象派抛弃了色调绘画的宗旨，将色彩的纯度和饱和度提至最高，这种将色调调换为色彩构图的做法虽然在塞尚那里遭到了抵制，却被法国野兽派（The Fauves）继承了。在马蒂斯（Henry Matisse，1869—1954）那里，色彩变成了感觉的载体，并且，他依靠自己对色彩的主观感觉而不是对自然的模仿来作画。例如在《开着的窗户》（图22）这幅画中，马蒂斯用属于中间色调的青绿色来描绘窗户内部带阴影的一部分，用属于同一色调的洋红色来描绘光线照射到的窗户的另一部分。画中两种主要的对比色彩描绘了阳台外的海景，鲜明的色彩对比不像色调一样均匀地展现光照效果，而是将光与阴影与对象本来的颜色相融。光源消失了，但它又没有消失，光线存在于色彩带来的变形中，它无处不在。这使人想到他为夫人画的一幅肖像画中对色彩的处理：马蒂斯夫人的脸上被光色照射而分为对称的两部分，左面庞洋溢着粉红色，右面则是黄绿色交织的阴影。这幅画浓烈的对比色彩和粗犷的结构使马蒂斯声名鹊起，展出时十分轰动。这种色彩对比手法对于克利来说并不陌生，这是他学习塞尚的成果，在《面前有水壶的女孩》（图23）一画中，强烈的色彩对比再加上浓烈的黑色轮廓线，同马蒂斯的画作竟十分相似。[19]

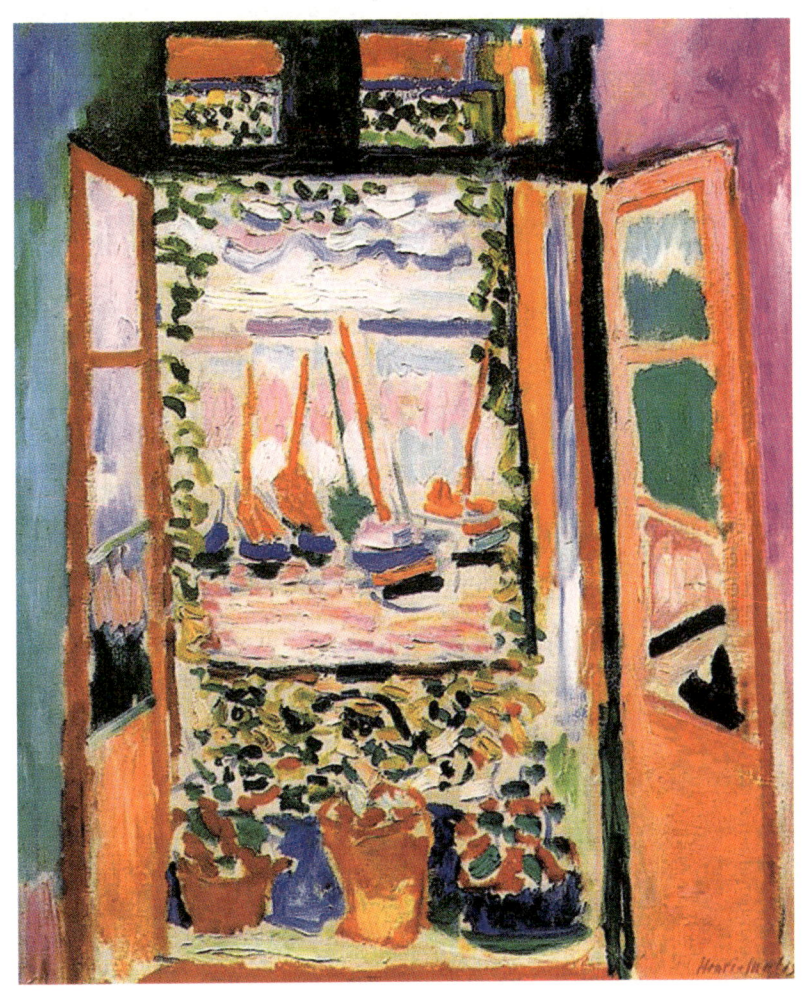

图 22 马蒂斯,《开着的窗户》,1905

图 23　克利,《面前有水壶的女孩》, 1910

1911年，马蒂斯创作了著名的《红色画室》，色彩的表现登峰造极，画中单一的红色铺满了整个空间，并渗透了线条的构形，使得物象变得透明。实际上，马蒂斯本来要把画室按照原来的样子描绘成蓝灰色，但这种颜色不符合他对画室的感觉，于是在最后的构思中他把蓝灰色换成了强烈的大红色。在有的研究者看来，这种红色的色调有助于表现充满屋内的一种特别的、柔和及均匀的光线。在同年创作的《粉红色画室》中，色彩则变淡了，虽然画室十分明亮，但色彩却更明快，也更虚无缥缈。[⑱]马蒂斯的作品使得单一的色彩发挥了极大的表现力，这种构图思路影响了"青骑士"画家。以马尔克创作的"蓝马"系列画作（如《蓝色小马》[1911]）为例，色彩已经不再充当再现物象的手段，而是深入物象内容的线索，这一线索紧扣着艺术家的内心。现实中从未出现过蓝色的马，西方绘画史上也没有出现过蓝色的马，当观者看到这些以蓝马为母题的画作时，必然会询问画家这样构思的原因以及蓝色对于画家来说的象征意义，色彩和物象的关系被重构了，色彩以同物象出其不意的结合产生了陌生化的效果，凸显了其独立性。

另一位寻求色彩独立性的同时代画家是毕加索，不过他不是以高纯度的色块对比作为手段，而是在色彩整体的氛围中去寻找其独立性。毕加索是绘画的天才，他在少年时代就能熟练掌握各种用色技法，直到他的"蓝色时期"，色彩所具有的创造性和表现力更凸显出来。毕加索在1900到1904年间画下了一系列以巴黎贫民为模特的画作，人物在充满蓝色氛围的空间里，身体里仿佛渗透蓝色的血，显得有些病态。这些人无家可归、穷苦潦倒，身体状况也令人担忧，蓝色带给人忧郁的感觉贴合了毕加索对主题的描述。在这一时期，他还受到了格列柯（El Greco）的影响[⑲]，这位手法主义大

师笔下戏剧性的场景、阴郁的色调和拉长变形的身体在毕加索的蓝色时期全都得到了显现。在《母与子》（图 24）这幅画作中，一位圣拉扎尔收容所中穿着朴素、面容削弱的母亲紧紧搂着怀里的婴儿，她的手脚被拉长，身上裹着蓝色的毯子，蓝色渐趋深沉使得衣物显得厚重而肉身瘦弱。整个画面中只有婴儿的金黄色头发给予了画作生气，这或许也是毕加索保有的希望。在与"蓝色时期"相对的"玫瑰时期"，毕加索所描绘的人物虽然还保持着修长的身躯，却带给人一种纤巧秀气的感觉，画面的整体形式具有一种愉悦的优美，人生的哀伤被生活中的柔情所代替，这些效果正是依靠贯穿画面的柔嫩玫瑰色来起作用的。

无论是马蒂斯对色彩主观性的把握，还是毕加索对色彩整体氛围的追求都促进了色彩观念的发展，到了青骑士画家这里，色彩的独立性到达顶峰，并依据同精神之间紧密的联系而走向抽象。

（二）色彩走向抽象

克利对色彩的探索是从黑色这一单色开始的，玻璃画中黑色底子透出的光线效果令他十分震撼。[18]在开始创作色彩绘画时，他继承了戈雅和马奈对黑色色调的柔化处理，不过此时黑色对于他来说只是表现明暗程度的手法。而后，克利受到德劳内将色彩进行同时对比的影响，又通过对凡·高和恩索尔线条的学习，逐渐意识到黑色也可以作为一种表现要素起作用，他于是试着创作黑色的水彩画以及在油画中大量使用黑色。加入"青骑士"以后，克利对黑色的看法与马蒂斯趋于一致。马蒂斯对黑色的使用直接继承了凡·高，而且更具表现意识，同时也吸收了日本版画的处理方式。黑色对于克利来说是一种简化结构的力量，他不是把黑色看作为色彩的明暗程

图 24　毕加索,《母与子》, 1901

度,而是把它看成色彩中的一员,像运用黄色、蓝色一样来运用黑色。⑪在《窗前绘图的自画像》(图25)中,画家描绘了自己正在作画的场景,整个画面底子为灰黄色,阴影则全部为黑色,在混沌的阴影中,克利仍用墨色的浓淡勾画出了脸庞和手的大致轮廓,笔触自由而随意,但对人物的动作描绘得十分准确,给予观者抽象而生动的形貌。可见在这幅1909年的画作中,克利已经尝试着将黑色作为一种结构因素,增加了画面的抽象程度。

图25　克利,《窗前绘图的自画像》,1909

虽然克利后来对色彩的探索逐渐多样化,不限于黑色,也更加贴近对自然的描绘,但黑色仍然代表了他的色彩画中最富精神性的

一面，黑色对于他来说不仅仅是原始的背景，在前文提到的《尼森山》（图 11）一画中，高高挂在天空中的月亮与星辰都是黑色的；在 1918 年的《隐者的住所》中，位于画面中心的太阳和下方的十字架也是纯黑色；著名的《神话花》（1918）中的一轮弯月也是黑色。黑色的日月、星辰已经成为克利画作常用的符号，这种对黑色的使用在创作中具有两种作用。一是赋予物象令人深思的象征意义，黑色在浪漫主义艺术中常常同死亡、宗教等主题相联，它在弗里德利希的画作中是僧侣的黑袍、黑色石头建筑的教堂，在戈雅那里是隐蔽的"黑色绘画"⑩，在伦勃朗那里是肖像画所隐没人物的黑色背景，研究者从中可以找寻克利同浪漫主义之间的亲缘关系。二是形成了马蒂斯画中那种单色对比的强烈效果。例如在《神话花》中，黑色的月亮位于红色环境之中，使得整体冷暖对比强烈，十分和谐。《尼森山》同样如此，黑色一方面作为物象的色彩、一方面作为画面结构中的要素，在克利画中起到了双重的作用，同马尔克的"蓝马"异曲同工。

1910 年，康定斯基在慕尼黑开始创作并写作《论艺术的精神》（1911）。在后来的回忆录中，康定斯基指出自己把伦勃朗画中大面积色块的"神话效果"和俄罗斯民间艺术所带来的明亮色彩放入这时期的创作中，再加上受到 C. W. 里德贝特（C. W. Leadbetter）和安妮·贝桑特（Annie Besant）这两位神智学家所著的《思考形式》一书的影响，他在作品中将色彩的表现力同精神联系在一起。在《论艺术的精神》一书中，康定斯基指出艺术、自然与艺术家的"内在需要"三者之关系，为抽象艺术的发展奠定了理论基础。康定斯基对于人们把色彩同自然物相联的做法存有质疑。他用红色举例，把红色同天空、花朵、脸庞、马匹和树木结合在一起加以分

析，发现无论红色同哪一种事物相联，所获得的效果都同色彩本身无关，"在这种情况下红色具有强大的力量，这种力量只有通过把画面的其余部分极端地抽象化时才会被抵消"[109]。

在1912年的一篇展评中，克利对康定斯基的理论一语中的：形式紧连着形式，创建性思想也联系在一起但不占主导地位，没有专制，只有自由的呼吸。虽然康定斯基关于色彩同物象无关的理论与克利相异，甚至与马尔克也不同，但克利看到了康定斯基不受外物所束缚的色彩观念，这为克利实现自己的目标提供了很有价值的线索。[110]克利的目标正是为色彩找到一个更加广阔和深刻的基础，在"青骑士"这里以"宇宙"和"自然"的身份显现了，正如福格特对康定斯基的评价，认为其并不是在探讨个人的存在状况问题，而是在探讨人类空间的存在问题，很深刻地揭示了德国南部现实状况中另一种创作方式，他还指出，马尔克把"宇宙的内在神秘结构"称为"当今一代人的大问题"。[111]

1914年4月的突尼斯旅行唤醒了克利对色彩的感受，在日记中，克利不止一次表达了这样的感想："色彩占据着我，我不需要去寻找它，它将永远占据我。我知道……色彩与我本是一体，我是一个画家"，"今天我必须独处，我所经历的东西所产生无比的力量凌压着我，我必须离开此地以恢复意识"[112]。在突尼斯旅行期间所作的一系列水彩画中，克利开始尝试着运用色彩来进行空间的构建，在此之前他已经形成了色彩块状的组合形式（《红色与白色的联结》[1914]、《有回教寺院的汉玛梅特》[图26]。接下来，他要使图画的建筑与城市的建筑综合起来[113]，他把从塞尚和德劳内那里获得的色彩的结构性、从凡·高和马蒂斯那里学到的色彩的表现力运用其中，展现了抽象的画面。

图 26　克利，《有回教寺院的汉玛梅特》，1914

克利的抽象方式与艺术同路人马尔克、康定斯基和奥古斯特·马克（August Macke，"青骑士"的主要成员之一）完全不同。[18]首先，与他们强调大块的、彼此界线分明的色面相比，克利的水彩沉浸在柔和的色彩中，不规则的色面相互重叠，发展了来自于塞尚的空气透视法。在大自然中，物体的色彩并非是纯粹的原色，眼睛透过大气和光线来进行观看，增强了色彩的丰富性和朦胧感。抛开色彩不说，这种将平面相互交错的手法是克利艺术的最大特点，背后潜藏他独有的空间哲学。其次，克利与其他"青骑士"画家一样深受德劳内和马蒂斯的影响，但是他注重的是这两位色彩大师对光色一体的理解，而不是把绘画当作色彩的实验台。与康定斯基等人相

比，克利坚持根据自己的主题（初期的大部分主题都来自于自然）进行构思，这决定了他的"抽象"程度远远赶不上其他"青骑士"画家。

从克利在突尼斯的创作来看，就会发现画家对色彩的感受主要来自对自然的整体认知，画家对色彩的运用不是将其作为展现自我情感的方式，而是把自身所有精神的追求全都纳入其中，探讨的不再是个人及其主观化的东西，而是人与宇宙的一种普遍的精神联结。这种将色彩与精神同一的方式与"桥社"画家有很大不同，这下我们可以知道，德国南方抽象主义与北方的表现主义最大的不同在于是否将色彩的表现作用看成是独立的。在他们各自的色彩作品中，以克利和"青骑士"为主的抽象主义画家的精神和情感始终居于色彩自身的表现力之内，从不试图去取代色彩的表现作用。以桥社为主的表现主义者则相反，他们力图用一种更浓烈的精神和情感气氛取代色彩的表现作用，从而约束了色彩。

二、色与乐的交织

1911年，康定斯基同马尔克一起主编了《青骑士年鉴》（*The Blaue Reiter Almanac*）。年鉴的内容可以分为两大类：一类是关于绘画艺术的思考和评论，包括马尔克的《精神财富》（"Spiritual Treasures"）一文，法国艺评家罗杰·阿拉尔（Roger Allard）对立体主义的评论，一篇关于德劳内的评论，奥古斯特·马克的文章《面具》，康定斯基的两篇文章《形式的问题》和《构成的基础》以及他所创作的一部名为《黄色的声音》（*The Yellow Sound*）的舞台剧；另一类是关于现代音乐的评论，包括勋伯格关于诗与乐关系的

文章《与文本的关系》("The Relationship to the Text"),关于俄国音乐家亚历山大·斯克里亚宾(Alexander Scriabin)《普罗米修斯:火之诗》的评论以及俄国作曲家托马斯·德·哈特曼(Thomas de Hartmann)的论文《音乐中的无序性》("Anarchy in Music")。

从年鉴来看,青骑士艺术家对绘画、音乐和文学三者的关系十分看重,尤其是绘画同音乐之间的相通性。1911年康定斯基听了勋伯格的《三首钢琴曲》(1909)的演奏,这成为他艺术生涯中经历的另一个音乐的转折点(从康定斯基的回忆录可知第一个转折点是聆听瓦格纳的歌剧),勋伯格的无调式音乐⑮激发了他对于声音、绘画独立性的考虑。他写信给勋伯格,"在您作品中单独声音的生命正是我在画中力图要寻求的"。于是康定斯基在色谱与乐器之间画上了等号(诸如淡蓝色像是一支长笛,蓝色犹如一把大提琴,深蓝色好似低音提琴,最深的蓝色可谓是一架教堂里的风琴),音乐的类比使他放弃了绘画的描述性并最终走向了一种完全的抽象。⑯福格特指出,德国南方的抽象艺术虽然富有表现力,却不是"表现主义","艺术家们把幻想作为新的主观想象,标志符号和音乐般感受的源泉;我们看到的是一种亲切的诗意,一种泛神论的世界观,一种神秘的内心生活,此中包含着强烈的东方色彩"⑰,这是对"青骑士"色彩创作最精辟的描述。

马蒂斯也意识到了色彩同音乐之间的联系,不过他认为,音乐和色彩毫无共同之处,相同的不过是它们遵循着共同的组织方法。当画家像音乐家组成自己的和声结构那样把色彩组织起来时,他们这样做只是为了使人感觉到色彩的差别。⑱约瑟夫·阿尔伯斯指出,色彩和音乐是不同的两种媒介,音乐产生自时间的先后顺序,人们不会反向听到乐曲,而色彩产生自空间,人们可以按照不同方式来

看待色彩，除此以外，声音比色彩更加容易测量。[19]绘画艺术中这些区分色彩和音乐的观点使人想起《拉奥孔》将诗歌与绘画相区别的美学论题，在《拉奥孔》第十五章"画所处理的是物体（在空间中的）并列（静态）"和第十六章"荷马所描绘的是持续的动作，他只用暗示的方式去描绘物体"[19]中，莱辛清晰地指出有声的诗和无声的画在媒介和构思上的差别，他相信由于画家只能描绘事件的"顷刻"而诗人只能暗示事物的美，因此诗画是无法相通的。

在1920年发表的《创造信条》（"Creative Credo"）一文中，克利明确反对了莱辛的这一观点，主张绘画同音乐一样是时间的艺术，对此他说道："当一个点经过运动而变成一条线，或者当一条线形成一个平面，平面的运动形成空间，这些都需要花费时间。一幅画能瞬间形成吗？不能，它只能被一点点构建起来，就像房子一样。"[20]不管是克利还是康定斯基，他们对于绘画和音乐之间沟通可能性的了解都是立足于对"运动"的肯定。在康定斯基那里，色彩之间的运动使色彩整体形成一首乐曲，这一方面是因为色彩脱离物象，降低了绘画对物质对象的需求，色彩之间的对比引发的是精神的变化，例如黑色代表了惰性的阻力，而白色则代表没有阻力的静止，色彩依照彼此之间的对比而产生运动，当黑白混合成灰色的时候，灰色就成了无所作为的色彩，因为它是由没有运动的色彩组合而成的；另一方面则是因为色彩是绘画独一无二的自己的语言，就像音调是音乐独一无二的语言一样，康定斯基用蓝色的变化为例，当它接近黑色时，它表现出超脱人世的悲伤，令人沉浸在严肃庄重的情绪里，而当它越接近白色则越淡漠，给人以遥远和淡雅的感觉，等到它真正变为白色之后，振动便停止了。[21]

克利对音乐的认识更多来自于十八世纪古典音乐作品，他尤其

欣赏巴赫、贝多芬、莫扎特、舒伯特和海顿的作品，而不是像康定斯基那样受到现代音乐和歌剧的影响。这与他从小接受的音乐教育有关，他自小跟随父母学习音乐，后来又跟一位教授古典钢琴的教师结婚，这些都影响了他成为主流音乐的鉴赏者。[12]突尼斯的旅行之后，克利看到了色彩的独立表现能力，结合从德劳内和"青骑士"那里学到的经验，克利开始赋予色彩一种节奏感，色彩和谐的明暗对比使得这些水彩画具有自己的内在节奏感。在接下来的包豪斯岁月中，克利曾花费大量的时间探索音乐和绘画之间的相通性，在他看来，节奏同时具有时间性和空间性，涵盖大自然和宇宙，它应该既能够被乐曲传达也能被绘画传达，同康定斯基神秘的"宇宙规律"有着同样的根源。

将色彩与音乐类比的艺术家还有著名的奥菲主义者库普卡（František Kupka）。作为构成主义艺术的先驱，他同克利一样都明显受到十八世纪音乐作品在秩序感和平衡感方面的影响。[13]他的《双色赋格曲》（图27）利用复调音乐中赋格曲这一形式来结构画面的线条和色彩，将其中一种色彩作为赋格曲中的主调（具有自己的节奏的主题），另一种色彩作为对调（主题中的某一部分发展出了自己的变调，并在某些节奏上模仿主调），红蓝两色就这样在黑白的背景中不断缠绕运动。库普卡对音乐和绘画之间共通感的探索还影响了自己的学生马赛尔·杜尚（Marcel Duchamp），他表示，当时库普卡宣称自己看到了"抽象"时，字典里还没有这一概念，当杜尚画《下楼梯的裸女》时，他正尝试直观地将节奏感给予观者，将时空中残存的影像组织起来构成运动本身，这种将空间和时间融为一体的方式同样反驳了莱辛。

虽然克利与康定斯基和马尔克等人在对色彩的理解上有所差

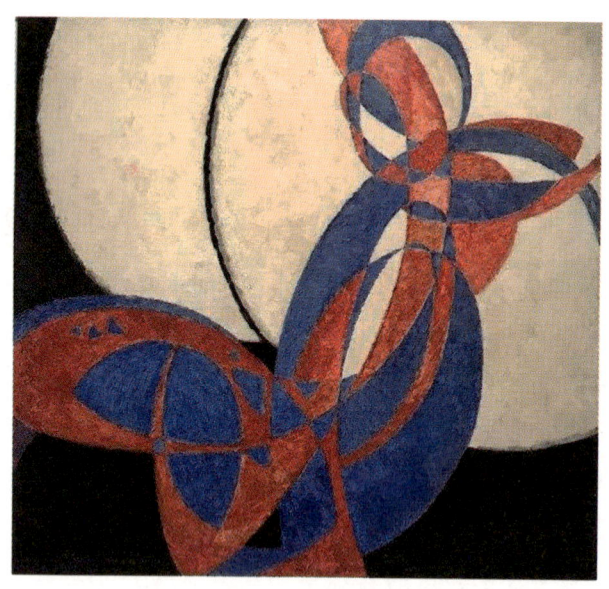

图 27　库普卡,《双色赋格曲》, 1912

别,他无论如何都不愿意抛弃色彩同物象的关联,并以自己独有的方式保存了自然在绘画中的一席之地,但是,他同样反对以一种结构的方式去再现大自然和物象的运动。如果说,"青骑士"画家更在意的是音乐同色彩内部精神性的对比,那构成主义对音乐的理解则更多是结构层面的,也就是说,他们关注的是乐调本身的组织方式,而不是音乐的主题和音乐引发的效果,这一点是克利同构成主义背道而驰的原因。在蒙德里安高度结构化的色彩画中,色彩的纯粹性构成了对自然物描绘的抽象,将一切对象还原为三原色就是对外在一切现象结构的深入,正如他自己所说,绘画是生命最深层的本质的纯粹反映。⑬ 对于蒙德里安来说,色彩的这一抽象性正是他要着力表现的特征,这是他对内在形式的理性的追求体现;而在克利这里,色彩这一形式要素在画面中并非孤立地起作用,他在色彩的

区分之上引入了线条与色调,线条是为了划分平面、保持色彩的独立性,而色调则是为了突出空间的连续性、保留整体空间的和谐感,这一整体支撑着画作主题。

在第一次世界大战前,克利开始创作《风琴的声音》(1914)、《喇叭颂赞美诗》(1913)这样的作品,此时他对音乐作品的理解同线条的运动结合在一起。将色彩和线条放入音乐主题的画作到了中期更为突出,如《古老的旋律》(1925)、《以对位法封闭的白色》(1930)这样的作品中,被线条划分出的平面或正方形承载着不同的色调相互纵横交错,绘画中的音调建立在克利所热爱的古典音乐的和谐结构上,因为这些作品通过色面和线条展示了主调与复调,还有半音的音色,音调中心也都十分明显。格罗曼指出,在这些作品中,"他就像音乐家一样,把音符一个挨一个地码在一起,使其独立于客观物质的现实而逐步展示、列举、深化、具体化,直至最终的形式出现"。有的研究者分析这些画作之后指出,克利对音乐入画的理解异于康定斯基。康定斯基是将音乐结构同绘画结构进行相互转换、互相翻译,而克利看重的是声音的"发出"(appearing)与"沉寂"(disappearing)。换句话说,康定斯基更看重音乐是如何转化为点线面和色彩的,而克利看重的是如何使绘画发出声音。因此,有好几位作曲家反而受克利音乐主题画作的影响而创作出相应的作品,例如基斯勒·克莱伯将克利《叽喳叫的机器》(1922)中的结构运用到自己相同名字的乐曲中,而与克莱伯同时的汉斯·亨策在自己的《芭蕾舞场景》中运用了克利在《歌唱家罗莎·西尔伯的音乐之布》(1922)的构思。总之,通过不放弃线条和色调的构造,克利获得了塞尚曾经获得过的那种丰富的创作经验,创造出了生动复杂的感觉空间,由此我们想到波里布尼劝导观者如何观看

一幅抽象绘画,他说,在最理想的境界中,我们能进入这样一个绘画世界,并使自己沉浸在它的和谐中,以便我们不仅可以欣赏它的不同元素释放的活力或听到它们的声音,而且可以用我们的整个身心体验,欣赏其节奏韵律、各种关系及整体的气氛。⑬

　　克利对色彩的探索在加入"青骑士"期间得到了同路人更多的引导和支持,色彩作为一种更加宏大和广阔的形式要素在他的作品中起作用,并融合了线条和色调,形成了他独有的风格。在他中期的创作中,对三种形式要素的思考愈加成熟,他不再是分别去探索每一种形式要素,而是在整体的绘画空间中思考它们。通过对克利的个人探索阶段的描述,我们可以了解到色调、线条和色彩这些形式要素的发展趋向是开放的而不是封闭的,它们在现代艺术中发生了很大的改变:从色调来看,从传统绘画中表征光色强弱的固定手法变为一种构图的建筑手段;从线条来看,从兢兢业业地搭建绘画图形的建筑工变成具有表现力量的独立要素;从色彩来看,从表达物质的不同变成表达精神的不同。三种形式要素在现代艺术中的前进方向是共同的,都是寻求自己的独立性和精神性,同时不放弃对绘画整体性的渴求。克利对绘画整体性的追求是他中期创作的重心,在包豪斯的教学实践促进他将自己中期的艺术创作理论和思考整理成形,并融合物理学、数学等科学视域,在内部集结成具有哲理深度的艺术理论。

第二章

克利与形式的宇宙

经过形式要素的早期探索之后，克利开始步入成熟的创作阶段。从1914年经历突尼斯旅行到结束包豪斯的教学生涯，克利开始了多样化的中期创作探索。同时他对艺术的思考也逐步开花结果，形成丰富又自成系统的艺术理论，这些理论支撑着作品创作的根基，成为理解克利艺术的关键。在克利这一时期的创作和理论中，"宇宙"成为核心，从克利的创作与理论来看，"宇宙"绝不是单纯的物理学概念，它不仅包括了那些远离人类的天文世界，还囊括了人类的生活世界，是事物本质的集合体，也是充满各种形式而无所不包的世界。①这一形式的宇宙体现了克利对于整体性哲思的追求，展现了克利理论对科学和艺术的兼容并包。他不仅吸取了十九世纪末到二十世纪初部分自然科学的理论成果，同时还将这些理论同艺术想象关联，以重新理解艺术与科学之间的关系，使实证科学具有富含情感的生命力，绘画艺术则获得精确和客观的描述能力，而最终达到对"宇宙"进行完整描述的目的。②

格罗曼以作品同"宇宙"联系是否紧密的标准来将克利的画作分为"外环""中环"与"内环"：内环作品是那些把克利自己同宇宙的关系象征性地表现出来的绘画，"这些作品的对象和主题无法从它们的绘画的起源与生长中分离出去，其中绝大部分都远离自

我"③；外环的作品是那些与外部环境联系更多的画作；中环作品中的绘画符号和其他要素展现出了深度，但是却没有成为真正的象征。格罗曼的分类方法突出了他所认为克利创作的核心所在，即克利同宇宙之间的关系。但他不是唯一把克利同宇宙相联的研究者，施马伦巴赫（Werner Schmalenbach）就曾在《论保罗·克利》一文开头说，"本世纪的艺术家没有谁比保罗·克利更值得被誉为宇宙画家了；没有哪个艺术家像他一样，将整个宇宙作为他的题材，并选其丰富及统一的一面来描绘。"④本章将以克利为包豪斯丛刊所写的《教学笔记》、1914—1925年课堂笔记以及1924年耶拿演讲为主要研究对象，对克利具有科学意识的艺术观念一探究竟。

首先来看这一时期克利的生活经历。

在初步探索绘画的重要形式要素之后，克利和平的生活暂时被打断了。第一次世界大战的战火在欧洲大陆点燃，结束突尼斯旅行后的克利回到慕尼黑。从他此时的日记中来看，生活好像没有受到太大影响，可是到了后来，战争导致了挚友弗朗茨·马尔克与"青骑士"另一名画家奥古斯特·马克的死亡，康定斯基等俄籍画家也因为国籍不同而被迫离开慕尼黑，这些动荡让克利看到了战争带来的不可避免的伤害。1916年，克利以35岁的年龄应征入伍，军队驻扎在兰茨胡特村，后克利被调回慕尼黑市区，因其艺术家身份在军队里获得了良好待遇，并被调到准备战后备物资的工作岗位进行飞机的运输工作，不久又被指派到奥格斯堡附近的格斯多芬（Gensthofen）的统计部门工作。

1918年，克利辞去军中职务，回归家庭生活，并且用卖画赚来的钱租下属于自己的画室（在此之前克利都是在家里固定的一个角落进行创作，部分研究者推断这是他作品尺寸普遍较小的原因）。

克利一心一意投入艺术创作的天地，直到 1920 年收到位于魏玛的包豪斯学校的邀请信。包豪斯的校长、现代艺术建筑大师格罗皮乌斯亲自写信给克利，邀请他以一名艺术家的身份加入包豪斯。⑤加入包豪斯之后，克利举家搬到魏玛。魏玛是德国著名的文化历史小镇，克利在这里度过了安宁和充实的日子，他的儿子费利克斯回忆克利每天同自己一起沿着伊姆河散步的情景，路经歌德的花园别墅和许多著名的自然之景，"父亲对自然的观察使散步的趣味更加迷人，鸟与花的世界特别让他陶醉"⑥。这种不受世俗打扰的生活一直延续到 1925 年他随包豪斯迁往德绍。这一阶段是克利艺术创作的成熟阶段，他从吸取现代艺术的方方面面到自主地探索艺术的本质，并对形式要素的运用作了理论性、系统化的阐发，使它们更具协调性、可传达性及简洁性，并开启了艺术生涯的顶峰⑦。

第一节 现代绘画中时空观念的转变

时空（spacetime）是由两个概念——时间（time）和空间（space）组成。⑧从古至今，人类都在为找到真实的时空结构而努力。可以说，对时空问题的研究是科学、艺术和哲学共同的使命。通过对现代绘画中时空观念的梳理，我们将了解到，经过印象主义和立体主义，西方现代绘画获得了对时空同时性的表现力，也影响了克利对绘画时空的思考；经过超现实主义画家对空间法则的颠覆，我们看到视觉经验是如何基于科学的基础在绘画中构建时空的多义性；最终在克利那里我们获得一种时空观念的转变：时间和空间不再被划分，宇宙作为形式的整体展现了从混沌到清晰的视觉运动过程，以此开始建立新的时空观。

一、印象主义与立体主义：相对的时空

古典艺术遵循着同时性的空间划分，这表现在线性透视法上。为了表现一个时间、空间呈线性一致向前发展的世界，同时也符合人类视觉感知的经验世界，西方绘画反对古代埃及艺术中那种拙朴的、抽象线条，逐渐发展出线性透视法。著名的美术史家潘诺夫斯基（Erwin Panofsky）在《作为象征形式的透视》一文说："为了建立一个完全理性的，或者说一个无限的、不变的同质空间，透视法作出了两个默示的重要假设：首先，我们仅仅通过一只不移动的眼睛来进行观看；其次，作为视觉角锥体横截面的平面能够充分复制我们所看到的图像。"⑨线性透视法正是遵照静止的中心点来结构绘画时空，远近的对象以一定的比例大小显现，越到中心空间越收敛，造成空间的纵深感，最终形成远方的一个灭点。通过这一技法，画家们对于空间内各个存在物进行细致的描摹，展现一个可量度可认知的空间，一个透明化、可被人规范和认识的世界。

透视法的表现同光影效果也是分不开的。光照的古典空间是对某一时空的记录，就同摄影一样，将瞬间保留在了画布上。透视法的空间中，光起到的作用不仅仅是照亮对象，而且还点明了主题。文艺复兴时期的画作要求光如同上帝一样在画作中无处不在，对象的正面被清晰地刻画。文艺复兴后期巴洛克艺术兴起，意大利画家卡拉瓦乔是其典型代表，他在画作中大面积地运用黑色，唯有在主要几位人物身上投下明亮的光线，阴影与高光的对比使得黑色更深而亮处更亮，这种舞台式的光影效果在凸显对象立体性的同时也突

出了人物之间的关系。黑格尔在《美学》第三卷中关于绘画的感性材料（媒介）时就提到了光的作用，他说："光是极轻的，没有重量和抵抗力，它总是纯粹自身与自身统一，因而也只是和自身发生关系，它代表最初的观念性，是自然的最初的自我。"⑩黑格尔认为造型物的显现是光影统一的产物，虽然他将光意识化了，但还是表现了他对光沿直线传播这一古典力学理论的继承。

对"绝对空间"的反对首先展现在马奈的笔下，虽然他还遵守着透视法的一些基本原则，但他已不再像古典大师一样以不变动的中心为时空中绝对的基点来结构画面空间。根据不同的题材，他可以将绘画空间的分布"超中心化"⑪。例如《奥林匹亚》（1863）中不具备中间色调和轮廓鲜明的裸体，T. J. 克拉克因此认为其打断观者对裸体无边际的想象，使得画面缺乏连贯性⑫，相较于它所借鉴的提香的《乌尔比诺的维纳斯》，整个画面缺乏纵深感，就像不同的空间体系被纳入同一画面之中。到了塞尚，画面已经同时出现不同的几个视点，在静物画《果篮》（1888—1890）中，画家用了四种不同空间的中心视角去画不同的静物，又把它们放在同一空间中。我们知道，视点的不同就意味着运动的发生，而运动的发生证明了时间的流动。塞尚在去世前不久写给儿子的信中说道："要将感觉表现出来总是非常困难。我没法表现感官所感觉到的色彩强度，也没有丰富的颜色来使大自然生动……主题如此丰富，以至于我认为，只需身体稍微向左或向右倾，不用挪地方，就能在这里忙上几个月。"⑬正是通过不同视点的改变，营构了空间中时间的变化，而时间的变化又伴随着空间的变化，塞尚的这一发现对于后来的立体主义来说有着极大的启示意义。

除了对绘画视点的改变，印象主义还借助光色实验对"绝对空

间"进行了反抗。经由第一章中对印象主义绘画色调革新的了解，我们知道，由于印象主义者继承了十九世纪自然主义画家那种忠实观察自然景色的主张，抛弃了古典用色的陈旧规定，因此光色在他们的笔下透出一种科学化的意味。化学家谢弗勒尔的同时对比色彩原理对印象主义者的影响十分重要，但画家们最为珍视的是对大自然的感受，他们的目的在于以观赏者自身的眼睛来实现色彩的混合[14]，因此，要从一定的距离之外来看印象派画作，不这样做的话你将看不到任何有形的客体。印象主义者在画板上做了大量的色彩实验，目的是为了"准确地"抓住自然光下的景色。以莫奈为例，在他描画不同时刻的系列画作（如《干草堆》《鲁昂大教堂》主题画作）中，自然光的实感和色彩自身的情绪和变化，进出、虚实、对比、融合，或者说是色阶和谐调的出色的配置共同存在。[15]通过印象主义，克利更新了对光线在绘画中的认识，不过他走得更远。他在日记中写道，光线与各个媒介形式相互扭斗；光线使它们产生运动，使直的变弯曲，平行的变椭圆，把圆圈植入空隙中，使空隙活跃起来。[16]克利从很早开始就保持着这种对绘画媒介与空间关系的思考与想象，但在受到立体主义的影响后，克利才进一步了解时空的运动本质。

艺术史家和科学家常常讨论[17]立体主义同相对论之间的联系（在爱因斯坦提出狭义相对论（1905）后不久，毕加索就画出了《阿维尼翁的少女》［1907］），在此之前，没有哪一种绘画风格可以如此接近科学的命题。相对论在提出之后的许多年里都无人关注，毕加索同爱因斯坦并没有任何交集，对黎曼几何与闵可夫斯基的空间观念也并不了解，但是，立体主义对时空观念的更新与相对论如出一辙：从立体主义开始，空间由三维变成了四维，第四维度

就是时间。在可以测量的三维空间里,古典绘画描绘永恒的一瞬,以使得主题所传达的意义被永恒保留;印象主义渴望建立一个映射时间变化的绘画时空,他们还是刻画了空间中的一瞬,但起作用的不是主题,而是画家和观者的眼睛所带来的视觉效果;立体主义者的绘画空间建立在时空互动的基础上,他们放弃固定视角所看到的静止的物象,转而绘画一种运动。总的来说,眼睛对世界的观察具有限制,想要全面认识一个物体,观者必须要历经物体的所有面(跟随时间的线性流动),而只要观者停下脚步,任何侧面都无法作为正面被完全认知。爱因斯坦提出,想要在一瞬间看完物体的全貌,除非观者能够以光速运动。而在立体主义绘画里,物体被打碎为多个形体再呈现,人物的正面与侧面可以并存(见毕加索《女子画像》[1937])。立体主义和相对论的发展证明了在我们所认识的时空中有着多种不同的参照系[18],用实际行动反对了同一化的"绝对空间",证明坐上光速运动的宇宙飞船的人和地球上活动的人的时间感知是不同的。到后来量子力学发展,人们开始着眼于微观世界各种粒子的运动,更加证明有许多不同的参照系存在。

 但是,比起爱因斯坦乘上光速的旅行,立体主义者同时性的时空更具情感和精神的指向性。美国当代艺术史家列奥·施坦伯格(Leo Steinberg)在解读《亚维农少女》时也提到了它所表现的共时性,但他同时也指出这幅画的主题正是毕加索转化时空的动机。[19]他认为毕加索没有像古代大师那样保持距离地静观自己的对象,而是走近对象、围绕对象甚至与对象亲昵,比起马奈的奥林匹亚来说,这些来自妓院的女人更加富有冲击力。如果说马奈的交际花还同观者保持着一定的距离,并因此睥睨观者,那么毕加索的亚维农少女则是朝观者袒露身体,一方面激发观者占有的色情心理,另一

方面原始抽象的表现风格又让人瞩目女性身体的狂暴与桀骜不驯,处于静穆和单纯的艺术品古典境界从毕加索这里开始彻底失落了。艺术批评家约翰·伯格在《毕加索的成败》中也提到了这幅作品,他同样认为这幅画令人震惊,但这幅画的目标不是性的"不道德",而是毕加索所发现的生活之浪费、疾病、丑恶及残忍,表现了一种暴戾。⑳

在突尼斯旅行期间,克利开始向立体主义靠拢,这主要是因为他的画面中开始出现大量的几何图形,建筑元素十分丰富。1914年,他画了《向毕加索致敬》(图28),表示自己对毕加索立体主义

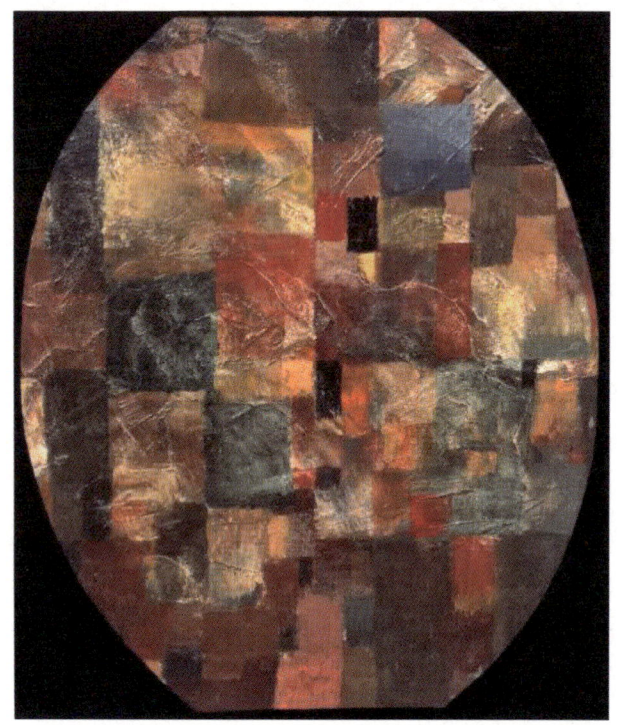

图28　克利,《向毕加索致敬》,1914

风格作品一定程度的认同,那时候的他已经了解塞尚的结构性笔触,对结构空间十分感兴趣。在这幅画中,他熟练地使用色块来结构空间,并在表面自由地涂上一层银白色,使得色块披上朦胧的外衣,固定的色块因此产生了缥缈的流动感。虽然克利想要表达对同时性的理解,但这件作品的视觉效果更接近印象主义。1917年到1920年的风景主题画作中,克利甚至一度超越了立体主义结构的自由度,将没有主题的色块自由组合(如《有字母B的构图》[1919]),甚至在绘画中放入字母与标点符号[21](如《R别墅》[1919]、《R街》[1919]等)。他同立体主义一样质疑着过去的绘画时空观念,并开始着力于追求时空的自由表达。

二、时空不存在

在初期创作生涯中,克利持续思考各种形式要素以及对自然的理解,直到1917年,克利才在日记中提到"宇宙"。那是一个夜晚,艺术家倚窗而思,他感到眼前所见皆缥缈,只是"一种可能性和手段"。真实隐匿在表面之下,夜晚掠过天际的一层薄云是如此难以捉摸、难以表现,这一刻如此短暂,但是应该深刻记住它,因为"形象应该与宇宙观交融合一"[22]。当经验世界随时间瞬流即逝时,人类自然而然想要超越经验世界,克利莫不如是。最终,时空在克利这里完全消失了。他的这一观念与现代科学的前进方向竟是如此相似。闵可夫斯基在提出时空概念时就曾直接明了地说,单独的时间和空间注定要消失,仅仅留下一个影子,只有二者的统一才能够作为独立的实体留下来。[23]这一对四维时空的解释深刻地影响了学生爱因斯坦及许多后来为现代物理学作出贡献的科学家。

在后爱因斯坦的科学领域中,有一种事物突破了时空的规定,那就是光。在相对论中,光依靠自身的运动而凌驾于时间和空间之上。目前看来,光束是宇宙中唯一不会发生弯曲、淡化或改变的东西,它的方向和速度的恒定性是不变的[24],它以自身的变化映射出了时空的形状,它的运动轨迹展现了力在宇宙中的交织,时空在各种力的推动下则不断发生变化。在现代绘画中,时空的消失伴随着形式的诞生。这同样是光的运动过程,在克利那里显现为从混沌到清晰的宇宙创生,他把混沌理解为无序之物的集结地,也是有序之物的产生地,从混沌中产生有序的宇宙,它是创造者的居所。[25]最终,克利选择用宇宙整体来替代时空,视觉的宇宙中没有相对或绝对的时间与空间,而只有混沌和清晰两种视界。

概言之,克利的宇宙是视觉的对象,是思维的训练场,而不是仅仅为人类生活而被改造、被驾驭的物质材料。探索克利的形式创造理论是从宇宙的"混沌"开始的。后现代思想家德勒兹在其著作《什么是哲学?》的结论处写道,在绘画艺术的核心之处,塞尚和克利曾经现身说法地对抗混沌:艺术确实与混沌进行对抗,然而全是为了从中显露一种视觉,让它在一瞬间照亮混沌。[26]换言之,在现代科学的众多领域中,科学家依靠数学推理和观察仪器的发展来突破时空限制的同时,现代艺术家们则依靠视觉实验和超凡的想象力与科学家并肩同行。

第二节 克利的宇宙动力学

克利的宇宙是视觉的宇宙,充满了各种各样的形式,想要使宇宙从混沌到有序需要现代科学的帮助,这是克利进行艺术研究的基

石之一。在1928年德绍的课堂演讲中，克利总结了自己对于现代科学的态度，指出数学和物理学以被遵守和反对的规则的形式提供了一个衡量的标准，它们补充了我们所缺失的部分——使我们从功能上而不是被完成的形式上来关注我们自己。通过对代数、几何与机械力学的学习，我们了解到水下流动的是什么，了解到可见物的史前史，我们学会了不断挖掘，不断展开，不断解释与分析。[②]

对于克利来说，形式起源于"一个灰色的点"（grey point）。对于宇宙科学来说，它是万物运动的起点；对于创造性的形式生产来说，它是一个复杂和震荡的重要的点。这个点之所以是灰色的，是因为它既不是白色也不是黑色，或者说，它既是白色也是黑色的。受歌德色彩学[③]的影响，克利把灰点叫做"无色的中间值"（colourless median），又称它为所有颜色的总和，它从根本上全有（所有色彩相加）或者全无（不属于任何一种色彩）。灰点与亚里士多德永恒静止的基点不同，它是一个所有事物都在其中运动的点（混沌本身），受到宇宙中各种力的作用，而当点被给予了一种中心性时，宇宙的创生就围绕着它开始了（从混沌到清晰），这也就是克利形式宇宙的起点：一方面，这个点是物理的点，它是地球造物所经受的各种力达致的平衡之处，在静止之处创造出了形式；另一方面，这个点是形式生命的种子，从它出发各种生物生长出了不同的形态，画家记录的不是各个阶段的生命形态，而是形态变化的过程本身。

一、静止的力量

克利很早就意识到事物的运动本质，他提出"一切都是动态

的"㉙。尤其是在微物世界中,再细小的细胞也在进行着运动。克利借助显微镜的观察认证了事物的运动本质。但他认为,在运动着的微观和宏观世界之间存在着一个静止的例外,即人类的存在和形式。他提出,人类受到"铅垂线(plumb-line,指示重力的方向线)"之缚、在生与死的方向上不断瓦解,因此静止是作为地球生命的我们不可避免的。㉚与现代物理学不同,克利使用的参照物不是具体的物,而是个体自身的直觉与体验。人类依靠自身来创造形式,形式居于不同力的平衡点上,不仅在视域之内是静止的(例如建筑、雕刻与绘画),而且在形式自身出现之前与消亡以后也都保持着静止状态。

在克利看来,个体最重要的也是最无可避免的体验正是对重力(gravity)的体验,重力将人牢牢固定在大地上,从而也决定了人的视域和思想。在绘画形式的创作中,对重力的感知决定了画面构成的基础,展现为地平线和垂直线的相交——地平线代表了视觉所在的维度,而垂直线则代表自身所受到的重力,克利对绘画空间的探索始于此。他提出两种地平线:作为面貌的地平线和作为思想的地平线。前者代表能够被"看到"的物质的静止,后者代表能够被"觉知到"的宇宙意识的理想的静态,地平线将人眼可见的一切划分为上层与下层,它同垂直线一道呼应了地球对人类产生引力的结构框架。克利更进一步地指出,我们对垂直方向有一种很敏锐的感觉,就是让自己不要坠落,而且在特殊情况下还会延长地平线,就像走钢丝的人拿着他长长的杆以保持平衡感。㉛在《走钢丝的人》(图29)一画中,一位走钢丝的艺人正拿着他的平衡杆走在一条绝对平行于画框的钢丝上。画背面出现的巨大白色十字成为一个尺度,白色的直线抬高了我们的视线,并且帮助钢丝将画面分为上下

两个部分。垂线则与人物的身躯保持平行,指涉人物所受到的重力。除了重力以外,钢丝下方对于楼梯、平台与景物透视的解剖显得纷繁复杂。相比较而言,走钢丝的惊险在与视线平行的上半部分被消除了,走钢丝的人显得闲散安宁,仿佛头上和脚下晦暗蓝色中的神秘之物也无法威胁到他。

走钢丝的人代表了克利画作中对于重力和平衡的探索,他在包豪斯的课堂上把自己对于重力的思考同学生一起分享,同时他告诉学生还有一对重要

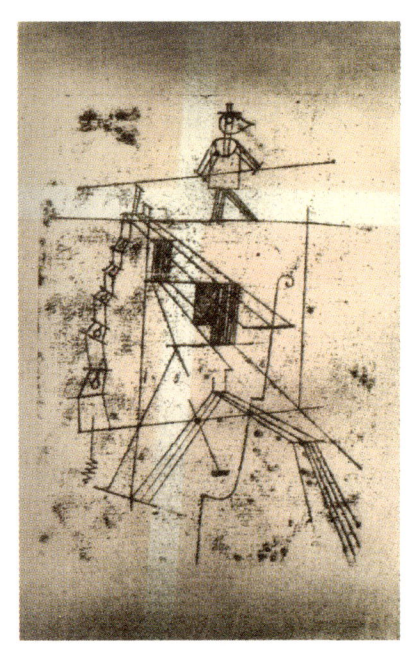

图29 克利,《走钢丝的人》,1923

的力,即聚合力(convergence)与分散力(divergence)。重力在克利的宇宙动力学中表征着地球对个体的吸引,而聚合力表征的就是个体与个体、物与物之间的相互吸引力。如果没有聚合力,形式就不可能产生,点无法形成线条,线条也无法形成平面,面也无法形成体,最终所有的形式将永远保持在创生点之中。聚合力首先出现在两个点之间,这种力量推使一个点朝另一个点前进,最终形成线条。以此类推,一根线条朝向另一根线条的力发展成了面,平面与平面之间的张力形成立体。同时,克利提出聚合力的反面——分离力。他将线条比喻成不同人的道路,在两条相交的直线上,聚合力存在于交点处,象征着两人的友谊,而在更多疏远的地方则是分散

克利与形式的宇宙　　　　　　　　　　　　　　　　　　　　　　111

力在起作用,没有分散的力就没有自由的线条。他指出绘画的第三维度是点、线和平面的增加所形成的,但是往反方向运动的点在中间阶段较少而在图形的末端却仍然有效,它们需要更多的空间才能被眼睛测量出来。[②]可以说,是聚合的力构成了绘画图形,而分散的力构成了绘画空间。

聚合力和分散力同时也可以用来描绘向内(inward)与向外(outward)的力量,这是克利二十年代创作中比较常见的构图主题,同时也贯穿了他一生的形式研究。在线条扩充平面的运动过程中,向内的力推动线条进行堆积与重叠、形成层(stratification),这是克利线条画中重要的形式母题之一。例如在《演员面具》(1924)中,平行的线条依照向内的力来聚集形成人物脸上的五官及神情,这样用平行的线条层层构造出来的人脸同非洲的木刻面具十分相似,但克利想要展现的并不仅仅是人脸的简化和抽象,他所要显示的是面孔从二维转换到三维的过程中力的变化。向内的力构造了层,而向外的力则将线条朝向一个尖锐的角度相交形成点,这个点不再是产生线条的起点,而是线条的汇合产生出来的一个新的点。克利在这个新的点上看到了线条偏离中心之后朝向另一个中心的努力,在《向外的鸟公园》(1925)这一作品中,平行线构成的土地呈流动的形貌,聚合的力形成形式,因此在线条朝向外部运动的焦点处生长出了树木和鸟儿、形成了山丘与建筑物。在《思考的眼睛》中,克利将这种处于两个中心之间既向外又向内的力看作是自由节奏与严格节奏的联结[③],这种对力整体性的思考最终化为流动的形式,预示着运动的多样性。在包豪斯的教学笔记中,克利还把内外的力同两性所具有的创生能量相联:男性力是起决定作用的、向心的;女性力则是起制造作用的、离心的。两种力分别从创

生点出发，制造出了不同的形态，不同形态则具有不同的生命特质。㉞

克利的向外与向内的力不仅展现为线条形式的变化，还深刻地体现在色彩的关系中，这一点或许是他对自歌德以来的色彩理论作的进一步思考，但肯定饱含了他对自然的体悟。在克利看来，色彩同样也是由浅到深进行着从外向内的运动，越向外色调越浅，越向内色调越深。他提到，"从浅到黑的局部场域在白色和黑色的极点之间上下移动，在自然界中它确实是白色的，表征着最原始的活动。白色在自然界中是光自身，一开始（宇宙初生时）相反的力是不存在的，因此便缺乏任何的运动与生命，而只有把黑色召唤出来，才能对抗光明无限的力量"。㉟当我们找到了两种力之间对抗的中间点，也就是力的平衡处，在这里生命才能诞生。因此我们体会到克利对静止之力的哲思：人同自身形式处于静止之中是因为人受到不同的作用力，更重要的是，人始终是居于宇宙混沌和清晰、黑暗与光明之间的中间点，人正是那个灰色的宇宙创生点，人正是混沌本身。克利在讨论宇宙和秩序的笔记开头就说道，"自然而然地，在我逻辑性的开始中就包含着混乱，我感觉很自在，因为从一开始混沌居于我自身"㊱。

克利关于宇宙动力的理论以人自身作为基础，自始至终将运动与生命相联，他对艺术创作持有十分科学的态度，越来越多的研究者注意到克利的理论和创作同当时科学前沿理论之间的关系。如当代著名克利学者艾歇勒就指出克利对动力学的研究受到化学家奥斯特瓦尔德㊲能量理论的影响，他在1909年后（奥斯特瓦尔德在这一年凭借对催化研究的贡献被授予诺贝尔化学奖）开始常常使用"能量"（energy）这一术语。艾歇勒指出，奥斯特

瓦尔德的能量学理论与克利为伏尔泰《老实人》所作插图之间有着深刻的联系⑱,奥斯特瓦尔德指出每一个原因及其相应的结果所构成的不是由"充足理由律"产生的时间序列,而只不过是神经能量释放出来对外部刺激的反应又转化为其他形式的能量而已,其中没有必然的联系。《老实人》这部小说同样讽刺了莱布尼茨的"预定和谐"理论,克利设想了一种新的插图方式,不是给文字以图像说明,而是用涂鸦让人看到无形的神经能量,对伏尔泰和奥斯特瓦尔德多变的能量进行了说明。克利本人也曾在耶拿的演说中对于"预定和谐"进行了反驳,为研究者的这一观点提供了支撑:"就世界现存样式而言,它并不是唯一可能存在的世界",他指出艺术家不应该像众多的现实主义批评家一样依赖自然形态,这些形式并不是自然造化进程的最终产物,因此艺术家会认为,造型的能力要比那些最终形式本身更有价值。⑲

二、植物形态的嬗变

自十七世纪开始,人类便开始着眼于周围的自然世界,植物学家能够借助显微镜去仔细观察和刻画植物的细节,描摹出了十分逼真的生动的植物图稿。在这些图稿中,有的是植物的解剖图,让读者了解植物的基本构成知识,有的则是像德国昆虫学家与画家玛丽亚·西比拉·梅里安(Maria Sibylla Merian)这样最早描画植物从生长到死亡的过程的图绘。在后者所描绘的植物形态变化的图画中,植物分别以不同生长阶段时的几种典型形态出现,有利于读者掌握植物播种、生长、开花和衰败的科学规律。克利一生中以植物为主题的画作有31幅,关于植物的笔记和素描则数不胜数⑳,这些

绘画展现了现实中生物的生长过程，以复杂的形式组合重新构造了我们生活于其中却并不了解的自然。不过他的目标不是再现自然每一阶段的形态而是展现形态的变化本身，这将他笔下的自然同梅里安的图绘区分开来。我们可以说，克利的自然是宇宙化的自然，是自然的运作本身。

据克利研究者鲍姆加特纳所说，早期的克利对自然的态度分为两方面。一方面是同浪漫主义相关的移情态度，另一方面他有着观察自然以及系统地研究自然的习惯，对于解剖学和生物形态学的基本知识也都有所了解。[41] 在创作初期的意大利旅行期间，他首次感受到陌生的自然，观看到从未见过的自然之景，这激发了他深入自然的想法，并画了示意图来说明树苗上不同枝干的生长和变形情况。回到家中，克利借助相机焦距的调整将植物放大并观察到许多细微的部分，使肉眼看到自然中原本不可见的事物。为了解植物的生长规律，克利甚至将一棵从意大利带回来的佛手柑树苗移植到自家花园。

虽然此时克利工作的重心在于对植物的结构进行探讨[42]，但对自然生长的普遍规律的体悟使他下决心在绘画中探讨全体的自然，这同时也直接证明他对歌德的植物学研究方法有所继承。歌德曾对艾克曼说："寻求适用于一切植物的普遍规律，不管其中彼此之间的差别，这样我就发现了变形规律，植物学的个别部门不在我的研究范围之内……我唯一任务就是把个别现象归纳到普遍规律里。"[43] 这种对普遍规律的追寻使克利一度寻求抽象的数学法则的帮助，在《数字树》（1918）一画中，克利描绘了几棵长在山丘上的树木，树木的枝干上长出（或站立）具体的数字，这些数字是树木生长规律的具体化，但是每个数字背后的含义仍然是不可知的。

在对植物变形的探索中，克利同样受到了歌德的极大影响，鲍姆加特纳指出，克利对"变形"（metamorphosis）、"创生"（genesis）的理解同歌德很相近，有许多新的资料表明了这一点，有许多学者也对此进行了研究。㊸1789 年，歌德发表了著名的《植物形变论》（*The Metamorphosis of Plants*），在这本小册子的英译简介中，译者指出，歌德主张从最初到最后，植物只不过是与未来的生长核密不可分的"叶子"，这个动态的"叶"逐渐呈现出子叶、茎叶、萼片、花瓣、雌蕊、雄蕊等形式的过程就是"植物形变"㊹。克利曾在意大利的旅途日记中写道，观察一棵树，首先我们只看到它边缘的小枝丫，而没有洞察其大的枝丫和主干——这事实上解释了我们面对自然所产生的最初困惑。但是只要能理解到这一点，你也会在最边缘的树叶里感知到整个法则的重演。㊺与歌德不同的是，克利没有停留在对"原型"的赞美上，他要做的工作是从个别植物的身上找到共同的生长法则，对于他来说，生长的法则比原型本身更为重要。

在探寻偶然性的点是如何变成真实的植物形态的过程中，克利逐渐意识到生命的形态变化乃是内部与外部不同力不断交融的结果，这就是生长法则的具体内容，无论是在植物、动物还是人身上都可以得到验证。在包豪斯的教学笔记中，克利将植物的生长过程分为三个阶段，在不同的阶段中，物体作为力的场发生着改变。起初是受到土壤围绕的种子。克利认为，土壤的力是积极的，这使得种子破裂并朝各种力量开放，正是种子自身创生的力量同土壤中各种力量的综合产生了形式。然后是植物的中间阶段，种子破土而出形成幼苗并长出幼嫩的叶子。虽然在这里克利没有提到叶的光合作用，但他明确地指出叶子

依靠自身同阳光和空气进行交流,最终在内部与外部的力之间达到平衡。植物的最终阶段是花朵,在这一阶段植物的形变完成,它自身作为植物整体的器官而缺乏主动的力,使花朵变成了力量的承载对象、消极的器官(passive organ)。⑰花朵并不是植物最终的形态,它同样经历了积极(雄蕊的成长)—静止(昆虫将雄蕊的花粉授给雌蕊)—消极(结下果实)的力的变化过程。

克利总结出植物普遍的生长法则的同时,也突出了植物形态嬗变的偶然性,由于在植物的生长过程中所受到的力是不可知的,植物的形态也都各有差别。生物学家达尔文为此提出了事实例证,他在一篇名为《植物的动力》的文章中指出,如果植物胚根的顶端被轻轻挤压或者切割,那么它就会给上方的相邻部位发送信号,使上方从受伤害的一边弯向另一边⑱,植物正是这样在内部力量和外部力量的相互作用下生长。克利将自己对宏观世界的理解与对植物微观世界的观察相联结,试图找出宇宙共同的动力法则。

三、自然的隐喻:塞尚之后

克利在包豪斯任教期间发表的文章《向自然学习的方法》(1923)中,提出了一种崭新的看待自然的方式,他把过去看待自然的方式称为"光学的"(optical)方法,即画家借助视觉器官抓住自然的景貌,包括印象主义画家在内的现代画家运用的正是这样的方式。这种方式看重的是艺术家的眼睛同母题之间的大气空间(air-space)而不是母题本身,也就是说,它仍然浮于母题的外在。这种看待自然的方式并非全面,克利指出,通过我们对植物内在知

识的了解使得它超越了自身的外在,这些知识比事物的外在更为重要。㊾这些知识解释了植物的生长与变形法则,带来了建立另一个自然,即艺术形式自然的可能性。

将自然同艺术相类比在塞尚的创作中得到极大的体现,他曾向毕沙罗学习如何描画自然,而正是后者说出"要寻求适合自己气质的那一类自然"㊿这样的话,这在现代主义艺术初期是很少见的。比起膜拜自然乃至于理想化自然的自然主义者,塞尚更愿意学习毕沙罗——找到符合自身气质的自然母题。他想要同自然进行平等的对话,这展现在他的风景画中:一方面,他不再描绘有标示的风景母题以消磨其人为性,如《曼西之桥》(1879)这一塞尚生前得以复制并拍卖的画作,画中桥的所在地长时期无人得知,直到多年以后才被一个远足的小学生发现㉛;另一方面,塞尚的风景画中始终没有出现过表征个人情感的形式,他对自然的描绘真正摆脱了罗杰·弗莱所说的那种"通过由对象的再现而唤起的联想观念与情感,以一种类似文学的方式来诉诸我们的情感"㉜的绘画性质,割断了人对风景本身的生活联想,艺术形式作为物的"纯然性","意味着对有用性和制作特性的排除"㉝。

克利包括同时代的许多抽象主义画家都达成了塞尚回归原始风景的目标,在他们的画中,风景不仅没有标示,有时甚至在画中不被认出(如康定斯基关于风景的抽象画作《印象 No. 5〔公园〕》〔1911〕)。然而风景在现代绘画中的消失不是克利想要的,他想要做的是深入自然的内部,找到自然和艺术创作的共同规律,在此基础上建立一个与自然平行发展的艺术世界。在 1924 年耶拿博物馆的画展开幕式上,克利以艺术家的身份作了关于艺术创作的演讲(后以"克利论现代艺术"为题出版),他第一次以自然为喻来说明

艺术创作,把"树"看作艺术创作过程本身:艺术家好比树干、而艺术品是树冠,树的汁液(图像和经验)从根部(自然和生活)流过树干,流过艺术家的身体,到达艺术家的眼睛,最终创造出了灿烂绽放的树冠。㉝

从克利对自然的这一隐喻中,我们可探寻到以下几点。第一,无论是艺术创作还是植物生长都需要动力,这一动力居于事物不可见的内部就是树汁,也就是能量。克利在探寻点到线、线到面的运动时就曾指出是"动力能量的集合"(summary of the kinetic energies)促使了这些运动的发生㉟,能量是各种力的综合作用,因此它的流动是不固定的,这便产生了自然和形式的变形。第二,克利所描绘的植物形式遵循着自然的生长法则,它们同真实的植物一样都在内外之力的作用下发生变形。克利自己也有"图画的生长"(growth of image)㊱这样的说法,也就是说,这些植物之所以奇异(如水彩画《宇宙植物》[1923]),是因为它不是大自然的最终产物,而是大自然的法则在偶然性中的自动发生。

在《植物王国的素描》(1920)中,克利展现了基于生长法则的植物变形图。一根线条上不同的创生点长出了十几株植物,线条上方大部分是朝光线向上生长的植物花瓣、叶片和枝干,下方则是植物受到大地引力向下的根须。植物的剖面十分清晰,有的根比较粗且同其他植物的根相通连,有的根在土壤最深处,还有的根须是倒过来往上长的,就好像这条线没有固定的位所,创生点依靠自身一开始就具有的能量来任意选择方向。克利甚至将拟人化引入植物形象,居于正中间的植物是一棵树或一片叶子(人作为静止之力的中间场域等同于叶子,这一重要性再次体现出歌德对克利的影响),它象征着国王,头顶上有一个类似太阳的圆球,虔诚地站在国王身

边的植物像王后，而那顶着两边微卷的大头的植物像是法官。从一开始，这些植物就不是为现实的植物而作的复制品，生命的种子同时也是形式宇宙的创生点，它们是自由生长在线条土壤世界中的有着自己生命的形式宇宙中的植物。

在《论现代艺术》的演讲中，克利指出艺术家不会像现实主义批评家（艺术模仿论的支持者）那样关注自然中的形式，"对于他来说，这些最终的形式不是艺术创造的真实产物，他更重视艺术创造的力量而不是这些最终形式"�57。克利的创作和理论挑战了关于形式的旧的观念，他试图指出图形乃是通向形式的路而不是形式本身，图形乃是形态学理论的产物。正如画家刘其伟先生所说，对于克利，艺术是"自然的分析"而不是"自然的扩展"，是可以相互衍生的有机体，而不只是表象而已。�58因此克利建议艺术家"常常遵循着大自然的创作路径，观察形体的滋长、变化，找出其原理，才是最好的学习方法。也许，经过了这些观察和体会……有一天，你也会成为大自然孕育中的一部分，随着它运行的法则，如此，你便可以自由而无拘束地创作了"�59。

在人、自然（包括人造物）同艺术创作之间寻找共同的生长法则，这证明了克利的宇宙事实上是事物本质的集合体。格罗曼因此说，"我们把他的主题聚集在一起，那么这些主题就包容了宇宙，不仅包容了事物的丰富而且还包容了它们出生与成长的秘密，它们的不计其数的尘世及宇宙联系的神秘。……他使发生、发展、人类与植物的命运、动物生命，及其进入到原始的和潜在的状态的变化具体化"�60。在包豪斯任教之后，克利创作了几百件关于植物生长主题的画作，这些画作吸引了法国超现实主义者的关注，著名的超现实主义者路易·阿拉贡（Louis Aragon）将克利自身比作一株从黑

魔法中长出的神秘植物，作家勒内·克雷维尔（René Crevel）将克利的作品比作梦境的植物，认为画家本人是超现实主义接触自然史的真正先行者。[61]虽然克利从未承认过自己是超现实主义者，但他这一时期关于自然和宇宙的探索已经引起艺术界的重视，他的宇宙形式论也获得了不少支持者。

第三节　物质与想象

克利在接受包豪斯邀请之前没有任何的教学经验，但他在先锋艺术圈中很受尊重，而且在艺术市场也慢慢取得成功，在 1920 年左右，克利已经是公认的最重要的表现主义艺术家之一[62]，这正是包豪斯邀请他的重要原因。进入包豪斯之后，他一方面要坚持自己对艺术与自然的探索，另一方面要融入包豪斯的精神，并在其中发展出适合自身风格和学生形式启蒙的教学方法。一开始，克利继任约翰·伊顿（那时已离职）的人物写生课程，几个月后他单独开设了一门"图式形式理论"的课程（康定斯基也开设类似的课程，都是从形式的基本要素开始教授）。他的课程是以分析自己的画作为主，并鼓励学生从基本形式入手进行创作。除此以外，克利还任教于包豪斯的编织工作坊、彩绘玻璃工作室与装订工作室，他关于基础形式的艺术理论与其他的课程宗旨是一致的。

通过包豪斯的教学体验，以及在其他教师的课程中获得的经验与启发，克利逐渐扩大了形式的实验领域。在这一过程中，克利的艺术理论显现出其独特性和价值。他的艺术所蕴含的科学意识不是机械的科学原理，而是居于人自身的运动直觉和生命体验的科学，这使得他的艺术区别于包豪斯内部的先锋艺术潮流，超越了机器时

代中艺术家被工业生产与政治现实操纵的弊端。此外，想象作为克利这一阶段艺术理论的核心打破了科学同艺术之间的隔阂，就像在达·芬奇和巴什拉那里一样，克利依靠对物质的双层想象接近了巴什拉关于想象的现象学，凸显了想象在克利形式创造中的重要地位。

一、超越机器

十八世纪的西欧产业革命将机器纳入人类文明的发展轨道，机器被看作现代科学为工业社会作出的最大贡献，它深刻地改变了现代艺术的面貌。十九世纪九十年代，德国一跃而成欧洲领先的工业强国，1907年，"德意志制造联盟"（The Deutsche Werkbund）在慕尼黑成立，建筑师和画家纷纷和手工艺制造公司（包豪斯的创始人格罗皮乌斯正是其中一员）签下合约，把自己的设计投入工厂流水线的生产中，这是德国艺术同工业合作的最早案例。包豪斯成立后，成功地借鉴了德意志制造联盟的模式，将艺术同现代工业生产紧密相联（尤其是魏玛包豪斯的后期）。而正是在包豪斯内部，现代抽象艺术形成了两条截然不同的路径，一条是对机器的认可，另一条是背离机器的创作。前者以莫霍利-纳吉、奥斯卡·施莱默、阿尔伯斯为代表，后者以克利、约翰·伊顿为代表。抽象表现主义对于机器的态度一方面深刻地影响了现代艺术的发展，另一方面也体现了艺术家与社会现实之间的关系。

（一）机器的原理

法国作家福楼拜的小说《情感教育》（1865）以描绘一艘正起航的蒸汽客轮上的景象作为开头，拉开现代生活序幕的正是机器。

机器的高速运作对视觉器官带来的初次震撼不言而喻：艺术批评家罗伯特·休斯（Robert Hughes）在《新艺术的震撼》中提到，机器意味着对地平线空间的征服，它意味着过去很少有人体验过的一种对空间的感受——景色的连续和重叠，像是倏忽闪现的浮光掠影，这是只有依靠高速运动的机器才能拥有的视觉感受。休斯指出，火车上的景象迥然不同于马背上的景象，它在同一时间内压缩了更多的母题，它没有留下什么时间去详述任何一件事物。⑬乘坐火车带来了不一样的空间体验，十九世纪末印象主义那缓慢的坐船的观赏方式与驻足停留的观看方式被颠覆了。

包括未来主义、达达主义和构成艺术在内的艺术流派都曾以高速运作的物体作为描绘对象，意大利未来主义艺术家波丘尼（Umberto Boccioni）的雕塑《空间里连续运动的物体的一个形态》（1913）就是典型例子，那个大跨步的行走者因为运动而无法被固定为一个单一姿势的形象，他的形象不断被扩张、拉长，直至运动结束，这种表达手段模糊了绘画空间形象。同为未来主义者的巴拉（Giocomo Balla）《被拴住的狗的动态》（1912）中，小狗与裸女的形象不再是立体主义绘画中那被打碎的实体，而只是一个个扩散开来的色块，一团团墨迹。形象消散了，画布前景上存留下来的是对运动的直观感受，这种参照机器来对运动作具象描绘的做法最终使得先锋派绘画成为机器运作原理的最佳展示。在杜尚《下楼梯的裸女：二号》中，运动的机械倾向体现得十分明显。在艺术生涯中，他曾多次放弃对"物体"的描绘，只着重于"机器的原理"，如《咖啡研磨机》（1911）中那高度凝练的色情隐喻：人体消失了，取而代之的是一种为"展现"性爱的运动原理而造出的简单装置。

作为构成主义的重要人物，莫霍利-纳吉（Laszlo Moholy

Nagy)于 1923 年被聘为包豪斯的教师,并担任金属工作坊的主任,他还同克利一道教授伊顿离开后的人物写生课程。纳吉为包豪斯引入构成主义关于艺术创造的主张,他所有的努力体现为关于作品结构性和功能性的理性规划。在纳吉这里,机器的原理成为了构建新艺术的方法论,他的绘画是最早探索物质的结构与特性的艺术作品之一:玻璃、水晶、各类金属(如铝、铜等)代替了古典静物画中的水果、花朵与食品。这些物在纳吉的画中不是以器具的身份出现的,而是作为被打磨成几何形状的玻璃片和水晶球、按照规则弯曲得一丝不苟的铁丝和被整齐切割好的铝片进入画中。纳吉的绘画不是再现被机器创造出来的事物,而是作为机器来构成新的标准物。在金属工作坊中,纳吉与他的学生致力于把各种实物进行组合拼贴,使物的表面与绘画表面融为一体,物的空间结构就成了绘画的空间结构,"光线落在这些构造中的真实物体上,使色彩比任何绘画组合都显得更为生动"[64]。约瑟夫·阿尔伯斯的课程同纳吉大同小异,他还带领学生们参观工厂和企业,熟悉生产工具的使用方法,学会控制单一材料和材料组合的效果。[65]无论是纳吉还是阿尔伯斯都赞同以真实的物质作为艺术母题,把绘画与机器相等同,最终生产出纯粹又真实的标准物,这就是构成艺术之所以能够投身于现代工业生产的原因。

(二)伊顿和克利的"节奏"

与纳吉相反,另外一位包豪斯教师——表现主义画家约翰·伊顿对机器保持疏离的态度。纳吉进入包豪斯前几个月,伊顿正好离职,这位艺术家在包豪斯中以对东方哲学和宗教的推崇而闻名,可以说,正是伊顿为包豪斯的基本形式研究课程开了先河,他的课程

教授绘画形式、色彩理论和材料的对比，例如：物体的粗糙和光滑、重和轻、圆形与多变形的对比等，克利与其他教师都去旁听过他的课程。⑥克利虽然对他的教学手段"有些讽刺"，但两人的创作主张却有着许多相通之处，在绘画中建构有生命的形式是他们共同追求的目标，具体则体现在对"节奏"的追求上。

美国哲学家杜威（John Dewey）指出，所有经验都直接或间接来源于环境和有机体之间的相互作用。当其有机体的力量以某种恰当的方式结合起来时，就能构成形式的阻碍、抵抗、增进与平衡，这就展现为节奏。⑰"节奏"作为重要的主题贯穿于伊顿和克利的课程之中。节奏在伊顿那里不仅指音乐的节拍——他试图用音乐和舞蹈唤起学生自己的节奏感，并把这些节奏画在纸上（前进节奏用轻或重的线条表示，三拍节奏用圆形结构表示），也可以是"自由、流畅和不断进行着的不规则运动"⑱。伊顿的节奏不同于机械的运动原理，注重的是身体对流动过程的体验，正如杜威所指出，存在的（自然的）节奏与规律紧密相关，只有经受过长时期严格训练的人才能领悟到。⑲伊顿教授学生探索以直觉来构成形式的方法，例如让学生快速写下一串字母。由于不再是平时的书写方式，字母也显得十分怪异。这种个人书写的节奏渗入了物象，成为物象的一部分。除此之外，他还常常在上课前带领学生做呼吸和凝神的练习，使学生放松身体，他认为"一个手指痉挛的人，他的手怎么能用线条来表现特殊的情感？"⑳伊顿对书写节奏的强调体现了其所受中国书法影响。他鼓励学生用毛笔作画，对中国画中"心手同一"的创作理念十分熟悉。㉑不仅如此，对于道家哲学深入的研究也帮助他更深入地理解书写同生命自由活动之间的联系。㉒他指出，人们可以在一定程度上解释和理解节奏的本质，但从根本上来说，它只能被意会，

具有节奏的书写形式有其自身的内在能动性，正因为这一点，它才成为诸形式中具有生命的一支。⑬

比起伊顿的教学来说，克利对节奏的研究更具科学性和实验性，他将节奏分为两大类，结构性的节奏（structural rhythms）与个体性的节奏（individual rhythms）⑭，其中结构性的节奏是他依照宇宙动力论来具体阐释、具有科学意识的节奏。在1922年1月16日的包豪斯讲课中，他向学生们分享了自己对结构性节奏的认识。结构性节奏被划分为四种：首先是由水平线与垂直线所成的最原始的结构性节奏，在这一基础上，节奏从左到右（第二类节奏，音阶不断加强）、从上到下（第三类节奏，音阶不断加强）发生的变化同样也由线条的运动展现，最后一类节奏是对此前两类节奏的综合，最终形成了格子形式。音阶随着时间进行流动，线条也不断在空间中发生着运动，克利再度以形式对莱辛关于"绘画是空间艺术而诗歌是时间艺术"观点表达了反对⑮，同时也再一次表明他对于形式宇宙整体性的确认。格罗曼对此谈论道，节奏（节律）是一个由自然的、与艺术的法规所统治的现象，它具有空间与时间的涵义而且同时包容世界。⑯正是这一阶段对节奏的深入挖掘造就了克利三十年代著名的"魔幻方块"系列。

克利的节奏成为了组织图形的一种方法，除了格子以外，还有许多的符号可供建立图形，如三角形、矩形、平行四边形、梯形等。这些图形的排列组合方式都可以用数字公式计算出来，这种依照重复的结构性节奏形成的形象在克利这一时期的建筑素描中十分常见。克利在笔记中提到，这些重复节奏中的增添或减少对全体来说不是那么重要，这就好比地球上的低等生物或者单细胞微生物。⑰不过这样的重复节奏也有着它的优点，即它更加容易受到有机体的

组织和运用。在绘画的画面中，重复的节奏容易形成主题的背景或建筑的花纹，饱含着浓浓的装饰意味。德国音乐学家汉斯立克（Eduard Hanslick）曾经以阿拉伯花纹同音乐作对比，"让我们想象一幅阿拉伯图案的花纹，不是静止死寂的，而是正在外面眼前展开、不断自我形成的东西。强劲细致的线条相互追逐，从微小的转折上升到卓越的高度，却又下降，伸展开来，回缩过去，平静和紧张状态之间巧妙的交替使观者不断地感到惊讶。……这样的一种印象不是与音乐的印象有些相似么？"[29]不过在克利看来，这种装饰图案由一种原始的节奏来控制的，也就是宇宙本身的节奏，但是它却与人内在的创造动机没有关系[29]。

克利的结构节奏是对宇宙中力的变化的理性把握，但并不展现为机械的图表，这是因为对形式要素的使用是极为自主的，也就是结构节奏中的个体因素（克利的结构节奏中同时含有个体因素与非个体因素）[30]所起到的作用。在对比以十进位显现的音阶图和以重音显现的音阶图时，克利指出，这两幅图所呈现的音阶相加的公式是一样的，但图像却有所差别，也就是说"差别只来自于对形式要素的选择"[31]。第一幅图的音阶用作为度量因素的线条来进行表达，而第二幅图的音阶则用作为质量因素的色彩来展现，这样的两幅图必然表示了不同的主题。"艺术的自由也因此在最严格的戒律中得以实现，它仅是重新意识到本能的生命"[32]，克利正是这样以宇宙动力为基础、形式要素为变化，充分地展现了对乐曲节奏的描绘方法。

这样我们就可以理解克利那些关于音乐的画作为何不是对乐曲的直接"翻译"，这些结构性的节奏是按照固定的乐谱交织成为格子，但线条的弯曲和笔直、色彩的变化却不再是机械和统一的。如在《远古的声音，深奥的黑色》（图30）中，一个由正方形和长方

图 30　克利,《远古的声音,深奥的黑色》,1925

形组成的结构呈现在观者眼前，这些形式布置在十二行水平和垂直的排列中。在格罗曼的分析中，色块的变化成就了整体的色调，外围的黑色、紫色格子融入黑色背景，而越靠近中心色彩就越鲜明，中间的绿色和褐色比起黑色边缘来说十分鲜明，而比起中心的洋红、橙色和灰白色来说又十分暗淡，这些格子"都或多或少的大小相等，但在别人看来这些绘画接近中间的部分在变小"[⑧]。自远古黑色虚空中传来的声音不断被明晰化，然而又在灰白色调子中不断褪色，这个来自深奥的黑色的声音诉说了什么也逐渐无人知晓。

结构节奏中的个人性的因素只有到克利自身对乐曲的体验中去寻找，或许我们可以参考他对形式的直观叙述——他曾在包豪斯的课堂上向学生描述具体的线条或者具体的点："有的线条给人的感觉是命不久矣，应该马上送去医院……如果一个点变得太厚颜无耻、太傲慢或太自鸣得意、仿佛吞噬了它附近许多其他的点时，人们会很遗憾地把它从得体的点中剔除掉……"[⑧]将自己的情感体验与生理体验融入对形式要素的体会使得克利的节奏充满许多不确定性，从而摆脱了那种对运动机械性再现的做法。

克利同伊顿的形式都建立在对生命的体验之上。正如伊顿指出，画蓟草的基础是了解它赖以保护自己的尖刺以及茎叶生长的形态。在创作过程中，对蓟保护自己的这一生命特征要保持敏锐的感觉，这样才能在尖刺刺人的动感中创作出富有表现意义的造型。再现事物的运动状态是未来主义的做法，去探索这一运动的原理是构成艺术的目标，而克利等画家的要求是从个体的情感直觉出发去体验形式生命的运动，这当然是十分困难的，"每个人都知道怎么样画圆，但并非每个人都有能力来体验圆"[⑧]。如何体验运动的"圆"

与如何制造出一个运动的"圆"之间是有所区别的,这正是克利与先锋派之间的区别。

(三)先锋艺术的悖论

现代艺术曾有过反抗机器的例子,唯美主义及相关的新艺术运动就十分坚决地反对将艺术纳入包括机器生产在内的现代社会体制。与这些艺术主张不同,先锋艺术走上的是一条艺术与生活重新结合的道路,不是艺术服从于生活,而是生活服从于艺术的指挥。彼得·比格尔(Peter Bürger)提到,当先锋主义者们要求再次与实践联系在一起时,它们不再指艺术作品的内容应具有社会意义,对艺术的要求不是在单个作品的层次提出来的,而是指艺术在社会中起作用的方式。先锋主义者无一不对社会的改革投入自己的心血,包豪斯正是这样一个通过艺术教育来联结艺术家与工业化世界的例子,这里的实验室直接与现代建筑的工地相连,与工业化设备、家居、服装的流水线相连,一旦模型被制作出来,商品就会被生产出来、上架并售卖。

包豪斯用这样的方式把自己与机器时代紧紧关联,按照比格尔所说,一旦艺术与生活合流,不管是艺术服从于生活还是艺术指挥生活,艺术弥补生活不足的功能都会消失,艺术对生活的反思也不复存在。第二次世界大战爆发之前,先锋艺术的这一问题便已经在纳粹统治下的社会中凸显出来。未来主义艺术家在意大利为墨索里尼高唱颂歌,包豪斯则以接受工作委托的方式为德国纳粹政权服务,让·克莱尔关于"世俗化并没有宣告艺术的独立,而是给它签了一份卖身契,让它为更邪恶的势力服务"的这一说法因此而令人震动。与此形成对比的是一批像克利这样立场不明确、形式

不符合纳粹审美取向而被划为堕落艺术、遭到迫害的艺术家。艺术作为人类文明中最灿烂的花朵竟然与纳粹灭绝人性的大屠杀相关，这让人想起《启蒙辩证法》中启蒙理性的形成过程。阿多诺与霍克海默这两位睿智的思想家指出，主体在面对自然的多样性时遭受到了磨难，这些磨难所带来的痛苦正是主体个人意识觉醒的体现，反思使得主体慢慢学会了理性地去面对自然与他人，并因此压抑了主体性中非理性的一面，而非理性带来的恐惧又转化为个人意识的痛苦，继续生成主体性中的理性。⑧启蒙理性的生成过程正是先锋派和机器之间辩证关系的本质，先锋派正是过于信服机器的作用而无法真正释放内心的恐惧。这种恐惧一旦被利用，艺术将从个人的审美变为大众的野蛮狂欢。这提醒我们，艺术脱离于现实就无法生存，而当艺术与现实融为一体之后又消磨了审美的真正意义。

　　这里并不想去叙述艺术对时代的影响这一广阔的话题，也绝不认为先锋艺术全然是战争的支持者、艺术与政治阴谋相关云云，但从包豪斯两种不同的创作潮流来看，承认机器的效用并依靠机器的功用来重塑生活这一做法本身是具有危险倾向的。部分先锋艺术家对机器的推崇很快转向为国家政权的服务，不管是因为担忧前途还是与纳粹情投意合，在做出这样的选择时，艺术家们变成了故步自封的守旧派。艺术家以为自己是在建造一种新现实，没想到反过来为现实所奴役。与希望在物质世界中找到一种符合要求的境域的先锋艺术相比，像伊顿与克利这样的艺术家将艺术创作的来源置身于自我的主张，成就了对人类独立性的思考。

二、崭新的科学

(一) 克利与达·芬奇

德国哲学家康拉德·费德勒（Konrad Fiedler）在《论"视觉艺术作品的判断"》一文中将科学和艺术看作"自由的格式塔形式"，认为这两种方式并不必然是对世界的模仿（费德勒认为艺术可以模仿世界而科学绝不模仿世界），而是对世界的探索和建构，通过知性的本能而把世界转变成一种可以辨识与可领会的存在。[⑨]可以说，在意大利艺术家达·芬奇那里绘画同科学的关系得到最丰富的体现。这位文艺复兴时期的巨人不仅是当时卓越的画家，同时还是机械发明者、水文地理探索家、建筑工艺大师。他不分领域地进行创造，从实质上改变了艺术屈居于其他技艺（如算术、几何、天文学等）的面貌。当时的看法认为，完全从经验中得来的知识是机械的，而从心里起源和完成的知识则是科学的，从心到手的手工艺则被看作为半机械的。[⑩]在达·芬奇看来这种论断完全错误。他从两个方面论述了绘画能够被看作一门科学的原因。第一，一切科学的结论都要经受感性的检验，绘画的画面内容能够经由眼睛这一准确的视觉器官得以传达，这足以说明绘画的科学性。第二，绘画同样研究其他科学所研究的对象，它是一门全面的科学。哲学研究物体的运动，绘画也研究物体运动及运动的速度，几何学研究物体的形状，绘画同样如此，而且比起几何学和算术来说，绘画还关心物体的质料和美[⑪]，它更加丰富与全面。

在过去的半个世纪里，克利同达·芬奇之间的关系十分紧密，

瑞士艺术史学者雷吉娜·庞华（Régine Bonnefoit）指出，大部分研究者看到了达·芬奇对克利的影响。例如邦克（Renate L. Bunk）题为《自然与艺术》的论文中同时提到了达·芬奇、克利和约瑟夫·博伊斯，他认为三者对自然的理解相近。著名的艺术史家霍夫曼（Werner Hofmann）在《现代艺术的基础》（"Grundlagen der modernen Kunst"）中指出，克利在幼年时在大理石桌上的线条中看出的形象与达·芬奇在墙壁斑驳印迹中看出风景是一样的，都是从混沌中建立秩序的表现，克利所取得的成就中有着许多达·芬奇著作的影响。㉒总的来说，克利建立形式宇宙的出发点同达·芬奇对绘画的认识有着太多相通之处，意大利艺术史学家阿尔干（Giulio Carlo Argan）在为克利《思考的眼睛》一书所作的前言中就指出了这一点，他认为克利关于形式创造的理论之于现代艺术就如同达·芬奇的理论之于文艺复兴一样重要，他把两者的共同之处总结为两点：首先，这两位画家都同自己时代的主流背道而驰，对绘画制造过程的关注要远远大于对绘画效果的关注，他们不关心形式本身是否能获得不朽的价值，而是在乎它作为一个过程显现出来的构成物（如克利对植物形态的看重就是一例［笔者加］）；其次，无论是达·芬奇还是克利都把绘画看作一门将宇宙中所有纷繁复杂的物象作为研究对象的科学，对于他们来说，生存的每一时刻和任何一个方面都与艺术创造息息相关㉓。

在达·芬奇关于艺术和自然的研究中，有一种方法可以说是其全部研究基础所在，这就是类比的方法，这同时也是克利在研究形式宇宙时使用的基本方法。达·芬奇专家马丁·肯普（Martin Kemp）指出，达·芬奇试图揭示人体和陆地机体的相似性，比如在地图上描绘地球的水资源流动就像描绘人体中血液的流动一样，

并揭示了海洋同人体运输渠道的不同。⑭对于达·芬奇和克利来说,自然的创造物全都可以转化为另一世界中的事物,他们不是在模仿自然的创造物,而是研究其内在之后找到运动规律,并利用这些运动规律来创造与自然平行的现实。最典型的莫过于达·芬奇依照飞行动物的动力结构所制作的飞行器(图31),即飞机的前身(克利也有此类比,可见其在一战时期画下的素描《鸟飞机》[1918])。而在克利关于宇宙动力的解释之中,无论是人、建筑或植物都受到同样力量(引力和斥力,聚合力和分散力)的作用,在绘画中创造形式时,这些形式也都受到同样的力,因此线条和色彩才呈现出不同的运动方式,他正是利用类比的方法将艺术形式同大自然相联。

类比方法是想象(imagination)的基石,英国哲学家休谟

图31　达·芬奇,《手稿》,1505—1506,都灵皇家图书馆藏

(David Hume)最早指出了这一点,他将类比看作是想象联络不同观念的原则之一[65](另外两个原则分别是时空关系与因果联系)。休谟界定了想象的概念,将想象首次纳入心灵哲学的研究范畴,在他看来,想象联络不同观念的原则或许不止这三种[66],透露出偶然性和不可捉摸性。想象本身的要素也并非单一,它当中同时包含着对过去的回忆、对当下的经验,以及对事物的联想,所有的象征和隐喻神秘地交织在一起,想象往往是综合性地起作用。这两位艺术家进行类比的对象有时让人十分难以理解,例如:达·芬奇《莱斯特手稿》中将充满泡沫的海浪和游戏桌上筹码的反面进行比较,将人体血管网络同橙子作比——因为橙子越老,皮越厚、果肉越少[67];克利《音乐茶会》(1907)中把人的样貌同乐器小号相比,用流动的线条来同时表示大地与洪水,以及赋予植物、动物以半人或者半几何图形的形态。不过,这并不能说明克利与达·芬奇所使用的类比方法毫无原则可循,虽然这些类比手法不再是应用于发明创造的科学联想[68],但它仍建立于某种想象的基础上。

与达·芬奇相比,想象在克利的绘画里十分重要,因为克利并不像达·芬奇那样主张绘画要像一面镜子般准确地映照出现实,即摹写自然[69],他在绘画中仅凭想象就能实现对形式世界的构造,建立一个同自然平行的宇宙。由于克利同歌德一样将宇宙的规律普遍化了,在不同的繁多事物身上寻求相同的运作方法,因此他所类比的事物也就大相径庭,再加上实现的手法(想象与构造的过程)有所区别,他的宇宙也就显得格外奇异和难以把握。

(二)想象的作用

想象在过去常与感觉、幻想和梦境相联而对立于理性,由于西

方文明早期十分看重理性，因此使得想象披上了不可靠的外衣⑩，是康德（Immanuel Kant）首次在西方哲学中正视想象在意识中起到的作用。在《纯粹理性批判》中，康德将想象看作知性与理性的联结点，"这两个极端，即感性和知性，必须借助于想象力的这一先验机能而必然地发生关联；因为否则的话，感性虽然会给出现象，但却不会给出一种经验性知识的任何对象、因而不会给出任何经验"⑩。在《判断力批判》中，康德进一步指出想象对于审美判断的作用，"为了分辨某物是美的还是不美的，我们不是把表象通过知性联系着客体来认识，而是通过想象力（也许是与知性结合着的）而与主体及其愉快或不愉快的情感相联系"⑩。虽然在康德看来，想象既自由又自发地合乎知性的规律，透露出审美判断的无规律的合规律性。⑩但在审美判断中，知性始终为想象所驱使，唯有此，含有多样性的丰富的大自然才可以为鉴赏力不断提供食粮，甚至推动人的内心去超越知性，把握崇高的对象。可以说，想象正是在康德那里得到了最大的自由。

但是，康德哲学对想象的重新定位并没有提升其在近代科学研究中的地位，原因正像法国现代思想家巴什拉（Gaston Bachelard）指出的那样，科学本身发生了"断裂"。⑩前科学精神乃是一种统一的精神，所有学科有着一致的研究对象和相互交叉的研究路径，而现代科学已经抛弃了对自然全体规律的追寻，只着力于具体的对象，断绝了"类比"的想象路途，对于休谟和康德努力发掘的想象重要性视而不见。巴什拉从科学本身的发展出发，看到将理性与精确的经验相结合的方式也存在很多问题，因为经验不可能被完全测量以获得一种绝对性，而现代科学却意图以有限囊括无限，以妨碍新经验的建立⑩，科学的发展便停滞不前。他追求统一的研究对象，

即大自然本身，为了重新认识大自然，并更新科学自身的任务，巴什拉在其晚期的研究中引入了关于想象的思考。

巴什拉对于想象的研究扩大了康德想象的领域，他认为想象不仅驱使着知性，还主导着无意识和存在，想象是存在的价值。"想象"是综合性地起作用的，它的功能是改变精神、躯体、认识及其方法的功能，针对各种神经官能症的精神分析回避了这种功能[⑩]，他因此拒绝从精神分析来研究想象。可以说，巴什拉是以现象学的研究方法论来入手接近了想象，现象学所要求把握的是事物中的"一种纯粹内在的被给予性"[⑩]，这体现在巴什拉的物质想象（material imagination）中：在物质想象中，意象深深地浸润到存在的深度中，企图挖掘存在的本质，寻找原初而永恒的东西。[⑩]物质想象一直存于传统中，以铁匠打铁为例，"他了解铁的复杂心灵，知道铁具有离奇的敏感特性……他记得铁锈和火，在冷铁中火依然存活"[⑩]。不过在巴什拉看来，现代艺术家恢复了铁匠那种对铁的物质想象，例如在雕刻家奇利达（Eduardo Chillida）的作品中，铁独具自身的特质，这种特质随着艺术家施加于物质的力而不断向梦想的观者敞开来，"在重锤猛击下迸发的火星和很快熄灭的铁火花有多么不同"，而"当人们不仅参与到已完成的作品中，而且参与到力和想象的劳作中去的时候，就会产生具体而深切的感受"[⑩]。雕刻家不以任何形式去规定铁这一物质，而是随其性而赋其形，巴什拉关于物质的想象正是在精神、躯体、认识的共同作用下将物质的运动性揭发出来，使物质本身摆脱了此前实验科学所赋予它的惰性。

依前文所述，以达达主义、构成主义为首的艺术流派虽然显露了物质的运动性和构成肌理，但他们对运动原理的科学探讨却在某种程度上限制了对物质的想象，这些物质对象在他们的作品中并没

有摆脱其作为死物的惰性。可以说，正是在这一点上克利与他们有着根本性的区别，克利以对自然物的双层想象贴近了巴什拉关于想象的存在论。

(三) 克利的双层想象

克利对宇宙科学原理的获取是其对自然物的第一层想象，他受到从古至今科学理论的影响，同时也在数学的基础上进行了形式的实验，最终获得了一些普遍的动力原则。这些动力原则形成了自然物的运动轨迹，映射出人自身关于直立、偏斜、上升、下降等共同的身体经验，并在他这一时期关于建筑和风景的画作中展现出来。例如在《小枞树之画》（1922）中，风景构图完全呈直立上升之形，画面右边的枞树与太阳及脚下的山崖形成一条不断上升的直线，画面左边围绕一条向上的直线形成一座头上插有旗子的塔。观者可以发现，虽然构成建筑本身的矩形是有所偏斜的，但受到中心线的影响而变得整体直立。在关于"塔的建造"的教学笔记里，克利指出了这种锯齿图案作为力的平衡之显现。[⑪]巴什拉也曾引用亨利·瓦隆（Henry Wallon）的话说，垂直的概念如同事物的稳定轴线，同人的直立姿态有关，人类的脊柱是积极的向导，教会我们从内心去战胜重力[⑫]，对垂直的理解为巴什拉与克利对重力的摆脱、描绘飞翔的形象提供了条件。

到了1927年，克利开始探讨宇宙动力更多的可能性，三幅形式要素相同的素描《雨》《水边的塔楼》与《布满教堂的城市》（图32）展现了这一点。《布满教堂的城市》一画中沿着地平线排列着一座座形似高塔的建筑，地平线并非完全笔直，这些建筑也因此倾斜歪扭，整齐细密的基本形式结构与几何图形的重复性是克利结构

图 32 克利,(上)《雨》、(中)《水边的塔楼》、(下)《布满教堂的城市》,1927

性节奏的体现。[13]在《雨》中,形式要素从天而降,三角形与矩形相交的建筑物扎根于上方,就像是《布满教堂的城市》的颠倒版本,充满压迫之感的同时不免让人想到电影《盗梦空间》(2010)中城市颠倒却安之若素的奇异情境。为何雨水变成尖锐的建筑自上往下,巴什拉谈到水的狂暴特质作为一种最初的想象力发源,"愤怒是富有朝气的想象的最早认识,还有什么最早的说法吗?人们发泄愤怒,接受愤怒;把愤怒转移给宇宙,又在内心中抑制它正如在宇

宙中抑制它",想象或许只发生于瞬间,却在瞬间建构了一个绵延的过程,它是对自身的创造和完成。巴什拉因此写道,"人真正的平静是什么?这是在自身所取得的平静,而不是自然的平静。这是在对付狂暴,对付愤怒中所取得的平静……它迫使敌手接受它的平静,它向世界宣告和平"㉚,狂暴在想象中同平静融为一体,雨的尖锐亦与其牢固抓住天空的根须融为一体。在《水边的塔楼》中,克利综合前两幅素描,探讨了建筑物直立和倒立的并存状态,直立的建筑物结构虽随地平线有所歪扭但总体稳定,倒立的建筑物作为水中倒影亦稳定存在。但奇异的是,建筑物与倒影并非重合,而是形成了相互弥补空缺的和谐构图。可见对于克利来说,图画的和谐是想象的产物,或者换句话说,克利对图画的想象基于视知觉的协调作用。我们可以认为水边的塔楼变成了水上和水下的塔楼,也可以认为水中的倒影受到外力诸如风雨的影响而发生了变形,建筑同一般对象不同,它的牢固性和复杂性不言而喻。克利以这三幅探讨建筑运动的素描来证明物质想象作为一个完整的过程建立在某种规则之上,并非是混乱无序的。

其次,克利将形式要素的变化去类比物质的变化过程,但物质的运动变化过程并非完全依照规则发生,正如克利那些描绘音乐的画作一样,节奏中展现出艺术家对形式要素的自主选择便基于克利对物质的第二层想象,其中孕育着他极度复杂的个人经验。对物质的个人体验是十分神秘和抽象的,包含了许多的不确定性,即使是艺术家本人也未必说得清楚,但从克利以植物为题材的画作出发,我们可以尝试着解开艺术家想象中的部分秘密。

我们可以看到,无论是前文所提到的《植物王国》《热带植物园》(1923)还是后来的《植物剧场》(图33)中,克利的植物的形

图 33　克利,《植物剧场》, 1924

态变化充满许多不可思议的地方,完全不同于现实植物,为何我们会感觉到这些植物是"富有生命"的?赋予植物以生命源于克利自己的生命体验,依照狄尔泰(Wilhelm Dilthey)的生命美学,可知这种对生命的体验不是日常的随便什么感觉、经验,而是对生命意义的瞬间的直觉。⑬克利从童年开始就展现出他对植物的热爱(他曾开辟自己的小花园)。他去意大利旅行时所看到的海边植物,从秋牡丹到龙舌菊再到仙人掌,以及那侏儒一般小小的树⑲(这些小树常出现在克利关于花园的画作中),还有水族馆里面的水产(无论是章鱼、贻贝还是其余说不来的海类动物,都出现在克利关于植物的画作中。里德对此说道,"在一间黑暗的房间里,玻璃橱窗里展现出非尘世的海洋世界,它离自己那样近,使人感到了那些古怪

克利与形式的宇宙

动物和离奇植物的呼吸和生命。看到一朵花转变成一种动物,发现一块岩石原来是一只海龟或一只长满了苔的鱼,这该是多么令人惊异的事啊。"⑫《有黄鸟的风景》(1923)中,鸟儿所处的森林完全像海底的世界,树木十分类似珊瑚礁和海参,这里都融入了克利的想象过程。除此之外,他对于博物志插图也十分热爱⑬,插图中描绘的各类奇异造物都是植物形象的宝库。

对克利双层想象的分析帮助我们更进一步看到艺术家对自然持有想象的体验方式。如果没有想象,克利无法将生存的方方面面与艺术创造相联。观者对艺术家的体验之体验正体现了想象对新经验的制造,这就可以明白为什么在巴什拉看来,新的经验正是新科学的出发点,而能够产生新经验的唯有想象。例如我们可以从克利的静观态度体验到其对海底的渴望最后变成对天空的渴望,这或许就是为什么克利既喜爱描绘鱼也喜爱描绘鸟的原因,而这实际上已经脱离了既有的研究而进入了另一个新的研究话题。

克利看待事物的眼光是整体的、富有哲学精神的,与巴什拉所谓前科学精神相联,也指向了新科学意识的萌芽。有一件事或许可以证明科学界对克利的认真对待:美国国立博物馆的自然史分馆曾于1968年策展了题为"有机形式的艺术"的绘画展览,其中就收录了克利的画作,画作展览的目的是为了使大众看到科学中的美,探索科学与美学的共同之处。⑭这再次说明克利绘画所含有的科学哲学意识是其艺术理论的重心,他的绘画沟通了科学和艺术,在他奇异多样的绘画形式之下,是形式宇宙的动力法则与个人关于科学和自然的共同想象起作用。总的来说,克利这一时期在包豪斯的教学过程与自己的创作中对宇宙的探索可以看作是他将科学与艺术紧密

相连的过程,这一探索给予人自身、自然与艺术形式各自独立的地位,并着力在它们之间建立起相互平等的关系。"因此就有了自然与艺术、演变与意象的形成、生物学与本体论的一致。"⑩

第三章

克利与生成的世界

自克利踏出慕尼黑学院、开展个人创作到他的成熟期,研究者难以按照时间阶段对他的作品进行分类,这缘于他在同一时期从事不同风格的探索。在西方艺术史上这是十分少见的,他对色调、线条和色彩三种形式要素的早期探索亦多少展现了这一特点。克利曾对于自己的创作方式作了思考,"在我的创作活动中,每次一种风格总超越其创生阶段而成长,等我快要达到目标时,其强度消失得非常快,我必须再度寻求新方式,这正是多产的缘由;生成比存在更重要"[1]。这是他第一次从艺术创作的角度谈到"生成""强度"等问题。"生成"(becoming)是克利艺术理论的核心,如果不了解"生成"的深刻内涵及意义,也就无法了解"创生"(genesis)、"变形"(deformation)、"能量"(energy)等概念在克利艺术中到底以何种方式表现并起着怎样的作用。

"使不可见之物可见"[2]是克利最重要的理论表达,克利的"生成"正是以"构成形式"为"使不可见之物可见"的路径。如格罗曼所说,包豪斯的教学加强了克利的构形力量[3],通过对宇宙动力的深入研究,克利从物理学、生物学、数学等领域领会到构形所具备的基本规律,希望建立一个符合宇宙运动规则并与自然相平行的艺术世界。但更多时候,克利的"构形"以一种"偶然的"方式发

生，这使得他区别于包豪斯的构成主义者和部分抽象画家，对此本书第二章已有相关论述。④克利构形的多变和神秘正是来自他以"生成"为核心的艺术哲学。

生成的概念像一座桥，牵引起克利同德勒兹、利奥塔、福柯等思想家之间的关系，并成为这些思想家对克利艺术进行阐释的基点。哲学家对艺术的阐释往往是将其作为传达自身观念的一条路径，但我们也要了解，唯有在同思想家的对话中，克利的艺术才缓缓敞开自身，将"生成"的真实内涵予以传达。同时，艺术也给予哲学启迪和反馈，克利的艺术创作及理论也为这些思想家自身的思想建构作出贡献。下文据此从三个部分来分别进行推论和说明。

首先基于德勒兹对克利艺术的研究来对克利艺术中的"生成"概念进行理解。在德勒兹那里，克利的生成被展现为思想（生命）能量对宇宙之力的驭用，德勒兹指出生成所具有的中间性与无限性，其对克利"散步的线条"的"逃逸性"的阐释引导我们去发现克利中间世界所具有的超越性。在德勒兹的基础上，利奥塔为克利的生成提供了另一种阐释方向，他将德勒兹无法实现的无限生成放入对欲望的解释机制之中，将生成的过程还原为审美判断本身，为克利的生成提供了美学基础。克利艺术中的"生成"不等于"生成"这一哲学概念在艺术中的演绎，它作为克利创作的精神核心，有着自己的创作源头与艺术语言，我们可以从"生成"来透视克利主题语言背后丰富的美学意蕴和源头。

西方现当代思想家所关注的克利艺术成果大致是克利在二十年代到三十年代之间的创作，这一阶段是克利艺术的成熟期。在这一阶段，克利经历了两处包豪斯学校——魏玛国立包豪斯与德绍包豪

斯学校——的教学生涯。在两处包豪斯的教学中,克利将自己的实践与理论发展相联,用"综合"与"分析"⑤的基本方法来进行教学,克利给学生看自己的作品,把自己的作品作为教学内容来展示。在这一过程中,所谓综合就是对作品的整体把握,也就是学生对克利作品的整体感受,这是一种直觉式和体验式的教学方法;所谓分析就是对作品部分的剖析,克利将视觉心理学、物理学、数学、生物学等科学的成果用于其中,这是一种科学式和推论式的教学方法。

在包豪斯迁往德绍(Dessau)之后,克利仍然坚持开设基础形式课程,实施直觉式和科学式相结合的教学方法,并与康定斯基一道引入了自由绘画课程。在德绍包豪斯上课的一位学生回忆克利检查他们作业时的场景:"克利检查学生作品时总是沉默一阵子,然后突然开始说话,……不是评论作品的质量或错误的地方,而是讨论我们的作品中打动他的艺术问题。"⑥从这些侧面可以看出,即使克利的艺术理论那时候已经自成体系,但他始终避免用单一和固定的方式去限制学生对艺术的发现和创造,对于学生模仿他风格的做法也都保持缄默,这证明了他在教学方法上坚持培养学生的艺术直觉,这同他对自己的要求是一样的。

由于德绍包豪斯教师的缺乏,1926至1928年间克利肩负了繁重的教学任务,同时他的事业逐渐扩大(柏林国家美术馆收购了克利的《金鱼》[1925],这给克利带来极大的名声,许多人争着购买克利的画,许多艺术收藏家也竞相收藏克利的画),对教学和个人创作的兼顾为克利增添了负担,使他疲惫不堪,身体也有了衰弱的迹象。随着包豪斯政治氛围日益沉重,克利在收到杜塞尔多夫艺术学院(Die Kunstakademie Düsseldorf)的邀请信之后决定辞去包豪

斯的工作前往杜塞尔多夫。杜塞尔多夫为克利提供了政治漩涡之外的宁静教学环境，教学任务也相对较为轻松，在受到纳粹骚扰而迁回瑞士之前，他在这里度过了在德国最后一段平静美好的生活。

在两所包豪斯学院任教的岁月中，克利还抽空进行了几次旅行，对其艺术发展最为关键的是两次旅行：一次是去意大利的西西里岛和马扎罗的旅行；另一次则是1928年到埃及的旅行。旅行是短暂的，但却在克利的艺术生涯中留下了深刻的烙印，下文将提到旅行对于克利发展其"生成"的艺术语言的重要性。总的来说，这一阶段的克利不管是对形式要素的探索，还是对绘画科学方法的探索都达到了最成熟的状态，他对艺术的哲学思考也渐渐变得更加集中与深入。青年时对浪漫文学的喜爱慢慢转变为中年时对严肃戏剧的探讨，克利的"生成"不仅仅标志着他个人艺术思想的成熟，更是其生活态度不断成熟的体现。

第一节　生成的"中间世界"

在当代西方思想家中，吉尔·德勒兹（Gilles Deleuz，1925—1995）对克利的研究十分深入，从克利的作品及其创作信条中，德勒兹找到了"宇宙之力"（the force of universes），它使得一种庞大的有机-无机、现实-非现实综合成为可能。德勒兹结合克利"使不可见之物可见"这一表达，以"生成"为中心连接起了艺术形式同哲学观念的创造生产，生成论是德勒兹哲学的核心，它不仅展现了物体的变形，更揭示了空无一物的空间的多种可能，生成是艺术形式的本质，也是艺术创造的核心。德勒兹的"生成"是生命潜能实现的过程，它与画家克利的作品进行对话，这一对话本身就是"生

成"。

　　本节将从以下方面来进行叙述：首先，德勒兹从探讨大地之力转向探讨宇宙之力，从对英国画家弗朗西斯·培根（Francis Bacon）的研究转向对克利的研究，指出只有多样的质料转化为具有某种简明性的质料之时，艺术家才可能驭用宇宙之力，这同克利简化形象、对形式要素的重视是同一的；其次，克利的线条作为线性媒介而起作用，这使得维度的限制不再成为生成的阻碍，德勒兹据此把形式看作脱离一切束缚的自我"生成"的"中间地带"，这正是克利的"中间世界"，从"中间世界"出发，以自由的线条重新展现生命的特性；第三，生成在德勒兹这里不仅是自我保存的生命潜能，就像意大利当代思想家阿甘本（Giorgio Agamben）对德勒兹的评论那样，而且根据德勒兹对克利"生成的线条"的讨论，最终揭示了"生成"正是延伸到欲望他者的思想生命的创造本身。

一、从培根到克利

　　作为二十世纪六十年代最重要的法国思想家之一，德勒兹为当代哲学作出了极为重要的贡献，到目前为止，西方学界关于德勒兹的研究著作有上百种，学位论文及期刊文章数不胜数，并且仍在源源不绝地发表中。[7]法国著名思想家福柯曾在上个世纪说过，接下来的一个世纪将是德勒兹的世纪[8]，这当然是对德勒兹价值的极大肯定。按照德勒兹专家霍兰德（Eugene W. Holland）所说，德勒兹与当时遵从存在主义和现象学的哲学主流背道而驰，走上了一条综合各门科学（包括绘画艺术）的非主流哲学之路。霍兰德指出，尽管德勒兹自认为是一个纯粹的哲学家，但他的一些重要的关于

"思"的研究却是在哲学领域之外完成的——尤其是在文学、绘画和电影领域,他还从包括人类学、数学和复杂性理论等领域获取资源。⑨与传统哲学对艺术的看法不同,德勒兹不认为艺术领域是可供哲学观念施行于其上的对象,艺术领域在他看来本身就是一种哲学观念⑩,可以这样说,对于德勒兹而言,艺术同科学、精神分析、人类学等领域都只是观念本身发展的多样性,"根茎"⑪的不同分支。

克利"不是要去呈现可见之物,而是使不可见之物可见"⑫的表达在德勒兹多部著作之中均被提及,可以说,正是借由这一看法,德勒兹不断巩固了他的思想大厦。在研究画家培根的《感觉的逻辑》一书中,虽然没有进行直接表述,但德勒兹的中心思想表明了这些不可见之物正是"力量"或"时间本身"。在此书中,虽然援引克利"使不可见之物可见",但德勒兹对"不可见之物"的解释仍与他对培根的研究息息相关,他从培根变形的人体形象中感受到了力的作用,即便这些力属于宇宙,但它们仍是物理性的。⑬因此,德勒兹将不可见之物同物体变形紧密联系在一起。他指出,在培根和塞尚那里,都是在"休息着的形体"上得到变形;同时,所有周围的物质,结构,就愈加开始动起来:墙壁收缩了、开始滑动,椅子向前倾或稍微抬起,衣服像一张着了火的纸一样,卷曲成一团……⑭在与预示死亡的时间相结合之后,不可见之物被视为未知之物,在他看来,培根不仅画出了教皇的惊恐表情,还画出了这种引发惊恐的不可见力量来源。

在《千高原》中,德勒兹引入"质料"用于延展他关于"不可见之物"的观点,"质料,就是一种被分子化了的物质,它必须'驭用'(harness)力,而这些力只能是宇宙之力"⑮。何谓宇宙之力?在德勒兹看来,宇宙之力不再只是使身体变形的物理之力,而

且还是灵魂之力,精神的思之力。虽然都是对"不可见"观点的读解,但显然因为研究对象的不同而导致了德勒兹思路的转变,如果说培根的"不可见之物"必须要依靠有重量的躯体与直面死亡所带来的阴影进行搏斗,克利的"不可见之物"则脱离了悲观的生存现状,一切都是轻盈无形的,人类离开大地而使其与大地之间的斗争得以平息。正如德勒兹所说,在所有的艺术中,绘画可能是唯一一种必然地、歇斯底里地将它自身的灾变融入内部的艺术,并因此而成为一种向前逃亡的艺术。[16]不断的逃逸就是不断的运动,生成从本质上来说就是运动。他在与精神分析师加塔利(Pierre-Félix Guattari)共同写作的《千高原》中指出:生成是动词,有完全属于它自己的一种连续性。[17]自亚里士多德以始,连续性就已成为对运动的界定标准。[18]要驭用宇宙之力,必须使物质具有连续性(consistency)。最终,"质料-力"代替了"物质-形式"成为本质性的关联,力的外部作用性转变为内部连续性,形体从有质量转变为无质量,这正是"生成"的作用显现。

通过对"生成"的体会,德勒兹在克利那里找到了驭用宇宙之力的质料——散步的线条,他指出,"……一条生成之线既没有开端,也没有终结,既没有起点,也没有终点,既没有起源,也没有目的。"[19]德勒兹的生成线条在绘画中这样显现:"这条线没有源头,因为它总是在画面外开始,画面只把它的中间部分呈现出来了;它没有坐标,因为它与它所创造的并飘浮其上的连续平面融合起来了;它的部分之间没有连接,因为它不仅失去了再现功能,而且失去了勾画任何形状的任何功能——因此,线变成抽象的了。"[20]这种抽象的、失去再现功能的线条一方面来自克利早期学习经历中对凡·高和恩索尔线条的学习,更主要来自克利对透视法的重新

思考。

第一次从意大利旅行归来不久后的一个晚上,克利在日记中称自己发现了一种"在平面上呈现三维空间的特殊方法"[21],这些方法体现在一些素描的试验中。在这些试验中,空间不再以古典式的三维剧场出现,而是被拆除了坐标隐退在背景中,同时,对缩小深度画法的摒弃将形象置于一个无位所、无方向的界域里。这种方法反映在《意外之所》(图34)一画中:线条与色彩构成的箭头穿越居于同一个空间里却没有重叠的平面,不同的空间位所因平面维度和箭头运动的指向性而成为同一个空间中的存在物,观者用对空间的想象来证实了空间的无限,不可见的力不再是作用于对象的外在的

图34 克利,《意外之所》,1922

事物，而是与形式结合，成为事件（箭头）本身。由于运动的连续性而造成了位所的无限可能，这个处处充满"意外"的空间不禁让人想到作家博尔赫斯的小说《小径分岔的花园》，在其中，时空永远分岔，通往不同的未来。

只凭借质料运动无法使宇宙之力可见，德勒兹从克利的创作经验中敏锐地看到了这一点，这就是形象的简明性。德勒兹指出，只有当不均一的质料之中存在着某种简明性之时，质料才可能驭用宇宙之力，使其可见。克利简洁清晰的线条画表明，虚拟物质的手段是一种综合不协调要素的手段：质料向宇宙开放，而不是堕入一个统计性的杂乱堆积，克利盛赞精神病人和儿童的画作，但是他绝不把自己的绘画与他们的绘画等同（有人谈及他绘画的"幼稚"时他勃然大怒）。简明性的获得有一个过程：从创作中期开始，克利慢慢在素描中放弃了对阴影、部分轮廓等细节的描摹。在他 1909 年的《窗前绘图的自画像》（图 25）中，画家本人的面相被简化到只剩下五官胡须，画家左手挠头，右手拿着一根线条作为笔，形象虽然简化却一气呵成。不过，这种简化的意识并不是此时才形成的，在经历了 1907 年至 1908 年间的玻璃画创作之后，克利察觉到变形的需要。"当我一达到那境界，自然又令我厌烦了，透视法使我打呵欠。此刻我应该加以变形（我已试图用机械手法变形过）吗？我将如何以最自由的方式在内外之间架设一座桥梁呢？"[②]格罗曼指出，这一变形实际上指的就是简化法[②]，克利试图在内在视觉和外在自然之间建立一种联系，而这一联系最终落在了简化之上。

在这一阶段，建筑回归了最基本的造型，除了第二章中所提到遵守宇宙规律的结构方式以及复调音乐带来的重复运动感，生成的线条对透视法的抗拒使建筑在原来的绘画空间中获得了极大的自

由：在1929年创造的作品《意大利的城市》中，克利在没有方向和位所的空间中描绘了城市的一处风景，透明的立方体显示出楼房的样子，并以平面交错的方式显现了道路和阶梯、高低不等的露台，这座城市仿佛无主之地，孤独地飘浮在空间中，但形式的简化所带来的坚固和抽象仍体现了意大利普遍石头建筑、高低错落的城市风貌。在《教堂与城堡》（1927）、《雨中的村庄》（1929）等画作中，也可以看到建筑的简化。除此以外，在这一阶段以及下一阶段的植物形态的描绘中，我们还看到克利以一种简洁的方式勾勒出自然的形变规则，如水彩《发光的叶子》（1929）、手稿中的素描《变形的海星》（1930）等作品，他在日记中写道，"改变形态！你想比自然说得更丰富，但你想用比自然更多而不是更少的媒介来说。于是犯下不可理喻的错误"[24]。

加塞特（José Ortegay Gasset）指出，哲学努力的目标正是把那些神秘的和隐藏的东西带到表面来，使它开放、明白和清楚，哲学是对明显事物的巨大渴求，也是一种追求明朗的坚决意志[25]。德勒兹也看到了简明性在艺术中的表现是如何帮助克利走向思之力，在使不可见者可见的这一路径上，哲学与绘画是如此接近。克利在1917年的日记中写道："有人说哲学含有艺术的旨趣，起初我为言者的见识大感惊愕。因为我一向只思及形式，其余的东西自然随之而来。从此以后，一股被唤醒的对于形象以外的东西之感知力于我大有助益，并为我提供了创作的多样性。我甚至再度成为一位思想的插画家，如今我已越过形象问题走出一条路来了。"[26]

在《什么是哲学》一书中，宇宙是指由艺术开启的感性和情感的可能性领域，飘浮在空中的线条（克利散步的线条）是联结特定艺术同宇宙整体的途径。[27]正是为了节制"宇宙之力"，克利在绘画

中引入哲学之思,正如绪论中所提到的,里德认为克利绘画的表现方式是一种"形而上"的表现方式,他进一步表述:"思想不是用图解来说明的:图解就是思想。"[28] 同时,克利还借鉴音乐以节制"宇宙之力":"复音音乐式的绘画于此世界里比音乐更占优势,时间因素在此地变成空间因素,同时存在的观念出落得更丰富。"[29] 里德根据著名精神分析学家荣格的学说把克利当作"内向型感觉"的代表,认为这种类型的艺术家在表达自己时,使用的是与内心已理解了的感情相适应的象征——他既不想模拟所见事物的外表,也不想使他的感情去适应一种共同的语言或习惯,这是典型的音乐表达方式。[30]

二、中间世界

克利的画和理论之所以可以成为德勒兹发现宇宙之力的契机,是由线条生成的"中间性"决定的。克利摒弃了古典绘画的中心透视体系,同时也打破了现代主义者关注的平面性,形象不再是被固定在某一维度中的僵硬事物,而成为不断运动着的线性媒介(linear-medial):一种介于线条和平面之间的中间事物[31],这在克利的许多作品中都得以展现。如《晃动的帆船》(图35)这幅素描中,当线条转折时,它就获得了构造平面的作用:形成船板和船帆;当线条直行时,它就作为船的桅杆或其他不知名的事物而显现;当线条作为一个整体时(即我们关注了它的延续性时),我们可以看到正是线条不断构造平面和从中脱离出来的过程形成了这幅画,线条正朝向一个构造目标但不知是否真的要朝那个目标而去,线条的这种随时处在"中间"的状态最终展现了帆船的"晃动"感。关于克利作品因此显现出来的运动性还有着这样的逸闻,贡布里希在《表

图 35　克利,《晃动的帆船》,1927

现与交流》一文中曾提到康定斯基的《静止》(图 36)这幅画,他认为这幅画单独观看时并没有让人产生静止的感觉,但如果将《静止》同克利《港口的活动》(1927,稍晚于《晃动的帆船》)一画放在一起时,康定斯基的巨大的矩形顿时就获得了沉重与平静。㉜贡布里希借此谈到克利对康定斯基的影响,认为康定斯基吸收了克利在包豪斯阶段创作中的线条和形状的传达能力,重要的是,当康定斯基在命名自己的作品时,他是将自己和克利放在同一创作语境中的,因此这一对比才具有意义。这件逸事说明了克利作品最基础的运动性,除此以外,他使用线性媒介的作品还展现了一种透明性,这也引起了梅洛-庞蒂对绘画空间深度的讨论,稍后的第四章将提到这一点。

普尔东提出了一个有意思的联系,可以把克利的空间同科克曲线(Koch curve,图 37)联系起来。㉝科克曲线由瑞典数学家科克(Helge von Koch)于 1904 年提出:取边长为 1 的等边三角形每边的三分之一,接上一个相似的边长为三分之一的三角形,结果是一

克利与生成的世界　　　　　　　　　　　　　　　　　　　　155

图 36　康定斯基，《静止》，1942

个六角形，然后再取六角形的每个边做同样的变换，以此重复，直至无穷。这条由折叠和未折叠的直线组成的线条具有十分明显的"中间"性质：首先，它是一个无限构造的有限表达，每次变化面积都会增加，但总面积是有限的，线条不会超过初始三角形的外接圆；其次，曲线是无限长的，即在有限空间里的无限长度（∞）；最后，它拥有自相似性，即随着线条延伸而不断复制。严格来说，科克曲线是一个无限的曲直线图形，它超出线条的规定，而又尚未成为一个平面，介于一维与二维空间，做着无限的运动，这正是生成的中间性的几何形态显现。

图 37　科克曲线

从科克曲线来看，作为线

性媒介的线条正是依靠"中间性"不断地从对它的规定性中逃脱，从而展开新的方向，在德勒兹与加塔利看来，线条的逃逸性与其说是一种对未来的预见不如说是生成本身㊲，"一种生成始终位于中间，我们只有通过中间才能把握它。一种生成既不是一也不是二，更不是二项之间的关系，而是'在……之间'"㊳。在培根所画的人体中，身体不断地要逃脱自身，通过痉挛，身体所受到的不可见力量的推动就是逃脱的行为，培根笔下的喊叫，就是整个身体通过嘴而得到逃脱的行为，是整个身体从内到外的推力。㊴克利逃逸的线条以一种十分简明的方式来反映宇宙之力本身的流动，他所要逃脱的不是时间，不是迟早要面对的死亡，而是一种鼓励死亡的意识形态，一种要求个体付出自由并号召个体为了所谓的"集体"而牺牲的现实生活。

克利借散步的线条"逃逸"了大地，他的做法有着自我深刻的精神根基。一战期间，克利虽然没有在生活上饱受战乱之苦，但心里却留下了不断失去朋友的创伤。克利的朋友之一，同为"青骑士"一员的抽象表现主义画家弗朗茨·马尔克死在了战场上。马尔克生前对战争持十分积极的态度，这是当时大部分德国青年艺术家的写照，他主动服兵役，并在写给亲朋好友的信中说，"流血牺牲要比永恒的欺骗好，这场战争正是欧洲为了'净化'自身而甘愿承担的赎罪与牺牲"㊵。这种对战争的神秘体验代表了当时很大一部分先锋艺术家的态度，但是克利却对这种态度产生了质疑。战争期间克利前后两次同马尔克相聚时都感到了这一点，第一次时马尔克尚且让克利为他打抱不平，"持续的压力和自由的丧失显然使他大为痛苦。刹那间我开始憎恨那身该咒的不合身的军服，……这家伙必须再执笔，唯有如此他那沉寂的微笑才会消失，那种微笑简直就是

他的一部分了，无意义且单一化"㊳。第二次见马尔克时他已晋升中尉，开始被战争生活所同化，此刻克利感觉到了危险的苗头，"我几乎脱口说'不幸'的字眼。我不敢确定是否仍是从前的马尔克。我身边有雅弗伦斯基（Jawlensky，俄国表现主义画家，'青骑士'成员）的一组画，但有点害怕拿给他看"㊴。

对战争的不同态度使这两位好友背道而驰。在马尔克死后，克利思考了他和自己的不同："他（指马尔克）并不为了把自己置于与植物、岩石及动物相同的层次上而变成只是全体的一部分。在马尔克身上，与大地的联系凌驾了他与宇宙的关联。"而"我（指克利）不喜爱动物和带有世俗温情的一切生物。我不屈就于它们，也不提升它们来迁就我。我偏向与生物全体融混为一，而后与邻人与地球所有的东西处于兄弟立场上。我拥有。地球观念屈服于宇宙观念"㊵。照克利的看法，逃离地球，保持无限的运动（创造）立场，或许才能够获得源源不绝的生机。"为了走出我的废墟，我必须飞，我的确飞了。唯有在回忆中我才停留于这个倾颓的世界，像你偶尔回顾过去时的情形一样。"㊶德勒兹很容易将克利那归属宇宙而与他者平行的中间世界标示为非人格化的先验场域，进入这样的场域也就是进入了一种绝对的内在性（克利作为"内向型"的代表）。为何逃离地球、居于地球之外再同万事万物并肩之后就可以获得"生机"，可以从德勒兹关于"内在性"及"生命"的基本观点来对克利的这一做法进行分析。

"内在性"（immanence，或译内生性）这一概念来自斯宾诺莎，在德勒兹对斯宾诺莎的解读中，可以了解到使得上帝或说第一因"流溢"与"分有"的正是内在性本身，也就是说，内在性就是使主体自我发生差异的原因。㊷内在性并不是同一个高高在上的超越

物（诸如上帝、民族等）或者某个使事物达到综合行为的主体（如发动战争的主体）相关，它是不取决于任何一个存在或屈服于任何一个行为的直接感知和意识㊷，作为一种生命，内在性呈现出来，如此而已，它不承担更多的功用，下文会谈到德勒兹对于生命的观点。但这里要先指出，在德勒兹看来，进入中间世界这一先验场域中之后，艺术家不再复制感觉，而是可以重构"感觉的生存物"，起作用的不仅仅是视觉或者触觉机制，而是作为生命整体的存在。

按照其特有的功能，线性媒介打破了视觉空间和触觉空间的界限，德国艺术史家李格尔首先提出了"视觉-触觉"这对二元概念，他借此来解释不同民族、不同地区所具有的"艺术意志"的具体内涵；现代艺术自产生以来就不断打破古典绘画中的触觉空间，在现代艺术批评家格林伯格那里，现代艺术所建构的绘画空间是视觉性的，观者无法再幻想自己走入画中感受空间，作品清楚地让人知道它只是一张上面承载各种媒介的平面画布。在德勒兹看来，有一种特殊的空间处于"视觉"和"触觉"之间，构成了一种混合的状态：不断发展的视觉功能会赋予克利没有背景、平面或轮廓的绘画以想象的普遍价值和规模，最终恢复一种触觉空间，构成与平面相交的无限制场所。㊹

生命这一概念在德勒兹这里早已摆脱了生与死的二元论，成为一种高于科学、神学的超验的力量，并蛰居于"生成""欲望""运动"这些关键概念之下，成为一条隐藏的发展主线，因此德勒兹也被称为"生命主义者"（vitalist）。德勒兹对尼采哲学和柏格森生命哲学的吸收形成了他独特的生命观㊺，他对生命的运动性的阐释主要来源于柏格森，对生命所具有的抵抗力和根本的创造性的阐释则来自尼采。在《尼采与哲学》一书中，德勒兹认为正是通过尼采对

苏格拉底的再发现,生命摆脱了知识的歪曲与限制,成为了思想的伙伴。知识想要成为立法者就要征服思想,而思想反过来抵抗这种征服,在思想家的生命中,追求知识的冲动和生命的本能背道而驰,反而显现了思想同生命的融合:生命超越了知识的限制(因为它要为自己另立新地),而思想则超越了生命的界限(思想的普遍性),"生命把思想变为能动的思想,思想则把生命变成肯定的生命"⑯。

三、潜能的实现

正如德勒兹所说,在艺术家构思作品时,有一个准备的状态(混沌的阶段),没有一个画家不经历这一混沌—萌芽的体验,在其中,他什么也看不见,而且有陷于其中不能自拔的危险;"……在塞尚那里是深渊或灾难,以及这一深渊能让位给节奏的机遇;在保罗·克利那里是混沌或丢失了的灰点(grey point),以及这一灰点能够跳到自己的上面、打开感觉的范畴的机遇"⑰。对于克利来说,从无序到有序的宇宙发生学中的灰点是生成的潜能,同时也是最初的中间世界,灰点既是混沌本身又是挣脱混沌的契机:从数学上来看,灰点是线条和弧度之间的间距,是存在于潜在和偶然开放之间的那种中间张力;从哲学上来说,灰点之所以仍被看作"混沌"之物,不是因为它难以辨认,而是因为它所在的空间维度不明确而具有一种奇怪的晦暗,这个点是异质的复合物。

灰点是所有事物都在其中运动的点(它是所有颜色的运动融合),运动与生命的关系让人想到柏格森的绵延,德勒兹提到,柏格森的绵延是在分化自身的过程中发生性质变化的东西,而发生这

种性质变化的东西界定了虚拟性（virtuality）。在德勒兹看来，虚拟性所对立的不是真实而是实存，虚拟性也不等于可能性，它本身就包含着完整的现实，这种实存通过差异来发生。可以通过著名的"莫比乌斯环"⑱来了解德勒兹的虚拟性。通常，把发生（正面）和未发生的事物（反面）进行区分，但在莫比乌斯环中正反的对立已经消失了。通过蚂蚁的运动可以了解，未发生的已经在前面等着我们，可能性与必然性组成了运动的轨迹。虚拟性代表的是有待实现的必然事实，创生点从一开始就包含了生命的所有可能性，由点到线条的"节制"的无限运动是对这虚拟性所代表的生命的实现。

米格尔·贝斯特吉（Miguel de Beistegui）指出，德勒兹通过差异性达到了自己的内在立场和自己的本体论，他通过展示物质通过双重的"差异/重复"的过程产生自己的属性和模态来扩展斯宾诺莎的表现主义。⑲从前文可知，形式之所以可以从混沌中再生，是由于艺术家为其提供了简明性的路径，现在可以知道，德勒兹将克利的中间世界看作一个永恒循环的生成地带，把画家对于形式的创造看作生成本身。形式的出现即生命的实现，形式背后则是克利那居于未生者和死者的不可见世界，也就是中间世界。通过中间世界的构建，艺术家获得了一定程度的自由；处于中间世界中，艺术家也就处在生成的过程之中，不仅使他在纷争中保全了生命，而且还使他获得了旁观者的权力——反思生命的权力。中间世界的始终不可见性指出虚拟性的不可实现，因为无限运动无法以现实的方式展现在眼前，在这里，形式被规定为一种永远无法实现的潜在物。这一观点暗合当代思想家阿甘本对德勒兹的绝笔之作《内在性：一种生命……》（1995）的评论，他认为，在德勒兹这里，"作为绝对的内在性，一种生命……是超越了任何知识主体和客体的纯思辨的；它

是只保存而不行动的纯潜能"[50]。但是，"线条通过逃逸运动逃离几何学，与此同时，生命通过一种变化的、固定的漩涡从有机物中释放出来"[51]。德勒兹的这一观点同时证明了阿甘本关于生命内在保存的说法并不能完全解释不断逃逸的生命线条本身。

这条永恒保持着"向外"逃逸的线条只是为了保存自己存在的欲望而运动，还是也为了创造一种有别于自我的事物而发生运动？著名的德勒兹学者祖拉比什维利（Francois Zurabishvili）看到了德勒兹生成线条的另一种欲望，即渴求他者并使他者在自身之中显现的创造性欲望。想要确证这一观点的有效性，首先要了解德勒兹对于"他者"和"欲望"这两个重要哲学范畴的理解：对于德勒兹来说，"他者"（the other）既不是我们视野中的一个客体，也不是看着我的一个主体；他者是一个感知领域的结构，没有这个结构，整个领域就不能发挥正常作用。[52]而这一结构是由可能事物所组成的结构（虚拟性的事实），在接近他者的过程中，主体能做的只是阐释他者所对应的可能世界，进一步理解他者的存在。

德勒兹对"欲望"的理解同样区别于传统哲学的常规理解，但他反对的主要是以弗洛伊德为代表的精神分析学关于"欲望"的观点：德勒兹认为主体并不像弗洛伊德所说的那样是完整的和完美的，为了填补自身的匮乏、回到原初的完整状态而欲望他者，拉康虽然指出主体本身就是缺陷的、完美的主体是不存在的，但他仍然支持欲望乃是一种缺失的观点，这也是德勒兹所不赞成的。在他看来，欲望不是主体的缺失，而是一种生产。[53]欲望之所以是一种生产，是因为生命本身不是封闭和内在的，而是流动的，或者用德勒兹与加塔利的话来说是"游牧的"，就像克利散步的线条那样，进行着无目的然而又具有一定方向的运动。激发欲望的内在冲动在德

勒兹看来不过是生成的潜能，而不是如精神分析所说的那样受具体的生理器官（如口、肛门和性器官）所决定的。

生成的潜能无疑是同他者有关的创造欲望，欲望侵入感知并与感知融为一体，这使得主体在自身的差异运作中同他者相遇并相容，线性媒介就是最明显的例子。当克利画下一条线时，这条线既渴望成为某个人的脸庞又渴望成为船帆的一部分，它挣扎着要跳出规定，但是又渴望同这世上的某个形象结合，以便产生新的形象。对于克利的创作历程来说，这样的他者还包括异域的景色、建筑和文化，还有他居于其中的欧洲绘画艺术传统，他对学习对象的选择无一不是他展开新的创作的条件；就他自身的创作来说，与不同的绘画媒介（如玻璃、丝织品）相遇是他不断寻求差异性的表现，而这些媒介和新的技法产生的形象引发了他更进一步去思考形式的创造核心。

主体与他者的相遇显示出一种强大的综合力量。在《千高原》一书中提到的克利《鸣叫的机器》（图38）一画中，一个带有两个三角形的叉子从一个横展在地面上介于平面和洞口之间的形式上升起，叉子撑起了一条直线，这条直线与一根虚空中生成的曲线部分交错，并重叠为一个机器把手，曲线上站着四只奇形怪状的鸟儿，背后是没有定义的画布和没有位所的空间。垂直和平行线条引领着观者的眼睛去适应没有位所的空间，头分别朝向四个方向的鸟也起了这一作用，机器提供给观者一个暂时的栖息地；同时，鸟儿所站的那条弯曲的"散步的线条"让人难以捉摸，朦胧的背景与地上的形式也让人无所适从。纵然如此，观者还是会情不自禁想象自己去转动这一机器把手，盼望鸟儿能因此鸣叫起来。由生命组装的机器在克利这里被创造出来，有机物（充满偶然性的鸟儿）与无机物

图 38 克利,《鸣叫的机器》,1922

(有着机器逻辑的把手)得以被综合,生命所具有的理性能力使得它获得了像魔法一样的高级变形能力。

生命是自我保存的,又是通过欲望的运动来创造自我的,克利线条的运动成为对生命的实现,生命本身就包含着差异,种种差异又促使线条运动,这是一个永恒循环的过程,从差异中生长起来的生命因此正是对不可知又必然到来的事物的创造,是容纳自我与他者的综合体,是有机物与无机物的综合体。这也是德勒兹对话克利的原因:不可见之力在主体身上被体验和承受,这就是生成。㊼生命

的潜能只有与世界相遇才能得以实现,主体不断逾越自我,不断朝向他者并与他者保持平等,最终使得不可见之力呈现出来,并引发出新的差异和生成,这可以用来解释克利为何能够在同时进行不同风格作品的创造。

总的说来,在德勒兹的身体这一先验领域中,起作用的是具有内在性的思想生命,它是由虚拟性、事件和单一性构成的。⑤这样看来,克利的"绘画不是呈现可见者,而是使不可见者可见"在德勒兹那里正是思想生命的生成、消亡和再生的生成事件:(1)从形式的虚拟性可以看出,可见的形式同不可见的形式同在一个场域内,两者不是相反的,而是运动中不同的绵延,形式没有深度,只是在表皮上进行运动;(2)形式的可见就意味着形式的消亡与形式的再生,从单一性(单义性)来看,运动的差异性使得生命发生绝对的差异,形式被不断固定从而使得形式的可能性不断瓦解,但这并没有停止,形式的其他可能性又不断在想象和思考的生命之力下再生,这也就是潜能的实现。在本章第三节,从利奥塔关于他者的进一步叙述中,我们将会看到艺术创造欲望的另一种不同的运作过程。后来不断有思想家加入德勒兹与克利关于"生成"的对话,需要我们继续进行解读。

第二节 欲望和生命之歌

法国著名当代思想家、"后现代主义哲学之父"让-弗朗索瓦·利奥塔继承了德勒兹的前进方向,将艺术同思想紧密相连,但他力图走得更远,试图在艺术和当代哲学之间建立起反对理性逻各斯、解构大写"主体"的联盟。利奥塔汲取了弗洛伊德关于欲望的基本

观点，但是他同时反对弗洛伊德把艺术作品看作艺术家心理状态和生活中事件的直接产物，在利奥塔那里，力比多的内涵扩大了，它是生成的动力，是一种哲学本体论意义上的、关于人类生存状态的运动。借由对欲望的阐释，利奥塔对西方传统的"语-图"关系进行了反抗，他为图形辩护、恢复视觉的地位，为的是要对具有专制地位的理性进行解构，对以往压抑艺术的做法进行反抗。在其重要的著作《话语，图形》中，利奥塔把克利当作画家努力争取自由的典型，将克利的作品看作是真正的艺术，同那些具有特定风格和重复主题的作品形成对比。

本节从两个方面来进行阐释：

首先，利奥塔讨论克利作品的基础建立在德勒兹关于欲望和线条生成性的阐释之上，利奥塔保留了线条作为能量的流动这一观点，不过他研究的重心转移到了如何运动，也就是关于能量的流动在何种意义上发生作用、艺术作品如何发生功用的问题。从克利的作品及理论中，利奥塔看到了话语性空间同图形性空间相互侵越的过程，他所推崇的图形性空间不是特殊的空间模式，而是艺术家在创作过程中对自我理性逻辑的扰乱结果，克利的艺术正是欲望运作的原始展现。

其次，利奥塔同德勒兹一样关注克利的"中间世界"，如果说德勒兹的中间世界是一条无限生成、不断在"逃逸"的线条，形式显现为潜在的和未完成的（不可见之物不可能真正显现）；在利奥塔那里，克利的"中间世界"就是话语和图形之间的张力地带，色彩作为无止境的能量源源不断发挥着其功用，不可见之物在痛感和快感交互作用的观者心中显现自身——崇高，正是这种崇高感（与道德无关的"晦暗性"）带来对克利不可见之物的确证。

一、线条的象征之力

在《话语，图形》一书中，利奥塔试图说明，无论是绘画观看的图像志还是图像学阶段，都证明了在西方造型艺术中存有一个强大的语言系统。比如在中世纪与文艺复兴时期的圣像画中，圣母衣袍的蓝色和红色并不是随意涂上去的，这些色彩因其颜料的昂贵和稀有而被用来描绘重要的圣像，在它们的背后还存有一套对应的色彩指意系统，诸如红色代表鲜血、奉献，蓝色代表纯洁之类的信息。对绘画的图像学解读实际上将绘画等同于文本、将观看等同于阅读，读者（观者）被引导想要知道的并非是文字的形状和色彩的质感，他们想了解的是文字背后蕴藏的意义和色彩所承载的内涵，表明了这样的观看方式是在为一个整体的知识话语系统服务。

在利奥塔看来，话语的优先地位压抑了观看：一方面，我们不再意识到文字也是有着形状的图形，它们有着自己的空间和物质性；另一方面，我们没有看到绘画中形式的独立生命，对变形的意义视而不见。克利的艺术成为利奥塔所推崇的真正艺术的典型，他声称要站在图形的立场上，捍卫眼睛⑤，传统的语-图关系在他那里被打破了，再不是谁优先于谁，谁辅助于谁，而是两者可以联合起来共同成为理性的"他者"；而在维护图形地位的时候，话语并没有消失，反而更充分地发挥了象征作用，文本和绘画作品通过回归到图形性空间的这一过程来使哲学话语反思自身，消解自身，这才是利奥塔的目标。

（一）为何是线条

利奥塔在《话语，图形》其中一篇文章《线条与字母》（正是主要论及克利的这一部分）的开头提到了为何要从线条开始进行思考。他指出，我们平时从绘画看到的形象是图形世界中的特殊情况，如果绘画不再具有表现的功能，如果它本身就是对象，那么形象性消失，留给我们的不过是能指的组织结构——字母或线条[⑰]（字母也要化为线条以消解话语的主导地位）。他从一开始就对西方绘画中力图建构的形象进行解构，线条的独立性不是利奥塔自己的发明，在他之前的德勒兹和梅洛-庞蒂都进行过相关的论述（这两位哲学家对克利的线条都进行了分析）。前文提到，德勒兹在与加塔利合著的《千高原》一书中描述了独立的线条——驭用宇宙之力的质料；[⑱]梅洛-庞蒂在《眼与心》中也指出问题不在于消除线条，而是解放线条，线条一直以来在西方传统绘画中作为物体的轮廓线而起作用，应该将它从再现物体中剥离出来，就像现代绘画所做的那样。

无论是德勒兹还是梅洛-庞蒂都受到克利艺术极大的影响，他们看到了画家们为使绘画成为不是外在的复制和映射所进行的努力，不同的是德勒兹将线条看作思想生成的轨迹，而梅洛-庞蒂将线条看作身体深度的存在显现。[⑲]相比梅洛-庞蒂，利奥塔更加接近德勒兹对线条的读解，作为受到弗洛伊德和拉康理论深刻影响的一代人，两位哲学家都把线条生成的源头指向了欲望，利奥塔又受到了德勒兹关于"欲望"描述的影响。在德勒兹看来，欲望不像精神分析基本理论所强调的那样，是对自己所匮乏事物的渴求，欲望是一种强大的创造能力和组装能力。利奥塔赞同德勒兹的部分观点，

认为线条是能量运动的体现，但他同时又区别于德勒兹，否认线条是对生命能量无限运动的部分截取及显现。

利奥塔看到了欲望内部发生差异的过程，这种观点源于弗洛伊德关于欲望的观点，在弗洛伊德那里，欲望根据自我、本我和超我的行为被分为两种：一种是根据本我要追求愉悦⑥的目的而显现出来的肯定的欲望——不被接受或无法满足的冲动以想象、联想的方式在无意识中显示为幻象。利奥塔提醒我们注意，欲望的实现不需要对象在场，往往通过幻想场景就能实现欲望，这是力比多（libido）为了以最少的释放换取最大的愉悦的一种涅槃原则。另一种是根据自我与超我而出现的否定的欲望——欲望的自我约束通过习惯、推理和知识体现为语言。在欲望的内部差异中，利奥塔将欲望的否定性看得比肯定性更重要，因为正是通过否定性，艺术家在将欲望转化为语言之时遭遇到了"不可辨认"的图形。

在利奥塔看来，克利的线条中游荡并凝聚着他的欲望，他要做的是去驯服这些线条。克利早期的线条画的双重性一方面显现为嫁接在异性之谜上的幻想力的直接、紧密、强迫性的隶从，一方面显现为变形中所具有的批判（讽刺）力的发现和培养。⑥前者是欲望被幻想所控制，以一种无快感的粗暴方式显现（如《树中的少女》[1902]），或以无耻的柔美表现（《女人与兽》[1903]）；后者则是用一种现实题材来驯服欲望的表现，利奥塔指出为伏尔泰的《老实人》画插图（1911）给克利带来的作用："《老实人》对克利起到促进作用的因素在于文学手段中的经济、节制、内敛。"⑥克利线条的双重性就是欲望自身产生差异的体现，而欲望的运作则可以在克利的创作方法中找到。

利奥塔描述了克利独特的创作方法，克利在日记中曾记录自己

在作画过程中先按照自然来画,然后把作品颠倒(第一次颠倒),在作品不可辨认的基础上按照情感来突出主要的线条,最后把作品颠倒回来(第二次颠倒),使颠倒前和颠倒后的作画风格协调。利奥塔指出,如果只进行到第一次颠倒为止,存在的就不是绘画而只是想象,第一次颠倒提供了可见者,而第二次颠倒则提供了不可见者,因为它不是被展现的幻想,而是通过一定的技巧颠倒的幻想。⑬除此以外,克利还喜欢使用剪刀来重新组合他的作品,《寺庙花园》(图39)就是典型的例子,这幅作品中坚固的石头寺庙和旁边高大的棕榈树提醒我们克利去往突尼斯旅行的日子,明亮的色彩亦是如此。克利先创作了一幅画,然后用剪刀把它剪成了三个部分,拼接成现在的样子:重新拼贴之后,中间的道路往下不知要通往何处,三个部分的建筑都有些相似而又不同,这样的描绘起初不过是他对于寺庙花园一个地点的写生,现在打乱之后好像成为了一个整体的

图39 克利,《寺庙花园》,1920

迷宫，让人难以辨认。

这种双重的颠倒和自由组合画作的不同部分都展现出了艺术家的创造性，这种创造性建立在可识别的基础上，但是它的生成将它带离了可被描述的话语域，克利的中间世界也因此成为利奥塔的"潜在的自然"：同德勒兹不同，利奥塔所理解的"中间世界"不是一个永恒逃逸的旁观者的居所，而是在双重颠倒的基础上达成肯定欲望和否定欲望的"中间"，关注其在可见和不可见之间所释放的张力。利奥塔在此基础上肯定了艺术的独立性："它不是为了表现其他东西而存在，它就是其他东西，是自然中的可见者和无意识中的不可见者都不曾提供给我们的、由艺术活动所建立的东西。"[64]

与克利处理线条的方法不同，法国画家洛特（Andre Lhote）认为线条应该具备同色彩模仿功能相对的"表意的"功能，他将绘画追溯到原始人类将图画作为传达信息的工具时期，认为画家对线条的运用不是造型，而是为了将一些特定的符号记录在二维平面上。利奥塔对洛特的观点持批判态度，他指出洛特对线条的分析中并没有包含线条的感性外形特征、方向、厚度、弯曲或垂直、位置等基本成分，重要的不是线条自身，而是线条在二维空间中所分割出来的图形关系。[65]利奥塔同时也在洛特的线条中发现了欲望的踪迹，不过不是欲望发生差异的过程，而是欲望对差异的压抑。凭借清晰的线条构图，洛特压抑了"不可辨别"的图形要素，将秩序引入了现代绘画，"将多样的、个别的、变了形的东西纳入几何形式的普遍性"[66]，但却使线条失去了原有的光芒。

在利奥塔看来，艺术的目标正是要制造出同自然平行的物，这个物不是自然制造的，不应该受到自然的束缚，这个物正是线条：实际上自然界中是不存在线条的，你越是看往物象的边界，作为边

界的线就越是模糊、一直向后退,但它并不消失。既不可捉摸又永恒存在,既来自自然又超越自然。可以说,线条是再现自然的基本形式要素,也是艺术家在遭遇"不可辨认"时重新开始的基点,欲望被解构而回到自身,线条的生成就是欲望运作的过程展现,因此线条成了一个新的创造平台。

在欲望发生分裂的时候,有的画家选择依赖于肯定性的可知线条(如洛特),而有的画家走向否定性的不可知线条(如克利)。图形的"不可辨别"并非是对杂乱无章图像的概括,它实际上反映为畅通无阻的思想的断裂、顺利前行的逻辑结构的中断。在克利的绘画中,这种"不可辨别"是通过双重颠倒而显现出来的。弗洛伊德把艺术作品看作艺术家心理状态和生活中事件的直接反映,但是在利奥塔那里,欲望更具本体论意识,欲望自身的差异和斗争变成了艺术生成的动力,同样也是形式宇宙的可塑力量。

(二)象征的妙用

文本性的空间与图形性的空间是不同的,但它们可以通过相互侵越而建立联系,从比利时超现实主义画家马格利特的《两个神秘事物》(1966)中可以清楚地看到这一点。这幅画包含了马格利特的另一幅画《形象的反叛》(作于1929年,这幅画中画有一个烟斗,烟斗下方有一行法语:这不是一支烟斗),在《两个神秘事物》的绘画空间中,《形象的反叛》放在画架上,另有一个巨大的烟斗浮在这幅画的上方。在《形象的反叛》中,无论我们把"这不是一支烟斗"这行文字当成真的还是认为其错误,我们都承认了这幅画的文本性空间,观者不过是这句话和烟斗图形话语意义的承受者,要么赞成要么反对它;而在《两个神秘事物》中,飘浮在空中的烟

斗起着一种模棱两可的作用，它到底是没有任何支撑浮在空中的，还是被画在后面的墙上的？㊱观者可能会认为这个庞然大物是旁边那幅画的原型，又或者它同这幅画根本不相干，是另一个事物，这种无位所的飘浮感在克利许多作品中也有所显现，这里不再赘述。通过利奥塔的分析，我们知道了图形性空间不是空间的另一种模式，它是一种对被规定的话语性空间的扰乱，而这幅画本身就是两种空间的互相侵越。

在不确定的空间（没有几何坐标）、不清晰的话语（图画的主题和讲解语）中，一种脱离体系的自由攫取住了主体，主体此时唯一依靠的只有自己的身体。这样一来，身体的主动性在对固定空间模式的扰乱中再次萌发，过去原始人类所具有的探索精神又回到了现代画家的身体中，无怪乎塞尚与克利两位画家都曾提到过想要拥有原始人的视野。身体要靠自己来判定空间，这就是变形的条件，很显然，正如梅洛-庞蒂指出塞尚动荡的轮廓线使人与物体之间保持着一种相互开放的关系，克利的散步的线条更是以对身体逻辑的运用而综合了不同的知觉。㊲

福柯同样对马格利特的这两幅画作了阐释。他总结了西方绘画中占主导的两种原则㊳：一是"造型表现"（plastic representation）与"语言指示"（linguistic reference）的分离；二是"表象事实"（the fact of resemblance）和"表象联结的确认"（the affirmation of a representative bond）的对应。前者是指在观看中，话语指示和图像表现不会被同时给出，话语和图形是按照先后次序出现的㊴，克利打破了这一原则；后者是指画家用于表现形象的手段和形象本身要对应，把人物作为一个沉默的物体，打破这个原则是康定斯基。福柯认为克利之所以能实现话语和图形的并存，是因为克利在

绘画中构建了一个同时可以呈现为页面和画布、平面和体积、图形和书写记录的不确定、可逆和浮动的空间,"船、房子、人可以同时被看作为可识别的形象和写作要素,它们被放置在道路或河流边,这些道路与河流也都是可以阅读的线条,……凝视着这些话语,就好像它们已经偏离了事物的核心,语言指示了要走的路,并命名了所越过的景观"㉑。

在克利尚未进入包豪斯时,这种同时在绘画中并列语言和图形的做法就已经出现了,例如《R 别墅》(图 40)一画中标示"R"的

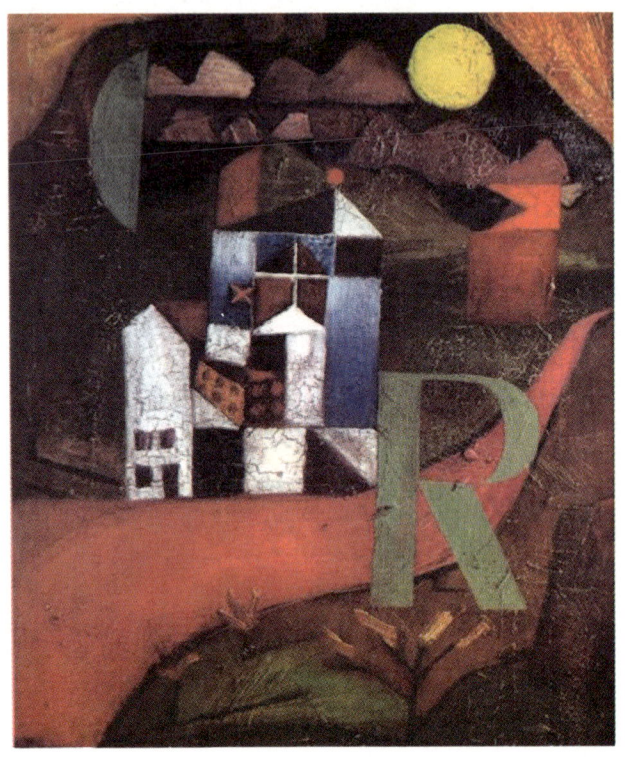

图 40　克利,《R 别墅》,1919

风景；进入包豪斯之后，如《十七》(1923)、《L 车站 112》(1923)这些画作中还出现过数字、字母等符号；在后来的许多画作中，虽然字母消失了，但是标点（尤其是感叹号）、箭头等符号留了下来，如《鱼的四周》(1926)、《恐惧的面具》(1932)。福柯指出常出现的"箭头"在克利画中的作用：正是箭头指示了船的航向，表示太阳的落下（见克利画作《与落日一道》[1919]）。箭头规定了目光跟随的方向，沿着它就可以使形象在想象中移动，在《隆金寺院的壁画》(1922)中，箭头还引导我们参与了一座城市的构造。在福柯看来，类似箭头这样的"图画诗"（calligrams）[72]的问题不是在于轮流使符号形成形式、形式分解成符号，也不是在对象的碎片中捕捉到文字被切割下来的拼贴或复制品，而是一个关于交错（intersection）的问题，是在相同的媒介中形象和话语的相交，两者在画的另一个空间中相遇了。[73]

福柯在讨论克利的绘画时有意将克利和康定斯基的画作等同于图画诗，以同马格利特相比，但实际上他们之间还是有着极大的差异。笔者支持利奥塔的观点，认为图形和话语因素虽然可以相互交织，但必然是不同的两种空间组织方式。福柯是以一种话语侵入图形的方式来解读话语性空间同图形性空间的交织，话语的多义性肯定对话语的专制地位造成挑战，但图形的超越性却没有因此而显现出来。在克利的画作中，线条、色彩并没有被完全还原为"可阅读的"文字，《R 别墅》中的"R"也未必是某个词的开头。[74]利奥塔引用埃德加·德·布吕纳（Edgar de Bruyne）的"某种荒谬中的契合"[75]值得我们注意，这指出了符号在克利作品中具有的地位，只有当我们把作为图形的 R 同作为话语的 R 区分开来，才能看到 R 别墅的真面目。福柯的观点证明了将符号还原为

一种图形的道路依然很漫长，不过此时的重点在于区分而不是交织，只有先区分了，交织才会有意义。当区分完成之后，引导交织的就不再是文字和图形一方拖动另一方，而是文字和图形背后流动的能量。

真正的艺术不能被归于某一种倾向，它产生于徘徊在话语和图形中间地带的那种张力，这在诸多现代绘画作品中已经被表明了。真正的艺术创造是一个囊括话语和图形双方的运动过程，针对话语和图形，"我们不能通过简单地忽略二者之一，或者将其中一个划归到另一个去来消除这一点。关键是我们如何沟通、利用，并最好能解构这种紧张的关系——我们如何才能展示，二者之间的对立终归只不过是一个差异的有限的再现，这个差异让二者区分开来，产生距离，并矛盾地横贯二者"⑯。

二、无止境的能量——色彩

（一）线条与色彩：男性与女性、日神与酒神

得到精神分析学说为助力，利奥塔将克利艺术理论中一个容易被忽略的地方展现在读者面前，并成为他解读克利艺术的主要思路，这就是克利关于男性特质（masculine）和女性特质（feminine）的观点：在包豪斯的教学笔记中，克利分别标记了原始的两种力（能量）——男性力是起决定作用的、向心的；女性力则是起制造作用的、离心的。⑰利奥塔着重阐释的是克利在日记中的这样一段话："形象的创生是一件作品里的重大活动。起初产生动机，即灌注活力、精液。塑造外形的是根本的雌性（女性）要素，决定

形象的精液是根本的雄性（男性）要素。我的素描属于雄性要素。"
"开始时雄性要素赋予生气，然后卵细胞进行肉体上的成长。"⑦利奥塔指出，克利的线条象征着男性，色彩则象征着女性，这两种形式要素一直冲突，最终经历了多年摸索之后，两者在克利成熟期的艺术中得到了共存（《意中场所》[图41]），继而"参与到一种没有原型的创作活动的产生过程中"⑦，这是从头开始的真正创造，是艺术家在艺术中对创世的延伸。

克利的线条在德勒兹那里被给予了永恒的驱动力，正是思想的不断生成促使线条不断前进。利奥塔认为，这种精神的纯粹性（男性精液的功能所起的作用）使艺术家可以沉浸到最黑暗的土壤中去。进入最深的无意识土壤之后，幻想力起着决定性的作用，以至于线条本身无法经受住现实的考验，"它们无法经受现实检验和两性分离的检验"⑧。线条要保持它的创造力，就必须同女性特质的色彩相遇，并且被动地受到色彩的作用。德勒兹认为线条应当同他者相遇以便继续发挥创造力，但他所指的他者并不是利奥塔所指的唯一并起着决定性作用的他者，那些纷繁多样的他者（形象的可能性、艺术家所处的社会环境）在德勒兹的描述中没有同线条一道出现在画面上，而是隐匿为不可见之物了。

本书第一章中提到⑪，在克利去往突尼斯的旅行中，他突然明白了色彩对于他是不可缺少的，在一个圆月当空的夜晚他写道："这个夜晚永远深藏我心。无数个金黄的北方月升，将像沉默的倒影一再轻轻提醒我。它将是我的新娘，我的至交好友，发掘我的诱因，我即南方的月升。"⑫男性（艺术家本人）的线条同女性（新娘）的色彩相遇了，现在克利要做的是如何融合两者。利奥塔指出，在突尼斯之旅十多年后创作的《意中场所》（或译为《被指定的场所》

克利与生成的世界　　　　　　　　　　　　　　　　　　　　177

［图41］）这幅画中，克利找到了线条和色彩并存的解决方法，借助两者的作用，他把建筑的结构等同于画面的结构：在观者眼前出现的是一座伫立于世外的城市，线条发挥着"线性媒介"⑧的作用，以不停的转折和延伸形成了不同形状的矩形色块。

图41　克利，《意中场所》，1940

说不清楚是在线条形成的领域中填补了色彩，还是线条为已经形成的色块镶上了边，最有可能的是线条同色彩一起发生，预示着共同的东西。利奥塔就发现，画面中的这些色块虽然整体上以明黄为主调，但是色值较弱，这些灰黄、黄色、鲑鱼红、橙色和暗玫瑰色有着相同的浅灰色调，四个色带从上到下依次为红、绿、棕和

蓝,其中红棕色是开放的力,绿蓝色是内敛的力,再配合线条从左到右向下倾斜的运动,逐渐使画面产生向下的力量。在克利看来,运用色彩最重要的是要把握它的能量平衡,在1921年12月的笔记中他记录了相关的试验,在左边放上同等大小的白色(第三次为灰色)矩形,右边则分三次放上:什么都没有、较小的白色矩形和较小的黑色矩形,试验证明最后一种情况——形状大浅色调与形状小暗色调的形式可以达到能量的平衡。

克利指出,黑色比白色更重的观点来源于当我们想到白色就会想到白色的表面,在这种情况下,如果我们忽视颜色,就会发现黑色是能量发展的手段。能量越黑,与白色表面相比体重就越大;但如果黑色成为表面,黑色的能量就不能表现出来,这只因它是最重的能量发展。最深的黑色不会在这样的表面上显现,在这种情况下,如果我们再次忽视色彩,白色就成了能量的开发者,而最强的效果是由最亮的白色产生的。[⑱]这样我们就明白了为何被指定的城市会伸向地下,这是因为能量总是重而往下发展的。总的说来,在克利创造的形式宇宙中,线条可以为色彩指明方向,色彩也可以为线条提供能量,尼采的日神和酒神精神在克利的艺术中就可以获得统一,这同时也标示了两性的和谐。

(二)瞬间与崇高

利奥塔弥补了德勒兹的缺失,把色彩作为线条要去寻求和结合的他者在克利绘画中的作用凸显出来,他对色彩的关注从克利开始一直延续到美国抽象主义画家纽曼(Barnett Newman)。利奥塔对色彩的描述包含了以下主题:首先,色彩是物质的,它依靠其自身的物质性来解构精神,被解构的精神是知性精神。在某些绘画作品

面前,精神因为遭受到不可见之物而感到无所适从,只得进入感觉的世界中去寻找可知物,如颜料、画布等,这会给予材料一种独特性,使材料成为"有意义的",因此而使绝对精神失去了其主宰地位。其次,色彩是瞬间的,在分析纽曼的画作时,利奥塔指出纽曼的绘画不讲述事件,目的就是为了显现自身,"它们被浓缩在画之所是的造型瞬间"[⑤]。"现时性"就是纽曼的画作主题[⑥],这些大面积色彩涂就而成的作品就摆在眼前,一目了然,昭示了创造时刻的一瞬。

 对色彩瞬间性的把握在利奥塔那里显示为"崇高"。"崇高"(sublime)是一个古老的美学概念,从古罗马时期的朗吉努斯(Longinus)到近代的柏克(Edmund Burke)、康德等都对崇高进行了阐释。在《论崇高》一文中,朗吉努斯指出存在着一种思想的崇高,它以极为简洁的表达方式在演说中表现出来,这种效果有时甚至是以纯粹和简单的寂静来获得的;崇高具有沉默的显现方式,康德认为这是因为存在着绝对的不可知物,当理性无法把握它时,想象力同概念之间不一致而产生痛苦,而理性的进一步反思又带来更高层面的思考,满足了理性的要求而产生愉悦。[⑦]利奥塔不赞同康德将崇高产生的痛苦和愉悦同理性或道德的超越联系起来的做法,他认为自己更受益于伯克,在伯克那里,痛苦与愉悦是对死亡和丧失某物的恐惧,面对这种失去的恐惧与缓解这种恐惧之间的张力产生了崇高。在这一过程之中,认识主体没有机会可以强大到掌控一切,它不断地被减弱和否定,外界强大的他者使自我在生死之间徘徊着,这种无休无止的躁动就是生命本身健康的标志。

 他者所带来对自我否定的过程不是慢慢在意识的构造中显现出来的,而是在艺术作品显露的一瞬间达成的,因此这个瞬间不是获

得的瞬间,而是可能失去什么东西的焦虑瞬间。利奥塔阅读了纽曼关于崇高的文本《崇高是此刻》(1948),同时海德格尔关于"此在"有限性的观点深深影响了他。利奥塔指出纽曼的"此刻"是一个很短暂的此刻:"是为意识所不识的,不能由意识来构成的。更确切地说,它是那种离开意识、解构意识的那种东西,是意识无法意识到的,甚至是意识须忘之才能构成意识本身的那种东西。"㉘理解这段文字的前提是我们要理解:首先,崇高的艺术品一定是产生惊奇效果(shock)的(崇高在法语中意为引起惊讶和赞叹的事物),作品一定是同观者过去惯常的意识不同、不可辨识之物(利奥塔关于"不可辨识"的图形);其次,瞬间——"此刻到了"不是一个回答而是一个问题,问题先于存在自身,当我们在观看崇高的绘画之时,我们要问的是"此事物或彼事物到了吗?是此事物或彼事物吗?此事物或彼事物可能吗?"㉙不可预见性使瞬间无法把握,因此它才能飞快地逃过理性的制裁,在理性所达不到的地方去建筑存在。

　　瞬间性同样反映在阿多诺对克利的分析之中,在《美学理论》中,阿多诺用"幻象"(Schein)这一概念来形容现代艺术的瞬间性和易变性:在阿多诺看来,艺术品不管如何明显地成为现实性的物质存在,它们表现出来的幻象仍是短暂显现的事物——就像焰火一样瞬间易逝,原因在于幻象只能被直觉所理解,不能够被再次摹仿或还原到现实当中。㉚克利《新天使》(图42)所描绘的不是我们经验认知中的天使,而是不可辨识的形象。但只有在不可沟通事物的沟通中,艺术作品才能被充分接受㉛,为了达到这一目标,阿多诺聚焦"崇高"这一概念。他对于"崇高"的理解基于康德将崇高看作主体内部有序的精神为无序混乱的自然给予合目的性的审美过

图 42　克利,《新天使》,1920

程；但阿多诺反对康德认为自然不是崇高的源头而只是引导者的意见，他从崇高中提炼出了人与自然的关系，这种关系只能在现代艺术中得以实现：克利的天使展示了一个野蛮而非优美的天使形象，它长着锋利的牙齿和爪子，更像是一只人面鸟身怪兽。我们可以认为克利的天使是崇高的，这一形象带给观者的惊奇感原因是克利的天使摆脱了统一的宗教话语控制（天使在基督教中的形象），使得人们的审美意识偏向自然中那些未被文化所污染的事物，从而展开自我反思，而"面对自然之崇高之物的自我反思，预示着与自然的和解"^②。在《崇高与先锋》一文中，利奥塔引用了克利的话，"人们可以认为畸形和丑陋在世界之间和世界之外有其权利，因为它们可以是崇高的"^③。在阿多诺那里，崇高的背后是人同自然的联结；而在利奥塔那里，崇高的背后是生与死之间的张力。虽然道路不同，对"不可辨识之物"与"未知之物"存在的承认却是二者共同的，两位思想家都转向了现代艺术所具有的"否定性"。

利奥塔指出是艺术"此刻"的在场给人们带来了感受，"在被理解之前先被感受，让人们自相矛盾地同时感到痛苦或愉快"^④。色彩在瞬间（也就是海德格尔所称的"本真的时刻"［eigentlich］）朝观者敞开，它的否定性来自它是欲望的原初表现，不受到任何幻想的控制，越是这样，越能使观者投入。当代艺术史家埃尔金斯（James Elkins）对"观者看画时流泪"^⑤这一独特体验有过描述，他收集了一批关于马克·罗斯科的色彩绘画的观后感，指出"虽然没有调查证实，但极有可能的是：大部分在二十世纪绘画前哭过的人，都会在罗斯科的画作前流泪"^⑥。在著名的罗斯科教堂（这个教堂因为悬挂罗斯科的十四幅黑色画作而得名）中，观者置身于空旷的教堂主室，被十四幅巨大的黑色绘画（1965—1966，图43）所包

图 43　罗斯科教堂，位于美国休斯敦

围。这些作品没有标题、没有说明，既然是为教堂而作，许多研究者把它看作为"耶稣受难图"的主题重现。中世纪不允许刻画偶像的禁令在这里以一种新的方式实现了，不过，观者与其说是感受到了某一种信仰的力量，还不如说被引发了心中普遍的被称为信仰的那种感觉。就像是黑色的坟墓缓缓朝观者打开，黑色的天空笼罩在观者头上，这种绝对的包容性和绝对的空无攫住了观者，在极端的状况下使人流泪。

埃尔金斯对罗斯科的研究使我们更加理解色彩在绘画中所起的作用，但值得我们注意的是，对于没有宗教信仰的克利来说，他对色彩的感受肯定不会与罗斯科在色彩中展示的狂喜和悲痛的宗教感情相同。色彩同克利的线条一样没有完全失去同自然的联系，但它也没有被限制在再现物质中，正如格罗曼所说，克利把色彩的精神与象征价值看得比它的心理效果更高①，虽然克利从能量的角度对

冷暖色系进行了分析，指出白与黑象征着生与死，把灰色看作是生死之间的生命界域（创生的灰点）。不过在了解克利所有包豪斯阶段的艺术研究笔记之后，他从未像康定斯基一样明确赋予色彩以具体的象征意义（或是将色彩同乐器作类比），与对色彩的抽象使用（蒙德里安、康定斯基）和情感性的使用（凡·高[9]）不同，克利只在运动的意义上去谈论色彩而不是将某一种色彩单独挑选出来进行研究。

克利色彩的象征性不能从作品整体的象征性中脱离开来单独发挥作用，要理解他整幅作品的象征性，然后才能理解色彩在当中所获得的象征意义。比如第一章中所举的克利常使用的"黑色月亮"[10]就是一个例子，可以结合画作的神话或文学主题来对此进行理解；而有时克利使用色彩的意图同画作主题无关，而是与他追求的整体形式的平衡和中和有关。对此他说道，"我们只需要按照我们的内在需要利用色彩，构成的运动就可以使它们自己定型"[11]。在《夜的植物的生长》（1922）这幅画中，植物从黑暗的能量中创生，经历了黑色、褐色、淡黄色、红色直到白色，植物的生成过程仅凭自然的色彩过渡也可以被理解，这样看来，克利的内在需要还是与其对生命的体验息息相关。

表面上看，克利是从一种十分个人化的角度来使用色彩，最终达到的效果却使他的观者感同身受。这当然是因为克利所具有的宇宙科学意识，从前文关于色彩的试验中可以了解到这一点，他在笔记中还指出黑色和白色在承担能量角色时的不同场景。在风景画中，如果正好是大雾天气，那么白色就成为平面，离得越近的事物因为沉重而显现为暗色调，而更远的东西逐渐减轻，与背景融为一体；反过来，在夜晚的明亮事物比如说亮着的窗户，就会产生沉重和强烈的能量效果。而平时所看到的景象应该是明暗的平衡，也就是白色与黑色的中间色——灰色的图景，色彩世界还带来其他的价

值,比如红色与紫色背景中的色彩等⑩。

这就可以理解为什么克利大部分的水彩画色彩并不刺眼,也不像乔治·莫兰迪⑪那样有意地使用灰色调子,他所使用的每一种色彩都是精心测量过以保证在各色系之间的平衡,实际上他不是使用灰色,而是使用了低饱和的对比色,这使得画作整体都具备了灰色的平衡和中和特质,最终营造出一种朦胧的色调。而比起在慕尼黑奋斗的前一个阶段,进入包豪斯以后的色彩变得更加模糊和不可捉摸。克利对色彩的研究同对绘画的整体探索联系在一起,还同他对于新技术的使用相联。1924年克利采用了喷雾器来进行图画背景色的创作,他起初是希望利用喷雾的颗粒感制造出大气的景象,后来画中的物象也被赋予了相同的质料,《游荡的鸟儿》(1921)、《冬山》(1925)、《带有小旗子的面具》(1925)等画作就是代表。在《冬山》(图44)中,喷雾使绘画笼罩在一层朦胧的灰色之下,为画

图44 克利,《冬山》,1925

面中严肃的三角形增添了缥缈的感觉,很容易就动摇了稳定的三角,中心的那棵树就像从雾气中而不是从山上长出来,整幅绘画既厚重(因为色彩沙砾的质感)又透明(物象的重叠与无位所)。

现代艺术以其不可把握性抵抗了思想和话语的侵入,这为身体所代表的感性力量提供了进入艺术史和美学研究的机会,"崇高之后,艺术转向了一种不转向精神的物,无论精神喜欢物还是讨厌物,都对精神绝无所求"[18]。崇高是对和谐的扰乱,就像图形对话语的扰乱,在克利的作品中体现为奇异的形象和色彩的象征方法,但同时克利的艺术并不是真的不可辨别和欣赏,他的艺术发端于哲学、科学与文学,有着自己内在的逻辑和所遵循的标准。利奥塔批评了那种单单为追求扰乱而进行的创作,他指出人们有时候将混杂看作创新、将媚俗当作表达时代精神,却忘了最根本的所在,即崇高不在艺术中,而是在对艺术的思辨中[19]。

第三节 生成的绘画语言

生成乃是克利艺术理论的核心,通过德勒兹、利奥塔、福柯等思想家对克利的阐释,我们深入了克利的生成观念。克利的生成不仅仅是科学化的生命认知,也是美学思想的形成过程,经过包豪斯阶段的研究与反思,克利在初期时所探索的三种形式因素——线条、色调与色彩——不再是对前人成果的吸收,而是自成一体的,愈加显得自由。线条在德勒兹那里成了思想的运动轨迹,在利奥塔那里则是欲望的运作过程,色调与色彩作为能量的发展和管理被赋予了崇高感。值得注意的是,这也是上述思想家少有提及的,即克利的作品既可分离成单独的形式要素,又可综合成一幅有主题的画作。可以说,即使在

他最抽象的作品中，克利也从未抛弃过具象化的表达，这使得破译克利语言所传达的信息成为可能。总的来说，克利的画作的可理解性正源于形式（运动）同主题（静止）之间的张力，借此探讨主题与画作的关系成为本书的重心。首先，克利艺术生成的动力来自大自然，晦暗的自然成为生成之源，这是克利对原始艺术、精神病患者的艺术和儿童艺术产生兴趣的根本原因。这一部分将重点探讨克利艺术同这些边缘艺术的关系，分析克利是如何在创作中展现"诗性智慧"的。其次，克利的画作标题大多是文学性的，通过克利诗歌的创作及其对于文学作品的鉴赏，还包括作品主题与神话之间的关联，第二部分将对克利画作的人文内蕴进行梳理和探讨。

一、生成的源头

格罗曼指出，在克利的身上，理性包括了无意识，它像一个网状的庞大根系，向下延伸到最深处并引发魔力。单独的意识不能再决定宇宙和自我的联系；多层次的意识进入创作并赋予自然与精神方面的多样性[①]，多层次的意识是如何形成的，而理性又是如何融合了多种意识的？在分析克利的绘画语言之前，要先具体探讨这一问题。在西方传统认识论看来，逻各斯（Logos）所代表的理性与无意识所代表的非理性是完全对立的。但是，在逻各斯生长之处，人类开始学会思考以来，其中相伴的就是原始人类的意识。意大利美学家维柯（Giovanni Battista Vico）是最早认识到这一点的思想家之一，他在《新科学》（1725）中分析了原始意识是如何在人类历史中的方方面面起作用的，维柯区分了形象思维同抽象思维，认为形象思维（诗性智慧）是艺术创作的根据。

在维柯看来，诗性智慧不是理性抽象的玄学，而是感觉到的想象的玄学，是原始人所用的智慧，他从这一点来考察人类历史的诗性结构是如何形成的。生动的想象力是原始人和儿童所具有的特质，也是诗歌创造的必要前提，主要反映在"隐喻"中。隐喻是指这样的一种行为，即人们在日常生活中理解事物时就展开自己的心智，从而把事物吸收进来，而在不理解事物时凭借自己来创造事物，通过把自己变形成为事物来实现对事物的理解。人类对大自然的隐喻首先体现在象形文字、徽帜、图腾等种种符号当中，也在语言当中通过比喻、变形以及诗歌的题外话、倒装、节奏等手法显现出来。维柯指出，诗人在最初给事物命名时按照的是感性的意象，但由于近代语言中抽象词汇背后的抽象思想，原始的形象思维被抽象思维所取代，这使人们心中只有毫无所指的虚假观念，再也没有能力去体会原始人对自然无尽的好奇心所产生的巨大的想象力。

（一）原始的宝藏

维柯所说的原始诗性智慧在西方古典文明以外的其他古老艺术中得到展现。自十九世纪下半叶以来，随着世界贸易的发展，各地商品文化逐渐流通，西方艺术开始关注自身以外的其他艺术种类，主要有以日本为代表的东亚艺术，非洲、大洋洲等地的原始艺术，以及中东地区的伊斯兰艺术，还有的画家直接去到当地进行创作，例如法国后印象派画家高更就曾在大洋洲上的塔希提岛住了一段时日。代表原始艺术的雕刻、面具和织物出现在为现代艺术作出重要革新的画家们的工作室和住所中，比如毕加索就有一个专门放置非洲面具的仓库，而马蒂斯则收集了许多中东地区的挂毯，这些挂毯纹样启发了他绘画中独特的装饰性，除此以外，立体主义、野兽

派和德国表现主义的许多画家也都对这些古老的艺术形式产生了兴趣。

克利同样受到了原始艺术的影响,一方面是因为受到了当时各种艺术交流活动的影响,另一方面也得益于他人生中几次重要的旅行经历。第一次去往意大利时,他就对庞贝城遗留的壁画产生了兴趣,并作了细致的研究。壁画艺术发源于新石器时期,对壁画的绘画效果的汲取反映在克利画作的背景上,当他在没有三维的灰黄色背景中画出单个形象时,这些形象就好像是绘在墙壁上一样(如著名的《新天使》[1920]),克利有时候还要用粉笔和拉毛水泥[⑩]作底子,在粉笔和拉毛水泥的底子上,颜料会偶然显现出粗糙的表面,或者会产生风化侵蚀的效果[⑪],使画布的材质接近墙壁。虽然在绘画空间构成上画布和墙壁几乎没有区别,但由于材质不同,作品整体给人的感觉有很大的不同:比起光滑细致的画布,墙壁更加粗糙,也更加原始。古代壁画长时间之后会发生侵蚀,本来鲜艳的色彩褪去,鲜明的轮廓也变得模糊,原本色彩对比强烈的画面饱和度降低,这也在不经意间为色块提供了协调因素,获得了沉稳和和谐的中间色[⑫]。联系前文提到克利对于中间色的追求,壁画风化之后所具有的这一特质正符合他的色彩要求,对壁画的借鉴使他的作品透出一种古老的沧桑气息,同时又非常梦幻。在三十年代后期的创作中,克利给予线条厚重的笔触,形象十分抽象,仿佛回到了最古老时期的原始岩画上的那些描绘(《古代绘画》[1937])。

除此以外,克利还从原始艺术中获取了许多古老的符号,值得一提的就是他作品中常用的"螺旋形"。关于这一形状研究者有着许多解释。斯科特(Yvonne Scott)把一幅克利的作品《流浪的灵魂》(1934)与法国新石器时代的雕刻相比较,认为克利似乎不仅

被加维里尼斯⑬图像设计中的同心圆所吸引，而且还被它重复的丘形和环形特征所吸引⑭，画作的主题正好与生命相关，说明了克利曾力图接近这些古代墓葬雕刻背后的深层涵义。螺旋形是史前艺术中最重要的符号之一，英国人类学家哈登提出了一种强有力的观点，即这种符号同早期人类对织物的编织技巧有关，螺旋形就是编织时绳子的"凝形"（技术）⑮。这一阶段克利还借鉴了非洲艺术、墨西哥雕刻的创作技法（《青骑士年鉴》中曾列举了一些来自非洲与墨西哥的艺术品），尤其是面具的构形。没有证据证明克利对非洲的原始艺术充满兴趣，不过他对于原始面具的刻画反映在许多表现主义风格的肖像画中（如《强盗的头像》[1921]、《演员的面具》[1924]），这也从侧面证明了早年毕加索和马蒂斯对他的影响依然存在。

1928年底，克利开启了去往埃及的旅行，这场旅行给他带来了更丰富的艺术体验。在去埃及之前克利已经接触过古埃及的艺术品和文学残篇，同突尼斯之旅所画的风景不同，埃及给予克利的不仅是自然景观的震撼（促进了他对于光色的研究），还有古老文化的浸润。虽然逗留的时间不长，克利只参观了埃及博物馆、哈里发的墓葬和吉萨金字塔等景点，但是别样的艺术形式再一次打开了他的眼界。原始的诗性智慧从这些古老的建筑、雕刻、墓葬、壁画和装饰中显露出来，古埃及人对自然和宇宙的观点，以及所信奉和恐惧的事物都反映在他们的艺术之中，而这些被克利捕捉到了。在《开罗的回忆》（1928）、《大路与小道》（1929）等作品中，克利先描绘了自己对这一城市的直观体验，在这些作品中，前一时期在包豪斯研究节奏时的带状构图出现了，克利要用这种偏向几何抽象的形式来阐释埃及，这是有其内在逻辑的。可以说，没有一个地方像埃及

这样保留着几千年以前的城市格局，无论是金字塔墓葬、田地和村庄、神殿和纪念碑，这些事物一直伫立在尼罗河两侧，随着河水起起落落。在《大路与小道》中，图画中的每个色块中都包含了画家对大自然的复杂感受，"淡粉红色、绿色、蓝色、紫色、橙色和褐色，随着裂缝和谐地在一起，表现出大地和水、太阳、春天和生命"。

如果说突尼斯让克利深入了富有节奏感的阿拉伯花纹，那么埃及就给予了克利有生机的文字。发现象形文字之后，很长一段时间人们都认为这是一种古埃及宗教仪式的神秘符号，直到法国语言学家尚博永（Jean-François Champollion）破解了这一秘密：他发现象形文字中的每一个图像代表一个音节符号的同时也代表会意符号，也就是说，象形文字是一种半音半形的文字，这样就可以解释为什么它的写作看上去像图画装饰，十分规整和美观。象形文字将话语和图形交织在一起，自身就含有抽象化和主观化的意味，在1922年创作的《舞台风景》中抽象的符号仿佛预示了克利同埃及之间的这段交流，从埃及回来后，克利逐渐探索出自己的"象形文字"，《尼罗河传奇》（1937）中布满了划船活动、月亮、树木、鱼、水草等符号，这些形象都是用最简练的线条构成的，其中还有数学符号（π）、零散的字母（Y，V，U）等，展现了克利对尼罗河的所思所感，对象形文字的吸收帮助他走向最终阶段的抽象。

除了埃及的象形文字，公元前3200年发源于两河流域的苏美尔文明的楔形文字对克利影响同样很深，可以这么说，楔形文字为克利提供了线条的特殊排列方式。他看重的不是这些文字的含义，和象形文字一样，楔形文字确证了形式要素的内涵，这些古老的文字来源于数字（记账所用），后来又加上一些象形符号，最后随着

文明的进展成为了表音符号。楔形文字由于来源于计数,再加上书写工具的特殊(用削尖的芦苇在泥板上按压),与形象关联较少使得它更具逻辑抽象性。这使得克利更加容易把这种文字同音乐(数字)联系在一起,克利线条的节奏感从楔形文字中得到了新的启示,在《结构Ⅱ》(1924)、《牧歌》(1927)等作品中,这种借用体现得很明显——尤其是其中线条细部的变化和重复,不完全是对阿拉伯花纹的借鉴,而是应该继续追根溯源到楔形文字。值得一提的是,除了楔形文字,克利为儿子费利克斯所制作的手工玩偶同苏美尔早期雕刻也十分相像,往往除了轮廓简化而凸出的大眼睛之外没有五官,由于没有具体材料佐证,只能暂时归为大胆的设想。

　　古埃及和克利之间的联结还存于"太阳"与"金字塔"两个典型意象上。太阳在古埃及文化中占据了中心,埃及最高的神祇就是太阳神,这个神一般展现为鸟头人身、头顶太阳、手握令牌的形象。古埃及人把日升日落看成生命的生与亡,这也是为什么他们把坟墓建在尼罗河西岸,而人住在尼罗河东岸的原因。[⑬]太阳作为克利常用的意象,在去埃及前他就已经开始使用了,值得注意的是,克利不把太阳看作是绘画中的光源(就像一般绘画那样),在他的画中,太阳、星辰和月亮都只是一个特定的形象而不是起着照明作用的工具,这种抽象和拟人的描绘方式很难不让人想到原始艺术和儿童艺术。

　　金字塔作为古埃及人最看重的陵墓显示出了其对山石的崇拜,克利很好地领悟了这一点,他的《帕纳索斯山》(图45)就以精确的几何展现了一座类似金字塔的山以及天空红色的太阳,而这座山正是古希腊神话中文学、艺术等九位缪斯女神所居住的地方。克利的这幅画结合了金字塔的形象(他作品中经典的三角形象)、古希

图45　克利,《帕纳索斯山》,1932

腊的神话、古罗马的镶嵌画艺术以及他对于奥地利音乐理论家约翰·富克斯(Johann Fux)《向帕纳索斯去》⑱这本著作的理解,克利以音乐中对位法和复调的概念来构思画中的色点,在由蓝色和橙色两种互补色中渐次变换的彩色光栅中紧密排列着一个个光点,这些光点通过一种对比强烈的透明涂层在彩色的层次中形成了一种闪闪发光的运动。在包豪斯最后的日子里,克利创作了这幅巨型的画作,表达了他对自身艺术经历的一个初步总结。⑲

除了原始艺术,儿童艺术同样影响了克利的创作。儿童想象力超凡,他们可以在绘画中把不可能之物放在一起,把房屋建在水上,而人可以在天上飞,而这些场景在克利的画作中都出现过。克

利在日记中曾写道:"我应该像一个刚出生的婴儿,对欧洲一无所知,既不了解诗,也不懂得韵律,完全处于一种原始状态。在这种情况下,我所要做的一切都应该是一些卑微的小事情,思考的东西也应该完全是一些极其微小的形象。我的铅笔将把这些极微小的形象画下来,一点儿也不需要技巧。"[21]格罗曼指出,儿童画同克利的作品相似,这简直是不言而喻的事,因为他不得不简化可见的直观物,为了给真正令人感兴趣的东西创造空间[22],这些令人感兴趣的东西是在儿童的画作里发现的那种天真的观念、幽默和讽喻的故事。当然,格罗曼的这一观点有些模糊不清,想要理解克利艺术与儿童艺术两者间的异同,还是要着眼于克利关于"形象"的基本立场。

阿恩海姆对克利类似儿童的创作风格进行了阐释,他认为在印象主义盛行的时候,还存在一种致力于挽回失去的客观世界的艺术,这就是克利的艺术。他首先指出,克利对儿童绘画的欣赏建立在"艺术真实"的观念发生改变的基础上——对于儿童和原始人(印第安人)来说,有时候形象就等于实物本身,而不是我们所认为形象是实物的模仿。现代艺术家正是吸取了这一原始观念,"事实上,任何形象,在我们的经验中都代表了它所再现的那个客观事物"。[23]阿恩海姆认为,由于现代艺术对形象和真实有着双重需要,就产生了克利《兄妹》(图46)这样的画作。在这幅画中,哥哥和妹妹分离的头部被一个长方形所融合,这一长方形既是哥哥的鼻梁,又是妹妹向后张望的脸,阿恩海姆认为这是客观事物的结构(现实的人体结构)和再现它们的形象(视觉看到的重叠形象)之间矛盾的体现。不过,这一观点遭到了马什(Ellen Marsh)的质疑,她认为这幅画的表现方式不是"矛盾"而是"复杂",这代表

图46 克利,《兄妹》,1930

克利对兄妹关系的深入理解，两人有着同样的血缘和父母，但又是不同的个体（有可能未来会背道而驰），形式交叉重叠中还产生了一种细微的幽默感。马什对比了一幅类似题材的儿童画，证明克利作品与儿童画有着极大的区别（儿童的画作中表示了对象之间的身体接触，却没有表示两者伦理或感情关系的复杂表达），克利的图像在儿童笔下是不会出现的[13]，这或许是为什么当有人说克利的画像儿童画时他勃然大怒的原因。

儿童绝非是克利的智力榜样，但儿童画作为他的艺术提供了一种"自然的"生成方式。克利在耶拿的演讲中将艺术家比作一棵树[15]，在艺术创作的过程中，艺术家就像一个通道和载体，这使我们看到艺术作品更自然、更主动的"生成"，也就是他所说的"图画的生长"（growth of image）。在包豪斯课堂上，克利告诉学生，"除非你朝着这个方向努力，否则你将永远无法实现。在这一过程中你不能半途而废，更不能从已知的结果出发……你必须从头开始，然后避免所有人为的痕迹"[16]，这种强迫自己忘记已知艺术技艺的目的就是要接近儿童画那样诚恳反映自己内心的创作态度。儿童的绘画作品反映了早期人类对世界的看法，儿童心理学家皮亚杰指出，儿童早期的空间直觉是拓扑学的，而不是投影学的，也不是和欧几里得空间相一致的。皮亚杰认为，儿童是可以区分开放和封闭的图形的，他们能够表明拓扑学上的关系：邻近、分离、包围、封闭等，虽然他们对于透视法和几何测量并不了解。[17]着力于物体之间相互关系的刻画而非物象本身，这或许就是为什么克利的作品有时同儿童作品如此相似。

(二)异常的他者

精神病人艺术(Art of the Mentally Ill,或称"局外人艺术"[Outsider Art])同原始人艺术、儿童艺术一样为二十世纪西方艺术带来极大的影响,美国当代艺术史家哈尔·福斯特在 2001 年的《十月》[12](*October*)刊发的一篇长文《盲目的直觉:现代主义者对精神病人艺术的接受研究》中梳理了这一论题。福斯特回溯了德国精神病学家汉斯·普林茨霍恩(Hans Prinzhorn)的工作,普林茨霍恩在海德堡精神病院工作时获得了另一位著名的精神病学家埃米尔·克雷培林(Emil Kraeplin)所收集的几千幅精神病人的绘画作品,1922 年,他将这些画作整理出版为《精神病人的艺术性》(*Bildnerei der Geisteskranken*)。这本书是欧洲第一本聚焦精神病患艺术创作的书,出版之后造成了很大的轰动,值得一提的是,这本书还启发了法国现代艺术家让·杜布菲(Jean Dubuffet)关于"原生艺术"(Art Brut)的创作。

在这本书出版之前,普林茨霍恩就曾为其中的一些画作举办过绘画展览和演讲,根据克利包豪斯同事施莱默的信件,1921 年克利很有可能去看过普林茨霍恩在法兰克福的展览[13],《精神病人的艺术性》一书也被克利放在自己的画室中以供随时阅读。在包豪斯任教的洛沙·施莱尔(Lothar Schreyer)曾记录下克利的一段话:"你知道普林茨霍恩的这本优秀著作吧?让我们看看,这幅画是杰出的克利的,这幅也是,还有那幅。你看这些宗教画,在宗教主题方面我就达不到这种表现深度和力量。这是真正崇高的艺术,直接的精神景象。"[14]福斯特以《新天使》为例,对比克利所知晓的精神病艺术家克纽普夫(Johann Knüpfer)的作品《圣体光形象》(图 47),

指出克利以普林茨霍恩的研究为中介受到了精神病人艺术的影响。两人的作品题材都同宗教形象相关,而就构形来说,两个形象几乎保持着一样的姿态,双手向上、正面示人,而且手指和脚趾都比较尖锐,就像野兽一样,本书绪论和本章第二节中也都提到"新天使"那野兽一般的形态。

图47　克纽普夫,《圣体光形象》,1910

福斯特指出,克利或许从这幅画中获得了一些灵感,但是两者还是有区别的,从对题材的把握上看,对于事物"不在场"(absence)的隐喻表达在克利(正常人)那里是存在的,天使的特异因此才能唤起本雅明对于弥赛亚真神的渴望;再看克纽普夫的这幅画,圣体光形象原本在天主教中是一个开放或透明的通道,经由它来展示不在场的上帝,而克纽普夫的这个野兽般的圣体光形象缺乏了对"不在场"事物的隐喻,不管它对于笃信天主教的人有多晦涩难懂,对它偏执狂制造者的"宗教视野"来说都是开放与透明的⑬,精神病人认为自己所画的形象是实存。福斯特还提到了克利艺术体现出的讽刺(irony)特征是被精神病人的意识所排斥在外的一种社会约定俗成的表达方式,换句话说,克利的天使更具多义性,而一幅具有隐喻和象征能力的画作是精神病人难以创作出来的。

福斯特还指出克利画作同精神病人艺术的另一个相似点,即图-底关系的混乱⑭。因为精神病人认知上的无序性,他们想要把每一寸空白填满的欲望十分强烈(能量的倾泻),因此时常丢失构建

克利与生成的世界

空间的规则；在克利这里体现为其对传统透视法的颠覆，这在本章第一节中也有所提及。福斯特以《有住者的透视法房间》（1921）为例试图证明精神分裂离艺术家是如何近在咫尺，在克利由传统透视法画成的房间中，视线遵守着相关的几何法则，但在细看之下又能看出奇异之处：房间里的居住者与其说是站在地板上还不如说是贴在地板上，他们躺在透视线条的下面，好像不存在于这个空间，形象是平面的；还有在地板上按照几何规则朝同一个方向延伸的透视线条中出现了转折或闭合，形成平面的门和楼梯。

这种将平面与立体空间进行联结的做法当然是对传统图-底关系的颠覆，但却不一定是精神分裂的表达。这样对室内透视空间进行研究的画作在克利那里不止一幅（还有诸如《幽灵的透视》[1920]、《有高门的鬼魂之屋》[1925]等），交错纵横的平面和三维线条不过证明了克利有意识地在画面上制造出双层空间（再现真实空间和图画空间/常人房间和鬼魂房间），这也是线条的生成性所决定的。由于使空间产生不稳定的感觉（线条徘徊在构成形象同构成自我之间而引起的振动），线性媒介塑造出了透明的物象，就仿佛物象与背景不分彼此、相互交织。总的来说，反映真实的视觉空间与探索形式本质的张力贯穿了克利所有的创作，福斯特称其为"对精神分裂的恐惧"[⑬]有些以偏概全了。

但福斯特关于克利从精神病人艺术中获得更加强烈的精神表达的观点[⑬]是有道理的，这主要体现在克利对色彩的使用上。自突尼斯旅行之后，克利开始尝试使用饱和度较高的红色、黄色等颜色。这一方面是受到德劳内、青骑士等画家的影响，另一方面同他对精神病人艺术的汲取有关。强烈的色彩背后潜藏着非理性的世界，国内著名的原生艺术倡导者郭海平先生（也是受到克利影响的中国当

代画家之一）在研究许多精神病人的画作之后指出，明亮鲜艳的色彩就是精神病人大脑中所出现的幻象[⑯]，就像克利所说的"直接的精神景象"。但我们还是可以找到二者的些许不同，正如前文所说，克利对色彩能量的平衡造就了他色彩的悦目，饱和度再高的色彩最终都趋于一种更强大的理性力量，从而使它们在整体的对比中获得了安宁。比起克利来说，有过精神病患病史的凡·高对高饱和度色彩的运用就十分不同，可以说，精神病人对世界的感知比常人更加强烈，他们的生成是无序的[⑰]，他们的肉身内部所产生的变化是常人难以用理性去揣摩的，这是他们始终停留在混沌之中的主要原因。

在三类边缘艺术（原始艺术、儿童艺术和精神病人艺术）中，最难以区分的正是精神病人艺术同克利本人的作品。克利在画作中多次使用的形象在精神病人艺术中比较常见，如"眼睛"：眼在一切生物中都是浮动的，它是不安定、没有着落点的特殊物质，反映了精神病人同社会、家庭和神之间紧张的关系。[⑱]可以说，艺术家在创作过程中正常与异常的精神状态本就难以区分，有时艺术家会剥离自己原有的传统和常识，进入全新的世界，如超现实主义画家笔下那些奇妙的景象、表现主义画家那躁狂症似的笔触、抽象主义画作中明亮色彩的涂鸦。同时，精神病人对世界的体验也没有超出人类的"原体验"[⑲]，他们的世界绝不可能和现实生活完全脱离，而只是对正常体验的变形。换句话说，正常和异常之间往往只是一线之隔，而探索人类感性形式、富有诗性智慧的艺术家是最有可能跨越这一线条的人。克利不仅自己受到精神病人的影响，他还影响到了精神异常者的创作，例如对奥地利象征主义画家库宾（Alfred Kubin）的影响。

可以说，艺术（造型艺术、文学和音乐艺术）所具有的这一力量是人类任何一种思想都无法做到的，在异常和正常之间，艺术搭建起了一座桥梁。精神分析学家荣格发掘了"曼荼罗"（Mandala）图案，曼荼罗是在东西方都存在的一个象征性图案，同时也存在于神经症病人的画作中。荣格认为这种图案是人类集体无意识的"原型"（archetype）图案，代表着建立中心的心理过程，在心理混乱的情况下画出这一图案就意味着病人正在不断回复秩序。偏离主题或图形的"分裂性线条"[⑬]，以及寻找回归秩序的曼荼罗图案都可以在现代艺术创作中找到，因为这一原因，绘画已经成为一种有益的精神治疗手段[⑭]。

二、主题的指引

克利所留存于世的九千多件作品虽然风格各异、千奇百怪，但却有着共同之处，即它们都有着自己明确的主题（标题），这些主题大多是文学性的，例如《女人的阁楼》（1922）、《被毁坏的土地》（1921）、《降雪之前》（1902）[⑮]等，就像克利所写的诗歌一样，它们充满强烈的隐喻和暗示。据格罗曼所说，在创造这些标题的过程中，克利杜撰了许多词汇（包括了许多新的国家和城市、植物与动物名称），而这些标题大多是以短语的形式出现的，像这样的短语标题有8 926条，几乎没有重复。[⑯]标题当然无法囊括克利作品的全部内涵，但它却反映出艺术家的创作意图，是观者理解克利画作的最直接途径，标题的象征意义同克利作品的形式表现有机地结合在一起，形成了其独有的风格。这部分我们将从克利作品的主题入手，寻找克利独特的生成语言之特征。

首先，克利的作品题目同神话、诗（戏剧）与音乐紧密相连，这部分将从前两者来辨别他构筑画作主题的思路和结构，可以说，思辨的哲学家、客观的科学家同神秘的诗人这三重身份决定了克利作品主题的抽象性和歧义性；其次，克利画作中的那些幻觉式的、变形的特征背后深藏讽喻，观者对画作标题的传统理解同对形式的感觉之间产生了差异，这种差异是艺术家对符号与意象的巧妙安排造成的，背后是对人生活与命运的清晰而模糊的指示。

（一）神话与原型

艺术家怎么看待一幅画作主题和形式之间的关系？首先在于绘画如何处理描绘性的题材，包括画作中最基本的物象和场景。霍尔曼提到，如果一位画家在他的表现方式中无视这种描绘性因素，他将会降低他的作品的明晰可解性。对题材的描绘为形式一定程度的自由留出了空间，同时又不失可阐性，对描绘性因素的存留构成了形式内容（同单纯表现物质的客观内容相区别）。形式内容在克利艺术中占有绝对的主导地位，即使是在他最抽象的作品中，克利也会使用题目来给予观者一个可以落脚的平台，但平台之后还可以走多远，就要看观者能否真正地理解他内在的创作理念。总的来说，当形式内容统摄着客观内容时，观众一开始就会发现自己迷失在暧昧之中，并且不得不寻找背后的神话意义。⑩

神话主题在克利画作中占有不少的分量，对神话典故的个人阐释通过克利与众不同的形式呈现出来，对主题和形式的整体理解融合在一起，展现出了克利艺术理论的丰富性，也成为许多研究者对其作品内涵进行探索的主要途径之一。此前所提到的《帕纳索斯

山》就是一例，克利把古希腊神话中的帕纳索斯神坛同音乐的对位法、埃及的金字塔相联，凸显出他对于帕纳索斯这一主题的多样化理解。在《厄洛斯》（图48）中，克利完全用纯粹的形式要素来表现这一主题。厄洛斯（Eros）是希腊神话中最古老的创造万事万物的动力之神，也是爱欲和生殖之神，在这幅画作中，厄洛斯的创造力通过两性的相遇和结合得以实现，画中的箭头分别是能量运动的指示与情欲双方的象征。在将要相遇的双方背后是不同色带的排列，与此前色调按照不同色阶进行循序变化的作品不同，这幅作品的色调没有内在逻辑，更加明亮或暗淡的色彩在互动过程中此起彼伏，中心的亮度越来越高，象征着互动强度的增加，情欲的运动在加快。厄洛斯分离、聚合诸种相异的世界实体的功能[⑩]在克利那里显现为形式要素的分析和综合。

除了对于神话主题的抽象诠释，对某个神话主题的具象模仿也出现在克利以神话为主题的画作中。罗伯特·诺特（Robert Knott）就指出克利三十年代后期的一幅画《脐心说》（1939）是对公元前570—前550年之间的一尊神话雕像《手拿石榴的阿芙洛狄特》的模仿，女神手拿石榴位于腹部，象征着身体的脐带——中心部位。著名宗教史家伊利亚德（Mircea Eliade）指出，在不同的神话体系中，世界中心的象征符号是不同的（除了肚脐，还有"山"、神庙或者某个地点、城市），"中心"表示了一种联结——天堂和地狱之间，还象征了创造的开始。[⑪]诺特认为，克利通过这个神话意象的挪用，来总结了自己一直以来的艺术创造中心论题（克利还有一幅《在中心》［1935］也有着类似的形式）[⑫]，并透露了艺术创造的神秘起点。另一方面，考虑到克利当时已经身染恶疾，时刻受到死亡的威胁，因此他对脐心说的思考更蕴含了艺术家对于出生、死亡、重

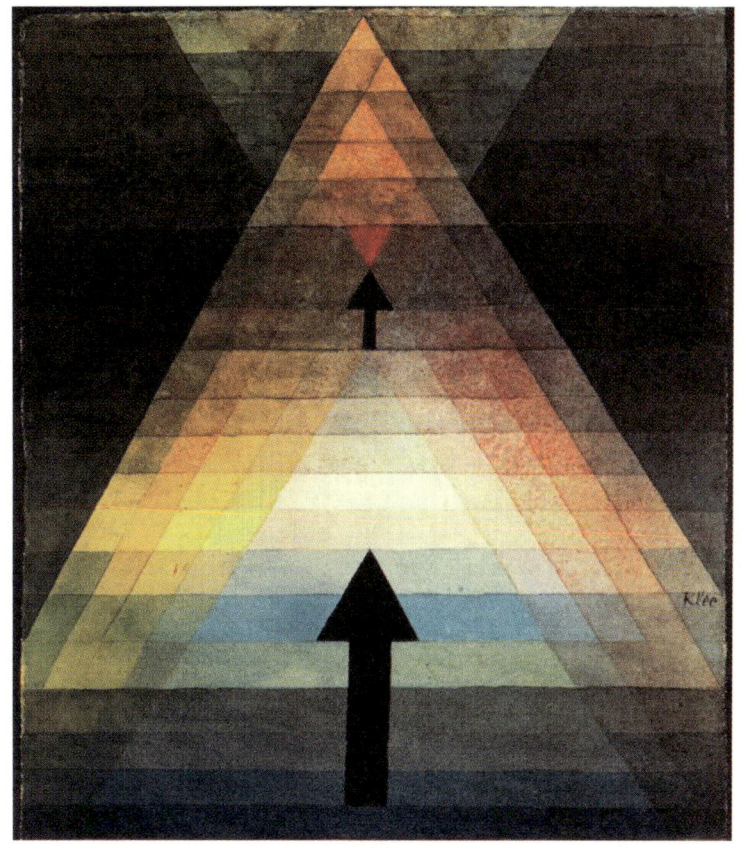

图 48　克利,《厄洛斯》,1923

生问题的理解。

从以上范例可看出，克利对神话主题的阐释并不是将其作为虚构的故事或人物形象来进行描绘的，他把神话作为理解宇宙的一条真实的路径，并通过形式所具有的力量去达致这一点。这不是对神话的摹写，而是神话思维的体现，德国哲学家、符号学家卡西尔（Ernst Cassirer）指出，神话的意识使得纯粹"描述"和"真实"感觉之间、愿望和实现之间、影像和物体之间确定的界限消失了，神话思想把生与死、存在与非存在作为两个相似的、同一存在物的同质的部分……神话思想把降生看作一种回复，把死亡看作一种生存。⑩因其如此，我们才能理解克利作品中那些人鬼共存、形象与阴影不分的奇异构想。卡西尔还提到，在神话中，时空融为一体，克利的"混沌"的来源之一就是神话。

对神话的追溯最终还是体现在形式上而非主题意义的传达上，这些符号或说意象之所以能让克利打开宇宙的法则之门，是因为神话"原型"⑩的作用。也就是说，克利没有停留在神话动人的虚构故事中，而是深入神话意象背后的事物"原型"，才能形成对世界最基本的哲学思考。事物的既成秩序在神话中被永恒化和神圣化，成就了克利的宇宙动力论（本书第二章中的解释）和利奥塔的欲望运动学说（男性的线条与女性的色彩）。

即使有时候通向原型的主题没有完全显示，我们也能够通过形式去作出判断，这里有一幅作品可以说明，这幅作品就是克利的《变形》（图49）一画。这幅画的标题没有任何说明，从形式上看也比较抽象，一看之下对于主题有些摸不着头脑，伊冯娜·斯科特（Yvonne Scott）指出这幅画其实是克利对神话"阿波罗与达芙妮"故事的描绘⑩：画面中左上角的红日象征着正在追逐少女的阿波罗，

图49　克利,《变形》,1935

占据画面三分之二的粗重线条勾勒出的人物就是达芙妮,达芙妮拒绝了阿波罗的求爱而一路奔跑。在快要被追上时,她的母亲大地女神盖亚将土地撕开裂口(图画中呈锯齿的褐色线条),把达芙妮拥入其中,父亲河神则施法让达芙妮的身上长出枝条与花朵,最终变成了一棵月桂树。克利所画的正是这样一个"变形"的过程,他描绘这一题材并非着重探讨爱情中的追逐与抵抗,而是希望从这一题材中寻找到人—植物—人之间的变化过程,这是生命变化的原型。在地球刚刚形成生命之际,最开始存活的是植物,其次才是动物、人,这个神话故事的迷人之处就在于引导克利去思考真正的生命历程,这是他通过神话原型进行思考的最好例证。

神话作为一种象征系统还联结起了形象和语言,也因此联系起了克利画作的主题与人类学、心理学等多种理解方式。巴黎符号学学派当代学者蒂尔勒曼正是在跨学科基础上对克利《神话花》(1918)进行了符号学解读。他指出,我们应当把绘画空间中再现

的自然世界看作是一种约定俗成,在解读这幅画的"花"与"鸟"形象时,他将其与性别相联系,认为花象征女性而鸟象征男性,鸟尖锐的轮廓与花圆润的形象饱含隐喻[⑱],这幅以神话中的花为主题的画作就变成了带有些许色情意味的创作了。

(二)诗歌与戏剧

除了神话的原型,诗歌也可以帮助我们更加接近克利的创作意图。在维柯看来,人类文化的真正统一是诗歌、神话和语言的统一。[⑲]克利自身就是一个热爱读诗与写诗的人,在已出版的《克利诗选》(Some Poems By Paul Klee,1962)[⑳]中,我们可以读到这些短小的诗歌。很久以来克利的这些诗歌都被人们所忽略,在他的日记与笔记得到关注和出版之后,这些诗歌才得以重见天日。克利的诗歌不仅对于后世了解他的艺术起到很大的帮助,而且还为德国二战后诗歌作出了贡献,德国诗人及评论家格哈德(Rainer M. Gerhardt)说,"在过去的十五年间,我还从未见过任何的德国诗人能写出与之相媲美的诗句"[㉑]。

作为一种文学体裁,诗歌有着自己特殊的表达方式,著名美学家苏珊·朗格(Susanne Langer)指出,诗歌是非推论性符号的形式,它所表达的情感正是符号的意义。[㉒]朗格所说"符号的意义"指的是诗歌语言对于生活中各种经验的呈现(诗歌的第一行就建立起经验的外表,生活的幻象[㉓]),同前文所说的图画的描绘性因素一样,情感由这些幻象的不同安排而产生。诗歌根据符号建立了一个新的虚幻的秩序,诗人以心理来编织幻象,就如同画家用形式要素来构图一样。朗格指出,一个作为艺术形象而创造出来的世界是供我们观看的,而不是让我们生活其中的,它不同于精神病人的世界

（他可以生活于其中）⑬。也就是说，我们需要适应诗歌的秩序，而且没有必要拿它同生活秩序进行对比，这与绘画的世界何其相似。

艾歇勒在《克利，诗人/画家》一书中指出，一旦克利的创作活动从诗歌转移到视觉艺术，他就将具体的诗歌融入到绘画中，除此之外，他的诗歌创作仍是十分个人的（就像日记一样隐私）。从创作技巧上来说，克利的诗歌有意使用韵律，不过不是模仿古作，而是进行一些韵律游戏，比如利用颠倒的十四行诗来制造出讽刺的效果，这同他受到德国诗人克里斯蒂安·摩根斯特恩的影响不无关系。摩根斯特恩是著名的讽刺诗诗人，经常使用机智的文字来制造出一种幽默感，克利《驴子》一诗就是对其诗《两头驴子》的模仿，克利希望获得摩根斯特恩那种将意象同语调巧妙结合的能力，类似"有一天我终躺在无主之地/紧挨着一个天使来自有名之所"⑬（Someday I'll lie nowhere/next to an angel somewhere）的诗句就将押韵同意象结合在一起。不免使我们想起克利画中的那些天使形象（《新天使》、《端着一小份早餐的天使》［1915］、《警惕的天使》［1939］），天使的出现同死亡相联，但他并不是前来引导死者进入天堂的，符号的意义与艺术家巧妙的安排不可分离。

艾歇勒指出，除了摩根斯特恩，克利还从德国剧作家格奥尔格·毕希纳（Georg Büchner）的《丹东之死》、达达主义诗人雨果·鲍尔（Hugo Ball）等人那里吸取了创作技巧⑬。他的诗歌将各种碎片化的意象组合在一起，例如，《这个快乐的人》（1901）中把"快乐的人"同"傻子""开花与结果""水罐""世界的中心"这些意象并列⑬，展现出了一种对思想生命的向往。有时这些意象有着明显的共同点，引发的情感比较同一，如《梦》（1914）："我寻找到/我的房子：那里空空如也/逝去了/一切都随着风，河流/改变了

方向/偷走了/我赤裸的欢乐，摧毁了的/墓志铭/白色/在白之中"⑱，这首诗的意象充满了逝去的忧伤。克利的诗歌意象更多时候具有讽喻功能，如《狼说》（1926）这首诗中，狼吃掉人之后问狗，"哪儿？/你说，他们的上帝在哪儿？"⑲结合当时的背景，可以联想到这是克利对战争或社会暗面的讽刺，尼采之后，克利又借诗歌询问了关于救世主的问题。

维柯提到隐喻功能的时候也提到了讽刺，他认为只有到人发展出了反思能力的时候才有可能拥有讽刺能力，因为讽刺是凭反思造成貌似真理的假道理⑳。除了诗歌之外，戏剧与小说所具有的讽刺效果也吸引了克利，他不仅喜欢阅读讽刺风格的现代小说（如德国奇幻主义作家霍夫曼的艺术童话，伏尔泰、塞万提斯与果戈理的讽刺作品等），还十分热衷古希腊时期的悲喜剧，喜剧大师阿里斯托芬（Aristophanes）是他的最爱。诗歌与戏剧的讽喻力量在克利的绘画主题中逐渐得以显现，如《猫与鸟》（1928）中猫和鸟的奇异搭配，猫的脸占据了整个画面，鸟儿位于它的前额或是大脑中，猫口鼻的颜色同鸟身上的颜色都是樱桃红，这使人在和谐构图中想到了杀戮的真相，整幅画同诗歌一样值得再三咀嚼。类似的画作数不胜数，如《玫瑰花园》（1920）和《羊羔》（1920）中线条的运动与形象的奇异交织，使得这些形象原本有的普遍意义（宗教和文化的）遭到了怀疑，再次说明意象的安排在诗歌和绘画中都至关重要。

诗歌对于克利来说并不是绘画的附庸或是同绘画相分离的另一种艺术类型，他最大的目标是将绘画同诗歌结合起来。他曾在日记中提到自己与诗人里尔克的交往和区别，"他的感性是非常接近我的，但我开始逼向中心，而他好像准备只指向表层的深度"㉑。克利

终究还是一个画家,他更习惯于用绘画形式来表达自己缄默性情之下的情感世界,同时对于宇宙的理性思考也是通过形式要素来完成的。在福柯与利奥塔对克利的分析中我们已经看到了克利的成效,他看到了图形与话语的区别,并试图以生成的线条贯通两者。

在巴黎符号学学派另一位学者保罗·法布里(Paolo Fabbri)看来,克利在诗歌同绘画中构建了相同的语义世界,以它们的参照和反衬构成了一种深刻的和复杂的意义的表达平面⑩。法布里分别从造型层次同像似层次两个层面来对克利一幅水彩画《斯芬克斯形式》(图50)进行符号学解读,造型层次又分为构图和色调两个部分。在这幅画的构图中,右侧部分的垂直同左侧部分的水平相对立,展现出整体不间断的动态形式;在色调上,这幅画产生了上升

图50 克利,《斯芬克斯形式》,1919

的运动感,但作为终点的灰点又把观察者引向一种情感的涣散之中。从命名的相似关系上来看,克利给予这一怪物以"斯芬克斯"之名,原因在于他对埃及文化的吸收(同样的构形又可以作为金字塔、棕榈和月亮出现),同时,克利对歌德(《浮士德》里的斯芬克斯)的提及与诗歌《两座山脉》(1903)增添了斯芬克斯的含义,再加上俄狄浦斯神话,这些互文性使克利想象出的斯芬克斯成为对于必须体验而无法接受的现在(朋友的死亡、战争的失利、王朝的危机)的一种占卜性和神话式的答案。法布里最后总结克利在造型和符号的相似层面所共同获得的意义,那是与黑格尔一样、赋予斯芬克斯以(水平的)开放运动和(垂直的)肯定张力的意识发展历程的手法[16]。

有意识的精神不是在与之适应的现实中产生的,而是产生于完全与之无关的事物,这或许就是斯芬克斯的真正意义。这种通过艺术形式来进行反思的能力正像本雅明所说"不像判断力那样,是一种主观反思的态度,而是包含于作品的表现形式之中;……最终完成于形式的有规律的连续性之中"[16]。具体说来,克利的象征不是在能指和所指之间画出一条直线,而是在外建立一个囊括能指和所指的过程,正如格罗曼所指出的那样,象征的联结效果导致了无限复杂的结构,它包容所有的一切——事物自身,其起源与生长,物质的意义与形而上学的意义,对过去、现在、未来的阐述——最后观者自身也融入到了创造的崇高过程中。[18]从形式与理念的联系中我们也捕捉到克利同德国浪漫主义思潮的共同之处(克利对歌德诸多艺术创造观念的吸收)。

戏剧(歌剧)主题的画作自二十年代开始出现,最终在克利的创作中成为一个重要的系列(《舞台布景》[1922]、《航海者》

［1923］、《喜歌剧中的女歌手》［1925］等），为何不在主题讨论中对其进行重点分析的原因是：从主题上来看，这些绘画作品刻画的不仅是戏剧的故事，还有歌剧的音乐，剧院的表演过程，人物形象既是角色又是演员。与其说是戏剧的脚本吸引着克利，不如说是表演本身那种亦真亦幻、似与不似之间的张力吸引着克利。格罗曼提到，甚至在希腊悲剧中，深深吸引他的不是悲剧主人公的命运，而是通过主人公与合唱队把命运变成歌剧的转化变形。⁰克利从戏剧中看到了语言、文字和音乐在表演者身上的结合，这为他将音乐具象化起到了很大的作用。本书第四章中将会提到，克利是如何借助剧院主题的画作重构了空间的深度，他借助"身体"的作用，展现了剧院中的审美变形。

　　通过对克利画作主题源头的发掘，可以看到文学作品对于克利的重要影响。文学带给克利的是对历史、文化以及人性更多的思考⁰，给予形式以明晰的指示和深厚的人文内蕴，主题与形式之间的差异引发了强烈的反思，这无疑是克利思想生成的重要路径。现在我们再想想克利在 1902 年写下的一段话，"做你生命的主人，乃是有所改进表现方式——不论是绘画、雕刻、悲剧或乐曲——的必要条件。不仅要支配你的实际生命，更要在你的内心深处形塑一有意义的个体，并且尽可能培养成熟的人生观。显然无法靠几条普通法则达到这目标，而是该让它像大自然一样成长"⁰。总的来说，克利二十年代到三十年代的艺术语言是其成熟的艺术理论之体现，通过此段时期饱含"生成"的创作，克利最终达到了这一目标。

第四章

克利与可见者的深度

克利在《创造信条》中提出:"艺术并不是呈现可见者,而是使不可见者可见。"[①]在克利的表达中,两处"可见"的含义明显不同,第一个"可见者"是指停留在观者视野内固定的对象,是艺术家面前静止的对象;第二个"使……可见"是主体与世界关系的体现,是观看有效性的原因,并包含"可见"与"不可见"的关系。"使不可见之物可见"指向艺术创造的源头,前一章中提到,克利"使不可见之物可见"的途径乃是"生成",生成原本就发生在身体的内部,并通过身体的深度来起作用,艺术创造因此与身体的存在方式相联。

这里的"深度"概念取自法国现象学家梅洛-庞蒂,法语"profondeur"一词来自拉丁语"profundus",可直译为深度或纵深。在拉丁文中,"pro"意指前方而"fundus"意指底部,无论是前方还是底部都是相对于主体自身来说的,因此从字面含义可析出"深度"本义就是人类用于分辨自身同空间之关系的表达,它是一个描绘人与空间、身体与世界关系的概念。笔者选择知觉现象学中这一关键概念来切入克利艺术中所展现的视觉和身体内涵,借此深入克利以生成之原则构建绘画空间的过程,解开其绘画中的变形之谜。本章将从以下三部分来进行叙述。

首先,克利追寻的深度符合梅洛-庞蒂从身体出发对深度进行的现象学描述:一方面,深度是主体和对象之间永恒存在的距离,是由身体逻辑而不是理性逻辑所决定的;另一方面,深度是身体内部对象的缺席,这种缺席指向更为广阔的存在,映射出一种绝对的视觉。从克利出发,梅洛-庞蒂确立了深度的整体性和中间性,他借助克利的创作信条和形式要素深入了肉身的内部空间。

其次,在克利绘画中存有的深度同水墨画的深度有所关联,二者是相互影响、互相促进的关系。在知觉现象学的基础上,本书讨论了东西艺术在深度问题上互通的可能性,再结合克利同东方艺术(漆画、诗歌、水墨、建筑等)之间广阔的关联,试图对克利绘画空间的特质进一步发掘。

第三,克利绘画的深度与音乐和剧场有着不可忽略的关联,正是在有关剧场的画作中,克利融入了对音乐和身体表演的思考,创造了"个体性的节奏"。这一节奏区别并包容"结构性的节奏",为建构个体所需要的剧场空间,而在更高的层面上利用"结构性节奏"。对个体的重视还体现在克利的微缩空间之中,在来源现实并居于现实之外的中间世界,克利看待一切都是平等的、耐人寻味的,这是他艺术哲学的出发点,也是他抗拒外部世界非人境遇的力量来源。

第一节 身体的深度

"深度"是梅洛-庞蒂(Maurice Merleau-Ponty,1908—1961)知觉现象学的核心概念,可以说,正是在这一概念的基础上,梅洛-庞蒂才建立起以视看为本质的身体现象学,纳入同艺术之间的对

话，并借此超越传统西方哲学对可见者的规定和看法。在梅洛-庞蒂走向肉身"深度"的现象学道路中，克利是必不可少的一环。在梅洛-庞蒂同克利的美学对话之中，肉身的深度得以形成，万事万物的生成正被揭示。本节将分别从对"深度"的现象学描述、身体的运动逻辑、身体内部的拓扑空间三个方面来加以论述。

一、"描述"深度

梅洛-庞蒂反对此前对空间的研究方法，他继承了胡塞尔发明的现象学还原的方法，认为首要任务应当是去"描述"空间②，而描述空间就意味着描述深度——主体与空间的关系。对深度的研究自《知觉现象学》始便贯穿了梅洛-庞蒂中后期的研究历程，在他看来，深度与自然几何学所定义的宽度（物体之间可测量的距离）有所区别，这种宽度乃是逻辑对空间的预设符号而并非空间的实存，深度包含但不等于这种宽度。对于梅洛-庞蒂来说，西方绘画中对几何透视法的运用就是逻辑对空间进行预设的典型例子，自文艺复兴以来，西方绘画开始以符合几何法则的透视法来再现符合理性的经验世界，放弃了早年埃及艺术中的粗重线条和没有阴影的平面构图。

透视法遵照静止的中心点来结构绘画时空，远近的对象以一定的比例大小显现，越到中心空间越收敛，最终形成远方的一个灭点。③透视法实现的生理性基础是很薄弱的，因为人无法只以一只静止的眼睛观看事物，有时眼睛还会遭受到其他因素（诸如病变、药物等）的影响；但更重要的是，透视法作为参与人类经验构成过程的理性法则虽然开启了许多条方向——短缩透视、斜透视等，但它

仍然只是绘画空间的表达方式之一,从一开始,绘画自身就抗拒着这种固定的模式,脱离理性逻辑的限制成了包括克利在内的艺术家奋斗的方向。

梅洛-庞蒂在后期指出,绘画语言本身就不是"由自然确立的":它有待于创造与再创造④,他一开始就直面现代绘画对传统绘画的反叛,从塞尚及马蒂斯等画家那里探求到其对线性透视法的改革。事实上,在这些画家之前,作为印象主义先驱的马奈就已经付出了努力,他不再以透视法的灭点为中心来结构画面空间,而是将绘画空间的分布"超中心化",例如《奥林匹亚》(1863)中不具备中间色调和轮廓鲜明的裸体,使得整个画面显现一种"平涂"效果。当代艺术史家 T. J. 克拉克因此认为其打断观者对裸体无边际的想象,使得画面缺乏连贯性⑤,因此而缺乏纵深感,趋于平面性。与马奈相似,塞尚也试图将视点分布到画面的不同地方,并刻意勾画出明显的轮廓线,再加上他独有的色彩建筑术⑥,最终使得对象产生变形并呈现出一种拙朴的感觉。

梅洛-庞蒂关注的是塞尚成熟时期的作品,那时候塞尚还未走向后期的抽象,他对透视法的改革不是简单地废除了一种构图规则或将绘画恢复到二维物的身份,那些后来的抽象表现主义画家比他走得更远。在梅洛-庞蒂看来,塞尚要通过本质直观来排除与绘画本质无关的现实性,把握的是绘画的"一种纯粹内在的被给予性"⑦。塞尚的目标使得其成为梅洛-庞蒂的研究对象,因为描述深度就是本质直观的任务。要想描述深度,就要明白"不应该描述科学知识所认识的视大小和双眼的会聚,而应该从内部出发去描述视大小和双眼的会聚"⑧,破除逻辑认识对空间的先入为主。而从内部出发即是从"身体"出发,这里产生了梅洛-庞蒂描述深度的两种

思路，均指向现代绘画的变革。

第一，从主观的身体体验出发来看深度的构成。梅洛-庞蒂指出，精神病患者或服食幻觉类药品的人的空间体验必然同常人大相径庭，主体看原来远的对象觉得近、原来大的对象觉得小，被规定为宽度的深度于是变幻不定，因无法得到确认而被取消。而我们知道，即使不是非正常情况下，眼睛所观物体也并非就像摄影或自然主义绘画那样清晰和具象化，塞尚的拙朴画风因此得到了解释。梅洛-庞蒂把塞尚对透视法的改革归因于其对真实视觉的忠实：在画面中，"一个圆倾斜时看上去像个椭圆，……实际上我们看到的是一个环绕着椭圆在颤动而又没有凝定为椭圆的形状"⑨，塞尚想要画的就是这样一个摆在他面前的有些倾斜的特定圆而不是几何透视中被普遍规定的圆。在塞尚对于轮廓线的描绘中，我们可以更多体会到他对于真实视觉空间的塑造，塞尚曾说过，在那棵树与观者之间存在着一处空间⑩，他的风景中不仅仅只有一座山、一棵树、一间房屋，还有包裹着观者自身与所见物体的虚空，空气中饱含着光线、露水与风。他试图将这些康斯坦布尔努力再现的事物以抽象化的色彩表现出来，这种观念在他的晚年时更加坚定，在1904年写给贝尔纳的信中他提到，"对我们人类来说，大自然的广度不如深度，必须在用红与黄制造的光线颤动中导入足够量的蓝色，以产生空气感"⑪，塞尚对于轮廓的态度是与他试图描画出空间中的真实这一意图息息相关的。

梅洛-庞蒂更深刻地指出，塞尚发明了与透视法不同的绘画空间的深度。主体将空间中的事物作为中心母题，不断地体验着事物并对事物作出反应，绘画成了这一体验过程的记录者。主体与母题之间的关系是变动不居的，在塞尚那里，这一关系表现为运动中的

主体尝试接近母题的努力,因此,他的画对于母题实施变形,力图把风景中的景物与不断运动的主体描绘为一种平行的关系,以达到对母题本质的全面把握,并从中确定主体的位置所在,这可以从克拉利所说的"他设置了一个不变的生理场所,却覆盖以轻微变化与位置不定的观念"[12]中得到启示。这更加证明了深度与时间之间的紧密关联,深度摆脱了几何学对空间的定义而成为空间的存在方式本身,要谈论空间和深度之关系的话,大概可以作这样的比喻,如果空间是一个生命体的话,深度就是其生命体征。

 第二,从身体内部中对象的不在场来看深度的构成。梅洛-庞蒂注意到,从真实视觉体验出发,画家早就承认了自己对物象的不全知视角。塞尚在去世前不久写给儿子的信中说道,"要将感觉表现出来总是非常困难。我没法表现感官所感觉到的色彩强度,也没有丰富的颜色来使大自然生动……主题如此丰富,以至于我认为,只需身体稍微向左或向右倾,不用挪地方,就能在这里忙上几个月"。塞尚曾告诉贝尔纳,产生光线的色彩感影响了他分辨事物之间精妙的交界点,造成了他的绘画的不完整或物体面与面之间相重叠的现象。[13]梅洛-庞蒂认为,轮廓线是绘画本身用于展示自身具象性的表现,只有变成"空无的展示",通过刺破"事物的表皮"来表明事物如何变成事物、世界如何变成世界,绘画才能成为某种东西的展示。[14]也就是说,轮廓线作为空间中固定事物的界线而存在,但是它并不表达为封闭事物内在结构的精确框架[15]。塞尚的感受说明原先那些可见的全知之物事实上是有着不可见部分之物,对象只是部分地被赐予我的,从生理结构上来说,眼睛长在人的前方而无法看到人的背面,往上看时不见下方;从时间上来说,视觉的一瞬只能留下物象此刻的印象,物象其他部分的观看则需要经历时间,

可以说，我们对物象（比如风景）的再现性描绘本身就只能展现其部分，物象是有所缺失的。

当对象朝观者显现时，它尚有未显现的部分，这些未显现的部分是缺席的，不过这种缺席对时间有一种效力。它指出显现部分的可能性（将来）和对于显现部分的回忆（过去），就证明物象存在空间之时也是同时存在于过去和未来的。这种对同时性的描绘在现代绘画中出现了：在毕加索的许多幅女子肖像作品中，人物的正面与侧面可以并存，人物的脸或身体就像在折纸游戏中被画家折叠起来，并按照不同的角度打开和关上⑯，在分析立体主义风格中，物象更以碎片化的形式呈现出物象不可见的许多面，毕加索借此揭示了以往在一瞬中无法看到而需要花费时间才能看完的对象全貌。而当你望向塞尚画作中树木、山脉的轮廓线时，你会发现它本身就是色彩与色彩之间的过渡带，这样一来，主体不再是静等着受到时间割刈的对象，而是有意识地积极同时间前进，不再害怕被无意识的时间洪流所吞没，这是一种深刻的现实性，在他刻意改变景物轮廓的风景画中，已含着一种与时间共舞的信心。这意味着深度不仅仅是空间的维度，还是时间的维度，事物的不可见性不仅仅是那些不可在一瞬之间被捕捉的面，还表征为事物的过去和未来。

当我们说一个事物"存在"时，同时意味着它同所有一切在同一时刻共在，就此来看，海德格尔关于"存在即在世界之中"正是梅洛-庞蒂时空观念的基础之一，海德格尔指出，"'在之中'是此在存在形式上的生存论术语，而这个此在具有在世界之中的本质性机制"。在世界之中意味着世界由于存在者的"在此"而对它揭示了自身，意味着与其他存在者的相遇，如果存在者本身是无世界的，那么它们永远无法相遇。海德格尔总结道，某个"在世界之内

的"存在者在世界之中,或说这个存在者在世;就是说:它能够领会到自己在它的"天命"中已经同那些在它自己的世界之内同它照面的存在者的存在缚在一起。[17]梅洛-庞蒂所说"有一种还没有在物体之间形成,尤其是还没有估计出从一个物体到另一个物体的距离、只是作为知觉向一个有名无实的物体开放的深度"[18]的描述说明了时间与空间在深度中的不可分割及延续性,"深度不能被理解为一个先验的主体的思维,而是被理解为一个置身于世界之中的主体的可能性",时空所发生的这一整体运动所形成的深度在克利的绘画中展现为"散步的线条"。

二、身体的逻辑

同塞尚相比,克利对于绘画空间的理解更具形而上的思辨意识,克利的艺术理论在习艺者看来十分抽象难懂,但却引起了梅洛-庞蒂的注意,克利关于艺术的笔记1959年在法国翻译出版时,梅洛-庞蒂深入地阅读了这四卷著作(英译版只有上下两卷),同时他还阅读了格罗曼的《克利》法文译本。在后期著作《眼与心》及1959—1961年法兰西学院的讲稿中,克利同他对绘画空间深度的理解成了梅洛-庞蒂的主要研究对象。立体派将物象拼贴的做法无疑取消了透视法,以马蒂斯为代表的野兽派更是以抽象的色块自由铺设在画布平面上,但深度问题并没有像许多评论家所说的那样就此消失了,克利指出,"今天的画家更倾向于在画面上创造一种平面效果。但是,如果平面的不同部分被赋予不同的价值,就很难避免一定的深度效果"[19]。这样看来,他对深度的看法接近于梅洛-庞蒂关于深度本质的探讨,即深度是具有多种可能性的、联结主体和客

体的一种知觉力量,因此即便是在平面画作中,深度也会因为知觉对不同部分的体验而存在。

作为第一维度,深度既融合了空间又融合了时间,既然深度不可被取消,那么又该怎么在绘画中进行具体表现呢?与同时代的抽象画家不同,克利没有排斥透视法中基本的图-底关系(对象从背景中凸现),而是想以此为基础来作出改变。在早期的一些人物素描中,克利首先放弃用缩减深度的方法来描绘对象的位所,所造成的效果就是事物不断向后退,但并不隐入背景中,缺乏名称和指示的背景因色彩而展现出一种原始混沌的感觉(见后文梅洛-庞蒂对克利色彩的阐释);到了后期描绘建筑与风景的绘画中,克利不再以具体可见的三个面(或三维的其他参照物)来呈现空间的三维,而是在空间中建造不同位所的平面,对象不再是居于具体位所的固定物,而是漂浮在空间中,图-底关系没有改变,但却夹杂了使空间不稳定的变动性。

克利虽然没有像毕加索那样将事物原本不可见的部分呈现在画作中,但他对空间维度的消除却以空间自身的缺失(消除所有规则)为条件来揭示空间的深度(空间的整体运动)。在《空间内的无构成物》(图51)这幅作品中,克利展现了一个没有具体维度的空间:从空间中大大小小的几何透视体来看,这好像是一个三维空间,但是每个透视体的法则都是有所区别的,线条的运动指向不同的灭点。观者很容易发现,克利用不同的色彩标注了不同的维度,而最明显越过维度的只有躺在前景中的人物,最后一个维度中敞开的透视体没有灭点,而是被涂以完全的黑色。空间的中心周围插着旗帜,指明了运动的方向。朝向黑色的运动、躺着的人物,这些都不免使人联想到死亡,空间的运动正是以一种不可避免的跨越既定

图 51　克利,《空间内的无构成物》,1929

维度的方式实现的。

为了构造绘画空间深度,克利发掘了线条的运动性,在《眼与心》中,梅洛-庞蒂指出问题不在于消除线条,而是解放线条,并指出克利线条之所以重要的原因[20]:过去惯常的看法认为线条不过是物体的属性、作为结构对象的一部分而存在,但克利给予了线条自在性——"一条运动的线条,在空间中自由且没有目的地进行散步"[21]。在克利成熟期的素描如《一个无足轻重却颇不寻常的家伙》(1927)、《散步的一家人》(1930)中,克利往往用一根线条就构造出了一个甚至几个人物形象,这种对线条的灵活使用正体现了身体的运动逻辑。

克利的"让我们去想象一根线条"也就意味着画家依照自己的身体把线条从物象固定的一部分剥离下来,使它成为对某种预先的空间性的限制、分隔和调整,而借此绘画就可以通过振动或辐射表现出某种没有移位的运动。[22]很显然,绘画并不是像动画的每一帧那样通过复制物象位置变化来展现物象的运动,而是通过身体与世界相联的运动经验来认知线条的运动,这种对运动的深刻逻辑(而不是感受)的运用使我们理解了线条的运动性。这便是为何画家所画的马可以在我们眼前奔跑的原因:因为马儿在每一瞬间都有一只脚[23],这只脚就是人将自身产生位移的逻辑移入马的运动中的表现。[24]

身体通过运动来同物象产生联系,它越深入物象也就是越深入自己,也就是深入自己的"内部"。克利曾以"树"为喻,把艺术家比作树干、艺术品比作树冠,树的汁液(图像和经验)从根部(自然和生活)流过树干,流过艺术家的身体,到达艺术家的眼睛,最终创造出了灿烂绽放的树冠。[25]克利没有说作品创作的最后一环是

艺术家的手而是说眼睛，这暗合了梅洛-庞蒂以视觉为中心的身体观念，克利十分了解画家是如何不需要用肌肉就可以感觉外在世界，图画向目光提供了内部视觉的印迹，以便目光能够贴合它们，它们向视觉提供了实在的想象结构。[⑳]

通过散步的线条，身体的内部被揭示了，鹫田清一指出，梅洛-庞蒂所谓的"内部"不是从外部观察者的"外部立场"向意识的反思作用复归，它把一切都还原到（自然经验）内属主体世界这一第三层面，从内部出发就意味着回溯到经验的根本位相，而经验的根本位相包含了知觉的"两义性"[㉑]，一方面知觉中的透视每次都随着我们所占的位置完全偶然地产生和变化，另一方面我们的知觉每次又通过它达到事物本身。这证明身体是第三层面的事物[㉒]：它并非是在世界内部的一个物质对象，因为它具有可交流的意识特性；但它又不同于意识，它是可触的肉身实在。接下来本文要说明的是，作为深度的产生之地，身体内部所具有的中间性为理解深度指明了方向。最终，可见者所具有的不可见性（身体归属于内部）使得身体朝世界敞开来，人们才更好体会到了"看"所包含的一切：视觉并不是思想的某种样式或面向自身的在场，它乃是提供给"我"使"我"与自身分离（身体的外部与内部分离）、从内部看到存在裂缝的手段，根据这一裂缝，"我"才面向了封闭的自我。

三、身体的内部

通过梅洛-庞蒂对深度的两种现象学描述，我们了解到深度不仅是融合时空的最原始的维度，它同时也是融合可见者与不可见者的存在第一维度。根据梅洛-庞蒂的理论，我们了解到艺术家所面

对的可见者与不可见者不仅是通俗意义上的——事物的可见面相和被遮挡不可见的面相，而且还是存在意义上的——用于描绘深度的可见的手段（线条、色调、明暗）与深度在身体内部不可见的秘密生成（克利散步的线条、塞尚的原始拙朴）。克利散步的线条使得身体内部向观者徐徐敞开，让我们有机会得以一窥主体观画的运动逻辑，但身体始终没有被一种或几种自身以外的逻辑语言所完全牵制，作为可见者与不可见者的交织，身体一方面是艺术形式创生前的先验场域和混沌母体，一方面作为生成的过程本身再现了深度在绘画中的形成。

在梅洛-庞蒂的后期研究中，身体成为艺术形式的母体，艺术创造正是一个从混沌到清晰、从无序到有序的过程，也就是克利的宇宙创生的过程。从混沌中产生有序正是形象的生成，也就是存在论意义上的深度。在克利的作品中，"散步的线条"首先以形象和自我之间的地带展现了其生成：一方面，线条严格遵循可见者的发生原则来构造形象；另一方面，它则以一种冒险的心态来构造着自己，同时也使对象发生变形。我们可以再次提到德勒兹关于生成之线的描述[②]，了解到生成的特征——一种生成始终位于中间，我们只有通过中间才能把握它，克利的生成之线不再是被固定在某一维度中的僵硬事物，而是线性媒介（linear-medial）[③]：一种展现了线条的运动倾向（从线的运动中产生面）而因此介于线条和平面之间，处于二维空间同三维空间之间的中间事物。线性媒介在克利二十年代描画建筑的作品中最为突出，诸如《隆金寺院的壁画》（1922）、《阿拉伯城》（1922）、《洪水冲走了城镇》（1927）等作品中出现的平面交织的建筑物就是典型例子。在《阿拉伯城》一画中，城市以多个相互交叠的长方形平面综合而成，除了空中的太阳

同月亮,建筑平面大多没有完全闭合。克利的建筑不仅是二维的(线条勾勒出建筑的图形),也是三维的(线条在空间中运动构成的深度),它以观者意想不到的方式呈现一座古老的城镇,这就是克利用线条所创造的视觉体验方式。显然,如果观者不了解线条的生成与变化,他就不会了解艺术家是如何观看这座城镇的,就无法跟随艺术家的步伐或目光,跟随艺术家的身体去观看和体验。

身体不仅依靠线条的生成制造出了绘画的深度,还依靠想象和体验试图进入他者的世界,梅洛-庞蒂后期对深度的认识没有再停留在对笛卡尔的批判之上,他慢慢意识到深度不再是主体所具有的探索世界的可能性。如斯坦博克(Anthony Steinbock)所说,梅洛-庞蒂的深度乃是一种对抗关系在主体中的整体体现:"它使那些确认了对自身的忠诚和与他者的差异性的,而不是无论如何都要解决对立关系中所产生的开放性和偶然性的事物共存。深度使我们永远被另一面的解体所威胁而无法突出其中任何一面,……它是存在与非存在之间的张力,统一化和多元化之间的斗争,相似和不同之间的相互作用。"㉝这种对身体整体性和中间性的探讨承接了前期对身体可逆性的考察,在梅洛-庞蒂的研究后期变得越来越普遍,最后构成物(主体)与被构成物(对象)的间隙变成了表里可以翻转的"褶子",意向性的线条变成了世界的纵深㉞,散步的线条的生成性变得可见,身体则变成了《可见与不可见》中交错和交织的网。

再次考量胡塞尔关于"什么是红"㉟的命题时,梅洛-庞蒂指出我们是依靠视觉"沉入"了颜色,最终发现色彩只有在与周遭联系的维度中是不同的,同被它排斥、被它支配、被它吸引的其他色彩相联时才成其自在㊱。在克利三十年代的色块格子画中,不同的色彩按照正方形并列在画布上,每一种色彩都因为处于其他关联的色

彩之中而获得其本质。在1959年法兰西学院笔记中,梅洛-庞蒂慨叹克利的色块映射了作为拓扑学空间的身体——相邻和蕴涵的关系存于其中⑤,这种空间的深度是不可见的关系本身,也是另一种生成。对关系的表达甚于对物象的再现,这正是为什么克利的画在根本上与儿童绘画十分相似的原因。⑥相较德勒兹而言,梅洛-庞蒂的空间多样性不是以无限的生成来决定的,而是由主体同在世界之中所相遇的存在者之交往和关系所决定的,因此也就显得更加主观更加封闭,但同时也更加内在更加本质。

第二节 绘画的深度

法国当代著名的现象学家米歇尔·亨利(Michel Henry)在谈到现象学同艺术之间的关系时指出,现象学的成果就是指出世界具有建立崭新本体论维度的永恒可能,而艺术就隶属于这些崭新维度。我们在全部现存的事实和一种真切实体的世界中都找不到其源头,然而艺术却可能使我们返回到多种更为基础的潜在力量。⑦这一观点指出艺术对于存在的特殊性和必要性,艺术使人返回到更为基础的本源,重点体现在两种重要的现象学研究思路中:第一是艺术同真理之间的关系(将在本书第五章中呈现);第二就是艺术同知觉之间的关系,这已在前一部分对梅洛-庞蒂的克利研究中进行了阐释。本节接下来会继续将这种思路扩大到对中西绘画深度的研究中。克利艺术与东方艺术之间有着复杂的关联,一方面他受到了中国漆画、中国诗歌与水墨画的启发,另一方面他也对现代东方艺术造成了广泛的影响,本书选择从这一影响研究入手,继续探索其绘画深度的特质,追寻东西艺术的共通之处。

一方面，克利在从艺道路上受到了东方艺术的影响，这体现在他受到中国诗歌、书画、工艺美术及日本浮世绘的影响，尤其是中国古诗与工艺美术对他的直接影响十分显著；另一方面，克利对于东方现当代艺术的影响也是十分突出的，曾留法的中国现代画家朱德群、赵无极、吴冠中等都对克利十分关注，其中赵无极与朱德群作为登上世界艺坛的华裔画家在创作生涯中都曾有过向克利学习的经历。除了美术，克利的影响甚至蔓延到了其他领域，笔者暂以日本当代建筑师伊东丰雄（Toyo Ito）对克利的学习作为例子来说明这一点。

　　克利很早就对中国文学产生了兴趣，尤其是中国古代诗歌[39]，这同他自己写诗不无关系。他在慕尼黑定居之后曾阅读汉斯·海尔曼（Hans Heilmann）1905 年作序的德译《中国抒情诗》（*Chinesische Lyrik*），这是妻子莉莉赠送给他的礼物。在海尔曼的序中，作者注意到中国诗歌的每一个词都有它自己的绘画符号。1916 年，克利就为其中的几首诗歌绘制了六幅字图[40]。艾歇勒指出，在为中国诗歌绘制插画时，克利发现了其所同时具有的两个传统：文字传统与视觉意象传统。克利意识到将诗歌与视觉意象结合起来的中国"诗画"丰富的历史，同时也抓住这个机会，以便从现代主义的角度重新审视西方手抄本的启示。[40]如果说，手抄本为克利提供了词语和形象之间的外部转换（字母既是单词大写的首字母又是装饰的图形）[41]，中国古诗就为他提供了词语和形象的内部转换（词语和意象及外在形式三者间的互通）。

　　中国古诗对于克利来说是一种很特别的艺术形式。这是因为除了文字和画面，诗歌还承载了另一种很重要的创造，即书法（calligraphy）。书法最早产生于文字大一统的秦朝，作为外国研究

者的艾歇勒注意到,到了宋朝,随着"整体的诗画"的出现,一位艺术家能够创作一首诗,证明他已经掌握了三种技艺——诗歌、绘画和书法。书法、语言和视觉意象之间的结构相似,这是中国诗歌与绘画的共同之处。中国诗人/画家的首选主题是自然,用简洁的、意象化的词句来挑战视觉一致性的传统,即在想象自然语言的视觉相似性时,诗人/画家可以选择绕过描述性的意象(语言),而倾向于构图布局(画面)和节奏模式(书法)之间的对应关系。[42]

格罗曼对于克利各个阶段的创作重心有着准确的把握,他明确指出克利1916年到1918年中那些含有字母的水彩画是对中国诗歌的另一种体验,表现了克利对字母、词语和意义的看法[43]。克利的字母入画不是任意的,有着总体的考虑,在构图中,这些字母或成为建筑的一部分,或是人物身旁的标语(为了指明其身份),它定义了文字和视觉元素所占用的文本空间。艾歇勒指出,文字与视觉双重编码的空间是中国诗画的特征,正如克利的结构网格(文本空间)和他诗歌的语言单位之间的交流[44]。如在《从过去夜晚的灰色中出现》(1918)这幅画中,为了在语言和视觉符号之间达到一种明显的诗意距离,克利完全消除了说明性的图像,将线条(字母)与色彩替换为主要的视觉符号。在这样做的时候,他保留了中国人对文字的偏爱,这标志着在重新建构"诗画一体"(ut pictura poesis)范式的理论前提的过程中迈出了重要的一步,进一步推动了现代主义艺术对抽象的追求。[45]

书法为克利的艺术带来了一种内在的节奏感,字母得以顺利地分解为线条和色彩而又不脱离文本结构,正像宗白华先生所说,中国书法中的"一笔书"[46]带来的线性流动深入到了西方艺术线条的运动之中。罗丹(Auguste Rodin)的雕塑也可以在万千形象中见到这

一条贯注于一切之中的"线",一笔书或一笔画正是保证了气脉的绵延不断,"血脉不断,构成一个有骨有肉有筋有血的字体,表现一个生命单位,成功一个艺术境界"[47]。西方的字母画同中国的书画有着很大的差别,很难说从字母的书写中看出气势的连续性,但在《让他以他唇上的吻来亲我》(1921)这首包容了乐曲和歌词的诗歌画中,克利充分使用了画面的构图和色彩,将正常书写的字母或大写加粗,或直接涂抹修改,黑色的字体同画面总体的冷色调相应,字体的排列和下划线一同向前运动。展现出这不是单纯的歌词复述,而是一幅书画意义上的作品。

中国书法将安排字的框架结构与布置字、行之间空白的方法称之为"布白",除了纳入文字、形象的作品整体的流动性,中国书画中的"空白"同克利绘画空间的结构有着相似性。空白在一幅书画中要分布恰当,和笔画有着共同的作用。[48]宗白华先生指出,虚实相生乃是中国艺术的特点,无论是在书画里还是舞台上,对空景的要求实际上是为了凸显出表演的真、意境的真[49],八大山人的鱼和克利的鱼都游于空无的空间之中,不拘泥于一池、一缸、一湖,从这一点来说,克利对物象的探索已经与东方艺术意境结下了不解之缘。克利研究者费加尔(Günter Figal)还结合禅宗庭院来说明"空无"(emptiness)在克利艺术中的作用[50],空无不是需要填充的空间,就像在中国绘画中一样,空白是自给自足的存在。

除了中国书画之外,中国古老的漆画艺术也对克利造成了影响,相信这一艺术也是他通过"青骑士"而了解到的。克利二十年代的黑色背景绘画中就有着漆画留下的印迹。中国的漆画艺术最早可见七千年前,在新石器时期的考古发掘中就已经出现漆器,漆画是画在器具之上、以器具为载体和媒介的绘画,是一门既具有装饰

作用，又富有艺术品格的美术种类。漆画的独特性在于它的色彩和材质，漆是用从漆树里割取的一种透明液体制成，这种液体容易瞬间氧化，氧化之后高度防腐，并呈现出深褐色，加入石墨、铁锈水成为黑色。后来又发现天然硫化汞（银朱）可以入漆形成美丽的朱红色，因此黑红两色成为漆画最早的颜料，人们往往用黑色做底色而红色为勾勒形体的主色，这在春秋战国时期的楚地所出土的文物可看出。[51]

漆器同其他艺术品一样是通过海外贸易（"丝绸之路"与以日本和东南亚作为桥梁的海上贸易）传到西方的，在此之前西方没有漆画，这是我国独有的工艺。虽然漆器传入西方较早，但对漆器开始认识却是在十六世纪到十七世纪之间，十七世纪末，在德国柏林就成立了一个漆饰研究中心，打算用新的工业漆来代替天然漆。漆器以装饰盒、屏风、家具的形式进入西方的绘画当中，例如在法国著名的洛可可画家布歇（Francois Boucher）的画中就有许多表现。[52]布歇还画过以中国人物为题材的一系列宫廷画作，如《中国皇帝上朝》《有中国人物的风景》《中国集市》等，十分具有历史价值。

漆画这种以浓重庄严的黑色作为底色而在上面进行其他色彩的绘画方式加重了色彩的强烈对比和整体装饰感，这是克利之所以受到漆画艺术所吸引的原因，黑色底子是他尝试玻璃版画时就已经运用过的一种手法，但那时他是从黑色中剥离出轮廓，黑色并没有凸显其作为背景的独立性。漆画艺术使克利大胆地尝试厚重的黑色底子，并用其他色彩直接在黑底之上描摹，如《鱼的四周》（图52）、《黑王子》（1927）、《杂技师肖像》（1927）等。在以"中国人"为题的两幅画作中，克利用来自中国的技法描绘了中国人，格罗曼对

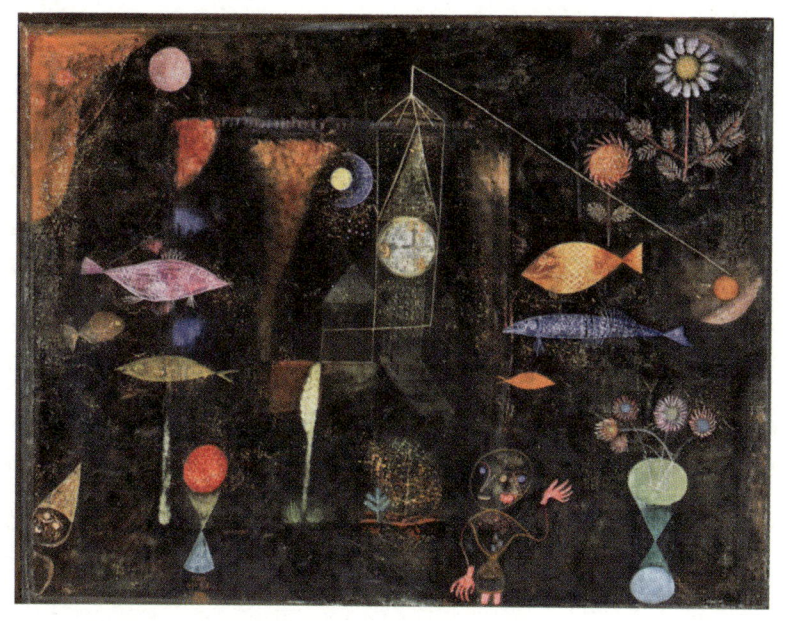

图52　克利,《鱼的四周》,1926

此说道,"在黑色背景上的对象松散的排列、棕褐色的釉料以及精细的瓷器都具有某种中国的特征"⑬,可以说,克利对黑色的运用是他同时代画家中最为大胆的。

漆画和陶瓷上结构人物的方式为当时的欧洲人所不能理解,十八世纪的一位法国神父杜赫德在其编写的《中华帝国通史》中就提到当时这些绘画形式给当时欧洲人留下的印象,"如果我们相信了自己亲眼看到的漆器和瓷器上的画,就会对中国人的容貌和气度作出错误的判断。……他们严重损害自己的形象还被蒙在鼓里。他们只是被人当做奇形怪状的人"⑭。正是这些奇形怪状的形式引发了克利的共鸣,他在《亚洲的杂技舞团》(1919)中描绘了来自中国的杂技演员,人物动作扭曲、形象怪异,舞台则布满了克利惯常交错

的编织结构；在晚期所画的《中国陶瓷》（1940）中，克利又再次回溯了中国主题，其中遍布的十字形图案、图式般的鸟和花与重叠的人物是克利对中国装饰的理解结果。

赵无极与朱德群两位画家是受到克利影响最深的中国现代画家中的佼佼者。正如范迪安先生所言，二十世纪的中国美术有着种种文化表征，其中最突出的莫过于中西文化碰撞下中国美术的变革和中国美术与国际艺术的交融。[55]赵无极和朱德群的艺术融汇中西、为时代美术的转变作出了极大的贡献。作为杭州艺专[56]的学生，两位画家都极早接触到了西方现代美术的最新情况。在对西方美术借鉴的过程中，两位画家都不约而同地选择了克利的艺术作为学习的对象，这主要是由于克利的艺术语言同中国传统艺术语言有着相似之处，代表了西方朝向东方的那一面，为西方艺术自身的发展提出新的路径。

先来看赵无极对克利的学习经历。出国后，在初到巴黎的时期，赵无极很快结识了亨利·米肖、贝聿铭与让·杜布菲等艺术家，还同贾科梅蒂成了邻居。1951年，赵无极来到瑞士并观看了克利的作品。他被克利的小幅水彩画打动了，克利的作品中流动的色彩与半抽象的符号给予赵无极以极大的启示[57]，克利表达的符号在赵无极看来与中国书法有着相似之处。赵无极长时间地在克利的画作面前徘徊，细心揣摩着画家的意图，体会从具象到抽象的转变依据，虽然他对于西方传统绘画的方法十分熟悉，但克利具有现代绘画符号的表现却使他震惊，从克利的色彩和符号中他看到了空间的无限展开。发现克利的绘画是赵无极绘画事业中很重要的一步，通过克利，他发现了西方绘画的另一个层面，这是西方人很难直接达到、但却可以通过中国哲学去把握住的层面。

赵无极开始接近克利的训练来自于他开始对主题进行更深入的构思，这个主题通常是很小的对象、在过去的绘画中不能登上高雅之堂的小品，比如一条船、两条船、一个静物、一片风景⑬。而这些对象并不是完整地呈现在画面中的，总是有一些半抽象的符号用来表现主题，《锡耶纳广场》（1951）这幅画简直就像是克利亲手画出来的一样，建筑用线条简单地结构起来，让人大体辨识出升旗台、教堂等，但笔触却是杂乱的，甚至带有克利最有特色的微细的毛边。这幅画的背景同克利模仿壁画的背景一样，形成了十分古旧与粗糙的黄色底子，足以见得赵无极对克利技法的深入把握，这即使是文物临摹专家在短短时日也不可能做到的。在二十世纪五十年代初，赵无极从色彩还是笔触上都有克利的影子，他的这一时期也因此被称为"克利时期"⑭。

当然，对克利的一味模仿并不是他想要的，赵无极开始从主题上偏向东方，创作了《龙》（1954）、《向屈原致敬》（1955）这样的作品。在这些作品中，赵无极创造了自己独有的符号，一种建基于克利对象形文字与楔形文字的学习成果，以及赵无极自身对中国古代青铜纹样与甲骨文的了解而形成的符号。在《龙》中，这种符号在形象上组构了龙的身形、麟甲，又代表了甲骨文的"龙"和青铜器上的"夔龙纹"（赵无极符号中的停顿和转折就是借鉴了龙纹）。在《向屈原致敬》中，这种符号虽然还存在，但它的外部造型力量完全隐去了，赵无极越过了克利处于"似与不似之间"的创作。我们只能够按照艺术家对符号的发明来找到文化的源流，以留下一点阐释的空间。假如我们了解赵无极的创作历程的话，就会发现他走向了一种彻底的抽象，他中后期的作品与其说接近克利还不如说接近罗斯科（色彩的震荡和微妙的变化构成了画面的主体），但是，

克利早期带给他关于色彩的生命力却一直存留在他的作品中,不断被放大。

对克利艺术语言的借鉴在朱德群那里几乎以同样的方式呈现。克利对朱德群的影响同样是阶段性的,而且也是在刚刚开始创作抽象艺术之时。有研究者认为,克利对朱德群的影响甚至一度超过了德·斯塔埃尔(Nicolas de Stael)对其的影响[⑤],后者作为抽象表现主义的第二代领军人物而闻名。这可以体现在1956年的《抽象尝试》中,在这幅画中,朱德群同时将巴黎冬天和记忆中台湾八仙山景结合在一起,呈现了一个梦幻的世界,在画面纷乱的线条中可以依稀感受到克利线条的影响;而在作品《街景》中,高楼以线条的方式不完全地呈现,间或出现的色彩富有韵律感,使得整幅画面充满动感[⑥],这使我们想到克利关于建筑的那些作品,形象的生成性逐渐凸显出来。当然同赵无极对克利的学习不同,朱德群把克利的线条与色彩当作中国笔墨的另一种形式,他没有模仿克利的创作意图,而是将克利的语言作为走向水墨的新方法。克利的艺术同样成为他达到完全抽象的一架梯子,他同赵无极一样,既要向之学习又要越过它走向新的阶段。

吴冠中指出,水彩刻画物象的能力不及油画,但其湿漉漉的水中作业往往善于表现油画难于仿效的舒畅韵味,西方重要画家一向只是把水彩当成速写的手段,但克利却用水彩创作了许多精美别致的作品[⑥]。赵无极和朱德群对水墨的重拾是他们找回自我文化渊源的体现,当两位画家有意地将克利的水彩当作笔墨来作画时,一切都不一样了,媒介不同了,画布变成了宣纸,色彩变成了墨色,墨汁洇染在宣纸上,在黑白两色之间形成了千变万化的色调与氤氲的云烟。在赵无极的《风》(1954)与朱德群的《无题》(1967)中都

分别展现出来了,纵然如此,但轻松的笔调、淡然的色彩和松动的空间㊿仍然是克利和两位画家共有的。绘画空间呈现出的无限感被放大了,深度由气韵来呈现。

 克利绘画中对空间深度的构建不仅对东方的画家们产生了影响,还影响了建筑师对现实空间的组织方式,著名的日本当代建筑师伊东丰雄正是一例。我们可以从这位建筑大师的创作历程和作品中看到克利关于线的动态构成和流动观念的影响,克利的绘画空间深度同样可以体现在建筑的空间中。克利首先引起伊东丰雄注意的是他作品的"透明性",在翻译《样式主义和近代建筑》一书的过程中,关于克利的透明空间的论述引发了伊东的兴趣。在克利的绘画中,事物没有位所、处于虚无的空间内,线条作为生成的线性媒介起着作用,面与面、线与线之间交错重叠。伊东将透明性运用在建筑的材质之中,偏重使用钢化玻璃、多媒体显示屏,例如在日本的仙台媒体中心这栋建筑中,形状各异的巨大钢柱、外部的玻璃与高度不同的楼板组成了一个流动的空间,它不是吸收光线而是任由光线从中穿透,并在不同的角落里运动,构成一片缥缈之景。㊾

 除了对透明性的理解,伊东对克利的"使不可见之物可见"同样有所借鉴,形式的构建完全来源于艺术作品对宇宙动力秩序的吸收。正是如此,费加尔才指出,对克利空间的理解使伊东丰雄既脱离了早期包豪斯那种抽象的欧几里得空间建筑,又与依托于自然环境的赖特(Frank Lloyd Wright)㊿等人的建筑风格不同,最终形成了与自然相平行的建筑。㊿要令建筑像水一样流动,像植物一样生长,这些在克利的画中是可以实现的,但在现实空间中这如何可能?伊东利用了新型的建筑材质创造出自然的动力状态,1986年的作品《风之塔》在建筑表皮上的铝板和穿孔玻璃之间安置了计算机

控制的灯泡,这些灯泡会因风向、风速、环境甚至是噪音等的改变而改变灯光颜色,这些色彩稍纵即逝,就像风一样[67]。对于伊东来说,克利"使不可见之物可见"的理念不仅可以在绘画中实现,在建筑中同样可以实现,最重要的是掌握自然内在的发展规律。

在梅洛-庞蒂看来,可见的世界与身体的运动投射世界乃是同一存在的不同部分,"身体的空间"是所有其他空间(包括绘画空间、雕塑与建筑空间)的起源,"身体本身因为感觉的双重结构,可以构成自我反射的区位空间,因而外物可以通过类比,与身体空间形成定位关系"[68]。借由身体,无论是在绘画中还是在建筑中,体验宇宙的运动都能成为可能。在克利作品的透明性与运动感之中,建筑师看到的是空间的无处不在,环境、场所不是衬托空间的事物,它们就是空间本身。

第三节 剧场的深度

克利关于剧院的画作主要描绘的是歌剧及演出。歌剧属于戏剧艺术,它的话语是音乐,是一门音乐与剧情并重,结合了表演和美术的舞台艺术,因此也成为克利探索音乐与绘画形式创造和主题的最好平台。克利对歌剧的热爱自小受到其母亲的影响,他的母亲在他十岁时就带他去观赏歌剧[69];19岁的克利在中学几何笔记本上的速写涂鸦《埃尔莎之梦》(1898)描绘的正是一位流泪高歌的歌剧女演员;在魏玛包豪斯教学时期,克利有段时间甚至每天晚上都去听歌剧。歌剧对克利的重要性不言而喻,除了那些从主题上就能看出来的与歌剧有关的绘画,克利还有许多作品中渗透了歌剧的影响,格罗曼说得很清楚,我们可能永远不会准确地知晓,在他的作

品中,到底哪些或有多少幅是暗指歌剧的。[20]

歌剧为克利提供了丰富的视觉语言,这不仅体现在歌剧形象为克利提供了可描述的形象,更体现在剧院的综合表演(音乐、舞台装饰及演员演出)为克利探索深度提供了帮助。可以从两个方面来看:首先,克利从歌剧中看到了音乐、诗歌与表演的结合,这深化了他关于音乐主题的绘画创作,通过"个体性的节奏",克利将剧场建基于演员的表演之上,体现了身体和物象的深度,打破了单调的社会生活节奏;其次,克利的空间不是公共性的,而是个人性的,不是宏大叙事的,而是微缩幻想的,对比同时代尊崇公共和宏大的剧场空间,克利的空间是微缩的剧场,显现出一种对立与批判性。

一、音乐与表演

(一)个体性的节奏

要理解为何歌剧成为克利绘画的艺术资源,首先要对歌剧有一个简单的认识。歌剧是以音乐为语言的戏剧,最早可以追溯到古希腊时期的悲剧,兴起于十六世纪末意大利的佛罗伦萨。[21]歌剧是依照线性建构起来的表演模式,从幕间到幕间逐步推进,情节总被歌曲、庆典或芭蕾舞插曲打断。[22]歌剧的音乐部分包含了声乐和器乐两部分:其中声乐包含咏叹调(角色表达心迹的独唱)、宣叙调(描述情节和人物形象的说唱)、重唱(两个或以上角色表现各自情感时的演唱)、合唱(众多角色的共同歌唱)及朗诵对白(有或无音乐的"说话");器乐部分包括了前奏由乐队奏出的序曲

(overture)与歌剧幕间乐队奏出的间奏曲（Intermezzo）。㉓

从题材上看，克利较为喜爱两类歌剧，第一类是德国那些以艺术童话㉔作为主题的歌剧，从莫扎特的《魔笛》开始，德国歌剧中的人物性格就已经变得不鲜明也不典型化，人物行为的目的性也变弱了，这同传统的悲喜剧完全不同，对《魔笛》的喜爱与其他同类型艺术童话的喜爱贯穿在克利关于歌剧的作品之中；第二类是意大利的喜歌剧，例如莫扎特的《费加罗的婚礼》、《唐·乔万尼》（《唐璜》）等喜剧作品，为这些歌剧克利画下了许多幅素描和水彩画，包括《巴伐利亚的唐·乔万尼》（1919）、《巴尔托洛医生》（1921）、《"唐璜的迷恋"最后一幕》（1913）。这些喜歌剧中的人物无法用邪恶或正义来定义，比如风流潇洒的唐璜，他引诱了众多的女性，直至死也不忏悔，这种邪气与灵气结合、情人与仇人一体的形象十分吸引人。

这两类歌剧都有着相似之处，即主题不明确、教化作用不突出，情节和人物都无法主宰歌剧的全部，正如格罗曼所说，从冒险到虔诚，从荒诞到美好的剧变并没有打乱歌剧世界的统一性，因为歌剧的总体效果是依靠对比与矛盾，而且最为丰富多彩的真实存在归结于幻觉的不真实的世界，这种幻觉像面纱一样遮掩难以描述的东西㉕。从剧场的英语词源来看，"theater"这一词汇来自于古希腊语"theatron"，意为观看的场所。也就是说，剧场同观看这一行为息息相关，不过，歌剧却以音乐增添了"观看"的意义，试图以听觉来与视觉一道拓展舞台的空间。

一般说来，歌剧有着一个固定的主题，这个主题是指戏剧进行中那些有鲜明特色与概括作用且经常重复、变化、展开的旋律。这种旋律可以是一个动机，也可以是一个乐句，可以是一个乐段，还

可以是一首单曲。㉖英国文学家萧伯纳在评论瓦格纳的歌剧时提到，主题音乐系统带来了交响和声的趣味和合理性，以及音乐的一致性，让作曲家得以尽情开拓他旋律素材的每一层面与质地。㉗歌剧的主题旋律与故事的主要内容或者基调相对应，这也就是歌剧所具有的戏剧性。而借助歌剧音乐独特的戏剧性，克利可以在绘画主题中顺理成章地引入对音乐的把握。

在本书第二章中已经提到乐曲和绘画结构的相通是克利得以成功进行音乐绘画的基础，这牵涉到"对位法"及赋格曲，包括十二音的发明。众所周知，音乐是线性的时间艺术，这就意味着在由一个调性写成的一首曲子中，主调始终是牵着听者前进、可以随时出现或随时消失的形象，这是任何造型艺术所捉摸不到的。奥地利作曲家韦伯恩（Anton Webern）指出，正是作曲家对主调终止段的处理导致了调性的瓦解。㉘调性瓦解的条件是对位法的出现，对位法是关于和谐音乐的研究，是同时发声的理论，在对位法中，主题不再起作用，而是几个独立主题同时呈现，造成了一种同时呈现多维性的现象。通过勋伯格对"挂留调性"（suspended tonality）的发明，对位法更进一步使调性被模糊化了，主调消失了，所有十二个音权力平等，产生了现代的无调性及十二音音乐。

音乐的结构呈现出多元化的进程，这使得线性的发展得以顺利转变为空间的结构，对位法与调性系统提供了更高层次的绘画规律，是图形之间相互关联的秘密。在将克利同音乐家的对比研究中（这些研究是克利研究中不可忽视的一部分㉙），克利同韦伯恩之间的关系常被谈论，尤其是克利二十到三十年代之间的作品。南希·佩洛夫（Nancy Perloff）提到，克利与韦伯恩都没有完全进入抽象概念，通常在克利的作品中，图像会从一个看似抽象的彩色方块网

格中浮现出来。例如在《红色赋格曲》(图 53) 中，克利将主题连续陈述的对位程序转移到了图形领域，以实现组合的统一。由于赋格曲要求不断地复制和模仿不同调性，克利在这幅画的上、中、下部分多重模仿了叶形、圆形、矩形、壶形等图形，这些一组组相似的图形代表了重复的节奏，而又不完全的图形表现了克利对节奏差异性的理解，这些丰富的变调正是个体性节奏的展现。在《水晶》(1921)、《梦之城》(1921) 这些作品中克利都用了同样的赋格手法。同样，克利对节奏的把握也影响了作曲家们，日本作曲家武满彻（Toru Takemitsu）就是一个例子。他曾发表《保罗·克利与音乐》(1951)、《音乐家和画家》(1958) 两篇重要的文章，显示了克利结构图画的方式给予他构思音乐的灵感⑧，这也是克利对东方艺术产生影响的重要例子。

图 53　克利，《红色赋格曲》，1921

结构性的节奏是克利依照宇宙动力论来具体阐释、具有科学意识的节奏，而他在包豪斯所教授学生的"个体性的节奏"

(individual rhythms)重视的是身体对空间的整全认知,这种基于身体的节奏更加完整而复杂。通过个体性节奏,克利扩大了音乐的领域,将节奏的丰富多彩带入了生活的方方面面。

首先,与具有科学意识的"结构性的节奏"[31]不同,个体节奏不能简单地总结为数字(就像音符一样),而只能用整体之中的比率呈现出来,如:a:b。克利指出,个体化的源头就是对重复的打破,在结构节奏中,对具体细节(差异)的强调引起了个体结构的发展,而重复的结构性节奏更容易受到有机体的组织和运用。[32]也就是说,个体性的节奏不是结构性节奏的反面,而是遵照个体的要求来使用结构性的节奏,使结构性的节奏具有不可重复的特质。个体性节奏建立在个体身体运动(规律和无规律的综合体)的基础上,因此显现为"主动"而不是"被动"的线条,与包豪斯另一位教师伊顿一样,克利对节奏的强调是其艺术内蕴与中国书法相通的基本条件。

个体节奏是克利对于歌剧主题独立性的阐释,这涉及作为整体的个体性节奏。在克利看来,从令人困惑的独立单位的多样性到个体性的路径是这样的:某些重音单位作为主导,这就导致了一个独立的单位合并的组织,当这一独立单位的部分所承担的角色超出了节奏,从形象的角度来看这些细小的结构就成为了真正的个体。[33]个体性的节奏正是通过线条的不同重音或色块并在结构与个体节奏两者的结合中实现的。例如我们可以在《KR城市中的城堡》(1932)部分移动的小色块中看出节奏的运动,这些色块溢出它们固定的轨道,形成富有差异的细节结构,这些结构又化为整体的个体形象——一个庞然大物的城堡。节奏的发展类似于植物的生长(《麦田中的花朵》[1921]),形态变化乃是内部与外部不同力不断交融的结果,结构性节奏和个体性节奏两者融合的形式最终是生命个体

的形象，自由又富有宇宙动力的规律，比如说"鱼"的形象。⑧

其次，个体节奏与日常生活的节奏相同，是人与自然并存的现状体现。克利以个体节奏来对依托于肉身的个体在时空中变化的多样性给予了解释，这同法国社会学家列斐伏尔（Henri Lefebvre）的观点一致。在《节奏的要素：节奏理解导论》中，列斐伏尔提出节奏在时空中展现为重复（正是这种重复产生了差异）⑧，因此万事万物中都存有节奏：日夜循环、季节的回归、人体的机能。他认为，随着社会的发展，科技和商业的崛起改变了自然的节奏，例如昼夜之间的界限不再明晰，季节与节庆的商品化以对自然节奏的模仿来突出节奏的特殊性，这些都改变了自然节奏本身。具体来说，列斐伏尔的节奏观立足于人的身体，将身体的生物性以至社会性活动的节奏放回日常生活实践中去⑧，在这当中音乐起着十分关键的作用。

列斐伏尔指出音乐同时空之间紧密的联系，它牵连起了诗歌和舞蹈。音乐的时间性有许多哲学家已经讨论过，诸如柏格森、叔本华等，列斐伏尔从生理的角度指出音乐时间与身体的关系从未停止过：如果它从语言节奏开始，那是因为后者是身体节奏的一部分；而如果它使自己脱离了语言节奏，则是为了使自己达到所有所谓的生理节奏。对音乐的度量（演奏、创作）有这个意义：它是一种方法，而不是一种结束，因为它发生在你正考虑它之时。⑧在非日常生活中，我们不是依靠身体自身所具有的自然节奏生活，而是使身体听从于社会的节奏——工作安排、娱乐活动等。这样一来，身体就是被动而非主动参与生活，失去了原有的活力，音乐的作用正是力图恢复于身体原有的主动性。

在克利的作品中，音乐以绘画的方式展现，这源于自然节奏的保存和日常生活的延续。在包豪斯的教学笔记中，克利为我们列出

了许多不同的自然节奏,人类的呼吸是弯曲的连续线条,走路的节奏是中断的直线,血液的循环是无限符号∞,昼夜交替是打结的绳索——上面的圆圈是白昼,下面的黑色阴影是夜晚。⑱这样一来,我们就可以理解克利作品中节奏的无处不在。如 1938 年的《在飞翔中舞蹈》将不同色彩的三角形与矩形投入到节奏的世界离去,让这些图形随着画家的节奏翩翩起舞,这是一幅以图形作为主角的构成主义画作,但是却充满了丰盈的生命力。在作于 1933 年的《世界港湾》中,克利将节奏与运动放在了世界的语境中,描画出了一幅抽象的音乐画作,船只在港湾中排列仿如五线谱,没有两艘船是完全一致的,证明世界上没有完全相同的两个个体,没有两种完全一样的意义。

(二)表演的深度

克利的绘画空间对于幻象有着最低限度的保留,这一点是艺术史家的共识。这缘于他从构图上模仿了意大利镜框式的舞台,舞台的台口竖起宽大的矩形台框,以一道拱形的墙圈定出演出空间,墙上挂有舞台背景,舞台面向剧场大厅。这样一来就形成了一个画框,演员在框架中表演,使观众产生更真实的幻觉。⑲克利将这种镜框式的舞台空间直接挪入他的绘画中,无论是在他以剧场为主题的画作中(《植物剧场》《人偶剧》[1923]等),还是其他画作(《被选中的地方》《鱼的魔法》等),空间都是被规划和限定的。更重要的是,虽然在戏剧舞台中,镜框空间封闭而自足,但克利的作品往往采取许多方法突破了这种空间,前文提到《鱼的魔法》中双面的镜面空间正是一个以框架空间打破框架的绝佳例子。

演员表演中的想象与现实关系一直是西方剧场理论探讨的核心

问题，演员如何能凭借想象进入一个虚构的情境之中？美国戏剧理论家朗达·布莱尔（Rhonda Blair）正是依靠认知神经科学来对演员训练的合理性进行了科学的阐释，以此切入这一问题。她运用现代神经科学的研究成果，指出取决于文化的感情和意识产生于身体的图式，而这是神经网络的产物，神经与环境发生着双向的交流作用，身体的图式也在不断发生变化，并依靠训练不断地被固定下来。通过长时期身体和环境之间的双向作用，演员的神经突触模型变得更加丰富和强烈，演出过程中更加游刃有余，也能激发出更多的情感共鸣，这是可以靠训练来达到的。

克利描绘单个歌剧演员和舞蹈演员表演的有不少作品，例如《作为 Fioridigli 的 L 歌手》（1923，及按照同一个形象画下的素描《喜歌剧的演员》［1925］）、《面纱之舞》（1920）、《晚间的表演》（1935）等，这些作品凭题目就能判断出是对演员而非角色的刻画。画中都是他所欣赏的独唱演员，尤其是慕尼黑大剧院的独唱歌手们，他安家在慕尼黑时，没有错过这里的任何一场重要音乐会。在克利的作品中，这些演员以惯常的简洁形象出现，有时则以隐喻的方式出现，如《歌手罗莎·西尔伯的声音结构》（1922）中仅有歌手名字的大写字母和一些零散的字母漂浮在画面中，背景是丰富的色块和点缀其中的编织物。画面中强调的字母不免使人想起著名的德国歌剧演员莉莉·雷曼（Lilli Lehmann）练习表演的诀窍，例如在表演舒曼的《胡桃树》时，为了表示"耳语"时，她用鼻音来阻断"selber"中的"r"，在"selber"和"nicht was"之间产生微小的分离，把一种半信半疑的情境再现出来。克利对于歌手音调的体悟才促使他以象征的形式去刻画表演。对于歌剧表演者来说，进入情境就是要通过器官的练习来把握住作品所传达的重心。用呼吸和

发音来控制情境,演员不仅要自己能通过训练进入想象中,还要把想象的情境准确地传达出来给观众,也说明比起所唱的歌词含义,演员的身体承担着更多的传达任务,克利以一种独特的角度去切入了歌剧的表演。

情境固然是凭借演员的身体表演所传达给观众的,但舞台的装饰、演员的化妆、灯光与烟雾等因素也都是必不可少的,剧场的每一部分都不应当是情境以外的事物。早期的威尼斯歌剧的舞台布景和装置的设计大师们就设计了许多玄妙的舞台布景,如表现战争、地震、大火、彩云、雷电及天神降临的布景,甚至把真的动物牵上了舞台。随着对演唱技艺的重视,视觉与音乐的联系就变少了,但喜爱富丽堂皇的布景和重视演员化妆的习惯还是留了下来。[①]在作于1922年的《舞台风景》(图54)中,克利用简单的线条描绘出组成

图54 克利,《舞台风景》,1922

舞台风景的对象：门、台阶、树木和山脉或城墙，用色彩的对比显现出风景的主次，这种将丰富的景色压缩在规模不大的舞台上的要求促使克利走向结构主义式的抽象，最终形成了他三十年代的象形文字画作。⑱除了直接能从主题上体现出来的影响，格罗曼指出，在克利作品中常见的布满月亮和星星的夜景也是受到《魔笛》或其他艺术童话歌剧的启迪所产生的。⑲剧场的情境因此首先通过场景延伸到了绘画之中，进入主题旋律之中去。

除了舞台场景，演员的化妆也是克利所着力描绘的，他深受画家恩索尔的影响，对于戴面具的演员形象十分着迷，有着如《面具们》（1923）、《演员的面具》（1925）与《面具和小红旗》（1925）等作品。歌剧体验当然会同形象的奇异性所联系，面具起到的作用正是为了突出这一点。在克利作品中，同面具一样起到遮挡作用的还有面纱、幕布等，演员的化妆促进了变形的发生。在舞台场景与造型方面，克利灵活运用了舞台灯光的效果，例如在《女巫的场景》（1921）中，克利描画了歌剧中女巫出场的片断，在剧场的幕布下方，灯光投射在戴着野兽面具的女巫与城堡两个地方，其余场景皆是黑暗一片，连夜空中的月亮也都是暗淡无光，明暗对比突出了场景的可怖。

在包豪斯教学中，克利以歌剧中"弄臣"的肖像为例，展现了身体空间与舞台空间的结合。在 1927 年最初的作品中，克利用线条勾勒出了一个洋洋得意、趾高气扬的弄臣形象，这些线条仍是线性媒介，一方面构成形象，一方面展现运动，人物融入空间，空间被透明的形象所填充。克利对学生提到这幅作品时曾说，这是一个叠加的瞬间移动视图例子。⑳在稍后的第二幅作品中，弄臣被置于黑暗的布景之上，图形被色彩所填充，人物获得了实体，色调对比带

来了人物的鲜明。1929 年的最后一幅作品中,弄臣的形象同空间融为一体,同时色调的细微变化又带来了实体感,这种将身体空间与运动空间合为一体的做法最终被探索到了。

二、微缩世界

克利的绘画数量众多,除了手稿和素描以外,架上画的尺寸也都不大(相比较同时期的画家来说)。正是因为克利作品尺寸都很小,才能便于思想家将其随身携带(如《新天使》于本雅明)或供其在书房中细细观赏,成为哲学家青睐的对象。克利的这些尺寸不大的绘画建构的空间恰如一部部木偶戏的剧场,通过具有生命潜能的微小形式来将可见与不可见两个世界联结。克利的微缩世界是绘画与歌剧艺术对生活的启示,它让我们知道:微缩的世界代表着正视个体的存在,与同时代法西斯对个体的泯灭不同,克利微缩剧场是人性化的,微缩世界代表着不可预知的本质,主体的欲望拥有冒险的自由。

(一)艺术之变

法西斯掌权之后,德国剧院不可避免地遭到了文化清洗,歌德和席勒的戏剧还是可以上演,但是其他题材被删减到只剩轻歌剧、已被人遗忘的剧作家的作品,以及农民题材的现代歌剧,并且都是用地方方言表演。⁶⁷戏剧和歌剧的演出内容被政治化了,音乐家也不得不选择阵营(众多犹太演奏家开始逃亡),可以说,自纳粹上台,德国在各个地区的剧院事业一落千丈。从艺术改革的选择上来说,剧院和建筑是纳粹着力改变的两类艺术,因为它们都规模宏伟且影响力广泛,可以使观众振奋、团结、形成神秘的同盟。⁶⁸对这两类艺

术的改造从风格与规模开始。希特勒对新古典主义风格十分迷恋，曾在自己的绘画习作中描摹了许多此类风格的建筑。新古典主义是十八、十九世纪对希腊、罗马艺术风格的回归，背后是神话和英雄精神：巍峨的众神殿高耸在人们头顶，英雄的住所使人景仰，这种在俗世获得永恒的追求是新古典主义的精神。

希特勒御用设计师施佩尔（Albert Speer）的"日耳曼尼亚计划"中，各类庞大的建筑十分常见：穹顶高约 200 多米的人民大厅、35 万平方米的"阿道夫·希特勒"广场等等。美国当代艺术史家布赫洛（Benjamin Buchloh）指出，纪念碑式作品的出现原因在于当下艺术被剥夺了批判否定的文化辩证的能力，在尺寸和规模的增大以及材料的翻新中，这些作品得到了愤世嫉俗式的补偿。[9]布赫洛对艺术和权力关系的判断是十分犀利的，他指出纪念碑式的艺术品源于批判否定的乌托邦维度、激进思想和真实政治实践对虚假意识的具体结构都被吸纳进宏大的对现存事物秩序的肯定性表述之中，艺术品对历史中愿景缺席所造成的空洞进行弥补，功能是去平衡权力造成的压迫。[10]

可以说，对公共性的强调正好是希特勒反感以包豪斯为代表的现代建筑的原因：实用性建筑所彰显的那种现代化私人生活并不是纳粹所喜欢的，即使现代主义风格有时同新古典主义一样千篇一律和单调，但包豪斯的设计始终以人为本。例如克利在德绍居住的教师别墅：这些住宅以居住舒适为条件，以简洁和功能性的规划为特色，考虑到阳光和湿度等自然条件，是符合主体的建筑设计[11]；而在纳粹美学认识中，所有的建筑空间都是广阔的，巨大而空虚，令人畏惧因而产生崇拜。这种力图消灭个体的集体化审美空间的对立面正体现在克利的绘画中，因为克利的空间是微缩的，他喜欢处理

小的主题，描摹小的对象，即使是和同时代的许多画家相比也是有所区别的，这蕴含着他独有的思考。

通过本书前几章的叙述，我们可以了解到，即使是在一张方寸不大的纸上，克利仍然可以用画笔来实验形式所具有的宇宙秩序。在最小的表现形式中，他也可以看到那些广阔无际的宇宙天体相互运动和作用的过程。这是由他在包豪斯的"分析"教学方法决定的。在教学笔记中，他将构造形式看作一项工程：形式要么是砖砖堆砌而成的，要么是一片片拆卸而成的㉒，这种细微的构造方式同数学的精确性有关，自然界的材料结构也可以根据分析原则而被呈现为微小的部分，以便艺术创作主体理解。

在建构空间的过程中，克利将这些被浓缩和简洁化的对象"综合"起来，形成了不断生成的空间。除了剧场受到限定的空间中，还反映在克利热衷的一类主题中，即花园（garden）。花园是微观的宇宙，也是植物的剧场，在阿拉伯语中，"天堂"一词也有花园的意思，在《圣经·创世纪》中，伊甸园是最早的花园形式，这些都表明了花园是大自然的缩影，是植物与小动物的剧场。在东方园林艺术中，花园同样作为浓缩的自然而存在，假山、小湖等缩小的自然景观就是例子，日语中常常用"oku"来形容花园，这个词原来的意思是指神龛或建筑物凹进去的内部㉓，这表明花园的空间是内部而不是外部的，朝向家而不是朝向外界的。也就是说，它具有的深度属于（艺术家身体）内部，由植物（形式要素）的生成过程本身来表示。正如前文所提到的，深度是无法对象化的，它是我们投入其中的那种境遇，在此之前我们可能对于深度一无所知，为了解这一点，可以回头阅读本书关于植物生成章节中的解释。㉔

植物的生成为何能够提供关于花园空间深度的更多美学解释？

克利与可见者的深度

在古希腊神话中，美少年阿多尼斯的花园是所有欧洲园林的起源，在这个花园中，植物随着季节生长和死亡，是神的永恒世界中首先出现的短暂生命。克利对花园的热爱可以看作他对生命的体味，他知道虽然植物的生命是短暂的，但它们却具有循环再生的能力，能量的流动永远存在，正如生成是永恒的。生成顺应着自然的节奏、身体的节奏，在大地上构筑起了一个中间世界，生命是抵抗外部一切专横权力的力量，因此施密特在《克利的花园》中才会说道，花园是一个交叉点，因为它联结起了人类和自然、天堂与俗世、动物与植物、生命与死亡。[⑱]

（二）平等的视野

茜碧尔·莫霍利-纳吉（拉兹洛·莫霍利-纳吉的妻子）在克利的包豪斯课堂笔记出版前言中指出，克利在年轻的时候就已把自己的艺术视为"注重微小事物"，在他自己视觉世界的微观探索中，他对宇宙的微观世界充满了崇拜，这同他"与自然交流"的理念当然是分不开的。茜碧尔认为，克利同自然交流的观念不只是将看到的物象转为形态这样简单，而是由此产生了一种哲学概念，以及感受世界的移情作用，怀着爱和谦恭对待所有事物。[⑲]克利看待形式的眼光是平等的，也是本质的，这种哲学的理念帮助他创造出与万物平等的形式和尊重万物差异性的形式世界。宏观世界可能会超越人类的衡量手段和理解能力，微观世界虽然由外物包裹，却可能保留了令人费解的核心部分[⑳]，这正是神秘感的来源之一。

微缩的世界与儿童有很大的关系，在儿童的世界中，木偶戏和小剧场就是微缩宇宙独特的体现。从 1916 年到 1925 年，在为儿子菲利克斯所创建的木偶剧场中，克利用纸片、麻布、火柴盒、兔

毛、头发等零碎材料制作了五十多个小布偶,这些布偶形状十分奇特,就和那些他画中的肖像一样,线条简洁而生动、形象鲜明。布偶的角色有死神、小丑、警察、魔鬼(图55),还有克利自己为摹本的木偶艺术家,现在我们无法想象当时克利是如何用这些手工木偶去跟儿子一起进行剧场表演的,但这些角色表明克利肯定发挥想象为儿子排演了许多奇幻故事。除此以外,剧场的幕布和背景都是克利自己装扮和绘制的,在为儿子制作的小剧场中,克利终于实现了自己为剧院创作舞台背景的愿望(他曾经有机会为《唐·乔万尼》创作背景,但因各种原因错过了)。在微缩的剧场里,克利将自己对现实人物的看法纳入其中,但这个剧场仍是私人化的。

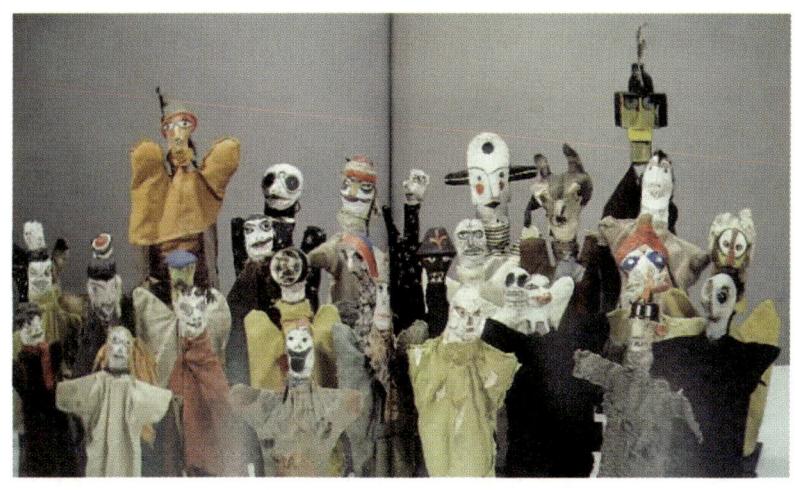

图55 克利,手工木偶,1916—1925

儿童的剧场相比成人的剧场更具自由度,他们不是在排演固定的剧本,而是随心所欲地投入一场游戏。这样一来,我们就可以理解克利为什么偏爱艺术童话和那些喜歌剧。在儿童的游戏世界中善

恶之分并不清晰，有时候善与恶的特质就像能量一样在不同人物身上流动，展现了儿童剧场的纯真无邪。在《人偶剧场》（1923）中，克利描绘了这样的游戏时刻，画面中间的小女孩从漆画式的背景中浮现，丰富的色彩搭配凸显出了整幅画愉快的基调。在《堕落的游戏》（1940）中愉悦的气氛不再，儿童的游戏变成了群体的精神暴力，赫尔芬斯坦（Josef Helfenstein）据此类作品指出，克利后期有关儿童的作品实际上反映了对纳粹教育的抗争（纳粹的教育方式克利在包豪斯时就有所耳闻），他着重描绘儿童游戏中那种暴力的景象，这可以被看作为对纳粹教育的一种反射。[⑩]

花园带给克利的是另一种富含生机的剧场，这个剧场里的演员遵照自然的法则和自我身体的法则来进行运动。这个剧场同儿童剧场的相似之处在于它们都有着充分的自由，并同人世间的道德伦理保持着一定的距离，在社会中那些起作用的规则（诸如群体约定俗成的条例和法规）在这些剧场中并不适用。对比法西斯美学所尊崇的宽广舞台与威严建筑——这些可供群体进行政治活动的场所，克利的剧场具有微小和私人化的特征，即使是他表达悲观情绪的画作也都显得与纳粹欣赏的艺术作品的教化作用十分遥远。这再一次说明克利的作品并非为公众而创作，他没有在作品中设立一个鼓励大家去达到的目标，他的作品是为个体而作的，他的戏剧是为个人而上演的。只有这样，我们才能理解到他作品的深度。

除了剧院和建筑，包括美术、雕塑等造型艺术同样受到大规模的文化清洗。希特勒以种族优越论和政治强大为标准来看欧洲各个时期与各个地区的美术，挑选意大利文艺复兴时期、十六世纪荷兰画派和十九世纪德国浪漫主义艺术作为优越艺术的典范[⑪]，这些画作必须有一定的写实性（现实主义），同时还要反映德意志民族主义。

相较之下，大多数现代艺术品被贴上了"堕落艺术"（Entartete Kunst）的标签，尤其是在欧洲大地上开始繁荣的抽象表现主义。那些被贴上堕落标签的艺术家，纳粹不仅禁止其展出作品，还禁止其创作，克利正是其中之一。在 1937 年 7 月 19 日举办的"堕落艺术展"中，他的作品赫然在列。除此以外，他还有众多作品被烧毁和丢失在动荡的德国。据费利克斯回忆，当时克利全家住在杜塞尔多夫的房子被"突击队"搜索，克利未接到学院的通知便遭到解聘。在妻子莉莉的劝告下，克利决定举家迁往瑞士伯尔尼⑪，后来的局势证明了这是最好的决定，纳粹在欧洲的势力越来越强大，许多文艺界的人士遭到迫害，没过多久，第二次世界大战便在欧洲拉开了序幕。

在第一次世界大战爆发之后，克利感叹抽象的根源乃是世界的恐怖之后写道，"今日是从昨日过渡而来的。在形象的大采掘场里，躺着我们紧抓不放的一些碎层片断，它们提供抽象化的原料，是一处冒牌货聚积的破烂堆，用这些冒牌货创造出不纯粹的水晶球。……而此时完整的水晶球一度受伤流血。我想我快死了，战争与死亡。可是我怎能死？我是完整的水晶球怎能死？"⑫这段话正好可以用来表达克利再度遭到纳粹迫害的心情。对比那些重要的历史形象，克利选择了生活中最微小的事物作为自己的主题，但这些事物同时又是伟大的，生命在这些微细的事物身上彰显自我的秘密，自然和真理敞开在微缩的世界中，布莱克所谓"在一颗沙粒中见一个世界，在一朵鲜花中见一片天空"⑬正是此理。

第五章

克利与艺术的真理

对于克利来说,真实的自然无法被视觉全面捕捉,之所以如此,是因为它们遵循着宇宙的动力原则和个体身体的深度而不断地生成和变形,理解并展现这种生成和变形是艺术创作的任务,这也就是克利使"不可见者""可见"的哲学基础。使不可见者可见的最终目的是在自然中建立起一个平衡的"中间世界",这一"中间世界"是在抽象与具象、主观与客观之间保持平衡的艺术世界,也是介于此岸和彼岸、有限与无限、静止与运动之间保持平衡的精神世界。通过这一"中间世界",克利的艺术跨越了生死的限制、超越了常人之见,它是克利独立思考的个人空间,也是其艺术的真理的居所。

第一,正是克利对中间世界的构建引发了海德格尔对艺术的重思,第一部分将以海德格尔对克利的研究笔记为对象,指出这一阐释的要点乃在于对艺术的基本批判。笔者认为,克利的艺术之所以成为海德格尔用于反对形而上学艺术的参照点,正是因为其是"世界世界化"的展现。

第二,克利的中间世界来源于自然,并把自然分为外部自然与内部自然。在对外部自然熟悉之物进行变形之时,克利给予了形式新的自然规律,艺术的创生还原了自然的创生;但同时,艺术家还

要借艺术来超越自然,克利"箭头"的形象正是这一超越性的体现,而箭头要想克服自身的矛盾性,就要回归自然的内部精神。

第三,克利晚期作品的主题同"悲喜剧"的美学精神相关,再一次显示克利最后是如何在艺术中达到"中间"的平衡态度;同时,克利晚期作品形式的改变来源于疾病对艺术家身体的影响,身体的运动逻辑影响了克利对于死亡的态度。克利始终将生成看作为超越生命和死亡的根本运动,这种运动不是使他落入空虚,而是在中间世界之中达到平衡。

自1933年被迫离开德国之后,克利几个月没有拿起画笔,这对于像他这样日常保持作画热情的艺术家是不多见的。格罗曼指出,这是他一生中最大的挫折[①],虽然克利生于瑞士长于瑞士,但德国却给了他艺术的根基,现在他回到伯尔尼,瑞士的文化界给予了这位国际著名的艺术家充分的重视,但这却没有为他带来太多的慰藉。1937年,藏于德国各地博物馆的克利102件作品被查封,17件作品被贴上"堕落艺术"的标签并展览,素描集在德国一经出版便遭到盖世太保的查封。还未等到这些风波平息,克利早已开始新的创作旅程,他的心情虽然时刻被时代的局势所困扰,但仍然进行高强度的创作,虽然那时他已疾病缠身。

1935年的一场疾病打倒了艺术家,经检查克利得的是硬皮病,得这种恶性皮肤病的人会首先出现皮肤紧绷水肿的现象,继而关节僵硬萎缩,并发症包括肺部和心脏疾病等。这一疾病对手握画笔的艺术家来说是极大的阻碍,自发病到克利去世阻碍足足困扰了他五年,其中他曾以钢铁般的意志阶段性地战胜过病魔,1937年恢复后,还在自己的画室会见了前来看望他的毕加索,这次会面让克利

很欣慰。他这时的风格已经大有不同,在最后的岁月里,他仍然保持了高度的创作热情,直到1940年6月29日,心脏病的发作带来了克利的死亡。

作为挚友和研究者的格罗曼写道,"当克利向外界展示他自己的时候,我们得到的信息永远只是他全部思想的片断。克利就像一位伟大的魔术师,他的作品魅力永存,变幻无穷"。②这是对克利艺术极好的概括,他就像一口深井,源源不绝地为后来的艺术提供清澈的水源,在他的一生中,他从未刻意追求或隐藏什么绘画的真理,但是他对自然、人生和宇宙深入的思考和感受最终仍将通向真理之路向我们敞开。

第一节 艺术·真理·世界

"真理"是西方哲学中最古老的概念之一,从古希腊哲学开始一直作为近现代认识论的根本问题而存在。按照海德格尔《论真理的本质》一文的观点,传统的真理观乃是一种符合论,真理指的是知对事物的符合或事物对知的符合。③举个例子,有一个命题为"黑板是黑色的",符合于我们对黑板的经验。那么我们可以说这个命题是真理,即使真的存在一块不是黑色的黑板,对这个命题而言并没有意义。符合论的真理具有"不言自明性",也就是说,它不过是事物合理性的体现。海德格尔首先追问的是作为物和理之间关系的符合本身,仅仅把符合关系看作是设定为真理的前提是不够的,更重要的是,要去追问这个关系整体的存在关联,并为这种符合关系奠定存在论基础。④

在海德格尔那里,要想对于主宰西方思想界几千年(从亚里士

多德到康德都认同）的符合论"真理"（Wahrheit）进行追问，必须回归其古希腊的源头，即 aletheuein：这概念被解释为将某某从遮蔽状态中领出来，使其展现与彰显[5]，这一将存在者之解蔽的真理的本源意义在海德格尔这里重获新生。他认为，通过对存在者的解蔽，一种敞开状态才成其本质[6]，"真理的本质乃是自由"[7]，而"着眼于真理的本质，自由的本质显示自身为进入存在者之被解蔽状态的展开"[8]，这即是："让存在者存在"，真理的本质自由正是使存在者参与到存在者整体本身的解蔽中的一切协调行为之整体[9]。在对真理的追问中，海德格尔最终引入了对艺术的分析。

这当然是转折性的，因为一直以来，人们认为艺术作品只是和美相关，同真理没有半分关系：把美归于艺术，把真理归于逻辑。但是海德格尔指出了艺术作品中真理的现身："艺术的本质或许就是：存在者的真理自行设置入作品"[10]，以及"艺术就是：对作品中的真理的创作性保存。因此，艺术就是真理的生成和发生"[11]，他还阐释了除艺术之外的真理发生的其他方式，包括建立国家、本质性的牺牲与思想者的追问，同时指出科学不是真理的发生方式，而只是"一个已经敞开的真理领域的扩建"[12]。按照伽达默尔的说法，艺术的真理是一种独立于一切理性真理的真理，一种审美的真理[13]。在克利之前，海德格尔在存在论的意义上阐释了凡·高的《农鞋》，这一阐释因其思之感染力而闻名，同时也招致了以夏皮罗为代表的艺术史家的反对[14]，海氏对克利的阐释又有何不同，是否对理解克利起到帮助作用，又或许同样误解了克利。本节将结合海德格尔对克利的阐释与克利自身的艺术理论来尝试解答这些问题。

一、海德格尔《关于克利的笔记》

海德格尔发现克利较晚，在书信中，海德格尔曾提及一个为《艺术作品的起源》撰写"吊坠"（pendant）的计划，这个计划与克利相关[15]。"吊坠"的用法是意味深长的，这指明了对克利的研究在海德格尔的预设中应当是"艺术和真理"问题链条上最闪耀的结晶。在构思于1957年到1958年、完成于1960年的《关于克利的笔记》中，海德格尔重新思考了艺术和存在之间的关系。这个文本十分零碎，以至于它在海德格尔生前从未发表。笔者探讨的版本乃是由玛丽亚·洛佩兹、托拜厄斯·基林等人所译的英文版本，这一版本除笔记主体以外，还收录了部分冈特·绍伊博尔德（这部分被称为 KE）和奥托·珀格勒尔（Otto Pöggeler）的一些补充（这部分被称为 BT）。

对于海德格尔来说，转向克利是同转向对传统的形而上学与对西方艺术的解构相联系的，著名的海德格尔学者、《关于克利的笔记》的主要整理者——冈特·绍伊博尔德认为，海德格尔要借助克利来反对传统形而上学，还为克利保留了一个特殊的中间位置。在克利那里，艺术不是呈现可见者，而是使不可见者可见。本书此前所提到的包括德勒兹、利奥塔、梅洛-庞蒂等思想家所关注的问题都是"如何使不可见之者可见"，而海德格尔看重的则是前一句"艺术不是呈现可见者"，这符合海德格尔对于艺术的基本批判，这是他阐释克利的重心。

在海德格尔那里，传统西方艺术与传统形而上学一样理应被反思和被超越，在写作于1936年到1938年的《哲学献辞》中，海氏

在第277条"形而上学同艺术作品的起源"中指出,形而上学包含着西方对生命的基本立场,因此也是西方艺术及其作品的基础。[16]传统的形而上学具体体现在对艺术作品的美学解释中,美学预先考察艺术作品的方式总是服从于对一切存在者的传统解释的统治。[17]这是海氏所要批判的,因此他首先指出,艺术起源的问题不在于一劳永逸地解决艺术本质问题,而是在于克服一种将存在(beings)作为再现的客体对象的美学解释。[18]或者说,克服将艺术作为人的主宰品的这样的物化观念,静物画中的器皿、风景画中的园林,或者是肖像画中的美女,这些传统绘画呈现出来的就是对于物化的审美。无论美学评价其像不像,是否令人愉悦,或是用社会历史的意识形态眼光去看这些作品,对于了解艺术品和艺术本身没有任何帮助。

对于海德格尔来说,不仅传统的西方艺术如此,现代艺术中绝大部分艺术潮流也都具备传统形而上学的特质,诸如超现实主义、抽象艺术和极少主义等艺术潮流。[19]这是因为从传统社会发展到现代社会,物化的审美趋向只会随着机器技术的发展占据主导地位,在他看来,这些现代艺术运动不再将存在作为存在自身来加以描绘,它们专注于单一的形式(机器的形式),即形式和颜色的基本媒介,这样做只会使传统形而上学的倾向延续下去,从而重新呈现以前仅仅作为反映客体的手段的那种艺术。[20]克服形而上学,就意味着给予艺术自由的权利,使其优先考虑关于存在于每一个"理想""因果""先验"或"辩证"解释的真理的首要问题。[21]

看了克利1959年在巴塞尔(Basel)的展览之后,最让海德格尔惊讶的是,克利的艺术好像既不属于过去那种以描画客体对象为己任的传统,又不属于那些抛弃物象、描画形式"客体"具有的形

而上学倾向的新艺术。克利的艺术是一种"中间的"艺术,就跟他所力图呈现的中间世界一样。我们可以说,在海德格尔看来,克利的艺术作品不是客体化了世界,而是正像他在《艺术作品的本源》中所说的那样——使世界世界化(Welt weltet)了。世界的世界化是海德格尔最为关键的表述之一,因为"世界决不是立身于我们面前,能够让我们细细打量的对象。只要诞生与死亡、祝福与诅咒的轨道不断地使我们进入存在,世界就始终是非对象的东西,而我们人始终隶属于它"。㉒克利的作品之所以使世界世界化,主要表现在以下几个方面。

首先,克利的作品不是对真实的自然和世界进行客观化的描绘,而是将存在者带入世界之中。何为世界?在前一章我们提过,此在乃是在世之中存在,具体说来,此在乃是存在者的一种展示,存在者朝我们自身显现,让我们"看"(sehen),流俗的世界观念就认为,我们所能罗列出来的房子、树、人、山、星辰就是世界了㉓。就像我们总是在问,这幅画画的是什么,好像所画的这一对象就是艺术品的世界。但是对于海氏来说,存在论意义上的世界应当是使存在者得以显现的原因,正因如此,"预先给定"才成为世界的特征,因为世界或周围世界以及它的显示,都不是主观人为的,而是它本身存在论的"展现"或"展现性"。这种"展现"和"展现性"却是任何人为行为、无论实践活动还是理论认识的先决条件,因为是它们使事物得以被发现,得以向我们显现。㉔

世界是关系的整体性,事物同主体之间的关系也都不是由时间和空间所决定的,而是使用器具的这种"上手性"(应手性)决定了事物的世界。张汝伦先生说,存在论意义的世界关系其实就是意义关系。㉕对于海德格尔来说,克利并不像凡·高一样描画了器具的

世界，他是描画了世界本身（在更广阔的意义上），这是由克利作品的生成性决定的，唯有像克利这样不断生成和变化的艺术家，才能了解到世界的本质就是变动不居，使世界世界化最容易理解的表达就是将生成而不是生成物展现在作品之中。海德格尔认识到了"生成"是克利艺术的关键点，他对克利评价道，"运动的自由在于无限的生成"[26]。虽然没有对于克利的"生成"作更多的解释，但是海德格尔还是掌握了进入克利艺术的钥匙。

其次，克利的简洁而又不缺失形象感这一特点构成了其特殊性。在《南方森林的神》（1922）和《一扇窗前的圣人》（1940）这两幅作品的评注中，海德格尔写道，客观的描绘越少，所表现的就越清晰，因此围绕它形成了整个世界。[27]对于后一幅画，海德格尔甚至亲自临摹了一幅素描手稿，并在这幅手稿的下方写道，如果消除了"图像"（Bild）的特征，那这里还有什么可看（sehen）的呢？[28]我们要从"看"来理解这一问句，在这里，"看"同日常生活挂钩，一旦我们满足于对事物外观的看，投向日常操劳的世界，我们就远离了本真的存在，一旦置身于与常人的同在共处之中，此在就受制于公众意见和公众解释，对当下处境难以作出判断。[29]

同样的，被看的"图像"被考虑为形而上学的形式（edios），代表着外在的显现，是"预先给定"的世界反面（pre-given opposite）。[30]图像是"预先给定"的反面，意味着图像不是使存在得以展现，而是遮蔽其存在的事物。在《世界图像的时代》中，海德格尔指出，图像一词意味着表象着的制造之构图，在这种制造中，人为一种地位而斗争，力求在其中成为那种给予一切存在者以尺度和准绳的存在者。[31]而当人成了主体而世界成了图像之际，现代技术投下的阴影将笼罩着世界，自然、人自身、人的思想都受到现代

技术的摆置，人生活的自然及人的一切都置于技术的摆置之下，这个时代是一个贫乏的时代，贫困到甚至连它自身的贫困都感觉不到。㉜

在消除了"图像"和"看"的可能性的克利作品中，为什么客观的描绘越少，表现的就越清晰呢？这同海德格尔坚持将物从人的种种规定中剥离出来有着同样的用意，只有一般地想象一双鞋，才能遇到凡·高的农鞋的世界，只有将形象的特征一般化地显现，才能将形象从世界的图像中拯救出来，从而回归到自己的世界。海德格尔将艺术作品看作为技术世界去蔽的重要途径，因为只有在艺术作品中，真理才会自行发生，图像的消失带来了空无、带来了寂静（silence）的声音。在海德格尔看来，寂静的声音与克利绘画中的协调要素是有关的㉝，他指出，克利可以通过绘画的配置而使得协调被"看到"，就像在那些以赋格作为主题的图画中一样。

协调不是对象，而是对象之间关系的意义整体。而寂静的声音也不是"声音"，它是指世界的道说，是语言本身，意义的承载体，它是构造世界的"四重性"（four-fold/fourfold）中重要的因素。四重性指的是：天、地、神、人，天是日月运行、群星闪烁的自然运行规律，大地是指人在其上和其中赖以筑居的地方，神是有所暗示的神性使者，自己隐匿和掩蔽起来，而人是终有一死者，能够承受作为死亡的死亡。㉞这四重性共同构建了世界，结合海德格尔后期关于大地和天空争执的观点，可见构成世界的四重性也都是相互作用、永不停歇的。人在四重性的作用中的位置由语言来决定，语言命名了物和世界，也就是聚集了四重性，存在于世界之中，也就是在四重性的共同影响之下倾听世界的道说，基于这个原因，人的主体优先地位得到了遏制，人只是世界之道说的倾听者、承受者、守

护者、记忆者和保藏者。[35]

克利以绘画艺术同样做到了诗人的工作,在语言的道说中展现了世界的遮蔽和解蔽。语言不只是人拥有的众多工具之一,相反,只有语言才能提供一种置身于存在者之敞开状态中间的可能性,唯有语言存在的地方才有世界。也就是说,只有语言存在的地方,才有永远变化的关于决断和劳作、关于活动和责任的领域,也才有关于专断和喧嚣、沉沦和混乱的领域。[36]克利的作品中的形式要素就像诗歌语言一样,它们之间的关系导致了通往真理的路途时暗时明。洛伦兹·迪特曼就曾将克利画作《古老的和谐》(1925)中的明与暗解读为天空与大地之间的斗争:天空映射在暗色层次中,从暗色中发出光亮,被暗色所掩盖;大地显示自身为从暗色中被构造起来的,它从暗色中显露出来,显现为无根基漂浮着的。这件作品因其四重性而展现了多种内蕴,既有作为过去的古老,也有对"终有一死者"的怀念,在大地、天空和诸神那里得到了应和[37]。海德格尔明确地把自己存在论上的转变同克利的名字相联[38](当然他也提到了塞尚同东方艺术),施密特指出,当海德格尔最后真诚地以非代表性绘画的形式来挑战现代艺术时,他几乎完全参照了克利的作品。[39]

二、克利的真理——永不可见的彼岸

现在我们知道了,克利的艺术之所以符合海德格尔关于真理的讲述,最重要的原因在于他的中间世界始终呈现出的那种介于可见和不可见之间的动荡情形(他的线性媒介始终在线条和平面之间变幻)。在大地和天空永恒的争执中,真理永远没有完全显现出来,

在海德格尔关于真理的转向中,他最终确立了真理乃是遮蔽和无蔽不断斗争和关联结果的辩证观点,这种发生表明真理为神秘性、不可穿透性、遮蔽性;这种发生不可能在任何地方找到根据,甚至显现为拒绝根据。⑩因此,海德格尔在考虑克利艺术之时,在存在(Sein)上打的那个叉(×)又出现了,艺术(Kunst)上同样被打了叉⑪,这个叉说明的情况同存在之叉是一样的。如德里达所说,在存在上打叉不是否定了存在,反而让人想起世界四重性中那些起彼伏的游戏⑫,在艺术上打叉亦不是否定艺术,而是海德格尔不希望这条通向存在的真理之路有一天会被固化和模式化,从而失去了其作为真理通道的职责。艺术更容易被作为世界的游戏被保留下来,这也可以说是他考察克利艺术之后得到的信心。

通过克利的艺术,海德格尔指出绘画艺术的丰富意蕴,根据绍伊博尔德的记录,他认为绘画可以提供更多的感觉潜能,而之所以能够如此,是由绘画的丰富的那种不可见甚至不可说出的来源决定的。⑬在写给友人海因里希·比采特的书信中,海德格尔提到,"在克利的作品中有我们所看不见的事物发生"⑭,在此前对克利"艺术是使不可见者可见"这段话的评论中,海德格尔写道,"什么是看不见的?看不见的——从何而来?这是怎么决定的?"⑮虽然海德格尔更看重克利艺术对现代艺术的批判意义,但在他看来,了解这种不可见甚至不可说出的来源才是了解克利艺术的关键。

假如我们从存在论上去讨论这个问题,将会深入到另一个重要的核心,笔者开始关注这一点时,是受到了萨利斯为《保罗·克利的哲学视野》所写的导论的启发,而萨利斯对克利的研究也受到了海德格尔的影响,他本人也是美国学界知名的海德格尔专家。萨利斯写道,克利的作品中出现了从未有过的事物(没有见过的事物),

他的作品因此抗拒着被人理解：既没有艺术哲学留下的任何概念，也没有艺术史所阐述的任何分析形式用来把握克利作品中那些从未出现过的事物。也因此，对克利的研究成了思维的冒险，也成了思想能借此超越自身的途径。㊶笔者曾写信询问这种"从未有过的事物"为何，萨利斯回信中提到这一概念同克利艺术的本源相关，在其2015年所出版关于克利研究的著作《克利的镜子》（*Klee's Mirror*）中，他虽然没有直接探讨克利艺术的不可见的本源，但却指出克利艺术具有一种跨越所有极端的能力。

萨利斯从克利写下的这几句话入手："我之不能被牢握于此地此时，因为我之与死者住在一起，正如我之与未生者同居一处，多少比往常更接近创造的核心，但还不够近。"㊷这些话语被镌刻在了克利的墓碑上。这些文字让我们再一次考察"不可见者"与"中间世界"到底是什么，这种与未生者和亡者居住在一起的经历并非回魂的生理状态，而是从精神上去试图理解死亡同生命之间的关系。正是这种领悟使克利的艺术跨越了此地此时，在精神分析学家荣格记录着自己精神异常状态的《红书》中，他谈到了自己的认识：我们需要死亡的冰冷来看清楚。生命想要生和死、开始与终结。你并不是被迫生活到永远，你也可以死去，因为两者都在于你的意志。生死必须在你的存在里保持平衡。……一旦取得了平衡，那保持平衡就不正确，而扰乱它就是正确的。平衡是既生且死。生命的完满属于死亡的平衡。㊸

荣格关于生与死的描述十分切合本书对克利的认识，尤其是关于平衡的观点。平衡是克利宇宙动力论的关键，无论是线条、色调与色彩的和谐都离不开动力要素的平衡，换句话说，克利的艺术正是要在所有的极端（生与死、冷与暖、广阔与微缩）之间建立一个

平衡的场域。想要理解生命同死亡的平衡关系，我们需要深入"走钢丝的人"这一形象。当代海德格尔与尼采专家克雷尔在《折返的向下之路：保罗·克利的高度与深度》一文中指出这一形象对于克利的意义所在，在《走钢丝的人》（图29）中，走钢丝的杂技者行走在细窄的钢丝上，受到宇宙动力（向下的地球引力与向上的运动力）的作用后保持了一种魔法般的平衡[48]。走钢丝者只有行走才能保持生命，坠落则代表死亡，在《查拉图斯特拉如是说》中，尼采描述了一个走钢丝者的形象，他最后的结局就是坠落和死亡。[49]这让我们了解到走钢丝的技能不是消除上和下之间的区别，而是要在这种差异的空间中坚持平衡，同时也使人在生与死之间、在生存与自我解脱之间悬置了起来。[50]可以想象，只有在生和死之间掌握平衡，才能进入未生者和亡者的"中间世界"。

中间世界是生死之间的不可见地带，但是它被展现为可见者之间神秘的和谐关系。如今，我们再来看克利对形式的塑造过程，会发现其中充满了无数不可思议的因素，而这些因素竟都奇迹般融合在一起，成为海德格尔所赞叹的和谐之音。萨利斯指出，艺术之所以能揭示中间世界，仅仅是因为它超越了那些曾限制它的极限，超越了生命和死亡给人的限制，然后同未生者与亡者居住在一起。萨利斯以克利作品为例，证明在可以飞行的时代，人类有时还要冒着死亡的危险重返大地，当克利第一次世界大战期间在空军训练基地服役时，他就热衷于不动声色观察飞机的坠毁，他在图画中反复描绘了像鸟一样的生物（《鸟飞机》《神话花》），这些生物直线下坠而投向它们的死亡。[52]通过朝向死亡来突破死亡对生命的限制，这是克利与众不同的本源之路。

克利有着太多幅关于死亡隐喻的画作，有战争、歌剧、神话及

童话故事直接反映出来的死亡，还有不涉及主题、通过符号与形象表明的死亡，例如坟墓、十字架和鲜血。他的作品试图跨越生死的界限，但没有人知道生命与死亡的界限到底在哪里。所有的物理死亡（脑死亡、心跳停止、失去体温）都是一种假设，科学告诉人们能量和细胞会不断转换与循环，死亡从物质层面上并不存在，生成改变了形式，而精神死亡则是另一种假设，更无须牵涉更多伦理层面上的道德判断。德国哲学家雅斯贝尔斯（Karl Jaspers）指出，"所谓死亡就是指现象的消失，也就是意味着离开实存而进入到可能的、纯粹的超验界中去。在死亡中，实存中断了，恰恰使我们有可能从死亡处境出发来认识实存的局限性"。[53]死亡使生命脱离永恒，却又开启了另一种永恒，菲利兹·皮奇（Filiz Peach）对此解释道，雅斯贝尔斯把死亡作为存在的事件而赋予了它此刻永恒，此刻永恒的这个此刻是不受时间所规定的，因为"过去、现在和未来的关系并不适用于它，死亡作为生存的事件在那个特定的永恒时刻同时被感知"[54]。死亡作为存在的一部分而存在，就像《在盒中》（1908）那样被关闭在黑暗之中的夫妇肖像，以黑色的线条和轮廓存在，不受时间的掌控，只有艺术才能可以打开或关上这个盒子。

彼岸的世界对于活着的人来说永远是不可见的，克利说道，"你离开此岸世界，把你的活动移入彼岸世界，那是可能得到全盘肯定的领域……这个世界越是恐怖（例如今日的情景）的话，我们的艺术便越抽象，反之一个快乐的世界产生了此时此地的艺术"[55]。迪特曼指出，克利这样的说法印证了他对一切存在者的质疑，这样一种与此岸的距离和对体验的撤销在克利那里显示为对造型手段的深化分析和数学化。[56]波尔特在分析《哲学献辞》时指出，海德格尔语言核心处的寂静不是拒绝诉说，而是无能：存在本身内在地是神秘的，

任何我们能说出的东西都无法完全使存在完全清晰地显示自身。[57]克利在教学笔记中指出，艺术形式的创造自始至终都保持着神秘性，我们自己、身上最小的一个部分都充满着这个神秘的创造力。我们无法说清它的本质，但在某种程度上，我们能够指向它的来源。[58]

第二节　通向自然的路

克利艺术的目的是为了创造此岸与彼岸的中间世界，但它的基础仍然是自然。自然是什么？它既可以指独立于人们干涉前与人类生活状态前的世界，也可以指那些按照物理和生物规律运动的科学研究领域。[59]同时，自然也是一个文化概念，是与人紧密相关的概念。在哲学中，自然是一个极为重要的范畴，亚里士多德在《形而上学》中从六个方面来阐释"自然"，最后将自然总结为"一种由于自身而不是由于偶然性存在于事物之中的运动和静止的最初本原"。西方近代哲学主要把自然分为三个层次：作为运动物体的自然、作为现象的自然与作为有机体整体的自然。[60]其中值得一提的是歌德与谢林的自然观，这也是对克利影响最大的观念。歌德与谢林均把自然分为内部自然与外部自然，外部自然是指我们身处其中的自然世界，内部自然则是指淳朴天真的人性和精神，尤其强调的是内部的自然精神。在《论造型艺术与自然的关系》一文中，谢林指出要想获得形式的本质，就要首先超越形式本身，进入自然的内核中去，"只有当情感激荡时，只有当幻想在起死回生的、支配一切的自然力的作用下展翅翻飞时，艺术才可能得到那种遏止不住的力量……"[61]

可以说，从宇宙动力论到对于个体节奏的论述，克利关于形式创作的每一条原则都同自然相关：宇宙动力论是自然运动的规律，

艺术创造论是艺术家这棵树木对自然树汁的传播，个人节奏同自然节奏相连（克利还举例说明人在地面上行走与在水中游泳和在空中飞翔的节奏各有不同[②]）等。从哲学层面上来说，克利赋予了自然很高的位置，他把自然的形成和运动看作艺术创作的根本原则，最终艺术不再是模仿自然或者模仿自然塑造事物的方法，而是使自身成为另一种自然，与自然相平行，也因此沃森（Stephen H. Watson）才会指出，克利呼吁一种超越形式主义的自然功能主义[③]。这意味着克利不是把自然当成形式的宝库，而是当作自我独立运转的"机器"。

自然不仅为艺术提供了永恒的创作原则，它还意味着有限性的存在，因为它的本质是不断变化和生成，死亡变得不可避免。上文指出，克利的艺术在通往自然的道路中，以对有限性和死亡的承认超越了生死之间的界限。而在对自然熟悉之物进行变形之时，克利给予了形式新的自然规律。在这一程度上来说，艺术家就是新的造物主，艺术的创生还原了自然的创生。艺术家深入到自然中去，对形式与其说是规划不如说是培育，把自然的精神融入了艺术的创造；但同时，艺术家还要借艺术来超越自然或说自我身上的"自然性"，这是思想发挥作用的时刻，是自我反思与追问的至高处，克利在这一点上同尼采一样作出了努力。

一、自然的特质：熟悉又神秘

（一）熟悉的自然：此在的方向

自然是我们熟悉的世界，在我们接触它时我们马上就理解了

它，如果没有熟悉感，我们几乎无法栖身。克利也指出来源是一个形式问题，但我们不能把它等同于普通的、司空见惯的事物所引起的感觉，它必须通过最为人熟悉的事物以及与它们融为一体的功能而为我们所了解。[64]在海德格尔看来，这种熟悉感不是指上手性带来的习惯，不是当我们使用工具时的安全感，而是那些"肯定的感觉"[65]，即比所有理性更要向存在敞开、更为理性和具有知觉作用的对物的确认感。艺术创作需要这种熟悉感，语言的道说也要同熟悉物产生联系。波尔特指出，在海德格尔那里，一切言说存在的企图都可以以存在者来理解，言辞揭露了某种熟悉的事物，也掩盖了那应该被揭示的事物。[66]

艺术的创作与日常经验相关，诗人里尔克在谈到一首诗的创作必须要记起许多经验：参观城市，看人和东西，感受鸟是怎样飞，花如何开放，还要想起海上的早晨、寂静的房间，要观察生之痛楚和死之哀伤，"只有当它们在我们身上变成血液，……又不再同我们自身有所区别，只有这时才会发生这样的事，即在一个非常稀罕的时刻，一首诗的第一个词儿出现在它们中间，并从它们中间走出来"[67]。艺术必须要从熟悉的世界中才能诞生，海德格尔在探讨人的活动时指出，当我要进行定向选择时，单纯依靠康德所谓的"先天"感是无益的，必须借助于一件确定的对象，从而把捉到记忆中的生活场景，即："我必定靠总已寓于某个不熟悉的世界并且必定从这种寓世的存在出发来为自己制定方向。"此在必须根植于现实的存在建构中，熟悉的事物不因为熟悉的特质而失去了其作为世界世界化的条件的资格，由此，我们方能了解，"此在始终随身携带着这些方向，一如其随身携带着它的去远"[68]。

我们同"熟悉的"事物的关系到底是何样的？人居于日常生活

之中,正是艺术帮助我们培养对自然的熟悉感并不断打破了这种熟悉感。费德勒把艺术的形式称之为"自由的格式塔形式"⑩,并指出其与科学一样是富有组构作用的,目的是将世界转化为自己可辨识和了解的世界。也就是说,自然不是一开始就与我们熟悉起来,而是通过艺术家所创造的形式与科学家所发明的原理来使我们贴近自然,当我们赋予物以新形式之时,就是形式构建自然的过程。而自然本身仍然蒙着面纱,始终保持着神秘。古希腊哲学家赫拉克利特的箴言"自然爱隐藏(phusis kruptesthai philei)"⑳被用来作为哲学对自然最初的认识。在海德格尔看来,自然是被遮蔽的存在者之一,在《关于人道主义的书信》中谈到人的本质时他写道,我们不能认为自然的本质包含在原子能中,或许事情倒是:在自然转向人的技术掌握的一面,自然恰恰隐蔽着它的本质。㉑

(二)神秘的自然:不可解释的原初

自然包裹着秘密,最大的原因在于原初性无法被解释,在克利所学习的歌德那里,一切植物都可以被提炼出"原型",这些原型一方面表明自然是有规律可循的,另一方面则表明自然的本源具有不可解释性。例如把所有的叶子提炼出原型,假设这一原型是叶茎和叶脉及叶片的组合,该怎么解释叶子的原型是如此而不是像动物一样具有面孔。在歌德那里,"原初现象的观念与象征的观念融合在一起"㉒,当一种原型成为固定的符号之后,我们就再也不用去解释它了。克利与歌德一样看重自然符号的直接显现,把领悟自然的任务整个交给形式本身,这使得符号的象征性被增大,画作的抽象力度增加了。正如海德格尔所说,与本源的切近乃是一种神秘,而我们决不能通过揭露和分析去知道一种神秘,而是唯有我们把神秘

当作神秘来守护，我们才能知道神秘。[73]

克利醉心于在 1930 年以后的画作中进行半形象与半符号的综合，同时线条的表现方式也发生了一些改变。格罗曼把这种在画面中运用单一的象征符号的方式称之为"绝对的陈述"[74]。从具有明显造型效果的《高架桥的革命》（1937）到渐入抽象的《森林女巫》（1938）、《洪水中的船只》（1937），最后转变为抽象主题的象征画作《沉思》（1938）与《傻子的公园》（1938）。从表达意图上看，这些符号显然同此前的符号有所区别，此前的符号从象形文字到神话典故，甚至还有早期的歌剧旋律、诗歌符号等等，本书在此前的章节已多多少少提及。而三十年代的这些符号更加自由，它们还具有此前一些符号的内涵（诸如象形文字与后期克利设想的美洲古文明的一些符号），但已经不被符号的所指所限制。例如在《花瓶》（图 56）这幅静物画中，半具象化的花瓶被形形色色的符号所包围，其中有类似花瓶把手的耳朵形、树叶的抽象形状、圆圈与圆形以及类似桌子或者窗户的矩形，这些符号漂浮在花瓶四周，色彩同花瓶的色彩同一色系或形成对比（黄与蓝）。很难去探索这些符号的意蕴，它们或者作为花瓶的一部分，或者作为花瓶外的世界所存在，唯一肯定的是，这些符号作为构图要素发挥着它们的作用。

克利三十年代的符号表明了自然原型的神秘性，一个花瓶的把手——一个原型符号——能说明什么？除了它本身以外什么都没有。这表征着克利更加自由了，他开始放弃一些外在自然的秩序，有时也把传统的宇宙动力学抛诸脑后。同时自然以更加神秘的方式来到了他的作品之中，格罗曼也指出，对克利而言，形状变成了什么并不重要，在他的作品的表现因素中，他只看到他自己的创造过程与自然的创造冲动的巧合。[75]线条的改变也是重中之重，过往的细

图 56　克利,《花瓶》, 1938

碎的线条慢慢地消失了,早期的素描、中期生成的缠绕线条以及成熟期带有阴影和毛边的线条开始转变为粗重的线条,这些线条就像毛笔的涂鸦一样深厚,同时不具备连续性。这些断断续续的线条看上去好像消除了结构的整体性,把图画变成了一幅"地图"或一个迷宫,如作于 1938 年的《L 公园》,观者需要在这幅图里代表树木或草地的粗线条中找到一条走进或走出公园的道路,《东方的花园》(1939) 亦如此。

伽达默尔指出,艺术不再注视自然以便把它重新生产出来,自

然不再提供艺术遵循的典范模型。然而,尽管它遵循它自己的道路,艺术作品还是酷似自然:对生自内部的、自身封闭的画面来说,存在着某种规范的和约束性的东西。⑯他的观点指出了现代艺术的自律性所在,以及它是秩序的一种承诺。伽达默尔指出了克利的重要性,认为我们应该追随克利——他站在一种明智的立场上,他抛弃所有理论本身而强调作品本身。他是这样诠释克利对可见和不可见者的认识的:现代艺术家不是一个创造者而是一个还未看见的东西的发现者,他发明了以前未曾被想象过的东西,使之进入实在。然而令人惊奇的是,他必须遵循的尺度似乎与艺术家向来遵循的尺度总是同一个尺度。⑰

伽达默尔说克利发明了以前未曾被想象过的东西,这同海德格尔及萨利斯的看法一致。这些以前没有出现过的事物不是归属于世界之外的,它们属于我们所在的世界(那些地里长的植物、建造的房屋、与我们一样的人物),但是它们又十分陌生,令人觉得惊讶。这更加证明了艺术不是模仿外在的自然,而是深入内在的自然中去,德国哲学家谢林从西方绘画史入手来阐明这个问题,证明自然和艺术的融合是主体创造力诞生并成熟的过程:在开始阶段,创造力沉没在形式之中,如米开朗琪罗《最后的审判》中对人体的有机特性的描绘,为了获得自然的力,他无惧表现自然中可怕的形体;随着形式的塑造,创造力在形式中安然自在,从达·芬奇到达柯勒乔(Correggio)的古典绘画开始呈现出愉悦和谐的风格;当创造力终于与形式合二为一时,我们就见到了拉斐尔,在他的笔下,"最完美的生命之花、幻想的馨香、精神的滋味全都融为一体"⑱。最后,当创造力不得不往前发展时,它将会抵达灵魂的所在,这正是画家圭多·雷尼(Guido Reni)的追求。

(三) 深入自然的内部

深入自然内部就是艺术变形的条件，这里闪烁着德国古典美学的智慧光芒。康德指出，唯有在自然中，对象的形式和为了将直观和概念结合为一般知识的那些认识能力协和一致。[79]植物的形态、晶体的形状，这些事物不是为了主体感受愉快才构成自己的形式，而是为了使主体达到先天的审美判断能力才给予的馈赠，大自然是美的，因为它使主体获得了认识美的能力，这种依靠感觉来获得先天鉴赏能力的过程也就是主体构造自我先验认识能力的过程。康德的这一观念突出了主体的精神作用，指出了自然变形的价值，而在谢林看来，艺术乃是主体自我超越的方式，自然成为个体追寻灵魂的媒介。由于艺术与自然整体的理念合而为一，探究形式的局部是否真实变得不再重要，"在真正的艺术作品中并没有个别的美，只有整体方面是美的"[80]。

这些哲学家的观点绝非完全适用于克利的艺术，但这启示了我们深入内部的自然，通过领悟自然自身的精神去塑造自我，让自然和主体同时保持独立、得以自由。这或许是我们所熟悉的艺术世界中形式的变化的秘密。在克利那里，艺术不是刻意再造任何事物，而是如同种植一棵树一样创作一幅作品。当画家把握作为实体的有形的肉体存在的某个方面时，他也把它当作一个符号，通过这个符号，同样的奥秘含义、一致性、共鸣和诗人在存在的世界中和人类世界中隐约捕获到的思想感情的交流都在一直无法确定的流动性中带回给他。[81]艺术对于自然的态度转变了，关键在于要在不期待一把钥匙的情况下进入意义之中，决不能期待真理会以一种答案或者一种完全的阐明的形式发送。[82]

在领悟自然所给予我们的一切时，克利想必也更加深入理解了艺术同自然的关系，自然之神秘就像一个人永远也无法被他者所完全参透。越是如此，克利越要保持在形式对于自然之陌生和熟悉之间的平衡，就像他保持在生命同死亡之间的平衡一样。保持平衡的方式与其说是创造不如说是助产者，正如里尔克所说的那样，当个艺术家，就是不计算，不数；成熟要像树木那样，它不催逼树汁流动，它安心地屹立在春天的风暴之中，不担心后面有没有夏天来到。夏天还是要来的。可是夏天只是走向那些忍耐者，他们等在那里，好像永恒是那样悠然自得，沉静而广阔地横在他们面前。[63]

这种态度让我们想到克利对打理花园、培育孩子（他在育儿上花费的心血难以想象，可见其在日记中的记录）的兴趣，也同时让我们联想到克利那平和、谦逊和永远不为外物打扰也绝不参与任何斗争的性格。英国近代哲学家密尔《论自由》中指出，人性毋宁像一棵树，需要生长并且从各方面发展起来，需要按照那使它成为活东西的内在力量的趋向生长和发展起来。[64]这就是克利最真实的体现，格罗曼曾经指出克利反对浮士德的原因，这也是因为其对于自然不同的领悟。克利永远不能接受浮士德式对待世界的态度，生长与变化对于他来说似乎比以自己的力量与宇宙抗争的意识更自然，他深信自己慢慢地演化：前进，平静而合乎自然，而不是事物的戏剧性的剧变。[65]

二、飞翔的箭头

里德在《人的艺术与非人的自然》一文中对于艺术与自然的关系进行了阐释，他认为，在塞尚之前，艺术一直都被看作于对自然

的模仿,或许是模仿理想的自然,或许是模仿真实的自然。⑧塞尚开始以科学的方式去分析自然,他的艺术技法是科学实验,这些都被克利继承了。但是,在克利的作品中,科学的功用性又被自然内在的生成性所覆盖,而两者的相互交织和融合就像结构性节奏与个人性节奏一样,最终仍然形成了个体性的运动特质,也即艺术家自身的独特风格。在这一过程中,始终有一些形式展示了艺术家对自然与自然科学进行的超越,克利的"箭头"(→)正是这样的特殊形象。

"箭头"既是一种物理的力的指示符号,又是思想的运动象征。作为符号,箭头具有标明方向的作用,本书第三章中已经对此进行分析⑨,如《玫瑰之风》(1922)中风向的转变就是用一系列箭头所标明。在没有线条的地方,箭头的运动轨迹就用于表示生成,在《隆金寺院的壁画》(1922)中,箭头表示建筑的结构方式、房屋的朝向与对光线的吸收;在《动摇的均衡》(1922)中,克利用箭头探讨了物体所受到力的组合,向下的黑色大箭头是地心引力,周围的箭头来自于空气的作用力或物体相互的引力。还有指示着《船只起航》(1927)中船只的运动方向,到成熟期时,箭头的这种指示力和方向的符号作用被"旗帜"所代替了。

(一)"箭头"的超越作用

在包豪斯教学笔记中,克利对"箭头"进行了哲学讲解,他指出对箭头的思考源于一种思想:"我"如何扩大"我"的覆盖面?跨过这条河?越过这个湖?翻过那座山?箭头首先代表了克利对艺术的科学分析态度,在过去描画自然的作品中,不可见的运动会被物的形态改变所暗示,例如莫奈笔下光影摇曳的干草堆暗示了太阳

的运动,鲁本斯的树木的摇动方向指出了风的方向,而随着克利放弃这种让自然以隐喻面孔出现的方法之后,箭头这样的符号就成了抽象的自然原理公式。例如《与落日一起》(图57)中的落日,如果没有向下运动的箭头,光凭画面是看不出这是落日还是太阳升起的场景,这证明艺术家一开始就不是在构思夕阳西下的风景画,他考虑的是在日落过程中自然发生运动及变化的内在本质。

图57　克利,《与落日一起》,1919

可以说,箭头诞生于一种超越精神,除了科学的观念,对箭头的思考来源于通过行动穿越物质和具有超自然空间的思维能力。在这里思想变成了有形的运动者,是跨越一切认识上的阻碍、自我生成之物,是克利"使不可见者可见"的最终成果。通过这一形象,我们可以看到克利作品更加贴近生命和自然的部分,及艺术家对于常人之见的反叛和斗争精神。在本书第二章中提到,一旦艺术同生活合流,艺术所带来的批判性终将逐渐消失。与同时代的许多画家

不同（他们或者自愿为政权服务，或被迫为政治唱颂歌），克利从根本上保留了自己对于人性的基本思考（批判性），这从第四章对克利的剧场的分析中也可得见。

很少有人谈到克利的斗争精神，因为他的性格是如此的与世无争和沉默谦逊，纵然在演讲和课堂讨论中他也极少攻击和批判自己不喜欢的艺术思潮。但在日记和绘画作品中，克利对于许多流行的普遍意见表示了不同的观点，总的来说，他反感那种道德的说教和善恶的评判，倾向于从整体性与超越的角度去把握人性。从这一意义上来说，克利同尼采的"自由精神"有着相似之处。尼采从思想的角度来界定群体和个体之间的关系：遵从群体标准就会最终地屈服于一种风格或思维方式，它是一种头脑狭窄或头脑封闭的表现；个体是具有新思想者，只有个体才能创造新价值，因为它能够超出群体思想的局限来思考。[⑧]因此诞生了"自由精神"，它指的正是脱离精神束缚的独立思考者，其本质正是在于个体与群体之间的区分。在献给自由精神的书《人性的，太人性的》中，尼采将矛头对准了横贯在认识之路上的阻力，精神所受到的束缚是观念的和习惯性的，是在一个人的性格之中深深地用壕沟防护起来的持久不变的习性。从文学品味上来看，克利不喜欢道德说教意味太浓的作品[⑨]；从艺术发展来说，他反抗旧时代的窠臼，站在意大利文艺复兴的辉煌成果面前，指出自己找不出它们跟我们这一代有什么艺术上的关联。[⑩]除此以外，克利亲近心理学，用讽刺态度描绘出人们心中不为人知的一面，例如关于《女人与野兽》一画的主题，"男人里的野兽追求女人，女人对它并非全然没有感知，淑女亲近野兽，揭露一点女性的心理状态，承认大家都掩盖的事实"[⑪]。

从根本上来说，具备自由精神的人是独立思考、不驯服于群体

习俗的那些人，是愿意冒险者，是不畏惧失败者[㊆]。也就是说，自由精神不仅是要超越他人的常见，还要超越自我身上那些限制精神发展的习惯。每个艺术家都有一套自己的语言，这被称为艺术家的风格，一种风格就是一种发展，是各种形式的组合，这些形式相互适应从而统一起来，具有内在的一致性。[㊇]这些图式突出其个人特色的同时也构成了对艺术家自身的限制。克利的作品同样具有其内在封闭的结构和与规律，或者说有一定的图式可循，如早期素描中怪异修长的形象、成熟期的魔幻方块等，即便是使用线条的方法和色彩的过渡也都有其规律。值得注意的是，在箭头出现之前，克利的作品只是将形象抽象化，并没有直接挪用任何抽象的符号。箭头的出现引入了克利对图形与话语的思考，也引发了福柯与利奥塔等思想家对克利的阐释，从艺术发展历程来说，箭头就是其突破自我的强力，"它们就像某种生机勃勃的力量，唤起了类似姿势的某些东西"[㊈]。如较早的《花园计划》（1921）中的箭头正是同花园中浮起的抽象神秘形象一同出现，这一形象比克利前一阶段所有的形象都更抽象，可以说，箭头的出现就是克利突破自我的标志。

（二）作为中间物的"箭头"

在天空与大地、动物和神之间，人就是一个中间的生物，与克利的这种思想相似的是，尼采将人类看作一种过渡和中间物，人是一根伸展在动物和超人之间的绳索——一根高悬于深渊之上的绳索，他认为人类的伟大之处在于它是一座桥梁而不是一个目的。可以说，尼采把握的既不是人身上的可见之处，也不是隐秘之处，而是人的未来，它历经过人，又超出人[㊉]。这就好比箭头的所指，前进的方向永远在箭头的前面，飞翔的箭头永远在起点和终点之间，

是生成"中间性"的象征，正因为如此，克利的箭头拥有两种截然不同的含义：一是超越常人之见的自由思想化身；一是等待被超越的中间事物之代表。

克利重点指出，人不时产生的希望与其自身局限性之间的对比是所有人类悲剧之所在。这种力量强弱的对比体现了人类存在的双重性。"一半插上翅膀，充满想象，一半受到限制，脚踏实地，这就是人！"[36]在早年的《独翅英雄》(1905)中，克利描绘了这样的一个形象：一个头戴罗马头盔的男人站在土地上，他的右手臂被一只翅膀代替，左手臂则被带子固定在身体的一侧。克利在日记中写道，这个生来便只有一只翅膀的人不断努力试飞，即使折断双臂与双足，依然坚韧续存于他那理想的旗帜下。[37]正如希腊神话中那个为了证明自己的能力而飞向太阳的伊卡洛斯，最终被太阳烤化了蜡制的翅膀，落水而亡。独翅英雄回到了大地，但是他的身体仿佛失去了运动的能力，变成了一尊雕像，脚上也开始长出植物。这样的形象可以说是克利关于人自身思考的一个结果，并带上了悲剧性的色彩。因为思想存在于地球与世界之间。人的覆盖面越广，他就越痛苦地感受到自己的局限。他就愈渴望运动，而不是动力！行动就是具体的体现。[38]

人在试图飞翔时就不时被拉向大地，在大地上却又可以做着飞翔的梦。这两种力量都是真实的：当人见到自然的生成过程之后，便承认了自己的有限性；而同时，人出乎意料地发现了一个使他战栗的秘密和疑问：那不为时间的流逝所侵蚀，并确知自己不朽的灵魂究竟是什么？[39]在柏拉图的《斐多》对话中，苏格拉底指出哲学家正是那些对于肉体欲望不满的人，灵魂的内在目的就是要超越肉体，这就是哲学家不畏惧死亡的原因。[40]因此德国哲学家西美尔才

说，我们是正在进行认识的人，而且自身又处于认识的可能性之中，但是我们能够用甚至是非常棘手的方式去设想一种世界现实，这就是精神生命的自我超越。它不仅是对个体的界限，而且是对精神生命界限的突破和超越。[⑱]精神不满足于它所受到的限制，如果它已经认识到那是限制的话，证明其自身已经把超越这一限制当作意识的目标去完成。对自由精神来说，最值得向往的状态应该就是自由地、无畏地翱翔在人类、习俗、法律和对事物的传统评价之上。[⑲]前进与超越，这就是箭头的使命。

和尼采的"自由人"要达到完美境界就要经历"大解脱"[⑳]一样，纯粹的抽象艺术容易带来困惑与不解，克利的箭头突破自然事物与自我图式之后容易落入虚无的境地，这是一个不适合艺术发展的阶段。初尝自由的滋味带来的疑虑、胜利的虚无全都扑面而来，这就是认识的弊端所在。雅斯贝尔斯指出，在尼采看来，认识的矛盾之处在于，它源出于挚爱，但成功地形成认识后，便取消了挚爱：这样，他便陷入了他或相对于他毁灭了事物的两重思想运动。要么他要将一切融解在认识中，要么他自己消融在事物中。[㉑]箭头的结局就是成为一个图画中的象征符号，或是图画中的武器。莫里斯·夏皮罗在分析《鸣叫的机器》（图38）一画时，指出克利的箭头与文艺复兴版画《死亡与命运之轮》（1464）中死神射向生命之树的箭一样锋利，这一箭头扼杀生命、把有生命的鸟儿制造成了无生机的机器。[㉒]这一解说充满着悲剧色彩和死亡的宿命论。

如何解决箭头从思想而来的矛盾，首先要明白人的自由最终源于个体内部的生成，靠一切存在物中均具备的、按照自然规律而发生的变化，是无法穷尽人的可变性的；可以说，人是依自身的变化而变化的。[㉓]对精神生命界限的突破和超越这种行为首先确定了人内

在的界限⑯,但我们可以说,人类并没有因此而否定自身的片面性,而是将自己看作一个又待超越的阶段。人类的超越和所受到的限制这两者之间并不是一种矛盾,而是生命之流的必要组成部分。人的不朽并不是来自于永生,而是来自于精神所从事的不断超越自我的生命。

在《查拉图斯特拉如是说》中,尼采列出了精神的三种变形:由骆驼变为狮子,再变为孩子。狮子勇往直前、为了新的创造性开拓了自由(就像箭头一样),而最终到了天真的孩子这里,精神的超越性发生了转折,"赤子是无邪的、易忘的,他是一个新的开始,一个游戏,一个自转之轮,一个初始运动,一个神圣的肯定"⑯。孩子就是从事创造性工作的艺术家。在 1934 年所作的《创造者》中,克利使用了不常用的纯粉色底子,在上面用线条构成的层描画了一个伸开双臂飞翔的创造者。创造者没有翅膀,但是仍自由地飞翔在空中,这与早期的《独翅英雄》十分不同,也标志着克利新的开始——1935 年后克利艺术发生了极大的转折,身体彻底回归了。

在经历了这一阶段之后,自由人回归生活,就像箭头回归自然一样,承认了人的有限性,"他怀着感激的心情回眸,自己的远游、冷酷和自我异化,自己在寒天的鸟瞰和翱翔,对这一切他感激不已"⑯。了解生活中的种种欢乐,自由人认清了自己的渺小和生命的价值。雅斯贝尔斯也因此说,无机自然界是真正的存在,它那无限的生成是实实在在的。因此,同这一自然界相融合,就促成了人的完善。⑲思想为了丰富认识,更有价值的做法也许是不以这种方式使自己千篇一律,而是去倾听那些带来各自见解的不同生活处境的喃喃细语。不把自己当作僵化的、固定的一个人,就能通过认识而参与许多人的生活和本质。⑳

第三节 真理的居所:克利艺术中的疾病和死亡意象

克利的箭头常常指向大地,他的造物也愿意投向大地的怀抱,这证明最终克利还是肯定了人类的有限性和中间性。投向死亡和投向生命成为同一件事的不同面。在克利的最后生命中,疾病和死亡成为了他最关注的对象,尤其是死亡。虽然克利一生都在试图到达此岸世界和彼岸世界的中间地带,但在死亡真的临近之时,它还是成为了克利最看重的主题。无论是疾病还是死亡,就其本身来说都是不可见的,它们只能作为存在的事件被描述,在最后一个阶段的创作中,克利试图使不可见的疾病与死亡可见,试图进入事件背后的生成过程,这是一个重要的转变,融合了艺术家关于存在的理解。

对疾病与死亡的描述是克利艺术中最重要的转折点之一,经历了病痛的折磨之后,他的作品不仅在主题上呈现出关于人生悲喜剧的深度思考,在形式上也发生了极大的变化:作品的象征性加强了,构图也更加自由,形成了独特的风格,正像格罗曼所说,克利生命的最后三年半时间构成了一个单独的时期。[13]本书认为,克利作品形式的改变来源于疾病对艺术家身体的影响,对身体的感知和体验影响了克利关于生成的态度,决定了克利从一个更高的哲学视角去看待生命同死亡之间的关系。自然的真理在克利的中间世界显现,这是一种在现世中找到自己的居所、细心培植自我的真理。

一、悲剧和喜剧之间

要理解克利晚年的艺术理论,首先要了解克利是如何部分恢复和继续了更早的观念。[13]这些观念通过克利对主题的探讨而得以显现,延续了克利成熟期艺术语言的"诗性智慧"[14]。从风格上来说,他最后阶段的作品更具原始艺术的特征,是克利对古老文化、神话、原始人类、边缘艺术的再一次重温,其中也包含对诗歌、戏剧的回忆。总的来说,我们可以把克利最后阶段的主题按照内涵及所显示出的总体风格总结为悲剧和喜剧中间的"悲喜剧"主题,这里的"悲剧"和"喜剧"不单指一种文学或戏剧形式,而是指作品背后所显示出的悲剧和喜剧精神。悲喜剧也并不是一种折中或妥协的模式,而是再一次显示克利最后是如何在艺术中达到"中间世界"的平衡的美学态度。

(一)悲剧题材与风格

克利一生中对于戏剧的热爱在前文多有提及,而在晚年,克利更倾向于阅读与欣赏悲剧,这同他所经历的时代浪潮有关,也是他受到的病痛之苦的体现。格罗曼指出,克利最后时期的肖像画与人物画大多与悲剧形象有关,如《病中女孩》(1937)、《黑色面具》(1938)与《火的面具》(1939),甚至是在充满憧憬色彩的《花女》(1940)中,克利刻画的人物也与悲剧相关——这一形象乃是冥王的妻子。[15]在这些画作中,克利不纯粹是对悲剧人物进行描绘,而是从根本上去思考人生的有限性与命运问题。自被驱逐出德国以来,克利的作品多多少少展现了悲剧的色彩,如《悲伤》《毁坏的村落》

《破碎的钥匙》等。随着其患上不治之症,克利关于航行的画作越来越多,如《船上的病人》《黑暗旅行》等,这些关于渡船、旅行的题材就像描绘生命的历程中那种种的不安。⑫

在传统意义上,悲剧割裂了世界。与变动不居的现实命运相比,人们总是被引导去相信还有一个充满着和谐的永恒世界,例如柏拉图的理念世界、基督教的天国等。悲剧中的一面是静止、一面是运动,两者此起彼伏的斗争造就了悲剧。但是,克利并不赞同这种普遍意义上的悲剧,从他对浮士德的反对就可以看出:浮士德的悲剧根源于其内在的冲动与外在的限制,他原本只在书斋里享受着世界的宁静,这同他内心深处的冲动形成对比。⑬魔鬼引诱浮士德时,许诺他可以经历世界上一切的感性体验,这就是浮士德最终酿成悲剧的原因。与浮士德追求永恒的享乐而不得的悲剧相比,克利选择同一切静止的事物保持距离,这也是他同好友马尔克相区别的原因。实际上对于克利来说,真正的悲剧不是追求静止而不得,而是有限性阻止了对思想的运动。正如前文提到的,克利从"箭头"中就已经看到,人这种不时产生的希望与其自身局限性之间的对比是所有人类悲剧之所在。

玛丽亚·洛佩斯(María López)指出,克利在不同时期对悲剧的理解改变了他对艺术作品的理解方式。她特别指出,对于克利来说,悲剧并非是那些令人悲痛和愁苦的事物,而是具有某种宿命性和某种超越性的事物⑭,如前文提到的彼岸世界。悲剧带来了对某种更为根源性的古老主题的回归。克利再一次思考神话、古迹,他不再害怕召回它们,而是以批判和"形象"的工作方式对待它们被遗忘的、衰退的、重新浮现的符号。⑮在《古代绘图》(1937)中,壁画以一种更原始的方式回归了,克利在这幅画作中大胆地将人物

的眼睛同脸分离——，这要比毕加索更彻底。这幅画犹如现代的图画文献目录，上面有着动物、植物、家具甚至梳子这样的小物件；在《船首的英雄式划桨》(1938) 与《计划》(1938) 中，埃及的象形文字再次出现，不过变得更加繁复和富有节奏感，尤其是在《计划》一作中，人物的身体成为疆域，符号在上面尽情狂欢；在《埃及投来的一瞥》(1938) 中，象形文字没有出现，但埃及艺术的造型方式却得到体现，人物侧面而立，相互隐藏。

克利对悲剧的体悟在一定程度上改变了他的构图和形式，格罗曼将其最后时期的作品分为三类：第一类是嵌在明亮的树胶水彩上的象征符号，第二类是像条带一样大且厚重的黑色象征符号，第三类是色彩明亮、光环状的象征符号。[㊹] 不同种类的象征符号所传达的气氛也同题材指向一致，如《恐怖的信号》(1938) 的总体基调就十分忧郁，此时克利不知是否感受到了自己的第二故乡德国土地上那残酷的杀戮和扭曲的社会状态。

而同时，尼采所说的那种悲剧精神此时也以一种张狂和激烈的力量显示在克利的作品中，无论是线条还是色彩都不再保持过去的细致和敏锐，而是展示出一种粗放的气质。在象征悲剧的狄奥尼索斯那里，"酒神的激情就苏醒了，随着这激情的高涨，主观逐渐化人浑然忘我之境"[㊺]，再加上克利最后时期倾向于创造大尺寸的画作，这也使得他的绘画同利奥塔笔下的纽曼、埃尔金斯笔下的罗斯科的作品一样成为欲望的原初表现，画作的基调和用色更容易从情感上感染观者。例如《B 近郊的公园》(1938) 中对色彩的使用并不讲究章法，只是在界限处给予提示，这种描绘甚至让人想起马蒂斯成熟期的作品。

就像意识到限制就会把超越这一限制当作目标去完成一样，悲

剧的出现注定了它会成为克利着力要超越的对象。如何超越悲剧，或者说在克利那里，悲剧是如何最终像箭头回归自然一样得到克服的呢？雅斯贝尔斯以莱辛的最后一部喜剧《智者纳坦》为例，指出自然的内在精神——纯朴与天真的人性——是如何帮助哲学最终超越了悲剧。[12]莱辛是在他生命最绝望的阶段写下的这部剧作，那时他妻子俱亡，又受到主教的打压，在纳坦身上，"莱辛描绘出一个谦逊、真实的自然世界"，在这个过程中，悲剧可以被基本的人性观念所克服。这就是超越悲剧的方式，返回人自身，返回人之所以为人的普遍真实之中。

如何回到人性的自然中，如何将人生的有限性和无能为力感化为一种不是需要克服而是需要接受的生成？一方面克利重思了过去的原始形象的成果，那些作品——儿童艺术、古老的东方艺术与埃及艺术、原始艺术、精神病人艺术——再次给予他生成的动力；另一方面他延续了自己从喜剧形式中得来的抽象力量和幽默技巧，从而在悲剧同喜剧之间建立起一个中间的区域，这也就是真实人性的来源。

（二）喜剧的力量与人生的平衡

克利对喜剧的热爱在其晚期的艺术和生活中慢慢变淡了，但是他一生中对喜剧精神的深入体会却是形成其各个阶段艺术形式的主要条件。他的喜剧观念同人类的身体所展示出的形式变化相联，展现了面貌及肢体语言带来的变形效果。这在绘画中显示出一种漫画式的幽默感。正如贡布里希在《艺术与错觉》中所举的将国王的头像简化并变形为梨的步骤，从国王的肖像到水果的形象只需要形式的等效性，"它给一个相貌提出了一种视觉解释，使我们永远也不

能忘怀,而漫画的受害者也像一个人中了魔法一样,看起来永远带着那种模样"[⑬]。

这种变形带来的幽默感与讽刺力量总是从克利的作品中不经意地流露出来,如《一个无足轻重却自命不凡的家伙》(1927)中,人物的性格从线条结构(紧闭的双眼、零落的头发、狭长的面部)中展示出来;《最后一个唯利是图者》(1931)中扑克牌似的形象展现了一个狡诈的人物,他翘起的胡子、微笑的嘴唇与不自觉伸出的手都展现了其品格。施马伦巴赫感叹道,克利将所有艺术的严肃转成自由的表演,为了对抗这种严肃,他不惜受他的无休止的幽默所主宰。[⑭]

可以说,为了抵抗一切对形式的限制,克利用喜剧的戏谑和无理来突出身体的不和谐和脆弱,以真实的不完美去反抗虚假的完美。可以说,克利的悲喜剧人物植根于身体的残缺和理想的矛盾,悲剧感来源于规定身体的某种宿命性的法则,而喜剧感主要来源于一种对人类身体形式的自嘲。这尤其表现在克利对人类面容的描绘上。本书多次提到克利对喜剧中"丑角"的描绘。在一部人人都相互欺骗、到头来愚弄了自己的喜剧中,丑角就是辅助的因素,是欺骗之欺骗。当所有人都茫然无知的时候,常常从丑角口中说出真理[⑮],例如《哈姆雷特》中的小丑与《李尔王》中陪在国王身边的傻子。丑角演员的面具常常既丑又怪,但是不会让人感觉痛苦,他们的行事风格也让人捉摸不透。这种随着性情变化而使自己任意置身于某一种内心气质,而又顺着内心的理性发展的才能,在康德看来就是诙谐幽默的艺术[⑯]。

丑角赋予了克利一种变化的"穴怪"形式,这种形式因其混杂了各种对立事物而变得难以辨认。它颂扬不协调的事物、挑战我们

的感知能力，例如戈雅、霍夫曼的作品都有着这样的风格。[12] 从对丑角的刻画开始，克利开启了他的悲喜剧。克利对面部表情和身体姿态的描绘介于幽默与恐怖之间，在他的作品里，两者达到了奇妙的共存。这是克利向先辈学习的结果。贡布里希指出，从杜米埃（Honoré Daumier）开始，相貌实验开始摆脱了幽默传统的束缚，他的肖像是固有生命的创作物，往往强烈得令人恐怖，是体现人类激情的面具，深入地探索了表情的秘密。[13] 自此以后，如蒙克与恩索尔这样致力于描绘表情的画家的作品中出现了令人震撼的严肃性和悲剧感。当幽默变得更深刻，而且确实不同于讽刺时，它就转入悲怆的意境，而完全超出了滑稽的领域。[14]

克利在早年的绘画作品中多次刻画了他所谓的悲喜剧人物，例如前文提到的《独翅英雄》。这一追求自由精神的形象因为自身能力的限制而导致了悲剧，但其形象的细微之处可见幽默因素（僵硬的姿势与表情，脚上长出的植物）。克利在日记中写道，一个悲喜剧的英雄，也许是一位古代的堂吉诃德。[15] 还有《老凤凰》（1905）中那个拿着权杖的年迈凤凰，克利认为其不是什么理想人物。活了五百年之后历尽沧桑的模样和寓言造成了喜剧效果，但"凤凰不久即将退化成单性生殖动物"[16]，这一观点中也透出小小的幽默。而观者见到这一失去了荣光和羽毛的形象之后，这个人物还昂着头、保存着仅有的尊严，心中所向往的理想与现实形成对比的悲剧感油然而生。

为了避免悲剧带来的对世界的虚无主义，同喜剧带来的过度娱乐化，我们应当住在中间世界，并且取得人生的平衡。克利的这种观点在晚期作品《甘苦岛》（图58）中显现出来。《甘苦岛》是克利最大的一幅画（88×176 cm），它是将报纸平铺在麻布上作为底子

图 58　克利,《甘苦岛》,1938

画上油彩而成,报纸被吸收进织物中,从画作表面可见其纹理,作品主题是克利拼贴而成的短语"Insula Dulcamara":甘(dulcis)与苦(amarus)被合并成为一个中间词汇——甘苦。同时,这个词还让人联想到当时欧洲的一种致命植物"Solanum dulcamara",即小颠茄,这是含有神经性毒素的一种常见植物,看上去甜美,但过度食取便会致命。这幅画的色调充满了欢乐的气氛,代表生机的黄绿色和玫瑰粉铺满了整个画面,鲜红点缀其中,黑色的海岸线衬着航行的轮船,沉没的落日是黑色的半圆、升起的透明半圆是初升的太阳。这是克利第一次尝试大尺寸和新材料的作品,也是刚刚战胜了病魔的克利对人生的真诚感悟。人生就像这甘苦之岛,充满着各种不同的际遇,但能肯定的是一切都会隐隐之中达到平衡:如果甜美过多,苦难也就过多,保持生之平衡就是在人生的馈赠中拿取同等程度的甘苦。

二、描绘疾病与死亡

死亡和疾病不仅仅对于艺术家,对于普通人来说也是富有转折性的事件,它们使人接近自身的有限性。前文提到,克利一生中有着太多幅关于死亡和疾病隐喻的画作。死亡是克利所投入的彼岸世界,也作为生存的一部分而存在,而艺术家要做的正是在生存和死亡之间找到平衡点。在克利的晚期作品中,对于死亡和疾病的描绘同此前完全不同。如果说此前更多的是死亡想象,那么现在经受过疾病的克利明确地感受到了死亡的切近。疾病和死亡因此与艺术家自身的身体深度相联,对不可见的死亡的描绘使得克利深入了自然的本质,他的艺术对人生这一终极问题给出了回答。

(一)描绘征兆

根据身体发生的变化,克利开始描绘疾病和死亡的征兆。征兆正是那些即将到来的事物显现出的苗头,是一种通过身体体验到的神秘直觉,然而又具有一定的生理学依据。具体说来,克利所患有的硬皮病是一种极难治愈的疾病,这种病会导致病人手指弯曲变形。这对于画家来说简直是一种折磨,导致克利甚至握不住画笔。肌体萎缩、内脏受损,这种疾病带来的重大伤害就是使人感觉自己好像被囚禁在身体里。在晚期的一幅被确认为自画像的作品《俘虏》(图 59)中,克利画了许多黑色的像笼子栏杆的形象,这引发了两者之间的联系说明。[13]这幅画可以在某种程度上被看作《死与火》前最后的自我确认,因为它画的是艺术家的身体受病痛折磨的景象。整幅画作被画在一块完整的麻布上(没有画框),艺术家是

图 59　克利,《俘虏》, 1940

被疾病"俘虏"的黑色条纹中间的人。他的双目是艺术家自画像中的图式——无限符号的变体;向上与向下的半圆同时表示希望和绝望,因为结合不同的半圆和面部的不同短黑线条(象征嘴唇)就会发现人的面部分别展现了悲伤和愉悦,这在克利中期的线条画中也有显示(如《兄妹》[图 46])。

晚期作品使用的媒介也多少同克利对自我身体的感知有关。越到后来,克利越热衷于在富有褶皱和粗糙的媒介表面作画。这一阶段的画作大都画在粗麻布、棉布、易皱的包装纸、报纸、石膏所褙的厚纸上,这几种材质仿佛使观者回到了克利使用拉毛水泥底营造壁画效果的时期,不过这几种材质的粗糙更不均匀,更

容易随着笔触的运动而运动。如《蓝色果实》(1938)中的树叶就把媒介的运动显露出来，《B近郊的公园》(1938)中的公园区域与其说是被色彩还不如说是被不同的材料界定出来的。这些褶皱和缩成一团的媒介使人联想到他患上的疾病，疾病所带来的年老和衰败成为他隐含的表达含义。

1940年，克利根据丢勒的炭笔画《画家母亲的肖像》绘制了一幅素描《丢勒的母亲》。在过去许多图像学家的理解中，丢勒的这幅画象征了年老、受难和衰退，克利去世前不久来描绘这幅图像就有更深的意味。在克利那里，丢勒的老妇人的面容已经十分简化，她额头上那深邃的皱纹已经消失了，只有凸出的眼睛、大鼻子还存在着。克利当时患有的严重皮肤病已到末期，在死亡边缘徘徊的画家更深刻地领悟到丢勒对于死亡的描摹。在丢勒一生的创作中，死神总是以具体形貌出现，或者是头顶沙漏的骷髅，或者是手持沙漏的怪物。但唯独在这幅作品中，死亡以一种自然主义的形式进行暗示，并潜藏在画家母亲那备受摧残的容颜之中。克利在对其再阐释中同样一瞥死神的真正形貌。

事实上，即使是在病情最为严重的时候，他都坚持作画。或许死亡并不是他急于考虑的事情，不过是让它自然地发生。在这个阶段，他画下了著名的抽象画《击鼓者》(图60)，这是一幅力与美的赞歌。克利的节奏以更加有力的方式展现，一个鼓手（只能看到其头部和击鼓的手臂）正在做出动作。过去的作品中，克利的个体性节奏都是从那些细微的变形中显示出来，包含了结构性节奏。但是在这幅作品中，节奏就是动作直接的传递，鼓手被抽象成了力的象形文字，就连手臂和鼓槌也都合二为一。在创造这幅作品时，克利告诉友人自己有了正在击鼓的感觉。⑬背景的白色突出了人物厚重的

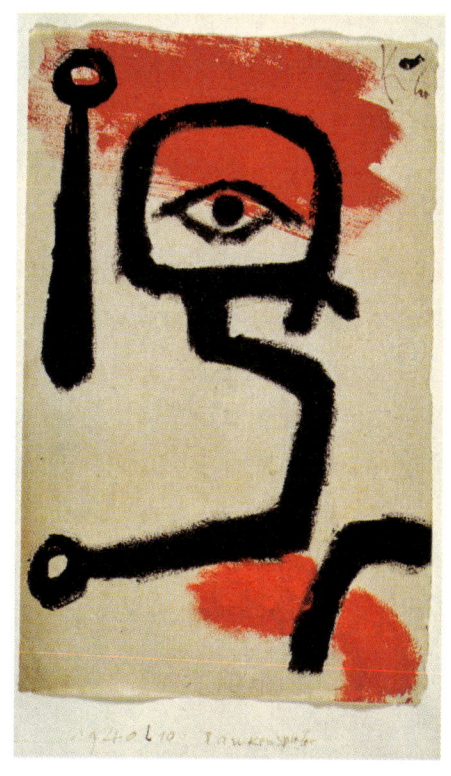

图 60　克利,《击鼓者》,1940

黑色线条,再加上朦胧的红色渲染,鼓手的运动被强调了,生命最后的蓬勃而出可见一斑。

疾病或死亡有时有其隐喻的人物形象。如《恶灵女神》(1935)中就用由各个飘浮平面所构成的女性形象来象征疾病与此时的人生际遇。《美丽的花匠》(1939)中的亡灵,被克利想象为一个举着浇水喷头的机器形象,脸保持着规整的变形,色彩由于跟花园有关,因此显得十分灿烂鲜艳。1938年在病魔缠身之后所作的《门》更加像一个隐喻,此前克利对于"门"这一形象的刻画均同死亡和幽灵

相关（见前文所提《空间内的无构成物》[1929]，《有高门的鬼魂之屋》[1925]等）。这扇门通向不可知的世界，周围的灰白色调是克利极少使用的，这里更衬托出门背后这条路的荒芜孤寂。《从未来来的人》（1933）也是一种征兆的来临，它使用了玻璃镶嵌的手法去描画油彩，使得整个画面金光闪闪。

有时克利也会对死后的世界进行想象，这些想象大都来源于他对古老世界和神话的认识。例如《地狱一样的花园》（1939）中地狱中的花园，长在阴影之中的植物以一种幽灵般的样子出现。在格罗曼看来，《尼罗河畔》（1939）这幅版画就是克利对冥王哈德斯所管理的冥界的刻画。船航行在冥河之上，冥王的财物也包括了人间的农作物，人们的生活也同人间的生活别无二致。[13]对冥界的描绘也在《忧郁的巡游》（1940）中显现。如果这就是克利对于冥界的想象，证明他认为死亡同人们的历史是分不开的，时间并不是线性的，也不是决定死亡的条件，时间应该是一个循环，这样人们才能在死后返回过去的文明岁月中。

（二）使不可见者可见

死亡是必然不可见的，我们有各种关于死亡的理论、想法，也观察了一些死亡的实例，但是我们对死亡依然处于未知状态。[15]疾病也是不可见的，我们能够看见的只是它们的征兆。要描绘不可见的死亡，就是要进入身体的内部去理解其所受到的限制，就是要深入死亡的本质，去领悟死亡的时间。克利最后的作品几乎都是为了解答这个终极的问题。

美国当代哲学家、艺术评论家萨利斯写道，死亡无法描述，它无法向人提供任何可以想象的事物，如果想象是指在脑海中呈现出不是

外在视觉所见而是内心视觉所给予的画面的话。我们可以以事件的方式去描绘死亡、一个人死去的场景,但是这样一来,最本质的死亡往往会被省略。这一论点同样可以用来说明疾病,疾病也是不可描绘的。萨利斯强调,如果死亡可以被描绘出来,如果它可以在绘画中呈现,那么它的基本特征必须是抽象的。⑱在克利临去世前所作的《死与火》中,死亡正是以最基本的抽象形式出现的,这是他离死亡最近的时候,因此这里的死亡比他任何一件作品都要抽象。

《死与火》(图61)是克利去世前关于死亡的最后画作,正因为如此,它被所有的克利研究者给予了恰如其分的重视。这件作品用油彩画在粗麻布上,这种织物赋予了作品粗糙的纹理。这种粗糙感

图61　克利,《死与火》,1940

在粗麻布略微磨损的边缘处尤为明显,这造成了背景的模糊,而且画面中厚重的线条使视野变得更加模糊,好像整幅作品要从我们的视线中随时逃脱。[⑫]死亡也被象征符号写在了画的表面上——图画左侧垂直和水平的黑线似乎形成一个 T(图画中间人物的嘴唇部分也可以被看作为 T),横梁上的球是 o 型的(人物的左眼也是 o),而人物的右边眼睛形成了一个倒立的 d。Tod 这个在德语中表示"死亡、死神"的词就出现了。而中间的这一形象也类似于骷髅的形象,一个传统意义上的死神。

这幅画左沿的一个长方形标志着一个人在地球上逗留的结束。这一区域也是天空的一部分,在那里,球状和圆形的形状占据了主导地位。这个球体在横梁上支撑着,保持着极大的平衡,象征着克利在死与生(火)之间建立起来的中间世界。萨利斯还将这一中间世界与时间相联,把它看作死亡的钟表。的确,在太阳、月亮和星星的运动中,我们人类首先遇到时间,甚至我们最终发明的计时器都被设定为自然时钟。时间是人类对死亡的恐惧的表现,而死亡的恐惧就意味着对生命的珍惜。死亡使人产生的畏惧由是观之,其真谛就不在于徒劳无功地追求长生,而在于敦促我们去完成一生的使命。[⑬]

克利还描绘了火。一方面,火点亮了世界和鼓舞了人心;而另一方面,它是消耗和毁灭的象征。这个火可能是天堂与地狱之火,也可能是生命的活力之火,即使是在临终前,克利也从未消极地向死神屈服,克利在这里画的是他自己与死亡之间的对话。在描绘自己的死亡的时候,克利不是简单地描绘死亡,而是从本质上描绘所有人的死亡。在描绘死亡的时刻之时,克利把死亡精确地描绘成出生与生长所受到的限制,因而将生命本身限制在它的本质之中。罗

斯科的观点是：这种对未确定形象的找寻，以某种可见的视觉形象作为标记——这种经历等同于宗教。也就是，在一个黑暗、有力、无法控制的表象世界寻找某种上帝存在的证据，最后的结果是死亡。表面看来，这些画作似乎是要表现上帝，但结果什么都不存在。⑬值得一提的是，中国当代音乐家谭盾曾以克利的《死与火》为灵感创作了同名曲目，将生命同死亡之间的关系作了新的阐释。

在《斐多篇》中，苏格拉底说道，许多人不懂哲学，真正的追求哲学，无非是学习死，学习处于死的状态⑭。克利在《死与火》之前创作的《安魂弥撒曲》（1940）是他开始进入死亡所规划的时刻前迎接死亡的作品。格罗曼指出，这幅作品是克利超越死亡的表现⑭，他不是用思想的永恒去超越肉体的限制，而是从时间上来判断死亡不过是生成中必不可少的一部分，是另一种状态，另一种时间。死亡就这样从未知事物变成了可被理解的事物。如果说，克利一生都在为了超越有限性而努力，那么到后来他就愈接近有限性中最为神秘的部分。死亡对于艺术家来说神秘感越少，反而生命自身的神秘感就会增多。

在晚期作品之中，恶魔与天使的形象频繁地出现，它们不是出现在同一幅作品中，而是分别在不同的肖像画中出现的。但恶魔与天使有其相似之处，它们在宗教神话中都是同属上帝的仆人（恶魔是堕落的天使）。在普遍的意义上，它们都代表着与人类不同世界的生灵（彼岸的生物），就像早期的宇宙语言一样，它们没有原型。⑭

克利的"天使"系列画作跨越了将近25年，这一系列的作品数量共有五十幅，有二十八幅作于1934年，四幅作于1939年。格罗曼将克利晚年所画的天使与诗人里尔克在《布伊诺哀歌》中所描

绘的天使相比。在里尔克看来,克利的这些天使极为抽象,是自然甚至想象背后的造物。里尔克不理解克利的天使的原因是因为这些天使拥有人的特质,而在他的眼里,人是转瞬即逝的可见者,绝不可能同天使相提并论。[49]克利的天使当然也是人与神之间的过渡,但它不过是一个形态而不是一个固定的生物,对于形态来说是生成早晚的必经之路。例如,《天使,仍然是女的》(1939)中长着乳房的天使早已摆脱了宗教符号,回归到人的身体描绘中去;蛋彩画《谨慎的天使》(1939)中的天使则富有戏剧性,变形的头部好像在往回注视,显示出小心翼翼的样子;《挥手的天使》(1939)则是一个温情脉脉的天使,这或许是为什么克利的儿子费利克斯最终保留了它,童话般的色彩与画面让他怀念起那些同父亲在一起的美好岁月。

无论是天使还是幽灵(魔鬼)都是克利对人的思考,实际上也是如此,世界上并不真正存在这样的生物,这些都是人们为更好的命运与更坏的命运作出的推论,而克利放弃了这种形而上的假设。他期待真正有一个变化的过程,而天使和魔鬼不过是命运环节中的一环而已。再一次我们感觉到了,我们生命中的每一刻都与分裂、缺席和死亡纠缠在一起。相关地,我们死亡的每一刻也应该与整体性、存在性和生活纠缠在一起。[50]死亡和生命并不是相反的两部分,而是作为生成路上的不同状态。

克利的最后一幅画作是一幅没有题目的静物画(《无题》[图62])。从题目上来看,克利已经放弃了要再次引导观者的打算,他首先给自己最后的画作蒙上了一层神秘的面纱,也为自己最终的打算在心中保留了答案。在这幅画中,克利回到了他一直倾向于使用的黑底红日背景,背景中浮现出一个铺满植物符号的圆桌,桌上

图 62　克利，《无题》，1940

有绿色的水壶和一尊人形雕塑。在桌子左上角有三个类似花瓶的器皿，最左边的花瓶中插着一支花朵，最右边的花瓶则更像一个培植皿，里面的花朵根须可见，与昆虫很类似。这个花瓶长出了肿胀的胳膊，与前方的茶壶和雕像形成对比。整幅画充满了对身体的隐喻，而在画面左下角是一幅关于天使的画——《雅各布与天使摔跤》。雅各布和天使搏斗的题材是《圣经》中的故事，说的是雅各布在约旦河边碰到一个陌生人，与他摔跤居然没有输，最后天使为他赐名以色列，意为赢了神的使者的人。这一主题在中世纪常常被表现为人在善恶之间的选择。在现代绘画中，例如高更的《布道后

的幻想》（1888）画的却是一种现实的角力场景，克利的这幅画中画同样如此，不过更为抽象。天使和人融合在线条中，只有抱紧天使的双手看得出这是一个搏斗的场面。

这同样是与身体有关的搏斗。从这一画作的隐喻可见，到最后，克利还是试图保有人类自身的特征，即使他曾感到自己被囚禁在身体中。肿胀的身体、萎缩的运动机能，这些都毫不留情地影响了他自由的运动趋向。但是到最后，克利还是要维护人的地位，一种有限的创造者的地位。死亡在这里没有露面，存在的只有克利热爱的事物——植物。植物象征着生命也象征着死亡，是循环的生命的体现，植物永远不会真的死去，植物是中间世界的居民。我们想到苏格拉底关于灵魂不灭的结论：灵魂在我们出生以前已经存在了。一切生命都是从死亡中出生的。⑯

这就是克利"使不可见者可见"最迥异于同时代甚至后来的抽象画家的原因。从他所持的艺术观念上来看，他始终将生成看作为超越生命和死亡的根本运动，这种运动没有使他落入空虚，而是在中间世界之中达到平衡。他的中间世界始终来源于整体性的自然——在身体自然与精神中朴素天真的结合。自然的真理由此在中间世界显现，一种自尼采以来更深入的真理，即在现世中找到自己的居所，细心培植自我和他人的真理出现在克利的作品理论与人生中。现在我们会想到，海德格尔在克利那里发现的"空无"是对世界的塑造本身，但是克利走到了海德格尔未能及之处，他把自己的中间世界造在宇宙当中，那是人类最高的希望和归宿。

结语

通过对克利作品及艺术理论的分析,我们深入到艺术家的人生中。本书在前人的基础上梳理并总结了克利艺术发展的各个阶段的成果,纵然如此,他的艺术像一口装载清泉的深井一样还有许多值得被挖掘和讨论的方面。面对克利这样一个富有实验精神、善于总结和反思自我的博大精深的艺术理论家,本书从艺术史、自然科学、社会学、心理学、符号学、人类学等各研究领域出发,立足于德勒兹、利奥塔、梅洛-庞蒂、海德格尔等思想家对克利的阐释来理解克利的艺术,并以克利与音乐、诗歌、歌剧、神话、悲剧的关系之分析来共同破解其作品主题与形式的变化之谜。

一、克利的变形之谜

克利站在了现代艺术的具象和抽象转折点上,终其一生,他都没有彻底偏向过任何一方,这也是为什么他与同时代的重要画家诸如印象派、康定斯基、蒙德里安、构成主义者相区别的原因。这也决定了对克利艺术的理解必须从认识其变形方法入手。经过本书的推论和思考,克利的变形包含了如下步骤:

首先,克利要考虑对象在宇宙间的位置,这意味着他要对运动的本质作出形而上的思考,在克利的艺术理论中,描绘运动成为最

重要的目标,这即是使不可见者可见的出发点。这里的不可见者是运动的过程,可见者则是穿梭在线条和平面之间的线性媒介。然后,克利深入对象的内部。也正是在自身身体的内部,我们找寻到了深度,一种关系与处境的体现。深度乃是不可见者,而可见者是个体性节奏的表达,个体性节奏还原了身体拥有的自然本质。最后,克利着眼于对象的生成和消逝(以及两者之间的关系),试图破除生命与死亡之间的界限,终有一死者和亡者、未生者之间的界限。在这一过程中,克利把艺术家自身放在世界的中间,不可见的是中间世界的两端(生之混沌与死之空无),可见的是中间世界本身。

就这样,克利的变形最终完成了使不可见者可见的目标。克利通过对艺术的变形建立起了一个创造者得以居住的中间世界,这一世界不是柏拉图的理念世界,亦不是《圣经》中天真的伊甸园,它就是我们所生活着的这个善恶并存、生死同在的自然世界。我们想要在这样的世界达到中间世界,首先要在人生之中达到平衡,对生命所给予的苦和甜保持平等的拿取。而要进入中间世界,最重要的是要保持自由超越的精神,以及保持自己内在的自然精神,这两者有时亦可画上等号,尤其是在被常人常见所束缚之时,这种精神保证了自我与一切束缚保持距离,并不受折磨地进入中间世界。

越深入克利,越能感到其人文知识之广博、其内心灵魂之深邃。本书得益于格罗曼对克利的阐释,格罗曼不仅是克利忠诚的朋友,还是克利艺术研究的专家。他写道,"在克利身上,内在自我与外在世界之间的联系要比在他同时代的任何人更加全面。他被称为我们时代最伟大的现实主义者,尽管他的现实主义涉及事物本质,而不是表面现象。"[①]现在我们明白了,克利不仅是一位艺术家,

也是一位自然哲学家,而哲学和艺术一样,都是力图赋予生活和行为最大的深度和意义[②]。

从研究方法来看,本书力图呈现出克利的整体面貌,即将艺术家的心理分析、科学探索同其对艺术的哲学思考紧密结合在一起,将艺术史研究同美学研究放在同一界域之中。在过去国内学界分析艺术家与艺术作品之时,往往将形式分析与作品所表达的整体理念分割开来,对前者的分析得出艺术家的心理模型,对后者的探讨则是将艺术家与环境的联系作为研究重心。同时,笔者也感觉到过去我们用所谓直觉鉴赏来对待克利,将其当作一个儿童画家、抽象画家来研究乃是一种将其简单化的做法。在这样的情况下,想要在有限的时间和篇幅中将克利艺术的包罗万象呈现,本书内容免不了些许庞杂。纵然本书在最大能力范围内搜索并整理资料,力图对克利上百件作品进行细致的分析和深入的思考,但每一种研究终究只能对某一方面进行解读,而对那些本书没有涉及的克利艺术的其他品质,笔者期待可以由未来更多的克利研究加以弥补。

二、克利研究的前景

从研究论题的多样化来看,克利与其他种类艺术之间的关系也是我们关注的研究论题之一,目前有更多学者意识到了克利艺术同近东及东方艺术之间的关系。将克利艺术同中国现代艺术相联(克利与赵无极、朱德群)、同艺术对于精神疾病的治疗相联(郭海平对克利的学习)、同建筑相联(克利与禅宗的建筑观)、同当代音乐艺术及电影创作相联(克利与希区柯克)、同工业设计相联(克利过去在包豪斯对壁画、纺织、书籍装帧的设计),这些研究角度将

会使得克利在艺术创作中永不过时,使他永远是我们的老师及同伴。

从文献译介上来看,克利在包豪斯的教学笔记及日记(两卷本)被意大利著名艺术史家阿尔干(Giulio Carlo Argan)称为同达·芬奇的《笔记》一样对艺术作出重要理论贡献的著作。[③]本书正是建立在深入阅读这些宝贵材料(这些笔记未能完整地译介到中文世界中)的基础上。除此以外,许多对克利研究作出贡献的材料也都待于译介,例如本书参考的《克利艺术的哲学视角》《克利:诗人/画家》《克利的镜子》等近十年来最前沿的关于克利艺术的美学著作。

三、克利艺术的美学启迪

经本书分析可知,克利将形式要素的自主性发挥到最大化,色调、线条和色彩在他的笔下都拥有了自主的表达,这标志了美术现代性的转向。[④]中西美术之间的关系成为研究东西美学关系的切口,从两者之间互相影响的境域下来看美学中重大问题的发展,这必将成为理论学习者研究西方现代艺术的动力与目标。

除了形式的创新,克利的艺术以一种对"平衡"的召唤来给人以生活的启示。与同时代一些流行的艺术思潮还有我们当下的艺术不同的是,他的艺术既不去描绘属于来世的幻想事物,也不用所谓的揭露手法去剖开社会的伤疤。克利在作品中既与现实保持着一定的距离,又处处展现现实的存在,当我们习惯了那些宏大主题的书写、英雄的颂歌之后,克利的作品让我们体会到生活中细微的存在。星辰、灯光、花园、儿童,这些难道不值得我们细细去思考吗?

现在我们可以说,克利的艺术是现世中充满希望的艺术,之所

以充满希望,是因为它使人孤独、使人反思、使人超越。美国当代艺术史家利奥·施坦伯格认为,在克利看来:"人类是他所为也是他所在,……这是一种不安的、存在的神秘主义,为我们自己所特有。"⑤克利的艺术对哲学作出了重要的贡献,在于他始终寻求人之为何,最后发现了人乃生成本身。海德格尔在《人道主义的书信》中指出,人之所存在乃在于主动地站出来(Hin-aus-stehen),进入存在之真理中,这使人与动植物相区别。而绽出之生存既不是某个本质的实现,也根本不产生和设定本质性的东西。⑥最后就让这一精辟和深邃的文本成为哲学对克利艺术最好的注脚,结束我们对克利的分析吧!

注释

绪论

① 克利在日记中写道:"很小的时候,外祖母教我用蜡笔画图。她使用的是一种特别柔软的卫生纸,所谓的丝纸吧。"见保罗·克利:《克利的日记》,雨云译,重庆大学出版社 2011 年版,第 31 页。

② 维尔·格罗曼:《克利》,赵力等译,湖南美术出版社 1992 年版,第 96 页。

③ Greenberg Clement, "Art Chronicle: On Paul Klee (1870–1940)", *The Collected Essays and Criticism (Volume 1: Perceptions and Judgments 1939–1944)*, The University of Chicago Press, 1986, p. 66.

④ 赫伯特·里德:《现代艺术哲学》,朱伯雄等译,百花文艺出版社 1999 年版,第 165 页。

⑤ 同上书,第 163 页。

⑥ 肖勒姆曾提到过,后本雅明又收藏了克利的另一幅画《引荐奇迹》(1916),但是他并没有亲眼见过这幅画,本雅明曾留遗嘱将《新天使》送给肖勒姆,《引荐奇迹》这幅画却没有提到。

⑦ 这段话选自张旭东先生的译本,见阿伦特编:《启迪:本雅明文选》,生活·读书·新知三联书店 2008 年版,第 270 页。

⑧ Raymond Barglow, "The Angel of History: Walter Benjamin's Vision of Hope and Despair", *Tikkun Magazine*, 1998 (November).

⑨ "作为恐怖的标记,天使被把握为凝固于一种恐怖姿态当中的永恒。'它双目圆睁、嘴部张大、双翅展开。'这种当下时刻与不断得到更新和发明的当下时刻相反;它是无法解脱的重复、诅咒和冰冻的现在。"斯台凡·摩西:《历史的天使:罗森茨维格,本雅明,肖勒姆》,梁展译,华东师范大学出版社 2017 年版,第 156 页。

⑩ 郭军、曹雷雨编:《论瓦尔特·本雅明:现代性、寓言和语言的种子》,

吉林人民出版社 2011 年版,第 226 页。
⑪ Raymond Barglow, "The Angel of History: Walter Benjamin's Vision of Hope and Despair", *Tikkun Magazine*, 1998 (November).
⑫ 阿多诺:《美学理论》,王柯平译,四川人民出版社 1998 年版,第 144 页。
⑬ 孙利军:《作为真理性内容的艺术作品——阿多诺审美及文化理论研究》,湖南大学出版社 2005 年版,第 102 页。
⑭ 阿多诺:《美学理论》,王柯平译,四川人民出版社 1998 年版,第 147 页。
⑮ 同上书,第 149 页。
⑯ 孙利军:《作为真理性内容的艺术作品——阿多诺审美及文化理论研究》,第 132 页。
⑰ Petzet, *Auf einen Stern zugehen*, Societäts Verlag, 1959, pp. 154–157.
⑱ Dennis J. Schmidt, *Between Word and Image: Heidegger, Klee, and Gadamer On Gesture and Genesis*, Indiana University Press, 2013, p. 78.
⑲ 具体可见本书第五章对此的梳理,文本来源:Günter Seubold, "The 'Protofigural' and the 'Event': Heidegger's Interpretation of Klee", *Philosophy Today*, 2017, pp. 29–30。
⑳ Stephen H. Watson, "Heidegger, Paul Klee, and the Origin of the Work of Art", *The Review of Metaphysics*, 2006 (December), p. 331.
㉑ Paul Klee, *Notebooks: Volume 1: The Thinking Eye*, trans. by Ralph Manheim, London: Lund Humphries, 1973, p. 76.
㉒ 克利的这一观点受到几乎二十世纪所有重要哲学家的关注,所有阐释过他作品的哲学家都对此作了不同的解读。
㉓ Judy Purdom, "Thinking in Painting: Gilles Deleuze and the Revolution from Representation to Abstraction", a doctor thesis of University of Warwick, 2000, p. 15.
㉔ 这篇文章收录在《德勒兹与空间》一书中,见 Ian Buchanan, Gregg Lambert, *Deleuze and Space*, Edinburgh University Press, 2005。
㉕ Ibid., p. 90.
㉖ Ibid., p. 92.
㉗ Daniel W. Smith, "Aesthetics Deleuze's Theory of Sensation: Overcoming the Kantian Duality", *Essays on Deleuze*, Edinburgh

University Press, 2012, p. 101.
㉘ Michel Foucault, *This Is Not a Pipe*, translated and edited by James Harkness, University of California Press, 1983, pp. 32 - 33.
㉙ Ibid., p. 33.
㉚ 叶秀山:《"画面"、"语言"和"诗"——读福柯的〈这不是烟斗〉》,《外国美学》(第十辑), 商务印书馆 1994 年版, 第 310 页。
㉛ 《言与文》目前只有法语版本, 笔者转引玛西亚·舒巴克女士的译文, 特地致谢。见 Marcia sá Cavalcante Schuback, "In-Between Painting and Music", John Sallis, *The Philosophical Vision of Paul Klee*, Brill, 2014, p. 126。
㉜ Rajiv Kaushik, *Art and Institution: Aesthetics in the Late Works of Merleau-Ponty*, Continuum, 2011, p. 80.
㉝ Jason M. Wirth, Patrick Burke, *The Barbarian Principle: Merleau-Ponty, Schelling, and the Question of Nature*, State University of New York Press, 2013, p. 309.
㉞ Kascha Semonovitch, Neal DeRoo, *Merleau-Ponty at the Limits of Art, Religion, and Perception*, Continuum, 2010, p. 21.
㉟ Dennis J. Schmidt, *Between Word and Image: Heidegger, Klee, and Gadamer on Gesture and Genesis*, p. 2.
㊱ Ibid., pp. 1 - 2.
㊲ Ibid., p. 4.
㊳ 汝信:《论克列——一颗寂寞的心》,《论西方美学与艺术》, 广西师范大学出版社 2005 年版, 第 315—322 页。
㊴ 同上。
㊵ Paul Klee, *Notebooks: Volume 1: The Thinking Eye*, trans. by Ralph Manheim, Lund Humphries, 1973, p. 76.

第一章　克利与现代艺术的追求

① Paul Klee, *Paul Klee on Modern Art*, with an introduction by Herbert Read, translated by Paul Findlay, Faber and Faber Ltd, 1969, p. 29.
② 曲培醇:《十九世纪欧洲艺术史》, 丁宁、吴瑶等译, 北京大学出版社 2014 年版, 第 305 页。
③ 保罗·克利:《克利的日记》, 雨云译, 重庆大学出版社 2011 年版, 第 52 页。

④ 高兵强：《新艺术运动》，上海辞书出版社 2010 年版，第 177 页。
⑤ Cloisonné，即法语中的"景泰蓝画法"，这种技法最初用在金属与陶瓷上，用金属线形成图案之后在里面平涂颜料，色彩均匀明亮。这种技法在中国和日本广为流行，运用在绘画中也称单色平涂法。受到日本浮世绘影响，新艺术运动中的艺术家大量使用了这一技法。参照迈耶：《最新英汉美术名词与技法辞典》，清华园 B558 小组译，杭间修订，中央编译出版社 2008 年版，第 71 页。
⑥ 保罗·克利：《克利的日记》，雨云译，第 115 页。
⑦ 约翰·拉塞尔：《现代艺术的意义》，陈世怀、常宁生译，江苏美术出版社 1996 年版，第 38 页。
⑧ 见克利的日记："最近我用柯达相机来探索自然，现在时而试用油彩画图，但不超过技术实验的范围，无疑我刚起步或者犹未起步。"保罗·克利：《克利的日记》，雨云译，第 100 页。
⑨ 马丁·罗伊格：《色彩手册》，颜榴译，人民美术出版社 2016 年版，第 15 页。
⑩ 同上书，第 110 页。
⑪ 邢庆华：《色彩》，东南大学出版社 2005 年版，第 127 页。
⑫ 保罗·克利：《克利的日记》，雨云译，第 52 页。
⑬ 同上书，第 128 页。
⑭ 维尔·格罗曼：《克利》，赵力等译，湖南美术出版社 1992 年版，第 103 页。
⑮ 左拉：《论马奈》，迟轲编：《西方美术理论文选：古希腊到 20 世纪》（下册），江苏教育出版社 2005 年版，第 354 页。
⑯ 同上书，第 355 页。
⑰ 保罗·克利：《克利的日记》，雨云译，第 129 页。
⑱ 关于马奈画中光源缺失可见王才勇《印象派与东亚美术》一书中"马奈"一章中的叙述，在分析《奥林匹亚》一画时，王才勇先生提出，"这样，几乎没有阴影的肉体便自己作为光源向外发光，画面上无所不在的光不是外照到肌体上，而是肌体自己在发光。"王才勇：《印象派与东亚美术》，江苏人民出版社 2008 年版，第 85—88 页。
⑲ 阿尔珀斯：《伦勃朗的企业：工作室与艺术市场》，冯白帆译，江苏美术出版社 2014 年版，第 31—32 页。
⑳ T.J. 克拉克：《现代生活的画像：马奈及其追随者艺术中的巴黎》，沈语冰、诸葛沂译，江苏美术出版社 2013 年版，第 225 页。

㉑ 保罗·克利:《克利的日记》,雨云译,第 157 页。
㉒ 维尔·格罗曼:《克利》,赵力等译,第 106 页。
㉓ 保罗·克利:《克利的日记》,雨云译,第 76 页。
㉔ 同上书,第 157 页。
㉕ 同上书,第 162 页。
㉖ 维尔·格罗曼:《克利》,赵力等译,第 109 页。
㉗ 弗莱:《塞尚及其画风的发展》,沈语冰译,广西师范大学出版社 2009 年版,第 74 页。
㉘ 约翰·雷华德、贝尔纳·顿斯坦:《印象派绘画大师》,平野等译,广西师范大学出版社 2002 年版,第 31 页。
㉙ 同上书,第 275 页。
㉚ 岩城见一:《感性论》,王琢译,商务印书馆 2008 年版,第 346 页。
㉛ 关于"表皮"之说,艺术评论家罗伯特·休斯从自然本身给予了说明:"因为这个池塘同绘画本身一样是人造的,它是平面的,如同绘画,它的水面上所展现的,云彩、睡莲叶子、微风荡起的涟漪、树叶倒影的黑色斑纹、橙蓝色的深渊和天空投下的乳白色闪烁的光线,都浓缩于薄薄的空间一层表皮。"见罗伯特·休斯:《新艺术的震撼》,刘萍君等译,上海人民美术出版社 1989 年版,第 105 页。
㉜ 许江编:《具象表现绘画文选》,中国美术学院出版社 2002 年版,第 15 页。
㉝ 约翰·雷华德、贝尔纳·顿斯坦:《印象派绘画大师》,平野等译,第 74 页。
㉞ 特列沃·兰姆、贾宁·布里奥等:《剑桥年度主题讲座:色彩》,华夏出版社 2006 年版,第 42 页。
㉟ 弗兰西斯·弗兰契娜、查尔斯·哈里森编:《现代艺术和现代主义》,张坚、王晓文译,上海人民美术出版社 1988 年版,第 94 页。
㊱ Merleau-Ponty, *The Merleau-Ponty Reader*, Evanston: Northwestern University Press, 2007, p. 75.
㊲ *Paul Klee on Modern Art*, introduced by Herbert Read, translated by Paul Findlay, London: Faber and Faber Ltd, 1969, p. 21.
㊳ 维尔·格罗曼:《克利》,赵力等译,第 111 页。
㊴ 《狂飙》是现代艺术史上一份十分重要的杂志,1910 年由瓦尔登在德国柏林创办。自出版以来,它就成为当时欧洲激进的青年作家和诗人的传声筒,更是前卫绘画的集聚地。杂志插画主要出自著名的表现主义

大师科柯施卡之手,"青骑士"和"桥社"画家的评论和作品也都常常选登在《狂飙》上。

㊵ 德劳内:《论光线》,见苏珊娜·帕弛:《二十世纪西方艺术史》(上卷),刘丽荣译,商务印书馆2016年版,第224页。

㊶ 奥克威尔克等:《艺术基础:理论与实践(第9版)》,牛宏宝译,北京大学出版社2009年版,第164页。

㊷ 更多关于物理化学科学对绘画色彩的影响可见本书第二章。

㊸ 米歇尔·瑟福:《抽象派绘画史》,王昭仁译,广西师范大学出版社2002年版,第41页。

㊹ 维尔·格罗曼:《克利》,赵力等译,第110页。

㊺ 苏珊娜·帕弛:《二十世纪西方艺术史》(上卷),刘丽荣译,商务印书馆2016年版,第83页。

㊻ 保罗·克利:《克利的日记》,雨云译,第165页。

㊼ 维尔·格罗曼:《克利》,赵力等译,第109页。

㊽ 阿波利奈尔将立体主义分为四种:科学立体主义、物理立体主义、玄秘立体主义和本能立体主义。玄秘立体主义即Orphic Cubism,阿波利奈尔又把被归于立体派玄秘主义的德劳内、库普卡和皮卡比亚等人单独分离出来称为奥菲主义者(Orphism)。奥菲主义以希腊神话中的诗人奥尔菲斯命名,强调绘画作品的音乐性和神秘传达的作用。但是实际上,德劳内并不喜欢这一称号,他更喜欢把自己叫做纯粹主义者。

㊾ 赫索·契普编著:《现代艺术理论》,余珊珊译,第323页。

㊿ 罗成典:《西洋现代艺术大师与美学理论》,台北秀威资讯科技2010年版,第152页。

� Clement Greenberg, "Art Chronicle: On Paul Klee (1870-1940)", *The Collected Essays and Criticism* (*Volume 1: Perceptions and Judgments 1939-1944*), edited by John O'Brian, The University of Chicago Press, 1986, p66.

㉞ 李维琨:《北欧文艺复兴美术》,中国人民大学出版社2004年版,第64页。

㉝ 本节主要研究的是德国绘画艺术,因此称"德国美术",表示不研究雕刻、建筑、文学等其他门类。本书如只提到绘画艺术则以"美术"或"绘画艺术"统称,如涉及其他门类艺术则以"艺术"统称。

㉟ Graphic Art即图形艺术,或者平面艺术,它最大的特点就是对线条的使用。

�55 马克思·德沃夏克:《作为精神史的美术史》,陈平译,北京大学出版社 2010 年版,第 33 页。
�56 王华祥:《木刻与前卫》,见张子康编:《版画今日谈》,金城出版社 2012 年版,第 123—136 页。
�57 艾希勒:《丢勒》,雷坤宁译,北京美术摄影出版社 2015 年版,第 60 页。
�58 王华祥:《木刻与前卫》,见张子康编,《版画今日谈》,第 123—136 页。
�59 路易斯·伍兹:《版画制作技法手册》,马婧雯译,上海人民美术出版社 2010 年版,第 88 页。
㊗ 保罗·克利:《克利的日记》,雨云译,第 108 页。
㊿ 同上书,第 34 页。
㊁ 维尔·格罗曼:《克利》,赵力等译,第 29 页。
㊂ 曲培醇:《十九世纪欧洲艺术史》,丁宁、吴瑶等译,北京大学出版社 2014 年版,第 143 页。
㊃ 奥克威尔克等:《艺术基础:理论与实践(第 9 版)》,牛宏宝译,北京大学出版社 2009 年版,第 83 页。
㊄ 沃林格:《哥特形式论》,张坚译,中国美术学院出版社 2004 年版,第 67 页。
㊅ 同上书,第 45 页。
㊆ 桥社(Die Brucke),1905 年成立于德累斯顿,代表画家有基希纳(Ernst Kirchner)、赫克尔(Erich Heckel)等。这些艺术家对木刻艺术十分热衷,在绘画作品中常常表现曲折多变的线条、怪异拙朴的人物风格。一般艺术史家把"桥社"的成立看作德国表现主义的开始标志。
㊇ 德沃夏克:《作为精神史的美术史》,陈平译,北京大学出版社 2010 年版,第 61 页。
㊈ 同上书,第 65 页。
㊉ Paul Klee, *Paul Klee on Modern Art*, translated by Paul Findlay, Faber and Faber Ltd, 1969, p. 21.
㊊ 贡布里希:《艺术与错觉》,林夕、李本正、范景中译,湖南科学技术出版社 2011 年版,第 261 页。
㊋ Riva Castleman:《二十世纪版画艺术史》,张正仁译,台北远流出版公司 2001 年版,第 5—6 页。
㊌ 保罗·克利:《克利的日记》,雨云译,第 115 页。

㉔ 同上书，第 123 页。
㉕ 罗伯特·罗森布卢姆：《现代绘画与北方浪漫主义传统》，刘云卿译，广西师范大学出版社 2003 年版，第 3 页。
㉖ 曲培醇：《十九世纪欧洲艺术史》，丁宁、吴瑶等译，第 72 页。
㉗ 格罗曼偏向于这一观点，见维尔·格罗曼：《克利》，赵力等译，第 11 页。
㉘ 保罗·克利：《克利的日记》，雨云译，第 139 页。
㉙ 同上书，第 124 页。
㉚ 同上书，第 103 页。
㉛ 安格尔：《安格尔论艺术》，朱伯雄译，广西师范大学出版社 2004 年版，第 35 页。
㉜ 保罗·克利：《克利的日记》，雨云译，第 154 页。
㉝ 丁宁：《美术心理学》，黑龙江人民出版社 2000 年版，第 123 页。
㉞ 罗伯特·罗森布卢姆：《现代绘画与北方浪漫主义传统》，刘云卿译，广西师范大学出版社 2003 年版，第 70—71 页。
㉟ "他实际上是用画笔，一般以蓝灰色，勾勒轮廓线。这一线条的曲率自然与其平行的影线形成鲜明对比，并且吸引了太多的目光。然后他不断以重复的影线回到它上面，渐渐使轮廓圆浑起来，直到变得非常厚实。这道轮廓线因此不断地失而复得。"见弗莱：《塞尚及其画风的发展》，沈语冰译，广西师范大学出版社 2009 年版，第 94 页。
㊱ 拉尔夫·斯基：《凡·高的树》，张安宇译，北京美术摄影出版社 2014 年版，第 105 页。
㊲ 罗伯特·罗森布卢姆：《现代绘画与北方浪漫主义传统》，刘云卿译，广西师范大学出版社 2003 年版，第 155 页。
㊳ 保罗·克利：《克利的日记》，雨云译，第 150 页。
㊴ 同上书，第 157 页。
㊵ 保尔·福格特：《20 世纪德国艺术》，刘玉民译，上海人民美术出版社 2001 年版，第 115 页。
㊶ 保罗·克利：《克利的日记》，雨云译，第 157—158 页。
㊷ 同上书，第 98 页。
㊸ Paul Klee, *Notebooks*：*Volume 1*：*The Thinking Eye*, p. 105.
㊹ Andrew Hewish, "A Line from Klee", *Journal of Visual Art Practice*, 2015, 14（1）, pp. 3 - 15.
㊺ Paul Klee, *Paul Klee on Modern Art*, p. 23.

⑯ 温妮弗雷德·尼克尔森（Winifred Nickerson）是一位英国画家，她在二十世纪四十年代发明了一种与自然物体相关的色值描述，她的这一系统证明色彩除了色值和饱和度之外还具有一种物品质感的特征，这种以物品来给予色彩属性的做法给予了色彩一种体积感和立体感，即建筑的特征。
⑰ 王美钦编著：《克利论艺》，人民美术出版社 2001 年版，第 74 页。
⑱ 约翰·伊顿：《造型与形式构成：包豪斯的基础课程及其发展》，曾雪梅、周至禹译，天津人民出版社 1991 年版，第 30 页。
⑲ Paul Klee, *Paul Klee on Modern Art*, p. 23 - 25.
⑳ "青骑士"反映了主要人物康定斯基和马尔克的喜好。康定斯基喜欢骑手的形象，马尔克喜欢马的形象，两人都喜欢蓝色，一种精神的颜色，因此将社团取名为"青骑士（蓝骑士）"，一个可以跃然纸上的绘画形象。
㉑ 保罗·克利：《克利的日记》，雨云译，第 180 页。
㉒ EIan Chilvers, John Glaves-Smith, *Oxford Dictionary of Modern and Contemporary Art*, Oxford University Press, 2009, p. 977.
㉓ "这时的他与凡·高已没有什么关联，其色面表现令人联想起马蒂斯。"见何政广编：《克利：诗意的造型大师》，河北教育出版社 2000 年版，第 40 页。
㉔ 布丽歇特·赖利：《对画家而言的色彩》，见《剑桥年度主题讲座：色彩》，布里奥编，刘国彬译，华夏出版社 2011 年版，第 50—51 页。
㉕ "我原来见过格列柯的画，心里非常激动。我于是决定去托雷多走一趟，此行给我留下深刻的印象。我在蓝色时期的人物都显得修长，很可能是受他影响。"见布拉萨依：《毕加索谈话录》，湖南文艺出版社 2000 年版，第 78 页。埃尔·格列柯是出生于希腊的浪漫主义大师，后长住西班牙，他独特的艺术变形手法受到了二十世纪现代艺术家的拥护，克利同样受到他的影响。
㉖ 可见本章第二节第二部分"浪漫主义的启示"的第二小部分"线条作为表现手段而不是装饰因素"对这一效果的具体描述。
㉗ 杰克·德·弗拉姆：《马蒂斯论艺术》，欧阳英译，河南美术出版社 1987 年版，第 161—162 页。
㉘ 戈雅的"黑色绘画"是其晚期在一栋别墅的四壁上创作而成的。这些画作主题包括女巫、死亡、疾病等，其中最著名的要数《农神食子图》。这些画作运用了大量的黑色，散发出幽森恐怖的气息。

⑩ 康定斯基:《论艺术中的精神》,查立译,中国社会科学出版社 1987 年版,第 62 页。
⑩ 维尔·格罗曼:《克利》,赵力等译,第 110 页。
⑪ 保尔·福格特:《20 世纪德国艺术》,刘玉民译,第 98 页。
⑫ 米歇尔·瑟福:《抽象派绘画史》,王昭仁译,第 6 页。
⑬ 同上书,第 29 页。
⑭ 梅耶尔·夏皮罗:《现代艺术:19 与 20 世纪》,沈语冰译,江苏凤凰出版社 2015 年版,第 236 页。
⑮ 杰克·德·弗拉姆:《马蒂斯论艺术》,欧阳英译,第 233 页。
⑯ 保罗·克利:《克利的日记》,雨云译,第 206 页。
⑰ "在阿拉伯区画水彩,由阿拉伯建筑与图画建筑的综合下手。"见保罗·克利:《克利的日记》,雨云译,第 198 页。
⑱ 苏珊娜·帕弛:《二十世纪西方艺术史》(上卷),刘丽荣译,商务印书馆 2016 年版,第 96 页。
⑲ 勋伯格的无调性音乐的发展共分为四个阶段,从第二阶段开始,音乐开始走向无主题,第三阶段中,勋伯格的音乐结构极端简练,最后一阶段把音乐中的结构成分与非结构成分综合起来。勋伯格典型的无调式音乐在听众看来似乎是不可理解的节奏流,见菲利普·弗雷德海姆:《勋伯格无调性作品的节奏结构》,《音乐探索》,罗忠镕译,1984 年第 4 期,第 75 页。
⑳ Anna Moszynska:《走向抽象艺术》,见《中国美术学院博士译文集》,吴碧波等译,中国美术学院出版社 2010 年,第 325 页。
㉑ 保尔·福格特:《20 世纪德国艺术》,刘玉民译,第 7 页。
㉒ 马蒂斯:《马蒂斯论创作》,钱琮平译,人民美术出版社 1987 年版,第 28—30 页。
㉓ 约瑟夫·阿尔伯斯:《色彩构成》,李敏敏译,重庆大学出版社 2012 年版,第 49—50 页。
㉔ 莱辛:《拉奥孔》,朱光潜译,人民文学出版社 1984 年版,第 80—90 页。
㉕ Paul Klee, *Notebooks*: *Volume 1*: *The Thinking Eyes*, p. 78.
㉖ 维尔·格罗曼:《克利》,赵力等译,第 154 页。
㉗ Marcia Sá Cavalcante Schuback, "In-Between Painting and Music", *The Philosophical Vision of Paul Klee*, edited by John Sallis, Boston: Brill, 2014, p. 120.

⑫⑧ 维尔·格罗曼:《克利》,赵力等译,第 145 页。
⑫⑨ 阿尔森·波里布尼:《抽象绘画》,王端廷译,金城出版社 2013 年版,第 12 页。

第二章　克利与形式的宇宙

① "克利的整个宇宙空间实际上是被形式包围环绕着,但形式又充满着天地万物",见维尔·格罗曼:《克利》,赵力等译,湖南美术出版社 1992 年版,第 119 页。
② 梁启超在《美术与科学》中首次提出美术与科学之间的关系,认为两者的共同点在于观察自然,并提出"热心和冷脑"是创造第一流艺术品的条件,这一观点同克利的理论亦有契合之处。见梁启超:《美术与科学》,戴吾三、刘兵:《艺术与科学读本》,上海交通大学出版社 2008 年版。
③ 维尔·格罗曼:《克利》,赵力等译,第 135 页。
④ 何政广:《克利:诗意的造型大师》,河北教育出版社 2000 年版,第 164 页。
⑤ 维尔·格罗曼:《克利》,赵力等译,第 57 页。
⑥ 费利克斯·克利,《追忆先父》,见保罗·克利:《克利的日记》,雨云译,重庆大学出版社 2011 年版,第 280 页。
⑦ 维尔·格罗曼:《克利》,赵力等译,第 58 页。
⑧ 见本节第三部分对此的解释。
⑨ Erwin Panofsky, *Perspective as a Symbolic Form*, Zone Book, 1991, p. 29.
⑩ 黑格尔:《美学》(第三卷上册),朱光潜译,商务印书馆 2010 年版,第 234 页。
⑪ 中川作一:《视觉艺术的社会心理》,许平、贾晓梅、赵秀侠译,上海人民美术出版社 1991 年版,第 89 页。
⑫ T. J. 克拉克:《现代生活的画像》,沈语冰、诸葛沂译,江苏美术出版社 2013 年版,第 183 页。
⑬ 约翰·雷华德编:《塞尚书信集》,刘芳菲译,华东师范大学出版社 2010 年版,第 310 页。
⑭ 中川作一:《视觉艺术的社会心理》,许平、贾晓梅、赵秀侠译,第 127 页。

⑮ 同上书，第 135 页。
⑯ 保罗·克利:《克利的日记》，雨云译，第 155 页。
⑰ 比较早的讨论见 Linda Henderson, "A New Facet of Cubism: The Fourth-Dimension and Non-Euclidean Geometry Reinterpreted", *Art Quarterly*, 1971（34），p. 417。
⑱ 史莱茵:《艺术与物理学》，吴伯泽、暴永宁译，吉林人民出版社 2001 年版，第 221 页。
⑲ 列奥·施坦伯格:《另类准则：直面 20 世纪艺术》，沈语冰、刘凡、谷光曙译，江苏美术出版社 2013 年版，第 198 页。
⑳ 约翰·伯格:《毕加索的成败》，连德诚译，广西师范大学出版社 2007 年版，第 91 页。
㉑ 关于此类画作的分析见第三章。
㉒ 保罗·克利:《克利的日记》，雨云译，第 254 页。
㉓ 转引于罗杰·彭罗斯:《通向实在之路：宇宙法则的完全指南》，王文浩译，湖南科学技术出版社 2008 年版，第 292 页。
㉔ 史莱茵:《艺术与物理学》，吴伯泽、暴永宁译，第 387—388 页。
㉕ Paul Klee, *Notebooks: Volume 1: The Thinking Eye*, trans. by Ralph Manheim, Lund Humphries, 1973, p. 5.
㉖ 吉尔·德勒兹，菲力克斯·迦塔利:《什么是哲学》，张祖建译，湖南文艺出版社 2007 年版，第 498—500 页。
㉗ Paul Klee, *Notebooks: Volume 1: The Thinking Eye*, p. 69.
㉘ 灰色在歌德的色彩论中十分重要。自牛顿用三棱镜从光线中分离出七种色彩以来，歌德就对他的光色相加定律十分质疑，在牛顿看来，既然白光可以分离出色彩，那么将这些色彩逐一相加应该就能得到白色。歌德按照牛顿的构想将能产生出所有色彩的三原色相混合，最后却只能获得灰色，因此灰色作为一切颜色的母体居于歌德色彩的中心，它标志着歌德反牛顿色彩论的成果。而这也是克利艺术理论中最重要的"灰点"的来源。
㉙ Paul Klee, *Notebooks: Volume 1: The Thinking Eye*, p. 5.
㉚ Ibid.
㉛ Ibid., p. 147.
㉜ Ibid., p. 125.
㉝ Ibid., p. 34.
㉞ Ibid., p. 23.

㉟ Ibid., p. 10.
㊱ Paul Klee, *Notebooks：Volume 1：The Thinking Eye*, p. 9.
㊲ 奥斯特瓦尔德是二十世纪转折时最具影响力的德国化学家,他创造了第一个比较完整的色系。在他的自然哲学中,奥斯特瓦尔德质疑了莱布尼茨基于他的乐观主义哲学的"预定和谐"理论,他提出了一种所谓的"紧张"或"精神"能量的可验证形式的能量,为莱布尼茨无法验证的理论提供了科学的替代方案。
㊳ 具体可见 K. Porter Aichele, "Paul Klee and the Energetics-Atomistics Controversy", *Leonardo*, 26 (4),1993, pp. 309–315。
㊴ Paul Klee, *On Modern Art*, translated by Paul Findlay, Curwen Press, 1969, p. 45.
㊵ Michael Baumgartner, "Paul Klee: From Structural Analysis and Morphogenesis to Art", John Sallis, *The Philosophical Vision of Paul Klee*, Leiden, 2014, p. 68.
㊶ Ibid.
㊷ 文艺复兴时期艺术巨匠达·芬奇也曾在他的笔记中专设一章来探讨树木的生长规律与结构,达·芬奇与克利的相同之处可见本章最后一节的叙述。
㊸ 爱克曼:《歌德谈话录》,朱光潜译,人民文学出版社2000年版,第108页。
㊹ 鲍姆加特纳指出对此进行研究的学者包括 Volker Harlan, Werner Hofmann, Richard Hoppe-Sailer, Christa Lichtenstern, Fujiio Maeda, Fabienne Eggelhöfe。具体的证明材料有二：一是克利1918年2月在慕尼黑参加过人类学的开创者鲁道夫·斯坦纳的讲座,这个讲座的主题是对歌德的植物变形学进行详细的阐述；一是在写给凯瑟琳·德雷尔的信中,克利表现出对歌德"原型植物"(archetypical plant)的极大兴趣,此后两人在包豪斯进行了相关的讨论。Michael Baumgartner, "Paul Klee: From Structural Analysis and Morphogenesis to Art", John Sallis, *The Philosophical Vision of Paul Klee*, p. 74.
㊺ Johann Wolfgang von Goethe, *The Metamorphosis of Plants*, The MIT Press, 2009, p. 17.
㊻ 保罗·克利:《克利的日记》,雨云译,第109页。
㊼ Paul Klee, *Notebooks：Volume 1：The Thinking Eye*, pp. 351–352.
㊽ 转引于马丁·肯普:《看得见的,看不见的》,郭锦辉译,上海科学技术

文献出版社 2009 年版,第 138 页。
㊾ Paul Klee, *Notebooks*: *Volume 1*: *The Thinking Eye*, p. 63.
㊿ 毕沙罗:《给一位青年艺术家的忠告》,迟轲编,《西方美术理论文选:古希腊到 20 世纪》(下册),江苏教育出版社 2005 年版,第 364 页。
� 奥格:《塞尚:强大而孤独》,林志明译,上海译文出版社 2004 年版,第 56 页。
㊾ 弗莱:《弗莱艺术批评文选》,沈语冰译,江苏美术出版社 2010 年版,第 273 页。
㊾ 马丁·海德格尔:《林中路》,孙周兴译,上海译文出版社 2008 年版,第 13 页。
㊾ Paul Klee, *On Modern Art*, translated by Paul Findlay, p. 13.
㊾ Paul Klee, *Notebooks*: *Volume 1*: *The Thinking Eye*, p. 24.
㊾ Paul Klee, *On Modern Art*, translated by Paul Findlay, p. 31.
㊾ Ibid., p. 45.
㊾ 刘其伟:《欣赏克利作品的关键》,克利:《克利教学笔记》,周丹鲤译,曾雪梅、周至禹校,台北信实文化行销 2013 年版,第 35—36 页。
㊾ 同上。
㉚ 维尔·格罗曼:《克利》,赵力等译,第 235 页。
㉛ Michael Baumgartner, "Paul Klee: From Structural Analysis and Morphogenesis to Art", John Sallis, *The Philosophical Vision of Paul Klee*, p. 87.
㉜ 包豪斯档案馆、玛格达莱娜·德罗斯特:《包豪斯 1919—1933》,丁梦月、胡一可译,江苏凤凰科学技术出版社 2017 年版,第 62 页。
㉝ 罗伯特·休斯:《新艺术的震撼》,欧阳昱译,百花文艺出版社 2002 年版,第 5 页。
㉞ 拉兹洛·莫霍利-纳吉:《新视觉:包豪斯设计、绘画、雕塑与建筑基础》,刘小路译,重庆大学出版社 2014 年版,第 313 页。
㉟ 包豪斯档案馆、玛格达莱娜·德罗斯特:《包豪斯 1919—1933》,丁梦月、胡一可译,第 60 页。
㊱ 伊顿对于学生艺术感受力的要求高于其对形式技巧的把握。施莱默曾记录下在他课堂上的一幕:那是伊顿让学生从著名的格鲁内瓦尔德祭坛画中的一幕《哭泣的玛利亚》中提取一些基本的绘画元素,学生递交成果后他却十分生气地说道,"如果他们中有人哪怕只有一点点艺术敏感性,在看到这么一个哭泣的形象时,会感到全世界都在哭泣,他们

会静静地坐下大哭,而不是尝试把它画下来。"见包豪斯档案馆、玛格达莱娜·德罗斯特:《包豪斯 1919—1933》,丁梦月、胡一可译,第 30 页。

⑥⁷ 杜威:《艺术即体验》,程颖译,金城出版社 2011 年版,第 123 页。
⑥⁸ 约翰·伊顿:《造型与形式构成:包豪斯的基础课程及其发展》,曾雪梅、周至禹译,天津人民出版社 1991 年版,第 90 页。
⑥⁹ 杜威:《艺术即体验》,程颖译,第 125 页。
⑦⁰ 约翰·伊顿:《造型与形式构成:包豪斯的基础课程及其发展》,曾雪梅、周至禹译,第 7 页。
⑦¹ 同上,第 103 页。
⑦² 可见笔者文章《现代抽象艺术对机器的信奉与超越》,《齐鲁艺苑》,2017 年第 4 期。
⑦³ 约翰·伊顿:《造型与形式构成:包豪斯的基础课程及其发展》,曾雪梅、周至禹译,第 90 页。
⑦⁴ 克利还区分了文化性的节奏(cultural rhythm),但因其特征不明显,在此不再提及。
⑦⁵ 关于克利早期创作中对莱辛的反对可见本书第一章中"色与乐的交织"这部分的叙述。
⑦⁶ 维尔·格罗曼:《克利》,赵力等译,第 155 页。
⑦⁷ Paul Klee, *Notebooks: Volume 1: The Thinking Eye*, p. 229.
⑦⁸ 汉斯立克:《论音乐的美》,姚亚平主编:《艺术学经典文献导读书系》(音乐卷),北京师范大学出版社 2013 年版,第 7 页。
⑦⁹ Paul Klee, *Notebooks: Volume 1: The Thinking Eye*, p. 229.
⑧⁰ Ibid., p. 305.
⑧¹ Ibid., p. 220.
⑧² 维尔·格罗曼:《克利》,赵力等译,第 155 页。
⑧³ 格罗曼:《三十一幅克利作品分析》,见陈忠强:《原色:保罗·克利作品研究》,上海文艺出版社 2015 年版,第 125 页。
⑧⁴ 弗兰克·惠特福德:《包豪斯:大师和学生们》,艺术与设计杂志社编译,四川美术出版社 2009 年版,第 52 页。
⑧⁵ 约翰·伊顿:《造型与形式构成:包豪斯的基础课程及其发展》,曾雪梅、周至禹译,第 46 页。
⑧⁶ 比格尔:《先锋派理论》,高建平译,商务印书馆 2002 年版,第 120 页。
⑧⁷ 让·克莱尔:《艺术家的责任:恐怖与理性之间的先锋派》,赵岑岑、曹

丹红译，华东师范大学出版社 2015 年版，第 121 页。
⑧⑧ "主体性只能通过对立的形式来塑造自身，也就是只能在同一性遭到否定的多样性中获得新的同一性。"见马克斯·霍克海默、西奥多·阿道尔诺：《启蒙辩证法》，渠敬东、曹卫东译，上海人民出版社 2006 年版，第 40 页。
⑧⑨ 张坚：《视觉形式的生命》，中国美术学院出版社 2004 年版，第 393 页。
⑨⑩ 列奥纳多·达·芬奇：《达·芬奇论绘画》，戴勉编译，广西师范大学出版社 2003 年版，第 54 页。
⑨① 同上书，第 58 页。
⑨② 雷吉娜的更多梳理见 Régine Bonnefoit，*Paul Klee Wahlverwandtschaft mit Leonardo da Vinci im Spiegel seiner Bauhaus-Lehre*，Zeitschrift für Kunstgeschichte，2008，pp. 243‑258，pp. 243‑244。
⑨③ Paul Klee，*Notebooks：Volume 1：The Thinking Eye*，p. 11.
⑨④ 马丁·肯普：《看得见的，看不见的》，郭锦辉译，第 77—78 页。
⑨⑤ 大卫·休谟：《人类理解研究》，关文运译，商务印书馆 1997 年版，第 24 页。
⑨⑥ "但是要说这里所列举的就已经完全无遗，并且要说除此而外再没有别的联络原则，这一点或者是难以证明的。"同上书，第 25 页。
⑨⑦ 亚历桑德罗·韦佐西：《达·芬奇：宇宙的艺术和科学》，陈丽卿译，吉林出版集团有限责任公司 2015 年版，第 135 页。
⑨⑧ 这里的科学联想同样是对想象的界定之一，英国文论家瑞恰兹在《想象》一文中列举出了想象的六种体现，其中第四种和第五种都是科学的想象之体现：第四种是把互相不联系的因素撮合在一起，善于发明，如爱迪生的想象力；第五种是一种把不相干的事物联系起来使其发生关系的想象力，有着明显条理化的倾向。
⑨⑨ 列奥纳多·达·芬奇：《达·芬奇论绘画》，戴勉编译，第 89—90 页。
⑩⑩ 关于古代哲学家对想象的贬斥可见鲍俊晓博士论文《现象学视野中的萨特想象理论研究》一文中 "哲学家对于想象的诟病" 部分的梳理，复旦大学博士论文，2012 年，第 8 页。
⑩① 康德：《纯粹理性批判》，邓晓芒译，杨祖陶校，人民出版社 2004 年版，第 130 页。
⑩② 康德：《判断力批判》，邓晓芒译，杨祖陶校，第 38 页。
⑩③ 当想象自由放任自己在包含着多样的复合的对象形式中运作时，就像与一般的知性合规律性一起设计了这一形式。

⑭ "巴什拉被引述最广的概念就是'断裂'(break)。关于科学的发展,巴什拉认为,科学的新旧理论之间有一种断裂。"见费多益:《理性的多元呈现——巴什拉科学哲学思想探析》,《哲学研究》,2012年第8期。
⑮ 这是因为在巴什拉看来,科学的发展乃是不断产生问题而解决问题的过程,如果以前的科学论被固定下来成为一种方法论的话,只能产生障碍以阻碍科学发展。
⑯ 安德列·巴利诺:《巴什拉传》,顾嘉琛、杜小真译,东方出版中心2000年版,第195页。
⑰ 胡塞尔:《现象学的观念》,倪梁康译,上海译文出版社1986年版,第50页。
⑱ 费多益:《理性的多元呈现——巴什拉科学哲学思想探析》,《哲学研究》,2012年第8期。
⑲ 加斯东·巴什拉:《铁的天地,梦想的权利》,顾嘉琛、杜小真译,华东师范大学出版社2013年版,第70—71页。
⑳ 同上。
⑪ 克利:《克利教学笔记》,周丹鲤译,曾雪梅、周至禹校,台北信实文化行销2013年版,第87页。
⑫ 安德列·巴利诺:《巴什拉传》,顾嘉琛、杜小真译,第336页。
⑬ 见前文"伊顿和克利的'节奏'"一部分中的叙述。
⑭ 巴什拉:《水与梦》,顾嘉琛译,岳麓书社2005年版,第195页。
⑮ 具体可见王一川:《意义的瞬间生成》,山东文艺出版社1988年版,第108页。
⑯ 保罗·克利:《克利的日记》,雨云译,第77页。
⑰ 赫伯特·里德:《现代艺术哲学》,朱伯雄等译,百花文艺出版社1999年版,第164页。
⑱ 譬如克利对德国博物志画家马瑞(Hans von Marees)的喜爱,见保罗·克利:《克利的日记》,雨云译,第80页。
⑲ Smithsonian: "Art of Organic Forms", *Science*, *New Series*, 161 (Jul. 12), 1968, p. 148.
⑳ 维尔·格罗曼:《克利》,赵力等译,第152—153页。

第三章 克利与生成的世界

① 保罗·克利:《克利的日记》,雨云译,重庆大学出版社2011年版,第

212页。
② Paul Klee, *Notebooks*: *Volume 1*: *The Thinking Eye*, trans. by Ralph Manheim, Lund Humphries, 1973, p. 76.
③ 维尔·格罗曼:《克利》,赵力等译,湖南美术出版社1992年版,第143页。
④ 见本书第二章。
⑤ 包豪斯档案馆、玛格达莱娜·德罗斯特:《包豪斯1919—1933》,丁梦月、胡一可译,江苏凤凰科学技术出版社2017年版,第65页。
⑥ 同上书,第188—189页。
⑦ 具体可参照霍兰德对德勒兹研究所作的"进阶阅读书目",里面虽然是从《千高原》出发但又不限于此书的影响,总的从认识论、本体-美学、人类-动物行为学、伦理学和政治学五个领域分别列出了相关的研究著作,可供读者参考。见尤金·W.霍兰德:《导读德勒兹与加塔利〈千高原〉》,周兮吟译,重庆大学出版社2016年版,第165—177页。
⑧ M. Foucault, *Theatrum Philosophicum*, *Language*, *Countermemory*, *Practice*, Cornell University Press, 1977, p. 165.
⑨ 霍兰德对德勒兹简短而精练的介绍见尤金·W.霍兰德:《导读德勒兹与加塔利〈千高原〉》,周兮吟译,第2—3页。
⑩ 罗贵祥:《德勒兹》,台北东大图书公司1997年版,第111页。
⑪ "根茎"是植物学的术语,被德勒兹用于表明世界同思想一起生成的图景。在《千高原》中,德勒兹列出了根茎的特性,霍兰德将其总结为:可联结性、异质性、多重性、不可预知性与图绘性,见尤金·W.霍兰德:《导读德勒兹与加塔利〈千高原〉》,周兮吟译,第41—44页。
⑫ Paul Klee, *Notebooks*: *Volume 1*: *The Thinking Eye*, p. 76.
⑬ "像是一个穿越整个空间、裹在宇航服中静止不动的旅行者在宇宙中需要面对的种种力量。仿佛看不见的力量从各个不同的方向,在击打着脑袋。"德勒兹:《感觉的逻辑》,董强译,广西师范大学出版社2011年版,第70—71页。
⑭ 同上书,第71页。
⑮ Gilles Deleuze, Felix Guattari, *A Thousand Plateaus*, translated by Brian Massumi, Univeristy of Minnesota Press, 1980, p. 373.
⑯ 德勒兹:《感觉的逻辑》,董强译,第120页。
⑰ Gilles Deleuze, Felix Guattari, *A Thousand Plateaus*, p. 265.

⑱ Aristotle, *Physics*, edited by Jonathan Barnes, Princeton University Press, 1984, p. 35.
⑲ Gilles Deleuze, Felix Guattari, *A Thousand Plateaus*, p. 322.
⑳ Ibid., p. 327.
㉑ 第一章已提到这一具体的方法,这一方法由以下几个步骤组成:一、想象一个非常小的形式,试用铅笔一口气把它精简地勾勒出来;二、清晰呈现其外表;三、不采用缩小深度画法。见保罗·克利:《克利的日记》,雨云译,第 98 页。
㉒ 保罗·克利:《克利的日记》,雨云译,第 154—155 页。
㉓ 维尔·格罗曼:《克利》,赵力等译,第 107 页。
㉔ 保罗·克利:《克利的日记》,雨云译,第 155 页。
㉕ 加塞特:《艺术的去人性化》,莫娅妮译,上海译文出版社 2010 年版,第 130 页。
㉖ 保罗·克利:《克利的日记》,雨云译,第 255 页。
㉗ 见"universes", Eugene B. Young, *The Deleuze and Guattari Dictionary*, Bloomsbury Publishing PLC, 2013, p. 326。
㉘ 赫伯特·里德:《现代艺术哲学》,朱伯雄等译,百花文艺出版社 1999 年版,第 163 页。
㉙ 保罗·克利:《克利的日记》,雨云译,第 255 页。
㉚ 赫伯特·里德:《现代艺术哲学》,朱伯雄等译,百花文艺出版社 1999 年版,第 165 页。
㉛ Paul Klee, *Notebooks*:*Volume 1*:*The Thinking Eye*, p. 109.
㉜ 贡布里希:《木马沉思录》,曾四凯译,广西美术出版社 2015 年版,第 57 页。
㉝ Judy Purdom, *Thinking in Painting*:*Gilles Deleuze and the Revolution from Representation to Abstraction*, University of Warwick, September 2000, pp. 222-223.
㉞ 见"line of flight", Eugene B. Young, *The Deleuze and Guattari Dictionary*, Bloomsbury Publishing PLC, 2013, p. 184。
㉟ Gilles Deleuze, Felix Guattari, *A Thousand Plateaus*, p. 322.
㊱ 德勒兹:《感觉的逻辑》,董强译,第 22 页。
㊲ 琼·威斯坦恩:《战争与革命中的表现主义》,见曹卫东主编:《审美政治化:德国表现主义问题》,上海人民出版社 2015 年版,第 221 页。
㊳ 保罗·克利:《克利的日记》,雨云译,第 223 页。

㊴ 同上书，第 226 页。
㊵ 同上书，第 237—238 页。
㊶ 同上书，第 218 页。
㊷ "事物展开并暗含上帝，然而却仍在上帝之中，这和上帝包含事物，但仍在自己之中相若。事物向上帝显现构成了一种固有性，如同上帝向事物显现构成了一种暗含。存有的平等性取代了由某一超越事物延伸出来的层级性；诸事物向同一个绝对存有呈现，而这一绝对存有又将自身向诸事物呈现。"见德勒兹：《斯宾诺莎与表现问题》，龚重林译，商务印书馆 2013 年版，第 173 页。
㊸ 德勒兹：《哲学的客体：德勒兹读本》，陈永国译，北京大学出版社 2009 年版，第 320 页。
㊹ 德勒兹：《游牧艺术：空间》，见汪民安主编：《生产》（第五辑），广西师范大学出版社 2008 年版，第 139 页。
㊺ 见 "life", Eugene B. Young, *The Deleuze and Guattari Dictionary*, Bloomsbury Publishing PLC, 2013, pp. 179‐180。
㊻ 德勒兹：《尼采与哲学》，周颖译，社会科学文献出版社 2001 年版，第 148 页。
㊼ 德勒兹：《感觉的逻辑》，董强译，第 120 页。
㊽ 德国数学家莫比乌斯和约翰·里斯丁发现，把一条纸带扭转一百八十度之后再把两头粘起来，然后在纸带的任何一面放一只蚂蚁，这只蚂蚁一直往前爬，将会把这条纸带的所有面爬完，并且将没有尽头。普通的纸带会有正反两面，而莫比乌斯环只有一面。
㊾ Miguel de Beistegui, *Immanence: Deleuze and Philosophy*, Edinburgh University Press, 2010, p. 47.
㊿ 阿甘本：《绝对的内在性》，见汪民安主编：《生产》（第五辑），广西师范大学出版社 2008 年版，第 230 页。
� 德勒兹：《游牧艺术：空间》，见汪民安主编：《生产》（第五辑），第 143 页。
㊼ 德勒兹：《哲学的客体：德勒兹读本》，陈永国译，北京大学出版社 2009 年版，第 232 页。
㊽ 罗贵祥：《德勒兹》，台北东大图书公司 1997 年版，第 84 页。
㊾ 祖拉比什维利：《论"感—动"（percept）的六则笔记——批评与诊断的关系》，见汪民安主编：《生产》（第十一辑），广西师范大学出版社 2016 年版，第 54 页。

㊺ 德勒兹:《哲学的客体:德勒兹读本》,陈永国译,第 322 页。
㊻ 让-弗朗索瓦·利奥塔:《话语,图形》,谢晶译,上海人民出版社 2011 年版,第 3 页。
㊼ 同上书,第 255—256 页。
㊽ "它没有坐标,因为它与它所创造的并飘浮其上的连续平面融合起来了;它的部分之间没有连接,因为它不仅失去了再现功能,而且失去了勾画任何形状的任何功能——因此,线变成抽象的了。"Gilles Deleuze, Felix Guattari, *A Thousand Plateaus*, translated by Brian Massumi, p. 327.
㊾ 对此可见第四章第一节中的描述。
㊿ 快乐原则是人活动的基本原则和最初的原则,但它受到强迫重复原则的阻挠,"因此,我们至多只能说,在人心中存在着一种趋向于实现唯乐原则的强烈倾向,但是它受到其他一些力或因素的抵抗,以致最终产生的结果不可能总是与想求得愉快的倾向协调一致"。《超越唯乐原则》,见《弗洛伊德后期著作选》,林尘等译,上海译文出版社 1986 年版,第 6 页。
㉛ 让-弗朗索瓦·利奥塔:《话语,图形》,谢晶译,第 269 页。
㉜ 同上书,第 270 页。
㉝ 同上书,第 276 页。
㉞ 同上。
㉟ 同上书,第 265 页。
㊱ 同上书,第 268 页。
㊲ 格雷厄姆·琼斯:《利奥塔眼中的艺术》,王树良、张心童译,重庆大学出版社 2016 年版,第 47 页。
㊳ 见本书第四章关于梅洛-庞蒂对塞尚及克利的线条的分析。
㊴ Michel Foucault, *This is Not a Pipe*, translated and edited by James Harkness, University of California Press Berkeley and Los Angeles, California, 1983, p. 32.
㊵ 类似格式塔心理学中经典的"鸭—兔"图,观者要么看到鸭子,要么看到兔子,不可能同时看到两者。
㊶ Michel Foucault, *This is Not a Pipe*, p. 33.
㊷ Calligrams 指图画诗,诗人阿波利奈尔的同名诗集收录了阿波利奈尔的各种图画诗,他将文字拆分组合成镜子、心等形象,并加上波浪、五线谱等符号,表明了诗歌同绘画的共存。

㊃ Michel Foucault, *This is Not a Pipe*, p. 33.
㊄ "房屋、路、河流等等虽不易辨认,但'R'也许是英文的'River'(河)、'Road'(路),也许是法文的'Rever'(梦)、'Reveil'(醒)",见叶秀山:《"画面"、"语言"和"诗"——读福柯的〈这不是烟斗〉》,《外国美学》(第十辑),商务印书馆 1994 年版,第 371 页。
㊅ 布吕纳的原文是"图形可以因为它们体积的大或小而显得令人仰慕,抑或者因为它们的美感,甚至可以说是通过某种荒谬中的契合"。利奥塔根据这句引文指出,符号的特殊地位在于它们属于不相似的相似性,完全相似,符号就失去自身而成为所指,不相似那符号就不是符号而是别的其他事物。让-弗朗索瓦·利奥塔:《话语,图形》谢晶译,第 206 页。
㊆ 格雷厄姆·琼斯:《利奥塔眼中的艺术》,王树良、张心童译,第 39 页。
㊇ Paul Klee, *Notebooks*: Volume 1: *The Thinking Eye*, p. 23.
㊈ 保罗·克利:《克利的日记》,雨云译,第 215 页。
㊉ 让-弗朗索瓦·利奥塔:《话语,图形》,谢晶译,第 268 页。
⑳ 同上书,第 275 页。
㉑ 请见第一章第三节第一部分"青骑士色彩的发展"。
㉒ 保罗·克利:《克利的日记》,雨云译,第 201 页。
㉓ 线性媒介是克利艺术理论中的一个重要概念,指的是线条运动过程中所产生的一种介于线条和平面之间的中间事物,是德勒兹论述克利的中心。具体请参见本章第一节对线性媒介的相关说明。
㉔ Paul Klee, *Notebooks*: Volume 1: *The Thinking Eye*, p. 214.
㉕ 让-弗朗索瓦·利奥塔:《非人》,罗国祥译,商务印书馆 2000 年版,第 93 页。
㉖ 同上书,第 91 页。
㉗ 康德:《判断力批判》,邓晓芒译,人民出版社 2002 年版,第 94 页。
㉘ 让-弗朗索瓦·利奥塔:《非人》,罗国祥译,第 101 页。
㉙ 同上书,第 102 页。
㉚ 见绪论第二节对此的叙述。
㉛ Theodor W. Adorno, *Aesthetic Theory*, edited and with a translator's introduction by Robert Hullot-Kentor, Bloomsbury, 2012, p. 337.
㉜ 阿多诺:《美学理论》,王柯平译,四川人民出版社 1998 年版,第 144 页。
㉝ 见让-弗朗索瓦·利奥塔:《非人》,罗国祥译,第 108—109 页。

㉔ 格雷厄姆·琼斯：《利奥塔眼中的艺术》，王树良、张心童译，重庆大学出版社 2016 年版，第 134 页。
㉕ 见詹姆斯·埃尔金斯：《绘画与眼泪》，黄辉译，江苏美术出版社 2010 年版。同理性客观的艺术史叙述不同，这本书以"流泪"这一感性的个人行为为研究对象，去探索其背后的原因。
㉖ 詹姆斯·埃尔金斯：《绘画与眼泪》，黄辉译，第 5 页。
㉗ 维尔·格罗曼：《克利》，赵力等译，第 180 页。
㉘ 凡·高对色彩的情感性认知在现代画家中算得上是最敏锐的，在他去世前一年写给弟弟的信中提到一幅描绘铁桥的风景画，他写道："在这张画中，天空和河流是苦艾般的绿色，河岸是淡淡的丁香紫色，画中的人物是黑色，铁桥则是浓烈的蓝色，蓝色底色上有一点生动的橘色的调子，以及一点深孔雀绿的色调。……我试图表现一种令人彻底心碎的东西，因此它绝对地让人心碎。"见《文森特·凡·高》，人民美术出版社 2014 年版，第 3 页。
㉙ 见第一章第三节对此的叙述。
⑩⓪ Paul Klee, *Notebooks：Volume 1：The Thinking Eye*, p. 423.
⑩① Ibid., p. 214.
⑩② 乔治·莫兰迪是意大利著名的现代画家，他的静物画大多以灰色调子为主。笔者曾于 2017 年 7 月前去上海艺仓美术馆观看莫兰迪的展览，仔细观看原作之后发现，莫兰迪的灰色是用现成的灰与其他颜料调成的（而不是没有灰的对比色调出来的），在没有其他对比色的情况下画作的亮度十分高，甚至有些刺眼。
⑩③ 让-弗朗索瓦·利奥塔：《非人》，罗国祥译，第 156 页。
⑩④ 同上书，第 119 页。
⑩⑤ 维尔·格罗曼：《克利》，赵力等译，第 118 页。
⑩⑥ 维柯：《新科学》，朱光潜译，商务印书馆 1989 年版，第 181—182 页。
⑩⑦ 同上书，第 201 页。
⑩⑧ 同上书，第 184 页。
⑩⑨ 原始艺术指的是同欧洲古希腊文明不同的其他地区的古老艺术，包括非洲、美洲及亚洲在公元前所产生的文字和图形艺术，而不是现代艺术的某一潮流。
⑩⑩ 拉毛水泥，指的是经过拉毛处理的水泥底子，也就是在水泥尚未凝结前用工具使水泥凹凸不平，制造成拉毛的粗糙效果。一般在铺设瓷砖和柏油马路之前要先对基底的水泥进行拉毛处理，否则粘贴不稳。

⑪ 维尔·格罗曼:《克利》,第 121 页。
⑫ 万壮:《古代壁画的侵蚀现象和当代仿古情结》,《文艺争鸣》2011 年第 1 期,第 93 页。
⑬ 加维里尼斯(Gavrinis)是法国的一个岛屿,因在此地发现了公元前 3500 年新石器时期的古墓而闻名,被列为欧洲巨石艺术的胜地之一。
⑭ Yvonne Scott, "Paul Klee's 'Anima Errante' in the Hugh Lane Municipal Gallery", *The Burlington Magazine*, 140 (1146), 1998, pp. 615–618.
⑮ 阿尔弗雷德·C. 哈登:《艺术的进化:图案的生命史解析》,阿嘎佐诗译,广西师范大学出版社 2010 年版,第 79 页。
⑯ 何政广主编:《克利:诗意的造型大师》,河北教育出版社 2000 年版,第 133 页。
⑰ 李建群:《古代埃及和美索不达米亚美术》,中国人民大学出版社 2010 年版,第 8 页。
⑱ 同上书,第 21 页。
⑲《向帕纳索斯去》是古典音乐史上一本经典的教科书,这本书以提出了"对位法"而闻名,直到今天仍然用于音乐教学。这本书是莫扎特幼年的启蒙教科书,贝多芬、海顿等音乐大师都非常尊崇这本书。
⑳ 哈乔·迪西廷:《什么是大师级作品》,姜传秀译,吉林出版集团 2011 年版,第 69 页。
㉑ 阿恩海姆:《艺术与视知觉》,滕守尧、朱疆源译,四川人民出版社 1998 年版,第 169 页。
㉒ 维尔·格罗曼:《克利》,赵力等译,第 138 页。
㉓ 阿恩海姆:《艺术与视知觉》,滕守尧、朱疆源译,第 163 页。
㉔ 马什还列举了克利其他类似儿童画的作品,同真正的儿童画作出了明显的区分,见 Ellen Marsh, "Paul Klee and the Art of Children: A Comparison of Their Creative Processes", *College Art Journal*, 16 (2), 1957, p. 141。
㉕ 艺术家好比树干,而艺术品是树冠,树的汁液(图像和经验)从根部(自然和生活)流过树干,流过艺术家的身体,到达艺术家的眼睛,最终创造出了灿烂绽放的树冠。见本书第二章第二节。
㉖ Werner Haftmann, *The Mind and Work of Paul Klee*, Praeger, 1954, p. 83.
㉗ J. 皮亚杰:《儿童心理学》,吴福元译,商务印书馆 1980 年版,第 52

页。
⑫⑧《十月》(October)是美国当代艺术评论界著名的理论刊物,撰稿人包括罗莎琳·克劳斯、本雅明·布赫洛等众多知名欧美当代艺术史家。
⑫⑨ Oskar Schlemmer, *The Letters and Diaries of Oskar Schlemmer*, Wesleyan University Press, 1972, p. 83.
⑬⓪ Lothar Schreyer, *Paul Klee, Erinnerungen an Sturmund Bauhaus*, Langen and Muller, 1956, p. 183.
⑬① Hal Foster, "Blinded Insights: On the Modernist Reception of the Art of the Mentally Ill", *October*, 97 (Summer), 2001, p. 12.
⑬② Ibid., p. 25.
⑬③ Ibid., p. 26.
⑬④ 克利在他的各种"天使"和"恶魔"、"鬼魂"和"先知"中表现出"宗教主体"时,他的自我评价是正确的,他并不常常能达到"表达的力量",见 Hal Foster, "Blinded Insights: On the Modernist Reception of the Art of the Mentally Ill", *October*, 97 (Summer), 2001, p. 11.
⑬⑤ "我在精神分裂患者创作的作品中看到最多的却是鲜艳的原色。开始,对于精神分裂者爱用鲜艳的原色现象我以为是因为他们缺乏调色的技巧和经验,后来他们告诉我这些鲜艳明亮的颜色本来就存在于大脑中,他们表现出来的颜色反映的是大脑中出现的颜色。"见郭海平:《中国原生艺术手记》,上海人民出版社 2014 年版,第 36—37 页。
⑬⑥ "躁郁症患者的头脑中同时有几个形象要表现时,由于没有顺序和系列,这些形象就像连射炮弹一样同时被射出,产生重复的、非连续性的形象效果。"见岩井宽:《境界线的美学——从异常到正常的记号》,倪洪泉译,湖北人民出版社 1988 年版,第 30 页。
⑬⑦ 同上书,第 151 页。
⑬⑧ 巴什拉把人类的灵魂用水、火来象征,认为这些是人类最共通的体验,也就是人类的"原体验"。同上书,第 19 页。
⑬⑨ "你会发现这些分裂性线条,它们常常贯穿一个图形,像打破的镜面裂缝一样。在这幅画中,图形本身倒没有明显的分裂性线条,但这些线条散布在整幅画中了。"见卡尔·古斯塔夫·荣格:《分析心理学的理论和实践》,成穷、王作虹译,北京联合出版公司 2013 年版,第 195 页。
⑭⓪ 荣格自己就曾用绘画的方法治好了一位患上精神分裂症的妇女,他教会病人用绘画来找回那些分裂出去的无意识,把分裂的客观状态用绘画保留下来并依靠文字来进行缝合。卡尔·古斯塔夫·荣格:《分析心

⑭ 理学的理论和实践》，成穷、王作虹译，第111页。
⑭ 本书对克利画作标题的中文翻译主要来自英译，英译版本一种以上时再参照德语原文，特此注明。
⑭ 维尔·格罗曼：《克利》，赵力等译，第236页。
⑭ 沃纳·霍尔曼：《现代艺术的激变》，薛华译，广西师范大学出版社2002年版，第183页。
⑭ 马特：《柏拉图与神话之镜》，吴雅凌译，华东师范大学出版社2008年版，第344页。
⑭ Mircea Eliade, "The Symbolism of the Center", *Cosmos and History: The Myth of the Eternal Return*, trans. by Willard R. Trask, New York: Harper & Brothers, 1959, p. 16.
⑭ Knott, Robert, "Paul Klee and the Mystic Center", *Art Journal*, 38 (2), 1978–1979, p. 114.
⑭ 恩斯特·卡西尔：《神话思维》，黄龙保译，中国社会科学出版社1992年版，第42页。
⑭ 此"原型"（mold）非荣格所说的"原型"（archetype），特此注明。
⑭ 具体可见 Yvonne Scott, "Myth and Nature in Paul Klee's 'Metamorphose'", *The Burlington Magazine*, 142 (1165), 2000, pp. 226–228.
⑮ 菲利克斯·蒂尔勒曼：《克莱的〈神话花〉（1918）》，见安娜·埃诺主编：《视觉艺术符号学》，怀宇译，四川大学出版社2014年版，第35页。
⑮ 恩斯特·卡西尔：《神话思维》，黄龙保译，中国社会科学出版社1992年版，第4页。
⑮ 此书中文版由陈忠强博士翻译，中国美术学院出版社于2014年出版。
⑮ Paul Klee, *Some Poems by Paul Klee*, trans. by Anselm Hollo, scorplon press, 1962, p. 6.
⑮ 苏珊·朗格：《情感与形式》，刘大基、傅志强译，中国社会科学出版社1986年版，第240页。
⑮ 同上书，第243页。
⑮ 同上书，第264页。
⑮ "Einst werd ich liegen im Nirgend/bei einem Engel irgend", K. Porter Aichele, *Paul Klee*, *Poet/Painter*, Camden House, 2006, p. 5.
⑮ K. Porter Aichele, *Paul Klee*, *Poet/Painter*, Camden House, 2006, pp. 26–29.

⑮⑨ Paul Klee, *Some Poems by Paul Klee*, 1962, p. 11.
⑯⓪ Ibid., p. 28.
⑯① Ibid., p. 31.
⑯② 维柯：《新科学》，朱光潜译，商务印书馆 1989 年版，第 203 页。
⑯③ 保罗·克利：《克利的日记》，雨云译，第 221 页。
⑯④ 保罗·法布里：《未被理解的斯芬克斯——保罗·克莱的水彩画〈斯芬克斯形式〉研究》，见安娜·埃诺主编：《视觉艺术符号学》，怀宇译，四川大学出版社 2014 年版，第 171 页。
⑯⑤ 同上书，第 187—188 页。
⑯⑥ 瓦尔特·本雅明：《德国浪漫派的艺术批评概念》，王炳钧译，北京师范大学出版社 2014 年版，第 109 页。
⑯⑦ 维尔·格罗曼：《克利》，赵力等译，第 132 页。
⑯⑧ 同上书，第 163 页。
⑯⑨ "有关历史的艺术，也许一本陀思妥耶夫斯基的《卡拉马佐夫兄弟》便足够了"，"拿起福楼拜的《圣安东尼的诱惑》，有点过分站在阿里曼一边，善恶并不同时存在"。分别见保罗·克利：《克利的日记》，第 253、260 页。
⑰⓪ 保罗·克利：《克利的日记》，第 95 页。

第四章　克利与可见者的深度

① Paul Klee, *Notebooks*: *Volume 1*: *The Thinking Eye*, trans. by Ralph Manheim, Lund Humphries, 1973, p. 76.
② "这就说明现象学的本质就是描述：它不解释，而是阐述。形式与结构成为意义的轨迹，意义在成为'表达'的意义之前，从根本讲就是这种经验本身。"见杜小真：《梅洛·庞蒂和他的存在现象论》，《北京大学学报（哲学社会科学版）》1989 年第 1 期。
③ 见本书第二章对透视法的介绍。
④ 莫里斯·梅洛-庞蒂：《眼与心》，杨大春译，第 61 页。
⑤ T. J. 克拉克：《现代生活的画像》，沈语冰、诸葛沂译，江苏美术出版社 2013 年版，第 183 页。
⑥ 关于塞尚用色彩塑形的独特方法的叙述可见贝尔纳："他先在阴影部分涂上一笔颜色，然后用第二笔压住第一笔，把它盖上，然后再画第三笔，直到这些颜色像一层层屏幕一样，既赋予了物像颜色，又赋予了

物像形体。"约翰·雷华德、贝尔纳·顿斯坦:《印象派绘画大师》,平野译,广西师范大学出版社 2002 年版,第 185 页。
⑦ 胡塞尔:《现象学的观念》,倪梁康译,上海译文出版社 1986 年版,第 50 页。
⑧ 所谓双眼的会聚指的是眼睛在观看不同深度的对象时进行的自我调节,对象离主体越近,双眼便逐渐向中央聚合。梅洛-庞蒂指出,视野中物体的大小和双眼视线朝向中心的会聚都是深度体验的一部分。
⑨ 莫里斯·梅洛-庞蒂:《塞尚的疑惑》,《法兰西思想评论》(第 5 卷),同济大学出版社 2010 年版,第 185 页。
⑩ 许江编:《具象表现绘画文选》,中国美术学院出版社 2002 年版,第 73 页。
⑪ 约翰·雷华德编:《塞尚书信集》,刘芳菲译,华东师范大学出版社 2010 年版,第 286 页。
⑫ 沈语冰编:《艺术学经典文献导读书系·美术卷》,北京师范大学出版社 2010 年版,第 211 页。
⑬ 约翰·雷华德编:《塞尚书信集》,刘芳菲译,第 300 页。
⑭ 莫里斯·梅洛-庞蒂:《眼与心》,杨大春译,第 74—75 页。
⑮ 约翰·雷华德编:《塞尚书信集》,刘芳菲译,第 310 页。
⑯ 列奥·施坦伯格:《另类准则:直面 20 世纪艺术》,沈语冰、刘凡等译,江苏美术出版社 2013 年版,第 228 页。
⑰ 海德格尔:《存在与时间》,陈嘉映、王庆节译,生活·读书·新知三联书店 1987 年版,第 68—69 页。
⑱ 莫里斯·梅洛-庞蒂:《知觉现象学》,姜志辉译,第 339 页。
⑲ 王美钦编著:《克利论艺》,人民美术出版社 2001 年版,第 80 页。
⑳ 莫里斯·梅洛-庞蒂:《眼与心》,杨大春译,第 78 页。
㉑ Paul Klee, *The Thinking Eye*, Lund Humphries, 1964, p. 105. 对此可见第一章所列安德鲁·休伊什在《克利的线条》一文中对"散步"的英文翻译之辨析,见"A Line from Klee", *Andrew Hewish Journal of Visual Art Practice*, 2015, 14 (1), pp. 3-15。
㉒ 龚卓军:《身体部署——梅洛-庞蒂与"现象学"之后》,台北心灵工坊文化事业股份有限公司 2006 年版,第 38 页。
㉓ 莫里斯·梅洛-庞蒂:《眼与心》,杨大春译,第 83 页。
㉔ "因为世界至少有一次把可见者的密码刻在了他身上",同上书,第 43 页。

㉕ Paul Klee, *On Modern Art*, trans. by Paul Findlay, Faber and Faber Ltd, 1969, pp. 13 - 15.
㉖ 莫里斯·梅洛-庞蒂:《眼与心》,杨大春译,第 41 页。
㉗ 鹫田清一指出现象学具有的既拒斥经验主义和自然主义又拒斥主观主义和唯心主义的两义性。鹫田清一:《梅洛-庞蒂:可逆性》,刘绩生译,河北教育出版社 2001 年版,第 44—45 页。
㉘ 同上书,第 62 页。
㉙ 见第三章第一节中关于生成之线的描述:"……一条生成之线既没有开端,也没有终结,既没有起点,也没有终点,既没有起源,也没有目的。" Gilles, Deleuze, Felix Guattari, *A Thousand Plateaus*, trans. by Brian Massumi, Univeristy of Minnesota Press, 1980, p. 322.
㉚ Paul Klee, *Notebooks*: *Volume 1*: *The Thinking Eye*, p. 109.
㉛ Anthony J. Steinbock, "Merleau-ponty's Concept of Depth", *Philosophy Today* [Winter], 1987, p. 40.
㉜ 鹫田清一:《梅洛-庞蒂:可逆性》,刘绩生译,河北教育出版社 2001 年版,第 230 页。
㉝ 对"红"的阐释正是这样,"什么是一般的红?……我们直观它,它便存在于此,我们意指的是它,便是红的性质。……除了总地直观这一切之外,能够得到更多的红的本质吗?"见胡塞尔:《现象学的观念》,倪梁康译,上海译文出版社 1986 年版,第 50 页。
㉞ 莫里斯·梅洛-庞蒂:《可见与不可见》,罗国祥译,商务印书馆 2016 年版,第 163 页。
㉟ 同上书,第 266 页。
㊱ 见本书第三章第三节对克利同儿童画关系的分析。
㊲ 米歇尔·亨利:《艺术和生命现象学》,李文杰译,收高宣扬主编:《法兰西思想评论》,同济大学出版社 2012 年版,第 253—254 页。
㊳ 除了诗歌,克利对中国短篇小说也有涉猎,从他 1917 年的日记中可以看出。见保罗·克利:《克利的日记》,雨云译,第 248 页。
㊴ 维尔·格罗曼:《克利》,赵力等译,第 53 页。
㊵ Aichele, K. Porter, *Paul Klee*, *Poet/Painter*, Camden House, p. 45.
㊶ 见本书第三章第二节的分析。
㊷ Aichele, K. Porter, *Paul Klee*, *Poet/Painter*, p. 50.
㊸ 维尔·格罗曼:《克利》,赵力等译,第 115 页。
㊹ K. Porter Aichele, *Paul Klee*, *Poet/Painter*, p. 50.

㊹ Ibid., pp. 50-51.
㊻ 所谓一笔书并不是指一笔连书,而是指体势不断,起于张芝、王献之等书家。一笔而成应当理解为在神不在形、在气不在笔。草书最能体现一笔书,但其他书种亦能表现。
㊼ 宗白华:《美学散步》,上海人民出版社 2011 年版,第 167—168 页。
㊽ 同上书,第 171 页。
㊾ 同上书,第 91—92 页。
㊿ John Sallis, *The Philosophical Vision of Paul Klee*, Brill, 2014, p. 67.
� 漆一旦凝固之后就具有很强的防腐蚀能力,曾侯乙墓所出土的漆画历经千年仍然十分光滑,黑红两色仍然十分鲜艳。楚地的漆画以神鬼祭祀等作为题材,充分显示了巫楚文化的奇诡和丰富多彩。楚地漆画的相关问题具体可见许道胜:《从考古资料看楚漆画产生的历史背景》,《湖南大学学报(社会科学版)》2007 年第 5 期。
㉒ 陈伟:《中国漆器艺术对西方的影响》,人民出版社 2012 年版,第 160—161 页。
㉓ 维尔·格罗曼:《克利》,赵力等译,第 149 页。
㉔ 转引于陈伟:《中国漆器艺术对西方的影响》,人民出版社 2012 年版,第 160—161 页。
㉕ 范迪安:《三十年后追思赵无极讲学》,见赵无极:《赵无极中国讲学笔录》,孙建平编,中华书局 2016 年版,第 1 页。
㉖ 杭州艺专创立于 1928 年,是中国第一所现代美术院校,精通西方现代艺术的林风眠是第一任校长,老师包括了吴大羽、潘天寿、李苦禅等为中国水墨画作出现代革新的大师以及像滕固这样为现代艺术理论研究开路的美术史家。丰子恺、赵无极、朱德群、吴冠中等现代美术大家都出自杭州艺专,其中赵无极和朱德群成为了法兰西学院院士,为中西美术之间的交流作出了重要贡献。
㉗ 关于赵无极发现克利的这一段叙述参考了康弘的《在巴黎发现中国》,在此表示致谢。见赵无极:《赵无极中国讲学笔录》,孙建平编,第 93—95 页。
㉘ 康弘:《在巴黎发现中国》,见赵无极:《赵无极中国讲学笔录》,孙建平编,第 95 页。
㉙ 同上书,第 96 页。
㉚ 陶宏:《诗意的交响:朱德群抽象艺术中的东方精神》,安徽美术出版社 2015 年版,第 45 页。

� 同上书,第45—46页。
㉒ 吴冠中:《吴冠中谈美》,广东人民出版社2001年版,第302页。
㉓ 赵无极:《赵无极中国讲学笔录》,孙建平编,第119页。
㉔ 对此的论述更多可参见弓蒙硕士论文:《关于伊东丰雄建筑创作中两个转变期的比较研究》,中国建筑设计研究院2008年,第38页。
㉕ 赖特是美国现代建筑大师,他着力于探讨建筑的材质和有机结构同自然环境之间的关系,例如他的代表建筑"流水别墅"就是将建筑与山谷、流水和树木相结合的经典作品,房屋架空于瀑布之上、山谷之中,与大自然相得益彰。
㉖ Günter Figal, "To the Margins. On the Spatiality of Klee's Art", John Sallis, *The Philosophical Vision of Paul Klee*, Brill, 2014, p. 66.
㉗ 王洁和吴俊:《解读伊东丰雄建筑作品的"暂时性"理念表达》,《建筑与文化》2015年第2辑,第130页。
㉘ 莫里斯·梅洛-庞蒂:《眼与心》,杨大春译,第35页。
㉙ "我首次去观赏歌剧,是在10岁的时候,那时正上演《吟游诗人》。剧中人物备受哀苦、不曾宁静、难得欢悦,震撼我心。"见保罗·克利:《克利的日记》,雨云译,第35页。
㉚ 维尔·格罗曼:《克利》,赵力等译,第164—165页。不过克利学者艾歇勒指出,我们可以从创作时期而不是题目来看待克利所受歌剧作品的影响,见 K. Porter Aichele, "Paul Klee's Operatic Themes and Variations", *The Art Bulletin*, September 1986, 68 (3), p. 451.
㉛ 埃斯库罗斯与欧里庇得斯时期的希腊悲剧不仅经常运用合唱的形式解释情节、揭示思想内容,而且剧中的许多对话也用音乐伴奏,出场的人物也常以乐器伴奏唱抒情歌,形式上颇有原始歌剧的味道。意大利歌剧就是打着"复兴古希腊悲剧"的口号开始孕育、诞生的。见管谨义:《西方声乐艺术史》,人民音乐出版社2005年版,第7页。
㉜ 玛丽安·霍布森:《艺术的客体:18世纪法国幻觉理论》,胡振明译,华东师范大学出版社2017年版,第335页。
㉝ 张筠青:《歌剧音乐分析》,高等教育出版社2005年版,第10—14页。
㉞ 在德国,艺术童话这一体裁从18世纪末开始成为一种时尚。它不同于以善与恶的斗争、善良终将战胜邪恶、正义得以伸张为主题,主要面向少年读者的所谓民间童话,而是以奇妙和神秘莫测为主要特征,大多面向成年读者。大诗人歌德堪称这一文学形式的开拓者,还有诗人诺瓦利斯的《风信子和玫瑰花》,蒂克的《金发艾尔贝特》,布伦塔诺

《雄鸡和雏鸡咯咯叫》也都对这一体裁产生了浓厚的兴趣。克利所钟爱的浪漫派作家霍夫曼对它更是情有独钟。见霍夫曼:《雄猫穆尔的生活观暨乐队指挥克赖斯勒的传记片断》,上海三联书店 2013 年版,第 415 页。

⑦⑤ 维尔·格罗曼:《克利》,赵力等译,第 163 页。

⑦⑥ 傅显舟:《音乐剧音乐创作与研究》,中央音乐学院出版社 2010 年版,第 167 页。

⑦⑦ 萧伯纳:《瓦格纳寓言》,曾文英译,广西师范大学出版社 2002 年版,第 149 页。

⑦⑧ "作曲家在终止段上的处理十分犹豫不决,一方面想要封闭主调、以抵挡其他调性的入侵;另一方面希望终止段以更加独立的形态出现,这就导致主调在不可避免的丰富性中逐渐失落,作曲家采用其他的替代品以取代这段音乐中的下属和弦、属和弦以及主和弦,随之而来的变化竟至于——导致调性的瓦解。"见安东尼·韦伯恩:《通向十二音作曲之路》,冯洲译,姚亚平主编:《艺术学经典文献导读书系·音乐卷》,北京师范大学出版社 2013 年版,第 359 页。

⑦⑨ 比较值得一提的是卡根(Andrew Kagan)的《保罗·克利:艺术和音乐》(*Paul Klee: Art and Music*),康奈尔大学出版社 1983 年版,这也是英语学界对此问题的第一本研究著作。

⑧⓪ Yuri Chayama, *The Influence Of Modern Art On Toru Takemitsu's Works For Piano*, The University of Arizona, 2013, pp. 47 – 49.

⑧① 关于"结构性旋律"的描述请见本书第二章。

⑧② Paul Klee, *Notebooks: Volume 1: The Thinking Eye*, pp. 230 – 231.

⑧③ Ibid., p. 249.

⑧④ Ibid., pp. 230 – 231.

⑧⑤ Henri Lefebvre, *Rhythmanalysis: Space, Time and Everyday Life*, trans. By Stuart Elden and Gerald Moore, Continuum, 2004, p. 6.

⑧⑥ 吴宁:《日常生活批判——列斐伏尔哲学思想研究》,人民出版社 2007 年版,第 38 页。

⑧⑦ Henri Lefebvre, *Rhythmanalysis: Space, Time and Everyday Life*, p. 64.

⑧⑧ 见 Paul Klee, *Notebooks: Volume 1: The Thinking Eye*, 1973, p. 268。

⑧⑨ 郭思嘉:《语言、空间与表演:安托南·阿尔托的残酷戏剧》,复旦大学出版社 2014 年版,第 91 页。

⑨⓪ 布莱尔:《意象与动作——认知神经科学和演员训练（节选）》,何辉斌译,何辉斌、彭发胜:《艺术学经典文献导读书系·戏剧卷》,第 320 页。
⑨① 维尔·格罗曼:《克利》,赵力等译,第 35 页。
⑨② 莉莉·雷曼:《怎样歌唱》,汤雪耕译,人民音乐出版社 2011 年版,第 159—160 页。
⑨③ 管谨义:《西方声乐艺术史》,人民音乐出版社 2005 年版,第 70 页。
⑨④ 见本书第三章第三节中"原始的宝藏"。
⑨⑤ 维尔·格罗曼:《克利》,赵力等译,第 164—165 页。
⑨⑥ Paul Klee, *Notebooks*: *Volume 1*: *The Thinking Eye*, p. 130.
⑨⑦ 彼得·沃森:《德国天才 4》,王莹、范丁梁、张弢译,商务印书馆 2016 年版,第 29 页。
⑨⑧ 同上书,第 31 页。
⑨⑨ 本雅明·布赫洛:《博物馆和纪念碑:丹尼尔·布伦的〈颜色〉〈形式〉》,本雅明·布洛赫:《新前卫与文化工业:1955 年到 1975 年间欧美艺术评论集》,何卫华、史岩林译,江苏凤凰美术出版社 2014 年版,第 123—124 页。
⑩⓪ 同上。
⑩① 包豪斯档案馆:《包豪斯 1919—1933》,丁梦月、胡一可译,第 126—127 页。
⑩② 保罗·克利:《克利与他的教学笔记》,周丹鲤译,重庆大学出版社 2011 年版,第 35 页。
⑩③ 约翰·马克:《小玩意:微缩世界中的未知之力》,王心洁、李丹、马仲文译,南方日报出版社 2011 年版,第 126 页。
⑩④ 例如本书第二章对《植物王国的素描》一画的详细分析。
⑩⑤ Dennis J Schmidt, *Klee's Gardens*, *The Philosophical Vision of Paul Klee*, edited by John Sallis, Brill, 2014, p. 89.
⑩⑥ 保罗·克利:《克利与他的教学笔记》,周丹鲤译,重庆大学出版社 2011 年版,第 8 页。
⑩⑦ 约翰·马克:《小玩意:微缩世界中的未知之力》,王心洁、李丹、马仲文译,第 104 页。
⑩⑧ Josef Helfenstein, "The Issue of Childhood in Klee's Late Work", In *Discovering Child Art*: *Essays on Childhood*, *Primitivism*, *and Modernism*, edited by Jonathan Fineberg, Princeton: Princeton University Press,

1998, p. 144.
⑩⑨ 罗尔:《第三帝国的艺术博物馆》,孙书柱译,生活·读书·新知三联书店 2009 年版,第 14 页。
⑪⓪ 费利克斯:《追忆先父》,见保罗·克利:《克利的日记》,雨云译,第 281 页。
⑪① 保罗·克利:《克利的日记》,雨云译,第 217—218 页。
⑪② 威廉·布莱克:《布莱克诗集》,张炽恒译,上海三联书店 1999 年版,第 89 页。

第五章 克利与艺术的真理

① 维尔·格罗曼:《克利》,赵力等译,湖南美术出版社 1992 年版,第 87 页。
② 同上书,第 94 页。
③ 马丁·海德格尔:《路标》,孙周兴译,商务印书馆 2000 年版,第 208 页。
④ 李孟国:《无蔽之真——海德格尔真理问题研究》,南开大学出版社 2016 年版,第 45 页。
⑤ 马丁·海德格尔:《现象学之基本问题》,丁耘译,上海译文出版社 2008 年版,第 289 页。
⑥ 同上书,第 219 页。
⑦ 同上书,第 214 页。
⑧ 同上书,第 217 页。
⑨ 同上书,第 221 页。
⑩ 马丁·海德格尔:《林中路》,孙周兴译,上海译文出版社 2008 年版,第 18 页。
⑪ 同上书,第 51 页。
⑫ 同上书,第 42—43 页。
⑬ 黄其洪:《艺术的背后:伽达默尔论艺术》,吉林美术出版社 2007 年版,第 58 页。
⑭ 夏皮罗对于海德格尔的批判见夏皮罗文章《再论海德格尔与凡·高》,迈耶·夏皮罗:《艺术的理论与哲学:风格、艺术家与社会》,沈语冰、王玉冬译,江苏凤凰美术出版社 2016 年版。
⑮ Petzet, *Auf einen Stern zugehen*, Letter of February 21, 1959, pp.

154，157.

⑯ 不过海德格尔指出希腊艺术乃是一个特例：希腊艺术本质上所发生的一切，我们永远无法触及，它也永远不希望被触及——我们需要将其作为对"艺术"的基本知识展开。

⑰ 马丁·海德格尔：《林中路》，孙周兴译，第21页。

⑱ Martin Heidegger, *Contributions to Philosophy* (*From Enowning*), translated by Parvis Emad and Kenneth Maly, Indiana University Press, 1999, p.396.

⑲ Martin Heidegger, "Notes on Klee", compiled and trans. by Maria del Rosario Acosta Lopez, Tobias Keiling, Ian Alexander Moore, and Yuliya Aleksandrovna Tsutserova, *Philosophy Today*, 2017 (winter), 61, p.10.

⑳ Günter Seubold, "The 'Protofigural' and the 'Event': Heidegger's Interpretation of Klee", *Philosophy Today*, 2017, p.31.

㉑ Martin Heidegger, *Contributions to Philosophy* (*From Enowning*), translated by Parvis Emad and Kenneth Maly, p.396.

㉒ 马丁·海德格尔：《林中路》，孙周兴译，第26页。

㉓ 马丁·海德格尔：《存在与时间》，陈嘉映、王庆节译，生活·读书·新知三联书店2014年版，第74页。

㉔ 张汝伦：《〈存在与时间〉释义（第一卷）》，上海人民出版社2012年版，第295页。

㉕ 同上书，第327页。

㉖ Martin Heidegger, "Notes on Klee", 第10条。

㉗ 同上文，第18条。

㉘ 同上文，第23条。

㉙ 李孟国：《无蔽之真——海德格尔真理问题研究》，南开大学出版社2016年版，第85页。

㉚ Martin Heidegger, "Notes on Klee", 第26条。

㉛ 马丁·海德格尔：《林中路》，孙周兴译，第82页。

㉜ 蒋邦芹：《世界的构造》，中国社会科学出版社2012年版，第193页。

㉝ Martin Heidegger, "Notes on Klee", 第32条。

㉞ 马丁·海德格尔：《依于本源而居——海德格尔艺术现象学文选》，孙周兴编译，中国美术学院出版社2010年版，第74页。

㉟ 鲍克伟：《从此在到世界：海德格尔思想研究》，中国社会科学出版社

2010年版，第288页。

㊱ 马丁·海德格尔：《荷尔德林诗的阐释》，孙周兴译，商务印书馆2000年版，第40页。

㊲ 马丁·海德格尔：《依于本源而居——海德格尔艺术现象学文选》，孙周兴编译，第124—125页。

㊳ Martin Heidegger，"Notes on Klee"，第24条。

㊴ Dennis J. Schmidt, *Between Word And Image*：*Heidegger，Klee，And Gadamer On Gesture And Genesis*，2013，p. 78.

㊵ 蒋邦芹：《世界的构造》，第203页。

㊶ Martin Heidegger，"Notes on Klee"，第22条。

㊷ 雅克·德里达：《论精神——海德格尔与问题》，朱刚译，上海译文出版社2014年版，第77页。

㊸ Martin Heidegger，"Notes on Klee"，第34条。

㊹ Petzet，*Auf einen Stern zugehen*，Letter of February 21，1959，p. 158.

㊺ Martin Heidegger，"Notes on Klee"，第35条。

㊻ John Sallis，*The Philosophical Vision of Paul Klee*，Brill，2014，pp. 1 - 2.

㊼ 维尔·格罗曼：《克利》，赵力等译，第92页。

㊽ 荣格：《红书》，林子钧、张涛译，中央编译出版社2013年版，第120页。

㊾ 关于此画宇宙动力论的阐释请见本书第二章。

㊿ 弗里德里希·尼采：《查拉图斯特拉如是说》，杨震译，中国社会科学出版社2009年版，第8页。

� John Sallis，*Klee's Mirror*，State University of New York Press，2015，p. 4.

52 Ibid.

53 徐崇温主编：《存在主义哲学》，中国社会科学出版社1986年版，第278页。

54 Filiz Peach，*Death，'Deathlessness' and Existenz in Karl Jaspers' Philosophy*，Edinburgh University Press，2008，p. 107.

55 保罗·克利：《克利的日记》，雨云译，第217页。

56 马丁·海德格尔：《依于本源而居——海德格尔艺术现象学文选》，孙周兴编译，第123页。

57 波尔特：《存在的急迫——论海德格尔的〈对哲学的献文〉》，张志和

译，上海书店出版社 2009 年版，第 183—184 页。
⑱ 王美钦：《克利论艺》，人民美术出版社 2002 年版，第 62—63 页。
⑲ 赖贤宗：《海德格尔与禅道的跨文化沟通》，宗教文化出版社 2007 年版，第 93 页。
⑳ 朱立元主编：《西方美学范畴史》（第一卷），山西教育出版社 2006 年版，第 140—142 页。
㉑ 谢林：《论造型艺术与自然的关系》，见刘小枫选编：《德语美学文选·上卷》，华东师范大学出版社 2006 年版，第 161 页。
㉒ Paul Klee, *Notebooks: Volume 1: The Thinking Eye*, trans. by Ralph Manheim, Lund Humphries, 1973, pp. 313 - 314.
㉓ Stephen H. Watson, "Heidegger, Paul Klee, and the Origin of the Work of Art", *The Review of Metaphysics*, 2006, December, p. 331.
㉔ 王美钦：《克利论艺》，人民美术出版社 2002 年版，第 62—63 页。
㉕ 马丁·海德格尔：《林中路》，孙周兴译，第 8 页。
㉖ 波尔特：《存在的急迫——论海德格尔的〈对哲学的献文〉》，张志和译，上海书店出版社 2009 年版，第 186 页。
㉗ 莱内·马利亚·里尔克：《里尔克散文选》，钱春绮、绿原、张黎译，百花文艺出版社 2009 年版，第 233 页。
㉘ 马丁·海德格尔：《存在与时间》，陈嘉映、王庆节译，第 33 页。
㉙ 福西永：《形式的生命》，陈平译，北京大学出版社 2011 年版，第 393 页。
㉚ 皮埃尔·阿多：《伊西斯的面纱——自然的观念史随笔》，张卜天译，华东师范大学出版社 2015 年版，第 9 页。
㉛ 马丁·海德格尔：《路标》，孙周兴译，商务印书馆 2000 年版，第 381 页。
㉜ 皮埃尔·阿多：《伊西斯的面纱——自然的观念史随笔》，第 284 页。
㉝ 马丁·海德格尔：《荷尔德林诗的阐释》，孙周兴译，商务印书馆 2000 年版，第 25 页。
㉞ 维尔·格罗曼：《克利》，赵力等译，第 199 页。
㉟ 同上书，第 196 页。
㊱ 汉斯·伽达默尔：《伽达默尔集》，严平编选，邓安庆等译，上海远东出版社 2003 年版，第 532 页。
㊲ 同上书，第 533 页。
㊳ 谢林：《论造型艺术与自然的关系》，见刘小枫选编：《德语美学文选·

上卷》，华东师范大学出版社 2006 年版，第 175 页。
⑦⑨ 康德：《判断力批判》，邓晓芒译，杨祖陶校，人民出版社 2010 年版，第 28 页。
⑧⓪ 谢林：《论造型艺术与自然的关系》，见刘小枫选编：《德语美学文选·上卷》，第 135 页。
⑧① 雅克·马利坦：《艺术与诗中的创造性直觉》，刘有元、罗选民译，罗选民校，生活·读书·新知三联书店 1991 年版，第 106 页。
⑧② 波尔特：《存在的急迫——论海德格尔的〈对哲学的献文〉》，张志和译，第 187 页。
⑧③ 莱内·马利亚·里尔克：《里尔克散文选》，钱春绮、绿原、张黎译，百花文艺出版社 2009 年版，第 334 页。
⑧④ 约翰·密尔：《论自由》，许宝骙译，商务印书馆 2005 年版，第 70 页。
⑧⑤ 维尔·格罗曼：《克利》，赵力等译，第 12 页。
⑧⑥ 赫伯特·里德：《现代艺术哲学》，朱伯雄等译，百花文艺出版社 1999 年版，第 63 页。
⑧⑦ 见本书第三章"象征的妙用"。
⑧⑧ 埃里克·斯坦哈特：《尼采》，朱晖译，中华书局 2014 年版，第 103 页。
⑧⑨ 保罗·克利：《克利的日记》，雨云译，第 48 页。
⑨⓪ 同上书，第 67 页。
⑨① 同上书，第 107 页。
⑨② 埃里克·斯坦哈特：《尼采》，朱晖译，第 102 页。
⑨③ 张坚：《视觉形式的生命》，中国美术学院出版社 2004 年版，第 44 页。
⑨④ 维尔·格罗曼：《克利》，赵力等译，第 144 页。
⑨⑤ 卡尔·雅斯贝尔斯：《尼采——其人其说》，鲁路译，社会科学文献出版社 1999 年版，第 178 页。
⑨⑥ 保罗·克利：《克利与他的教学笔记》，周丹鲤译，第 56 页。
⑨⑦ 保罗·克利：《克利的日记》，雨云译，第 117 页。
⑨⑧ 保罗·克利：《克利与他的教学笔记》，周丹鲤译，第 56 页。
⑨⑨ 卡尔·雅斯贝尔斯：《悲剧的超越》，亦春译，光子校，工人出版社 1988 年版，第 26 页。
⑩⓪ 柏拉图：《斐多》，杨绛译，生活·读书·新知三联书店 2011 年版，第 19 页。
⑩① 格奥尔格·西美尔：《生命直观——形而上学四章》，刁承俊译，生活·读书·新知三联书店 2003 年版，第 5—6 页。

⑩² 弗里德里希·尼采：《人性的，太人性的》，魏育青、李晶浩、高天忻译，华东师范大学出版社 2008 年版，第 51 页。
⑩³ 同上书，第 6 页。
⑩⁴ 卡尔·雅斯贝尔斯：《尼采——其人其说》，鲁路译，第 240 页。
⑩⁵ Maurice L. Shapiro, "Klee's Twittering Machine", *The Art Bulletin*, 50 (Mar.), 1968, pp. 67-69.
⑩⁶ 卡尔·雅斯贝尔斯：《尼采——其人其说》，鲁路译，第 147—148 页。
⑩⁷ 格奥尔格·西美尔：《生命直观——形而上学四章》，刁承俊译，生活·读书·新知三联书店 2003 年版，第 5—6 页。
⑩⁸ 弗里德里希·尼采：《查拉图斯特拉如是说》，杨震译，中国社会科学出版社 2009 年版，第 4 页。
⑩⁹ 弗里德里希·尼采：《人性的，太人性的》，魏育青、李晶浩、高天忻译，第 9 页。
⑩ 卡尔·雅斯贝尔斯：《尼采——其人其说》，鲁路译，第 136 页。
⑪ 弗里德里希·尼采：《人性的，太人性的》，魏育青、李晶浩、高天忻译，第 373 页。
⑫ 马丁·海德格尔：《路标》，孙周兴译，第 415 页。
⑬ 维尔·格罗曼：《克利》，赵力等译，第 206 页。
⑭ "尽管这一时期有一些更早观念的恢复和继续……"，见维尔·格罗曼：《克利》，赵力等译，第 206 页。
⑮ 见本书第三章"生成的源头"。
⑯ 维尔·格罗曼：《克利》，赵力等译，第 207 页。
⑰ 何政广：《克利：诗意的造型大师》，河北教育出版社 2000 年版，第 153 页。
⑱ 周春生：《悲剧精神与欧洲思想文化史论》，上海人民出版社 1998 年版，第 42 页。
⑲ María del Rosario Acosta López, "Tragic Representation: Paul Klee on Tragedy and Art", John Sallis, *The Philosophical Vision of Paul Klee*, Brill, 2014, p. 141.
⑳ 乔治·迪迪-于贝尔曼：《看见与被看》，吴泓缈译，湖南美术出版社 2015 年版，第 192 页。
㉑ 弗里德里希·尼采：《悲剧的诞生》，周国平译，广西师范大学出版社 2002 年版，第 44 页。
㉒ 卡尔·雅斯贝尔斯：《悲剧的超越》，亦春译，工人出版社 1988 年版，

第 85—87 页。

⑫ E. H. 贡布里希:《艺术与错觉》,杨成凯、李本正、范景中、邵宏译,广西美术出版社 2012 年版,第 251 页。

⑫ 何政广:《诗意的造型大师——克利》,河北教育出版社 2000 年版,第 166 页。

⑫ 潘道正:《丑的象征——从古典到现代》,广西师范大学出版社 2012 年版,第 166 页。

⑫ 康德:《判断力批判》,邓晓芒译,杨祖陶校,人民出版社 2002 年版,第 182 页。

⑫ 乔纳森·皮奇斯:《表演理念——尘封的梅耶荷德》,赵佳译,中国电影出版社 2009 年版,第 86 页。

⑫ E. H. 贡布里希:《艺术与错觉》,杨成凯、李本正、范景中、邵宏译,广西美术出版社 2012 年版,第 259 页。

⑫ 闫广林、徐侗:《幽默理论关键词研究》,学林出版社 2010 年版,第 120 页。

⑬ 保罗·克利:《克利的日记》,雨云译,第 117 页。

⑬ 同上书,第 118 页。

⑬ American Association for the Advancement of Science,"Paul Klee, a Tragic Metamorphosis", *Science*, New Series, 322,(5902), 2008, p. 669.

⑬ 维尔·格罗曼:《克利》,赵力等译,第 225 页。

⑬ 同上书,第 223 页。

⑬ 吉杜·克里希那穆提:《生与死的冥想》,唐发铙译,学林出版社 2007 年版,第 23 页。

⑬ John Sallis, *Klee's Mirror*, State University of New York Press, 2015, p. 139.

⑬ Ibid., p. 141.

⑬ 陆扬:《死亡美学》,北京大学出版社 2006 年版,第 19 页。

⑬ 詹姆斯·埃尔金斯:《绘画与眼泪》,黄辉译,江苏美术出版社 2010 年版,第 260 页。

⑭ 柏拉图:《斐多》,杨绛译,生活·读书·新知三联书店 2011 年版,第 14 页。

⑭ 维尔·格罗曼:《克利》,赵力等译,第 229 页。

⑭ 何政广:《诗意的造型大师——克利》,河北教育出版社 2000 年版,第

�143 145—147 页。
㊁ 维尔·格罗曼:《克利》,赵力等译,第 226 页。
㊂ Patrick Lee Miller, *Becoming God*: *Pure Reason in Early Greek Philosophy*, Continuum, 2011, p. 35.
㊄ 柏拉图:《斐多》,杨绛译,第 37 页。

结语

① 维尔·格罗曼:《克利》,赵力等译,湖南美术出版社 1992 年版,第 235 页。
② 弗里德里希·尼采:《人性的,太人性的——一本献给自由精神的书》,魏育青、李晶浩、高天忻译,华东师范大学出版社 2008 年版,第 23 页。
③ Paul Klee, *Notebooks*: *Vol. 1*: *The Thinking Eye*, trans. by Ralph Manheim, Lund Humphries, 1973, p. 11.
④ "现代人的审美需求:拒斥将主体视看静态地定于一点,拒斥外在地(如由对象内容出发)给视看注入意义,而追求视看活动本身生成意义的整个过程和方面。"见王才勇:《印象派与东亚美术》,江苏人民出版社 2008 年版,第 271 页。
⑤ 列奥·施坦伯格:《另类准则:直面 20 世纪艺术》,沈语冰、刘凡、谷光曙译,江苏美术出版社 2013 年版,第 340 页。
⑥ 马丁·海德格尔:《路标》,孙周兴译,商务印书馆 2000 年版,第 383—384 页。

参考文献

克利研究

1. 中文著作

克利:《克利的日记》,雨云译,重庆大学出版社,2011。

克利:《克利与他的教学笔记》,周丹鲤译,曾雪梅、周至禹校,重庆大学出版社,2011。

格罗曼:《克利》,赵力等译,湖南美术出版社,1992。

何政广:《克利:诗意的造型大师》,河北教育出版社,2000。

陈忠强:《原色:保罗·克利作品研究》,上海文艺出版社,2015。

王美钦:《克利论艺》,人民美术出版社,2001。

2. 外文著作

Paul Klee. *Notebooks: Volume 1: The Thinking Eye*. Trans. by Ralph Manheim. London: Lund Humphries, 1973.

Paul Klee on Modern Art. With an introduction by Herbert Read. translated by Paul Findlay, London: Faber and Faber Ltd, 1969.

Some Poems By Paul Klee. Trans. by Anselm Hollo, Scorplon Press, 1962.

K. Porter Aichele. *Paul Klee: Poet/Painter*. New York: Camden House, 2006.

The Philosophical Vision of Paul Klee. Edited by John Sallis, Boston: Brill, 2014.

John Sallis. *Klee's Mirror*. Albany: State University of New York Press, 2015.

Werner Haftmann. *The Mind and Work of Paul Klee*. New York: Praeger, 1954.

Lothar Schreyer. *Paul Klee, Erinnerungen an Sturmund Bauhaus*. Munich: Langen and Muller, 1956.

Mircea Eliade. *Cosmos and History: The Myth of the Eternal Return*.

Trans. by Willard R. Trask. New York：Harper & Brothers，1959.

艺术史著作

休斯：《新艺术的震撼》，欧阳昱译，百花文艺出版社，2002。

曲培醇：《十九世纪欧洲艺术史》，丁宁、吴瑶、刘鹏、梁舒涵等译，北京大学出版社，2014。

高兵强：《新艺术运动》，上海辞书出版社，2010。

里德：《现代艺术哲学》，朱伯雄等译，百花文艺出版社，1999。

拉塞尔：《现代艺术的意义》，陈世怀、常宁生译，江苏美术出版社，1996。

霍尔曼：《现代艺术的激变》，薛华译，广西师范大学出版社，2002。

迟轲：《西方美术理论文选：古希腊到20世纪》（下册），江苏教育出版社，2005。

王才勇：《印象派与东亚美术》，江苏人民出版社，2008。

约翰·雷华德、贝纳·顿斯坦：《印象派绘画大师》，平野等译，广西师范大学出版社，2002。

雷华德：《塞尚书信集》，刘芳菲译，华东师范大学出版社，2010。

弗兰契娜、查尔斯·哈里森：《现代艺术和现代主义》，张坚、王晓文译，上海人民美术出版社，1988。

契普：《现代艺术理论》，余珊珊译，台北远流出版公司，2012。

帕弛：《二十世纪西方艺术史》（上卷），刘丽荣译，商务印书馆，2016。

奥克威尔克等：《艺术基础：理论与实践》（第9版），牛宏宝译，北京大学出版社，2009。

迈耶：《最新英汉美术名词与技法辞典》，希恩修编，清华园B558小组译，杭间修订，中央编译出版社，2008。

李维琨：《北欧文艺复兴美术》，中国人民大学出版社，2004。

《丢勒》，雷坤宁译，北京美术摄影出版社，2015。

罗森布卢姆：《现代绘画与北方浪漫主义传统》，刘云卿译，广西师范大学出版社，2003。

Jörg Traeger：《浪漫主义时代的动荡：论十九世纪德国绘画》，台北南天出版社，2005。

斯基：《凡·高的树》，张安宇译，北京美术摄影出版社，2014。

福格特：《20世纪德国艺术》，刘玉民译，上海人民美术出版社，2001。

瑟斯顿：《西方绘画基因》，傅志强译，知识产权出版社，2015。

瑟福：《抽象派绘画史》，王昭仁译，广西师范大学出版社，2002。

哈登:《艺术的进化:图案的生命史解析》,阿嘎佐诗译,广西师范大学出版社,2010。
埃尔金斯:《绘画与眼泪》,黄辉译,江苏美术出版社,2010。
李建群:《古代埃及和美索不达米亚美术》,中国人民大学出版社,2010。
迪西廷:《什么是大师级作品》,姜传秀译,吉林出版集团,2011。
罗:《第三帝国的艺术博物馆》,孙书柱译,生活·读书·新知三联书店,2009。

艺术理论

1. 中文著作

贝尔:《艺术》,薛华译,江苏教育出版社,2005。
沈语冰:《艺术学经典文献导读书系·美术卷》,北京师范大学出版社,2010。
夏皮罗:《现代艺术:19 与 20 世纪》,沈语冰译,江苏凤凰出版社,2015。
张坚:《视觉形式的生命》,中国美术学院出版社,2004。
德沃夏克:《作为精神史的美术史》,陈平译,北京大学出版社,2010。
克拉克:《现代生活的画像》,沈语冰、诸葛沂译,江苏美术出版社,2013。
弗莱:《弗莱艺术批评文选》,沈语冰译,江苏美术出版社,2010。
弗莱:《塞尚及其画风的发展》,沈语冰译,广西师范大学出版社,2009。
施坦伯格:《另类准则:直面 20 世纪艺术》,沈语冰、刘凡、谷光曙等译,江苏美术出版社,2013。
伯格:《毕加索的成败》,连德诚译,广西师范大学出版社,2007。
罗成典:《西洋现代艺术大师与美学理论》,台北秀威资讯科技,2010。
弗拉姆:《马蒂斯论艺术》,欧阳英译,河南美术出版社,1987。
康定斯基:《论艺术中的精神》,查立译,中国社会科学出版社,1987。
克莱尔:《艺术家的责任:恐怖与理性之间的先锋派》,赵岑岑、曹丹红译,华东师范大学出版社,2015。
布洛赫:《新前卫与文化工业:1955 年到 1975 年间欧美艺术评论集》,何卫华、史岩林译,江苏凤凰美术出版社,2014。

2. 外文著作

Clement Greenberg. *Art Chronicle*:*On Paul Klee*(1870 – 1940), *The Collected Essays and Criticism* (*Volume 1: Perceptions and Judgments 1939 – 1944*). Edited by John O'Brian. The University of Chicago Press,

1986, p. 66.

EIan Chilvers, John Glaves-Smith. *Oxford Dictionary Of Modern and Contemporary Art*. Oxford University Press, 2009.

Erwin Panofsky. *Perspective as a Simbolic Form*. New Yorker: Zone Book, 1991.

Discovering Child Art: Essays on Childhood, Primitivism and Modernism. Edited by Jonathan Fineberg. Princeton: Princeton University Press, 1998.

绘画技法及艺术科学

1. 中文著作

罗伊格:《色彩手册》,颜榴译,人民美术出版社,2016。

兰姆、布里奥等:《剑桥年度主题讲座:色彩》,华夏出版社,2006。

伊顿:《造型与形式构成:包豪斯的基础课程及其发展》,曾雪梅、周至禹译,天津人民出版社,1991。

张子康:《版画今日谈》,金城出版社,2012。

Riva Castleman:《二十世纪版画艺术史》,张正仁译,台北远流出版公司,2001。

伍兹:《版画制作技法手册》,马婧雯译,上海人民美术出版社,2010。

戴吾三、刘兵:《艺术与科学读本》,上海交通大学出版社,2008。

彭罗斯:《通向实在之路:宇宙法则的完全指南》,王文浩译,湖南科学技术出版社,2008。

史莱茵:《艺术与物理学》,吴伯泽、暴永宁译,吉林人民出版社,2001。

肯普:《看得见的,看不见的》,郭锦辉译,上海科学技术文献出版社,2009。

包豪斯档案馆:《包豪斯1919—1933》,丁梦月、胡一可译,江苏凤凰科学技术出版社,2017。

惠特福德:《包豪斯:大师和学生们》,艺术与设计杂志社编译,四川美术出版社,2009。

莫霍利-纳吉:《新视觉:包豪斯设计、绘画、雕塑与建筑基础》,刘小路译,重庆大学出版社,2014。

达·芬奇:《达·芬奇论绘画》,戴勉编译,广西师范大学出版社,2003。

韦佐西:《达·芬奇——宇宙的艺术和科学》,陈丽卿译,吉林出版集团有

限责任公司，2015。

2. 外文著作

Johann Wolfgang von Goethe. *The Metamorphosis of Plants*. London：The MIT Press, 2009.

Aristotle. *Physics: The Complete Works of Aristotle*. edited by Jonathan Barnes. Princeton：Princeton University Press，1984.

Oskar Schlemmer. *The Letters and Diaries of Oskar Schlemmer*. Middleton, Conn.：Wesleyan University Press，1972.

部分美学及文学著作

黑格尔：《哲学史讲演录》（第一卷），贺麟、王太庆译，商务印书馆，1997。
黑格尔：《美学》（第三卷上册），朱光潜译，商务印书馆，2010。
杜威：《艺术即体验》，程颖译，金城出版社，2011。
马利坦：《艺术与诗中的创造性直觉》，刘有元、罗选民译，罗选民校，生活·读书·新知三联书店，1991。
朱立元：《西方美学范畴史》（第一卷），山西教育出版社，2006。
刘小枫选编：《德语美学文选·上卷》，华东师范大学出版社，2006。
比格尔：《先锋派理论》，高建平译，商务印书馆，2002。
阿伦特：《启迪：本雅明文选》，生活·读书·新知三联书店，2008。
郭军、曹雷雨编：《论瓦尔特·本雅明——现代性、寓言和语言的种子》，吉林人民出版社，2011。
本雅明：《德国浪漫派的艺术批评概念》，王炳钧译，北京师范大学出版社，2014。
阿多诺：《美学理论》，王柯平译，四川人民出版社，1998。
孙利军：《作为真理性内容的艺术作品——阿多诺审美及文化理论研究》，湖南大学出版社，2005。
汝信：《论西方美学与艺术》，广西师范大学出版社，2005。
霍克海默、阿道尔诺：《启蒙辩证法》，渠敬东、曹卫东译，上海人民出版社，2006。
康德：《纯粹理性批判》，邓晓芒译，杨祖陶校，人民出版社，2004。
康德：《判断力批判》，邓晓芒译，杨祖陶校，人民出版社，2002。
巴利诺：《巴什拉传》，顾嘉琛、杜小真译，东方出版中心，2000。
巴什拉：《梦想的权利》，顾嘉琛、杜小真译，华东师范大学出版社，2013。

巴什拉:《水与梦》,顾嘉琛译,岳麓书社,2005。
王一川:《意义的瞬间生成》,山东文艺出版社,1988。
爱克曼:《歌德谈话录》,朱光潜译,人民文学出版社,2000。
里尔克:《里尔克读本》,冯至、绿原等译,人民文学出版社,2011。
里尔克:《里尔克散文选》,钱春绮、绿原等译,百花文艺出版社,2009。
汪民安、郭晓彦:《生产》(第十二辑),江苏人民出版社,2017。
汪民安:《生产》(第五辑),广西师范大学出版社,2008。
汪民安、郭晓彦:《生产》(第十一辑),江苏人民出版社,2016。
叶秀山:《"画面"、"语言"和"诗"——读福柯的〈这不是烟斗〉》,收《外国美学》第十辑,商务印书馆,1994。

生成论研究

1. 中文著作

霍兰德:《导读德勒兹与加塔利〈千高原〉》,周兮吟译,重庆大学出版社,2016。
罗贵祥:《德勒兹》,台北东大图书公司,1997。
德勒兹:《感觉的逻辑》,董强译,广西师范大学出版社,2011。
加塞特:《艺术的去人性化》,莫娅妮译,上海译文出版社,2010。
德勒兹:《尼采与哲学》,周颖译,社会科学文献出版社,2001。
德勒兹:《褶子》,于奇智、杨洁译,湖南文艺出版社,2001。
德勒兹、迦塔利:《什么是哲学》,张祖建译,湖南文艺出版社,2007。
曹卫东:《审美政治化:德国表现主义问题》,上海人民出版社,2015。
德勒兹:《斯宾诺莎与表现问题》,龚重林译,商务印书馆,2013。
德勒兹:《哲学的客体:德勒兹读本》,陈永国译,北京大学出版社,2009。
利奥塔:《话语,图形》,谢晶译,上海人民出版社,2011。
琼斯:《利奥塔眼中的艺术》,王树良、张心童译,重庆大学出版社,2016。
利奥塔:《非人》,罗国祥译,商务印书馆,2000。
维柯:《新科学》,朱光潜译,商务印书馆,1989。

2. 外文著作

Gilles Deleuze, Felix Guattari. *A Thousand Plateaus*. Translated by Brian Massumi. London: Univeristy of Minnesota Press, 1980.

Deleuze and Space. Edited by Ian Buchanan, Gregg Lambert. Edinburgh University Press, 2005.

Daniel W. Smith. *Aesthetics Deleuze's Theory of Sensation: Overcoming the Kantian Duality: Essays on Deleuze*. Edinburgh University Press, 2012.

Eugene B. Young. *The Deleuze and Guattari Dictionary*. London: Bloomsbury Publishing PLC, 2013.

Miguel de Beistegui. *Immanence: Deleuze and Philosophy*. Edinburgh University Press Ltd, 2010.

Michel Foucault. *Theatrum Philosophicum, Language, Countermemory, Practice*. Ithaca: Cornell University Press, 1977.

Michel Foucault. *This Is Not a Pipe*. Translated and edited by James Harkness. California: University of California Press, 1983.

Filiz Peach. *Death, "Deathlessness" and Existenz in Karl Jaspers' Philosophy*. Edinburgh University Press, 2008.

知觉现象学研究

1. 中文著作

梅洛-庞蒂:《知觉现象学》,姜志辉译,商务印书馆,2001。

梅洛-庞蒂:《眼与心》,杨大春译,商务印书馆,2007。

杜小真:《理解梅洛-庞蒂:梅洛-庞蒂在当代》,北京大学出版社,2011。

鹫田清一:《梅洛-庞蒂:可逆性》,刘绩生译,河北教育出版社,2001。

龚卓军:《身体部署——梅洛-庞蒂与"现象学"之后》,台北心灵工坊文化事业股份有限公司,2006。

梅洛-庞蒂:《可见与不可见》,罗国祥译,商务印书馆,2016。

卡波内:《图像的肉身:在绘画与电影之间》,曲晓蕊译,华东师范大学出版社,2016。

列维那斯:《生存及存在者》,顾建光、张乐天译,台北远流出版公司,1990。

埃首阿:《感性的抵抗——梅洛-庞蒂对透明性的批判》,曲晓蕊译,福建教育出版社,2016。

吴宁:《日常生活批判——列斐伏尔哲学思想研究》,人民出版社,2007。

2. 外文著作

Rajiv Kaushik. *Art and Institution: Aesthetics in the Late Works of Merleau-Ponty*. Continuum, 2011.

The Barbarian Principle: *Merleau-Ponty*, *Schelling*, *and the Question of Nature*. Edited by Jason M. Wirth With Patrick Burke, Albany: State University of New York Press, 2013.

Merleau-Ponty at the Limits of Art, *Religion*, *and Perception*. Edited by Kascha Semonovitch and Neal DeRoo. Continuum, 2010.

The Barbarian Principle: *Merleau-Ponty*, *Schelling*, *and the Question of Nature*. Eited by Jason M. Wirth with Patrick Burke, Albany: State University of New York Press, 2013.

Merleau-Ponty. *The Merleau-Ponty Reader*. Evanston: Northwestern University Press, 2007.

Henri Lefebvre. *Rhythmanalysis*: *Space*, *Time and Everyday Life*. Trans. by Stuart Elden and Gerald Moore, Continuum, 2004.

艺术心理学

沃林格:《抽象与移情》,王才勇译,金城出版社,2010。

丁宁:《美术心理学》,黑龙江人民出版社,2000。

中川作一:《视觉艺术的社会心理》,许平、贾晓梅、赵秀侠译,上海人民美术出版社,1991。

岩城见一:《感性论》,王琢译,商务印书馆,2008。

贡布里希:《艺术与错觉》,林夕、李本正、范景中译,湖南科学技术出版社,2011。

贡布里希:《木马沉思录》,曾四凯译,广西美术出版社,2015。

皮亚杰:《儿童心理学》,吴福元译,商务印书馆,1980。

郭海平:《中国原生艺术手记》,上海人民出版社,2014。

岩井宽:《境界线的美学——从异常到正常的记号》,倪洪泉译,湖北人民出版社,1988。

荣格:《分析心理学的理论和实践》,成穷、王作虹译,北京联合出版公司,2013。

荣格:《红书》,林子钧、张涛译,中央编译出版社,2013。

朗格:《情感与形式》,刘大基、傅志强等译,中国社会科学出版社,1986。

卡西尔:《神话思维》,黄龙保译,中国社会科学出版社,1992。

埃诺:《视觉艺术符号学》,怀宇译,四川大学出版社,2014。

中国艺术研究

李苦禅等:《八大山人研究》,江西人民出版社,1986。

徐沛君:《书画同源:八大山人》,荣宝斋出版社,2017。
姚亚平:《不语禅:八大山人作品鉴赏笔记》,生活·读书·新知三联书店,2015。
杨铸:《中国古代绘画理论要旨》,昆仑出版社,2011。
王世襄:《中国画论研究》(下卷),生活·读书·新知三联书店,2013。
宗白华:《美学散步》,上海人民出版社,2011。
陈伟:《中国漆器艺术对西方的影响》,人民出版社,2012。
赵无极:《赵无极中国讲学笔录》,孙建平编,中华书局,2016。
陶宏:《诗意的交响:朱德群抽象艺术中的东方精神》,安徽美术出版社,2015。
吴冠中:《吴冠中谈美》,广东人民出版社,2001。

存在论研究

1. 中文著作

沃森:《德国天才4》,王莹、范丁梁、张弢译,商务印书馆,2016。
胡塞尔:《现象学的观念》,倪梁康译,上海译文出版社,1986。
海德格尔:《存在与时间》,陈嘉映、王庆节合译,熊伟校,生活·读书·新知三联书店,1987。
张汝伦:《〈存在与时间〉释义》(第一卷),上海人民出版社,2012。
海德格尔:《路标》,孙周兴译,商务印书馆,2000。
海德格尔:《现象学之基本问题》,丁耘译,上海译文出版社,2008。
海德格尔:《林中路》,孙周兴译,上海译文出版社,2008。
许江编:《具象表现绘画文选》,中国美术学院出版社,2002。
李孟国:《无蔽之真——海德格尔真理问题研究》,南开大学出版社,2016。
蒋邦芹:《世界的构造》,中国社会科学出版社,2012。
海德格尔:《依于本源而居——海德格尔艺术现象学文选》,孙周兴编译,中国美术学院出版社,2010。
海德格尔:《荷尔德林诗的阐释》,孙周兴译,商务印书馆,2000。
波尔特:《存在的急迫——论海德格尔的〈对哲学的献文〉》,张志和译,上海书店出版社,2009。
赖贤宗:《海德格尔与禅道的跨文化沟通》,宗教文化出版社,2007。
鲍克伟:《从此在到世界:海德格尔思想研究》,中国社会科学出版社,2010。
阿多:《伊西斯的面纱——自然的观念史随笔》,张卜天译,华东师范大学

出版社，2015。
黄其洪：《艺术的背后：伽达默尔论艺术》，吉林美术出版社，2007。
伽达默尔：《伽达默尔集》，严平编选，邓安庆等译，上海远东出版社，2003。
尼采：《悲剧的诞生》，孙周兴译，商务印书馆，2012。
尼采：《悲剧的诞生》，周国平译，广西师范大学出版社，2002。
尼采：《查拉图斯特拉如是说》，杨震译，中国社会科学出版社，2009。
尼采：《人性的，太人性的———本献给自由精神的书》，魏育青、李晶浩、高天忻译，华东师范大学出版社，2008。
斯坦哈特：《尼采》，朱晖译，中华书局，2014。
雅斯贝尔斯：《尼采——其人其说》，鲁路译，社会科学文献出版社，1999。
雅斯贝尔斯：《悲剧的超越》，亦春译，光子校，工人出版社，1988。
柏拉图：《斐多》，杨绛译，生活·读书·新知三联书店，2011。
克里希那穆提：《生与死的冥想》，唐发铙译，学林出版社，2007。
陆扬：《死亡美学》，北京大学出版社，2006。

2. 外文著作

Dennis J Schmidt. *Between Word And Image*：*Heidegger*，*Klee*，*and Gadamer On Gesture And Genesis*. Indiana University Press，2013.

Stephen H Watson. "Heidegger, Paul Klee, and the Origin of the Work of Art". *The Review of Metaphysics*，2006，December.

Martin Heidegger. *Contributions to Philosophy*（*From Enowning*）. Trans. by Parvis Emad and Kenneth Maly. Indiana University Press，1999.

Gregory E. Kaebnick. *Humans in Nature*：*The World As We Find It and the World As We Create It*. Oxford University Press，2014.

Patrick Lee Miller. *Becoming God*：*Pure Reason in Early Greek Philosophy*. London/New York：Continuum，2011.

音乐及表演理论

1. 中文著作

姚亚平：《艺术学经典文献导读书系·音乐卷》，北京师范大学出版社，2013。
霍布森：《艺术的客体：18世纪法国幻觉理论》，胡振明译，华东师范大学出版社，2017。

张筠青：《歌剧音乐分析》，高等教育出版社，2005。
傅显舟：《音乐剧音乐创作与研究》，中央音乐出版社，2010。
萧伯纳：《瓦格纳寓言》，曾文英译，广西师范大学出版社，2002。
威斯布鲁克斯：《戏剧情境：如何身临其境地表演与歌唱》，张毅译，孙红杰校，西南师范大学出版社，2015。
郭思嘉：《语言、空间与表演：安托南·阿尔托的残酷戏剧》，复旦大学出版社，2014。
何辉斌、彭发胜：《艺术学经典文献导读书系·戏剧卷》，北京师范大学出版社，2010。
雷曼：《怎样歌唱》，汤雪耕译，人民音乐出版社，2011。
管谨义：《西方声乐艺术史》，人民音乐出版社，2005。
皮奇斯：《表演理念——尘封的梅耶荷德》，赵佳译，中国电影出版社，2009。
潘道正：《丑的象征——从古典到现代》，广西师范大学出版社，2012。
闫广林、徐侗：《幽默理论关键词研究》，学林出版社，2010。
马克：《小玩意：微缩世界中的未知之力》，王心洁、李丹、马仲文译，南方日报出版社，2011。

2. 外文著作

Hans-Thies Lehmann. *Postdramatic Theatre*. Translated and with an Introduction by Karen Jurs-Munby. Routledge, 2006.

学位论文

1. 国内学位论文

薛朝晖：《早期抽象绘画中的"象"》，中国美术学院，2011。
白新欢：《弗洛伊德无意识理论的哲学阐释》，复旦大学，2004。
弓蒙：《关于伊东丰雄建筑创作中两个转变期的比较研究》，中国建筑设计研究院，2008。

2. 国外学位论文

Judy Purdom. "Thinking in Painting: Gilles Deleuze and the Revolution from Representation to Abstraction". University of Warwick, 2000.
Yuri Chayama. "The Influence of Modern Art on Toru Takemitsu's Works for Piano". The University of Arizona, 2013.

期刊论文

1. 国内期刊

张小华、吴卫:《艺术与科学的结合:从契合到渐变再到分形——埃舍尔作品风格转变新论》,《艺术与科学研究》,2012(14)。

费多益:《理性的多元呈现——巴什拉科学哲学思想探析》,《哲学研究》,2012(8)。

杨凯麟:《二(特异)点与一(抽象)线——德勒兹思想的一般拓扑学》,《台大文史哲学报》,2006(175)。

万壮:《古代壁画的侵蚀现象和当代仿古情结》,《文艺争鸣》,2011(1)。

杜小真:《梅洛·庞蒂和他的存在现象论》,《北京大学学报》,1989(1)。

马祥富:《梅洛-庞蒂空间现象学浅析》,《云南大学学报(社会科学版)》,2010(6)。

苏梦熙:《论〈耶稣受难〉中的空间意识》,《西南农业大学学报(社会科学版)》,2012(3)。

苏梦熙:《现代抽象艺术对机器的信奉与超越》,《齐鲁艺苑》,2017(4)。

周娟:《董其昌笔下的山水与克利艺术风景画中的变形》,《大众文艺》,2009(16)。

许道胜:《从考古资料看楚漆画产生的历史背景》,《湖南大学学报(社会科学版)》,2007(5)。

王洁、吴俊:《解读伊东丰雄建筑作品的"暂时性"理念表达》,《建筑与文化》,2015(2)。

2. 国外期刊

Raymond Barglow. "The Angel of History: Walter Benjamin's Vision of Hope and Despair". *Tikkun Magazine*. 1998 (November).

Günter Seubold. "The 'Protofigural' and the 'Event': Heidegger's Interpretation of Klee". *Philosophy Today*, 2017.

Andrew Hewish. "A Line from Klee". *Journal of Visual Art Practice*, Vol. 14, No. 1, 2015.

Linda Henderson. "A New Facet of Cubism: The Fourth-Dimension and Non-Euclidean Geometry Reinterpreted". *Art Quarterly* 34 (1971).

Harriet E. Brisson. "Visualization in Art and Science". *Leonardo*, Vol. 25, No. 3/4, Special Double Issue, 1992.

K. Porter Aichele. "Paul Klee and the Energetics-Atomistics Controversy". *Leonardo*, Vol. 26, No. 4, 1993.

Hal Foster. "Blinded Insights: On the Modernist Reception of the Art of the Mentally Ill", *October*, Vol. 97, 2001.

Smithsonian. "Art of Organic Forms". *Science*, Vol. 161, No. 3837 (Jul. 12), 1968.

Yvonne Scott. "Paul Klee's 'Anima Errante' in the Hugh Lane Municipal Gallery". *The Burlington Magazine*, Vol. 140, No. 1146, 1998.

Ellen Marsh. "Paul Klee and the Art of Children: A Comparison of Their Creative Processes". *College Art Journal*, Vol. 16, No. 2 (Winter), 1957.

Robert Knott. "Paul Klee and the Mystic Center". *Art Journal*, Vol. 38, No. 2 (Winter), 1978–1979.

Yvonne Scott. "Myth and Nature in Paul Klee's Metamorphose". *The Burlington Magazine*, Vol. 142, No. 1165 (Apr.), 2000.

Anthony J. Steinbock. "Merleau-Ponty's Concept of Depth". *Philosophy Today*, Winter, 1987.

Charles S. Kessler. "Science and Mysticism in Paul Klee's 'Around the Fish' ". *The Journal of Aesthetics and Art Criticism*, Vol. 16, No. 1, 1957.

K. Porter Aichele. "Paul Klee's Operatic Themes and Variations". *The Art Bulletin*, Vol. 68, No. 3, 1986.

Martin Heidegger. "Notes on Klee". Compiled and trans. by Maria del Rosario Acosta Lopez, Tobias Keiling, Ian Alexander Moore, and Yuliya Aleksandrovna Tsutserova. *Philosophy Today*, Vol. 61, Winter, 2017.

Günter Seubold. "The 'Protofigural' and the 'Event': Heidegger's Interpretation of Klee". *Philosophy Today*, 2017.

American Association for the Advancement of Science. "Paul Klee, a Tragic Metamorphosis". *Science*, Vol. 322, No. 5902, 2008.

国内文集

高宣扬:《法兰西思想评论》(第五卷),同济大学出版社,2010。
高宣扬:《法兰西思想评论·2012》,同济大学出版社,2012。
《中国美术学院博士译文集》,吴碧波等译,中国美术学院出版社,2010。

索引

A

阿多诺 Adorno, Theodor 4, 16, 17, 22, 131, 181, 183, 311, 331, 355

阿甘本 Agamben, Giorgio 148, 161, 162, 329

K. 波特·艾歇勒 Aichele, K. Porter 8

约瑟夫·阿尔伯斯 Albers, Joser 79, 93, 124, 319

斯维特拉娜·阿尔珀斯 Alpres, Svetlana 39, 313

阿恩海姆 Arheim, Rudolf 195, 333

阿里斯托芬 Aristophanes 210

亚里士多德 Aristotle 25, 78, 109, 150, 259, 270

"艺术不是要去呈现可见之物,而是使不可见之物可见" "Art does not reproduce the visible but make visible" 149

疯人艺术 Art of Metailly Ill（or Outsider Art） 9

B

巴赫 Bach, Johann Sebastian 54, 95

巴什拉 Bachelard, Gaston 122, 136—140, 142, 326, 334, 355, 356, 362

弗朗西斯·培根 Bacon, Francis 148

巴拉 Balla, Giocomo 25, 123

波德莱尔 Baudelaire, Charles Pierre

比亚兹莱 Beardsley, Aubrey 33, 63, 64, 73

生成 becoming 18, 19, 22—24, 28, 29, 62, 72, 76, 131, 144, 145, 147—157, 159—169, 171—173, 175, 177, 179, 181, 183, 185, 187—189, 191, 193, 195, 197, 199—203, 205, 207, 209, 211, 213, 214, 216, 226—228, 236, 237, 251, 252, 256, 257, 259, 263, 269, 271, 275, 279, 280, 283—286, 290, 301, 302, 304, 306, 309, 326, 327, 338, 348, 350, 356

本雅明 Benjamin, Walter 4,

9，14—16，22，199，212，249，310，334，336，342，355

约翰·伯格 Berger, John 106, 321

柏格森 Bergson, Henri 159, 160, 244

摩诃牟尼比丘 Bhikku Maha Mani

《精神病人的艺术性》 *Bildnerei der Geisteskranken* 198

威廉·布莱克 Blake, William 33, 66, 67, 343

青骑士 Blaue Reiter 2, 31, 33, 43, 54, 80—82, 85, 86, 90—93, 95, 96, 98, 100, 157, 158, 200, 231, 315, 318, 331

波丘尼 Boccioni, Umberto 123

勃克林 Bocklin, Arnold

埃德加·德·布吕纳 Bruyne, Edgar de 175

布赫洛 Buchloh, Benjamin 250, 334, 342

毕希纳 Buchner, Georg 209

彼得·比格尔 Burger, Peter 130

柏克 Burke, Edmund 180

C

图画诗 calligrams 175, 330

书法 calligraphy 125, 229—231, 234, 243

卡拉瓦乔 Caravaggio, Michaelangelo 102

莫罗·卡波内 Carbone, Mauro 21

卡西尔 Cassier, Ernst 206, 335, 358

塞尚 Cézanne, Paul 22, 30, 33, 34, 40, 43—50, 52—54, 72, 80, 82, 90, 91, 97, 103, 107, 108, 117, 118, 149, 160, 173, 217—221, 226, 265, 278, 279, 314, 317, 320, 323, 330, 336, 337, 352, 353, 370

谢弗勒尔 Chevreul, Michel Eugène 49, 50, 104

《中国抒情诗》 *Chinesis che Lyrik* 229

朱德群 Chu Teh-Chun 229, 234, 236, 307, 339, 359

J. 克拉克 Clark, T. J. 39, 103, 217, 313, 320, 336, 353

单色平涂法 cloisonné 32, 313

色轮 color circle 35, 49, 82

无色的中间值 colourless median 109

康斯特布尔 Constable, John 218

聚合力与分散力 convergence and divergence 111, 112, 134

乔纳森·克拉利 Crary, Jonathan 219

《创造信条》 *Creative Credo* 94, 214

D

达·芬奇 da Vinci, Leonardo

36，71，122，132—135，276，308，322，325，354

达利 Dali, Salvador

于贝尔·达弥施 Damisch, Hubert 10

杜米埃 Daumier, Honore 292

戈雅 de Goya, Francisco 33，37，39，60，61，86，89，292，318

托马斯·德·哈特曼 de Hartmann, Thomas 93

罗伯特·德劳内 Delaunay, Robert 52

索尼娅·德劳内 Delaunay, Sonia 50，51

德勒兹 Deleuze, Gilles 4，18，19，22，23，28，108，145，147—150，152—154，157—166，168，169，171，177，179，187，226，228，260，305，311，321，327—331，356，362

德里达 Derrida, Jacques 25，266，345

《狂飙》 Der Sturm 49，314，315

笛卡尔 Descartes, Rene 49，227

桥社 Die Brucke 61，81，92，315，316

狄尔泰 Dilthey, Wilhelm 141

让·杜布菲 Dubuffet, Jean 198，234

马赛尔·杜尚 Duchamp, Marcel 95

丢勒 Dürer, Albrecht 36，57—60，296，316，352

马克斯·德沃夏克 Dvorax, Max 55

E

架上画 easel painting 6，81，249

本真的时刻 eigentlich 183

爱因斯坦 Einstein, Albert 104，105，107，108

伊利亚德 Eliade, Mircea 204

埃尔金斯 Elkins, James 183，184，289，332，349，353

空无 emptiness 147，184，219，231，264，304，306

恩索尔 Ensor, James 33，65，70，72—74，76，86，150，248，292

堕落艺术 Entartete Kunst 65，131，255，257

埃舍尔 Escher, M. C. 362

定在 Êtrelà 24，110，154，226，283

欧几里德 Euclid 197，237

F

保罗·法布里 Fabbri, Paolo 10，211，336

康拉德·费德勒 Fiedler, Konrad 132

费加尔 Figal, Gunter 231，237

褶子 folds 18，227，356

哈尔·福斯特 Foster, Hal 9, 198

福柯 Foucault, Michel 4, 18—20, 145, 148, 173, 175, 187, 211, 282, 312, 331, 356

弗洛伊德 Freud, Sigmund 162, 165, 166, 168, 169, 172, 330, 361

大卫·弗里德利希 Friedrich, David Casper 55, 66, 72, 89

罗杰·弗莱 Fry, Roger 43, 118

约翰·富克斯 Fux, Johann Joseph 194

G

伽达默尔 Gadamer, Hans-Georg 17, 259, 275, 276, 343, 346, 360

何塞·奥德加·加塞特 Gasset, Ortega Jose 153, 328, 356

贾科梅蒂 Giacometti, Alberto 234

贡布里希 Gombrich, Ernst Hans Josef 63, 154, 155, 290, 292, 316, 328, 349, 358

图形艺术 graphic art 55, 56, 59, 62, 65, 315, 332

克莱门特·格林伯格 Greenberg, Clement 5

灰点 grey point 24, 109, 160, 185, 212, 321

威尔·格罗曼 Grohmann, Will 2, 5

格劳皮乌斯 Gropius, Walter 2, 101, 122

图画的生长 growth of image 119, 197

加塔利 Guattari, Pierre—Félix 150, 157, 162, 168, 327, 356

H

道格拉斯·霍尔 Hall, Douglas 5, 12

汉斯立克 Hanslick, Eduard 127, 324

黑格尔 Hegel, Georg Wilhelm Friedrich 103, 212, 320, 355

海德格尔 Heideger, Martin 4, 17, 18, 22, 25, 28, 181, 183, 220, 256, 258—266, 268, 269, 272, 273, 276, 304, 305, 309, 323, 337, 343—348, 350, 359

汉斯·海尔曼 Heilmann, Hans 229

黑尔芬施泰因 Helfenstein, Josef 254, 342

赫拉克利特 Heraclitus 273

安德鲁·休伊什 Hewish, Andrew 77, 337

希特勒 Hitler, Aldof 250, 254

霍夫曼 Hofmann, Werner 133, 210, 292, 341

霍克海默 Hofmann, Werner 131, 325, 355

罗伯特·休斯 Horkheimer, Max 123, 314, 323

胡塞尔 Husserl, Edmund 216, 227, 326, 337, 338, 359

I

内在性 immanence 158, 159, 161, 165, 329
个体性的节奏 individual rhythms 215, 239, 242, 243
安格尔 Ingres, Jean-Auguste-Dominique 6, 70, 317
颠倒透视法 inverted perspective
向内与向外 inward and outward 112
伊东丰雄 Ito, Toyo 229, 237, 340, 361, 362
约翰·伊顿 Itten, Johannes 79, 121, 122, 124, 318, 324

J

青春风格派 Jagendstil 32, 62
雅斯贝斯 Jaspers, Karl 269, 284, 285, 290, 347, 348, 360
雅弗伦斯基 Jawlensky 158
荣格 Jung, Carl 9, 154, 202, 267, 334, 335, 345, 358

K

康定斯基 Kandinsky, Wassily 2, 20, 32, 33, 36, 54, 79, 81, 89—95, 97, 100, 118, 121, 146, 155, 156, 173, 175, 185, 305, 318, 319, 353
康德 Kant, Immanuel 136, 137, 180, 181, 183, 259, 272, 277, 291, 325, 331, 347, 349, 355
马丁·肯普 Kemp, Martin 133, 322, 325
菲利克斯·克利 Klee, Felix 33, 252
汉斯·克利 Klee, Hans Wilhelm 1
艾达·克利 Klee, Ida Marie 1
保罗·克利 Klee, Paul 1, 2, 5—13, 15, 18—20, 23—26, 54, 100, 160, 242, 266, 268, 310, 312—322, 324, 326, 328, 331, 336, 338, 340—343, 345, 347, 349, 351
玛蒂尔德·克利 Klee, Marthilda 1
克纽普夫 Knupfer, Johann 198, 199
科克曲线 Koch curve 155, 156
库宾 Kubin, Alfred 201
戴维·克雷尔 Krell, David 25
库普卡 Kupka, František 95, 96, 315

L

拉康 Lacan, Jacques 162, 168
苏珊·朗格 Langer, Susanne 208, 335
列斐伏尔 Lefebvre, Henri 244, 341, 357
汉斯-蒂斯·莱曼 Lehmann, Hans-Thies 361
菲利斯·威廉姆斯·莱曼

Lehmann, Phyllis Williams 7
莱布尼茨 Leibniz, Gottfried Wilhelm 114, 322
莉莉·雷曼 Leimann, Lilli 246, 342
莱辛 Lessing, Gotthold 94, 95, 126, 290, 319, 324
莱维纳斯 Levinas, Emmanuel
洛特 Lhote, Andre 171, 172
力比多 libido 22, 166, 169
线性媒介 linear-medial 148, 154, 155, 157, 159, 163, 178, 200, 226, 237, 248, 265, 306, 331
朗吉努斯 Longinus 180
利奥塔 Lyotard, Jean-Francois 4, 14, 18, 22, 23, 28, 145, 165—173, 175—181, 183, 187, 206, 211, 260, 282, 289, 305, 330—332, 356

M

奥古斯特·马克 Macke, August 91, 92, 100
马格利特 Magritte, René 9, 20, 172, 173, 175
马奈 Manet, Édouard 30, 33—40, 43, 46, 48, 49, 52, 54, 80, 86, 103, 105, 217, 313
弗朗茨·马尔克 Marc, Franz 2, 81, 100, 157
马蒂斯 Martisse, Henri 4, 6, 80, 82, 83, 85, 86, 89—91, 93, 189, 191, 217, 221, 289,
318, 319, 353
男性特质和女性特质 masculine and feminine 176
变形 metamorphosis 19, 20, 25, 27, 59, 63, 65, 70, 73, 82, 86, 115, 116, 118, 119, 125, 140, 144, 147, 149, 152, 153, 164, 167, 169, 173, 189, 201, 203, 206, 207, 213, 214, 217, 219, 226, 248, 256, 271, 277, 285, 290, 291, 294, 296, 297, 302, 305, 306, 318, 322, 362
玛丽亚·西比拉·梅里安 Merian, Maria Sibylla 114
梅洛-庞蒂 Merleau-Ponty, Maurice 4, 20—22, 28, 155, 168, 173, 214—219, 221, 222, 224—228, 238, 260, 330, 336—338, 340, 357, 362
让·梅金杰 Metzinger, Jean
亨利·米肖 Michaux, Henri 234
莫霍利-纳吉 Moholy-Nagy, Laszlo 122, 123, 252, 323, 354
茜碧尔·莫霍利-纳吉 Moholy-Nagy, Sybil 252
莫奈 Monet, Claude 36, 43, 44, 81, 82, 104, 279
乔治·莫兰迪 Morandi, Giorgio 80, 186, 332
克里斯蒂安·莫根施特恩 Morgenstern, Christian 8

莫扎特 Mozart, Wolfgang Amadeus 95, 240, 333
蒙克 Munch, Edward 81, 292

N

纽曼 Newman, Barnett 179—181, 289
温尼弗雷德·尼克尔森 Nickerson, Winifred 318
尼采 Nietzsche, Friedrich 25, 159, 179, 210, 268, 271, 281, 282, 284, 285, 289, 304, 329, 345, 347, 348, 350, 356, 360

O

奥斯特瓦尔德 Ostwald, Wilhelm F. 113, 114, 322

P

潘诺夫斯基 Panofsky, Erwin 102
消极的器官 passive organ 117
海因里希·佩策特 Petzet, Heinrich 266
自然爱隐藏 phusis kruptesthai philei 273
毕加索 Picasso, Pablo 4—6, 33, 54, 55, 80, 85—87, 104—106, 189, 191, 220, 222, 257, 289, 318, 321, 353
毕沙罗 Pissaro, Camille 36, 44, 118, 323
铅垂线 plumb-line 110

奥托·珀格勒尔 Pöggeler, Otto 260
理查德·波尔特 Polt, Richard 269, 272, 345—347, 359
汉斯·普林茨霍恩 Prinzhorn, Hans 198
毕达哥拉斯学派 Pythagorean School

R

拉斐尔 Raphael 36, 276
赫伯特·里德 Read, Herbert 9, 13, 310, 326, 328, 347
伦勃朗 Rembrandt 71, 89, 313
雷诺阿 Renoir, Pierre Auguste 36
约翰·雷华德 Rewald, John 44, 314, 320, 337, 352
李格尔 Riegl, Alois 61, 159
黎曼 Riemann, Georg Friedrich Bernhard 104
里尔克 Rilke, Rainer Maria 210, 272, 278, 301, 302, 346, 347, 356
罗丹 Rodin, Auguste 230
罗森布鲁姆 Rosenblum, Robert 6, 66, 72
马克·罗斯科 Rothko, Mark 6, 183
鲁本斯 Rubens, Peter Paul 280
龙格 Runge, Philipp Otto 7, 55, 66
约翰·拉塞尔 Russel, John

34，313

S

约翰·萨利斯 Sallis, John 21, 23

梅耶·夏皮罗 Schapiro, Meyer 259, 284, 319, 343, 353

幻象 Schein 16, 17, 169, 181, 201, 208, 245

谢林 Schelling, Friedrich 21, 270, 276, 277, 346, 347

施马伦巴赫 Schmalenbach, Wemer 100, 291

马丁·施恩告尔 Schongauer, Martin 57

叔本华 Schopenhauer, Arthur 244

皮肤硬化症 scleroderma 2

亚历山大·斯克里亚宾 Scriabin, Alexander 93

冈特·绍伊博尔德 Seubold, Günter 18, 260, 266

修拉 Seurat, Georges 46, 50

西涅克 Signac, Paul 46

列奥·施坦伯格 Steinberg, Leo 105, 309, 321, 337, 350, 353

结构性的节奏与个体性的节奏 structural rhythms and individual rhythms 126

弗朗茨·施塔克 Stuck, Franz 2, 31

莉莉·施通普夫 Stunpf, Lily 33

崇高 sublime 54, 136, 166, 179—181, 183, 187, 198, 212

U

诗画一体 ut pictura poesis 230

T

武满彻 Takemitsu, Toru 242

散步的线条 taking a line for a walk（line going for a stroll） 19, 76—78, 145, 150, 153, 157, 162, 163, 173, 221, 225—227

《青骑士年鉴》 The Blaue Reiter Almanac 92, 191

哥特式的线条 The Gothic Line 61

宇宙之力 the force of universes 145, 147—150, 152—154, 157, 168

孟塞尔色彩树 The Munsell Color Tree

费利克斯·蒂尔勒曼 Thurleman, Felix 10, 207, 335

V

凡·高 van Gogh, Vincent 6, 33, 43, 65, 70—73, 76, 80, 86, 90, 150, 185, 201, 259, 262, 264, 317, 318, 332, 343, 352

委拉斯凯兹 Velázquez, Diego 20, 37

维柯 Vico, Giovanni Battista

188，189，208，210，332，336，356

保尔·福格特 Vogt, Paul 76，317，319

伏尔泰 Voltaire 3，76，114，169，210

瓦格纳 Wagner, Wilhelm Richard 93，241，341，361

W

鹫田清一 Washida, Kiyokazu 225，338，357

《向自然学习的方法》 *Ways of Nature Study* 117

韦伯恩 Webern, Anton 26，241，341

温克尔曼 Winckelmann, Johann Joachim 65

沃尔格穆特 Wolgemut, Michael 57

威廉·沃林格 Worringer, Wilhelm 61，62，70，316，358

祖拉比什维利 Zurabishvili, Francois 162，329

Z

赵无极 Zao Wou-Ki 229，234—236，307，339，340，359

后记

　　创造的开端是混沌，我们要做的工作正是要使这一混沌展现出有序的样子，使不可见者可见。正是克利关于艺术创造的这一观点同他如同魔法般的作品吸引着我，从而使我最终确定了这一研究论题。表面上看，克利的作品如孩童般纯真恣肆，实则却充满画家个人对绘画的理性思考，越是接近克利的艺术哲学，越是感觉其深不可测。这一点同我的硕士论文研究对象——塞尚十分相似，如果说塞尚的身上展现的是艺术同自然之间的相互平行，那么在克利这里就是艺术同宇宙之间的交互作用。在写作过程中，关于运动、视觉、思想之间的关系一直萦绕着我。关于克利艺术的问题仍有许多在本书中尚未得到解决，但有一点十分肯定，克利的研究将为这些自塞尚以来的重要问题提供一个更加深刻的解决方案，因为正是艺术创造揭示了人作为存在者自身的秘密。

　　四年的博士生涯凝成这份书稿，这离不开恩师王才勇教授的指导与鼓励。从研二时如痴如醉阅读恩师所翻译《抽象与移情》开始，埋下了艺术研究的种子，后幸得恩师不弃，顺利成为门下弟子。在博士论文写作的各个阶段，王老师不厌其烦地指导迷茫的我，人生之幸、学术历程之幸，莫过于此。毕业后回忆起在复旦学习的日子，更觉像美梦一般，同恩师进行的交流让我知识增长，对问题有了整体把握，逻辑能力得以提高，这都是取之不尽的学术财

富。可以说，没有王老师的鼓励和指导，就不会有此书的成文，恩师对学问和人生的态度影响着我，鼓励着我，让我坚定艺术研究的道路，更加宽容乐观地看待生活。

复旦大学朱立元老师、汪涌豪老师、陆扬老师、张德兴老师、杨俊蕾老师各位指导专家为这篇博士论文提供了许多建设性意见。在博二时有幸选了朱立元老师关于西方现代美学的课程，一学期的课程使我受益匪浅，对许多美学概念有了更加深入的把握与理解；汪涌豪老师对于克利的艺术有着许多独到的见解，这些对我来说同样是莫大的鼓励。

之所以能有幸继续研习艺术理论，给我最大支持的是西南大学张兴成老师，老师品格高洁、声如清钟，每一次对话都让我醍醐灌顶，在面临人生重大困难和选择时，老师同师母都给予我支持和真诚的建议，对我而言如亲人一般。我的硕导厦门大学代迅老师一直对我十分鼓励和关心，曾予我帮助的复旦大学沈语冰老师，西南大学李应志老师、肖伟胜老师、寇鹏程老师、何圣伦老师，在此一并致谢。此书第五章最后一节受到了美国波士顿大学萨利斯教授所提供的书稿的启发，第五章第一节则得益于同门郑端从德国赠予的宝贵资料，特此感谢二位。

自2018年入职广西艺术学院以来，我受到了谢仁敏教授、李永强教授、袁援书记、黄露教授、韦铀教授等人文学院诸多领导老师的温暖关怀，在他们的热心支持下，书稿出版得到了广西艺术学院2019年度新增博士学位授予单位立项建设、一流学科建设专著出版经费资助。本书能够顺利出版，还要感谢复旦大学方尚芩女士的支持和付出，一本书能遇上一个负责专业的编辑，这是作者和读者最大的荣幸。

感谢一直以来在生活中陪伴我的亲人朋友，你们让我感受到人间的欢乐，理解生活中最大的愉悦正是与人真诚地相处，他人正是我们通向自我的唯一桥梁。

本书成书前已有部分发表在《美育学刊》《艺术工作》《齐鲁艺苑》等刊物，十分感激各家刊物的支持和认可。书稿肯定有诸多不足之处，作者在此诚心求教各位专家读者，盼能得到最真实的批评和指点。

最后把这本书献给我的父亲和母亲，我的母亲在十五年前离开了人世间，希望在生者同死者中间会有一座桥梁，时时牵连起永恒不灭的爱。

2019 年末于南宁温暖的冬

图书在版编目(CIP)数据

使不可见者可见:保罗·克利艺术研究/苏梦熙著. —上海:复旦大学出版社,2020.5
ISBN 978-7-309-14792-6

Ⅰ.①使…　Ⅱ.①苏…　Ⅲ.①保罗·克利(Paul Klee 1879-1940)-绘画评论
Ⅳ.①J205.516

中国版本图书馆 CIP 数据核字(2019)第 288613 号

使不可见者可见:保罗·克利艺术研究
苏梦熙　著
责任编辑/方尚芩

复旦大学出版社有限公司出版发行
上海市国权路 579 号　邮编:200433
网址:fupnet@fudanpress.com　http://www.fudanpress.com
门市零售:86-21-65642857　团体订购:86-21-65118853
外埠邮购:86-21-65109143
上海四维数字图文有限公司

开本 890×1240　1/32　印张 12　字数 264 千
2020 年 5 月第 1 版第 1 次印刷

ISBN 978-7-309-14792-6/J·417
定价:78.00 元

如有印装质量问题,请向复旦大学出版社有限公司发行部调换。
版权所有　侵权必究